福建省地方戏曲扶持专项基金项目

四平戏

本套丛书由

福建师范大学音乐学院

福建省艺术研究院

福建省民族民间音乐集成办公室

合　编

丛书主编◎王　州

福 建 省 非 物 质 文 化 遗 产（音 乐 卷）丛 书

四平戏

编著　叶明生　曾宪林

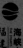

海峡出版发行集团
福建教育出版社

丛书编辑委员会

主　编　王　州

副主编　钟天骥　王评章　叶松荣　王耀华

编辑委员会成员（按姓氏笔画为序）：

马建华　王　州　王　珊　王评章　王卓模　王聪生　王耀华　叶友璜　叶永平

叶明生　叶松荣　叶清海　刘向东　刘春曙　刘富琳　严　凤　吴小琴　吴灵石

李　晖　汪照安　陈天葆　陈梅生　陈松民　陈贻埕　陈新凤　邱曙炎　沈荔水

苏统谋　杨双智　林国春　周治彬　张慧娟　柯子铭　钟　灵　钟天骥　黄忠钊

黄明珠　黄勤灼　曾宪林　蓝雪霏　谢宝燊　蔡俊抄

丛书各册作者名单

南音　主编 王耀华　刘春曙　　副主编 王珊

　　　　编著 王耀华　刘春曙　黄忠钊　池英旭　孙丽伟　吴璟瑜　庄步联　白兴礼　陈枚

莆仙戏　主编 谢宝燊

梨园戏　主编 汪照安

高甲戏　编著 陈梅生

歌仔戏　主编 叶清海

闽剧　主编 钟天骥　　编著 钟天骥　黄勤灼　叶永平　张慧娟

闽西汉剧　主编 王卓模　钟天骥　　编著 王卓模　钟天骥　李晖　陈贻埕

北路戏　编著 叶明生

大腔戏　编著 叶明生　周治彬　曾宪林

梅林戏　主编 吴小琴

四平戏　编著 叶明生　曾宪林

木偶戏（泉州提线）　主编 王州　蔡俊抄　　编著 蔡俊抄　王州

木偶戏（晋江布袋）　主编 王州　陈天葆　　编著 陈天葆　王州

十番音乐（福州）　编著 黄忠钊

十番音乐（闽西）　主编 王耀华　　副主编 王聪生　　编著 王耀华　王聪生 等

锦歌　主编 刘春曙　刘向东

东山歌册　主编 刘春曙　陈新凤　　编著 刘春曙　陈新凤　黄宗权　李冰洁

畲族民歌　主编 蓝雪霏　　编著 蓝雪霏 等

伬艺　编著 刘春曙　杨凡

评话　编著 刘春曙　刘向东

北管　主编 林国春

拍胸舞　主编 钟天骥　李晖

南词　编著 刘富琳

总　序

作为中原文化和海洋文化两相交融、两相辉映的福建文化，有着悠久的历史、丰富的遗产。新中国成立尤其是改革开放以来，在各级党委、政府的高度重视和精心组织下，我省文化工作者开展了大规模深入细致的非物质文化遗产资料的调查、搜集、整理工作，为非物质文化遗产的保护和传承打下了坚实的基础。

进入 21 世纪，随着我国加入联合国教科文组织《保护非物质文化遗产公约》，国务院办公厅《关于加强我国非物质文化遗产保护工作的意见》和国务院《关于加强文化遗产保护工作的通知》相继发布，我国非物质文化遗产保护工作，进入了一个全新的发展阶段。在认真细致评审的基础上，2006 年 5 月和 2008 年 6 月由国务院公布了我国第一批、第二批国家级非物质文化遗产名录。在全国 1028 个项目中，福建省有 70 个项目榜上有名。福建省人民政府也已公布了两批共计 200 项福建省非物质文化遗产名录，充分展现了福建省非物质文化遗产的丰富多彩，体现了福建人民特有的精神价值、思维方式和艺术创造力。

为了进一步推动我省非物质文化遗产资料的保护、传承工作，促进有中国特色社会主义新音乐创作的发展，由福建师范大学、福建省艺术研究院作牵头单位，组织了几十位我省的专家学者，历时三年，编纂了这套"福建省非物质文化遗产（音乐卷）丛书"，以近千万字的篇幅，共 20 余厚册，用谱文并茂的形式，客观、真实、系统、完整地呈现了第一批国家级非物质文化遗产中的 23 个福建音乐类项目的系列资料，成为第一部完整记录我省国家级非物质文化遗产音乐类项目的历史、传承状况、音乐形态特征、乐器和曲谱资料的工具书与教科书。

在此谨对编委会、专家学者和出版社的辛勤劳动和贵重成果致以深挚的谢忱和热烈祝贺！愿有更多的非物质文化遗产项目的搜集整理研究成果问世！

<div style="text-align:right">

陈　桦

福建省人大常委会副主任

原中共福建省委常委、福建省人民政府副省长

2017 年 12 月 20 日

</div>

目　　录

一、概　述

四平戏，其源自明代嘉靖年间在江苏南京一带"稍变弋阳"而形成的"四平腔"。明中叶后开始传入福建，清初广泛流传于各地。四平戏在闽东北的屏南、政和、宁德、寿宁，闽南的平和、南靖，以及闽中的平潭、福清等县市的流行中，由于受各地方言和民间戏曲的影响，产生了许多变异，如平潭、福清的"词明戏"，平和、南靖的"闽南四平戏"，闽东各县的四平木偶戏等。这些剧种或已消亡，或仅剩一些遗迹，现仅于屏南、政和两地，尚存有班社，时有演出。作为完整地方戏剧种形态存在的四平戏，2006 年 6 月，屏南与政和的四平戏被正式列为首批国家级非物质文化遗产名录。

（一）历史沿革

四平腔是明中叶产生于中国南方的戏曲声腔，从南戏系统的弋阳腔衍变而来。历史上文人笔记多有载述，但作为四平腔的剧种存在却是个谜。1980 年代，福建对四平戏的挖掘和研究，使四平腔的戏剧形态大白于天下，戏曲学术界公认福建四平戏就是四平腔的遗存剧种。

1. 历史上的四平腔

最早表述四平腔的文献应是明代顾起元（1565~1628）的《客座赘语》，该书所记均为南都（南京）的地方掌故，如：

南都万历以前，公侯与缙绅及富家，凡有宴会，小集多用散乐，或三四人，或多人唱大套北曲，乐器用筝、瑟、琵琶、三弦子、拍板……大会则用南戏，其始止二腔，一为弋阳，一为海盐。弋阳则错用乡语，四方士客喜闻之。海盐多官语，两京人用之。后则又有四平，乃稍变弋阳而令人可通者。①

"后则又有四平，乃稍变弋阳而令人可通者"，即是指在南京地区于嘉靖至万历间流行于世的四平腔。

明清间，文人笔记中涉及四平腔的资料有不少，其中有胡文焕《群音类选》"诸腔类"题注提到"如弋阳、青阳、太平、四平等腔是也"②。文震亨《秣陵竹枝词》提到"梨园子弟也驰名，半是昆腔半四平"③。萧士玮《萧斋日记》记"崇祯八年十月初九：四平腔不知起于何

① 明·顾起元：《客座赘语》，引自谷天辑《南京地区戏曲历史资料续篇》，南京戏曲志编辑室《南京戏曲资料汇编》第 5 辑，1989 年，内部资料，第 21 页。

② 明·胡文焕：《群音类选》，中华书局 1980 年版，第 1453 页。

③ 明·文震亨：《秣陵竹枝词》，引自苏子裕《中国戏曲声腔剧种考》，新华出版社 2001 年版，第 54 页。

时，近来最盛，殊可厌恶"①。《春浮园文集·南归日录》说"挟新桥笨倡，唱四平腔调自豪也"②。其他如张大复《梅花草堂笔谈》说到万历间"昆腔稍稍不振，乃有四平、弋阳诸部先后擅场"。沈宠绥《度曲须知》以及钮少雅《南曲九宫正始·自序》等文献都提到四平腔。③

顾起元所述四平腔本身就是流行于南京的戏曲声腔，南京作为陪都的地位，其政治地位对南方（或南北文化）的影响，有着举足轻重的作用。明代论四平腔者多为江苏学者，所述亦为当地的戏、曲声腔。当代戏曲史家钱南扬先生说，四平腔发源于南京句容县的四平山，其《戏文概论》称："弋阳腔到了明清，经过时间那么长，流行地域那么广，不能不有所变化。如在明代南京的一支，发展为四平腔。"④专家根据上述明代文人对四平腔论述分析，认为："关于四平腔在江苏盛行的五条（南京两条，苏州两条，扬州一条），占了绝大多数。因此，从四平腔盛行于江苏的情况看来，其产生地在南京，亦有可能。"⑤

2. 福建四平戏

四平戏在闽东北的发现始于 1963 年，当时屏南县文化馆记录并向省文化局报送了熙岭乡龙潭村四平戏老艺人回忆、口述的传统剧目 22 本，并上送省文化局。1981 年，福建省戏曲研究所根据资料线索，派出研究人员赴闽东进行调查，也发现了一批标明"四平戏"的清咸丰、同治年间古抄本。1982 年 8 月，福建省戏曲研究所在屏南县举行"福建省庶民戏历史讨论会"，并由龙潭村四平戏业余剧团演出《白兔记》《沉香破洞》等戏。1983 年，《中国戏曲志·福建卷》编辑人员应政和杨源四平艺人之邀请，赴该地调查，后写出《政和四平戏调查报告》，两地四平戏形态清晰地展露出来，四平戏方才引起文化主管部门的高度重视。1984 年 3 月，由福建省戏曲研究所主办了"福建四平腔学术讨论会"，并编辑了《福建四平腔学术讨论会文集》，留存于福建的四平戏被定为我国明代四平腔之遗响，得到了戏曲学术界的普遍公认。

3. 四平腔的声腔形态

明中叶四平腔在福建出现后，除了顾起元说它是"稍变弋阳而令人可通"外，其他涉及四平腔者，均只提其名，而不言其声腔演唱形式。至清初，戏曲家李渔《闲情偶寄》论"音律"时，才对四平腔有具体的介绍。其书云：

……（西厢）自南本一出，逐变极佳者为极不佳，极妙者为极不妙。推其初意，亦有可原，不过因此本为词曲之豪，人人赞美，但可被之管弦，不便奏诸场上，但宜于弋阳、四平等俗优，不便强施于昆调，以系北曲而非南曲也。兹请先言其故。北曲一折，止隶一人。虽有数人在场，其曲止出一口，从无互歌、迭咏之事。弋阳、四平等腔，字多音少，一泄而尽。又有一人启口，

① 明·萧士玮：《萧斋日记》，引自苏子裕《中国戏曲声腔剧种考》，新华出版社 2001 年版。
② 明·萧士玮：《春浮园文集》，引自苏子裕《戏曲声腔剧种考》，台北出版社 2009 年版，第 164 页。
③ 有关所引明代曲论家文章，均引自苏子裕《中国戏曲声腔剧种考》，新华出版社 2001 年版。
④ 钱南扬：《戏文概论》，上海古籍出版社 1981 年版，第 68 页。
⑤ 苏子裕：《四平腔发源地新探——从李渔的记载说起》，见王评章、叶明生主编《中国四平腔研究论文集（上）》，中国戏剧出版社 2006 年版，第 26 页。

数人接腔者，名为一人，实出众口，故演《北西厢》甚易。

予生平最恶弋阳、四平等剧，见则趋而避之，但闻其搬演《西厢》，则乐观恐后。何也，以其腔调虽恶，而曲文未改，仍是完全不破之《西厢》，非改头、换面、折手、跛足之《西厢》也。①

从上引李渔论音律的资料中，我们至少可以对明清之四平腔有四点重要认识：一是其声腔为高腔，与北曲和昆曲等雅调相比较，其"腔调"被视为"恶"；二是其演唱形式是"字多音少，一泄而尽"，有很强的叙述性和节奏感；三是其帮腔形式为"一人启口，数人接腔"，"名为一人，实出众口"，与汤显祖论弋阳腔之"其节以鼓，其调喧"之音乐气氛相一致；四是其演唱戏文之"曲文未改"，是严格遵循戏文"照本宣科"的演出。李渔之论，使后人对于四平腔音乐有了具体的认识。这种声腔特征与现存于福建屏南、政和的四平戏剧种唱腔形态相吻合。

（二）剧种流布

四平腔流行于闽东北的屏南、政和、宁德、寿宁等地，被称为"闽北四平戏"；流行于闽中的有平潭、福清等县，被称为"词明戏"；明清时期，还有一支四平戏自赣东南经闽西传入闽南平和、南靖、漳浦、诏安、云霄等地，近人称之为"闽南四平戏"。清末民初，由于受竹马戏、歌仔戏，特别是京剧、潮剧的冲击，闽南四平戏开始走向衰落，并于20世纪20年代迅速消亡，其音乐唱腔仅以"四平锣鼓"形式保留于当地锣鼓吹班中。这些四平腔剧种现只有屏南、政和两地存在较为完整地方戏剧种形态的四平戏，其他仅剩一些遗迹，或基本消亡。从屏南龙潭村，政和之杨源、禾洋村四平戏中，大体可寻四平戏在福建民间流行之轨迹。

1. 屏南四平戏

屏南四平戏，系明末传入屏南的四平腔剧种，其传入地在熙岭乡龙潭村，清代又流行于屏城的南湾、陆地，熙岭乡的山墩，黛溪乡的若溪、饶厝，棠口乡的孔源，岭下乡的东峰、富竹等村落。

龙潭村，又名龙潭里，原属古田县移风里三十四都四保，于清雍正十三年（1735）析古田三乡建屏南县时，龙潭村始归屏南县移风里十六都。南宋至明初，龙潭村落小盆地周围就散落有周家山、高厝角、杨家山、韦村涧等小村落，本村原有周、傅、高、叶、杨、韦、谢七姓。

明成化年间（1465~1487），龙潭陈姓开基始祖陈善，携其子陈财从宁德县洋中镇东山下（今宁德市蕉城区洋中镇东山村），迁入龙潭里，为傅姓财主当佃农，因照顾村人傅江、傅海的暮年生活，并于其死后安葬之，因而取得傅家田、山、财产，在该村立足安家。相传，陈氏希望能在此落地生根，于是便到村中桥临水夫人神龛前祷告，求同宗的"姑婆神"陈靖姑

① 清·李渔：《闲情偶寄》，见《中国古典戏曲论著集成（七）》，中国戏剧出版社1982年版，第34页。

保佑其子孙兴发。他许下良愿："日后子孙昌达，永供夫人香火，每年演剧酬神，以报鸿恩。"自陈善、陈财起，至陈宗成、陈椿、陈马朝五代人近百年艰苦创业，至明末陈姓家族第六代出现两个优秀人物——陈志现、陈志显兄弟。为了承诺良愿，祈求神佑，陈家人开始以简单的形式学唱四平戏，并以此作为酬神举动。据家族文书记述："明朝嘉靖三十年正月元宵，有唱《偷桃》《云头送子》《国君独钓》《苏秦封相》《船头玩月》。锣鼓板只用刀梢打，用碗打小锣，大鼓用笠碓（斗）。"①至天启间（1621~1627），因家族人口日众，实力日增，便有了"明朝熹宗天启三年（1623），陈志现、陈志显兄弟开始学唱四平戏，接着教授子侄9人。当时，只是每年春节和元宵为家乡亲人清唱戏文，图个热闹吉利而已。剧目有《云头送子》《东方朔偷桃》《苏秦拜相》《三仙福禄寿》"等。

入清后，家族兴旺，分为四房，陈氏祠堂兴修起来了，这标志着以清唱四平戏向登台演戏酬神献礼的衍进。其间，甚至被邀到外村巡演，出现"雍正九年会演好多戏，会去隔村。没有戏衣，借女衣服裤，男头带清朝荫帽。前去各村（演戏），赠有文钱、戏兴（行）头"②的景象。其演出剧目也增加了《吕蒙正游街》《郑廷玉借贷》《智远打瓜》《沉香破洞》等。乾隆朝是龙潭四平戏的兴盛期，据文书记载，不但戏出增加了《马陵道》《赠绨袍》《跨海征东》《苏秦》等，还正式建立"开祥云"戏班，"并开始前往宁德、古田、霞浦县演出"③。其时出现一大批人所喜爱的精英。据村人世代传说及核对《龙潭陈氏宗谱》资料表明，四平戏班"开祥云"的创始人陈文钿（1736~1805）、陈文感（1740~1810）为乾隆至嘉庆间人。而"开祥云"的发展者为乾隆五十年至道光二十二年的陈振万（1785~1842）、"胜祥云"的班主为陈清永（1821~1875）。而自创"新和顺"班的陈大墩（1861~1925）因小名唤"棰仔"，故其班被称为"棰仔班"，名气最大，一次在建瓯城演出达四十多天，一时名扬福宁府。清咸丰年间屏南贡生黄正绅，因慕龙潭四平戏，特地携诸生从旧城所在地双溪镇，翻山越岭步行几十里来到龙潭村看戏，并赋诗《龙潭村观剧赠陈陶川茂才》以记其事：

> 到门溪水响潺潺，一榻全收四面山。佳景乍经当驻足，故人相见况开颜。欢筵鸡黍叨元伯，舞榭裙钗讶小蛮。喜得从行二三子，归途也学唱刀环。④

屏南四平戏的表演艺术，也保存了许多元明南戏的艺术形态。不仅其行当"八角"（如《请神词》之一丑、二净、三生、四旦、五外、六末、七夫、八贴⑤）为古制传承，其舞台艺术亦很古老。如《白兔记》中的《三娘挨磨》、《井边会》（《打猎》《回书》）、《磨房会》；《天子图》中《对阵》的"调五方"；《沉香破洞》（也称《刘文锡》）中的《进香题诗》《蟠桃会》《打

① 据已故四平戏老艺人陈官瓦（1925~1997）给张正锐先生信复印件抄录。
② 据已故四平戏老艺人陈官瓦（1925~1997）给张正锐先生信复印件抄录。
③ 据已故四平戏老艺人陈官瓦（1925~1997）给张正锐先生信复印件抄录。
④ 清·黄正绅：《龙潭村观剧赠陈陶川茂才》，见《双溪草堂诗钞》卷三，福州华宝公司民国十九年（1930）版，第4页。
⑤ 龙潭四平戏清同治抄本《角色本》，现存福建省艺术研究院。

枷》《破洞》等等,都呈现出许多古朴粗犷与当时社会戏曲表现手法的历史遗迹。其中有如《白兔记》"逼写休书"中丑角李洪信"吃字"、"井边相会"中的小校以帽装话的科诨表演;《沉香破洞》的二郎神打木枷"催胎"、沉香破金银铜铁纸五门的舞蹈动作;《天子图》等剧的圆形之"对阵"、方形之"阵势""穿花"表演等,都传递出古代戏曲艺术的信息,使今人看到南戏表演艺术的痕迹。

屏南四平戏得以传承至今的主要因素是宗族中朴素的酬神谢恩传统制度,但其中不乏梨园子弟对四平戏的热爱之情、对艺术的艰苦传承和杰出创造,涌现出的名师有:陈元华(1868~1956)、陈元雪(1900~1968)、陈元盆(1872~?)、陈官瓦(1925~1997)、张礼奴(1927~1995)、陈官企(1925~1992),以及陈官崧、陈玉光、叶仁养、陈秀平、陈秀球、韦忠珠、陈官务、陈官丹、陈官锥等。陈秀雨、陈大并作为末代的四平戏艺术骨干,已被列入国家级非物质文化遗产代表性传承人。

自民国以来,龙潭村四平戏班已淡出宗族祭祀范畴,成为民间营业性职业班社,因缺乏管理机制,艺人多到外地闽剧戏班谋生,四平戏的演出在本村已基本停止,仅存少量的赴县城或外地的折子戏调演活动。随着商品意识对传统社会的冲击越来越大,剧种保护工作存在越来越多的实际问题。虽然,近年来屏南县委宣传部和文化主管部门倾注大量的人力、物力和精力来做抢救、挖掘和保护工作,也取得很大的成绩和影响,但四平戏之传承和存活仍存在许多实际的问题,其前景仍不容乐观。

2. 政和杨源四平戏

政和四平戏,主要分布于政和县东南部的杨源乡的杨源、禾洋二村。因其与杨源张姓的宗族祭祀传统仪式制度有密切关系,故其戏剧形态属于宗族祭祀戏剧范畴。

杨源张姓,其祖上从军,为王潮部属,于唐末入闽,居于闽县。据《杨源张氏族谱》记载:唐乾符间,为征剿黄巢起义军,时任唐招讨使的张谨率兵于关隶镇铁山(今政和县铁山乡)与黄巢激战,因兵力悬殊而战死。其家居三小"闻难挈室守庙墓而未忍去",因而迁居于杨源等地。[①]张氏迄今已传39代,于政和之后裔约达5540人。据《政和县志》记载,张谨确有其人,其虽战殁,但其战功显著,于唐崇宁间赐额"英节大观"。于宋末"加封英济广惠灵佑显德,累进至王"[②]。从此,张姓后裔于每年的农历二月初九和八月初六,举行两次庆诞仪式活动。

相传至明万历间,杨源英节庙始有酬神演戏活动。因杨源村地处交通偏僻、经济欠发达、人文并不鼎盛的大山之中,张姓族人的祭祀活动常请不到戏班来演戏酬神,因此族人只好请师父到族中教戏,所学之戏即四平戏,并规定全族子弟均要学戏敬祖,从此四平戏即在杨源村世代相传下来。[③]为了确保每年祭祖娱神的演戏活动能如期进行,杨源张姓于族中成立以

①《杨源张氏族谱》,1982年重修版,"源流引",第19页。

②清·李熙纂:《政和县志·祠记》,台湾成文出版社影印本1967年版,第279页。

③叶明生据1983年8月在杨源村访艺人张陈炤、张应选之访谈笔录。

义务学戏、演戏为活动内容的"梨园会"，负责每年的庆诞演出，此梨园会的成立与英节庙戏台的建立有密切关系。

杨源英节庙始建于何年不详，但大殿上有"大清康熙元年壬寅月建"字样，其戏台梁上有"道光叁拾年重建"字样。可见清康熙元年（1662）四平戏的演出在当地已很兴盛。由于杨源四平戏之梨园会，与屏南龙潭四平戏一样，早期均为宗族全民性学戏，每届神诞时临时组班演出，以致形成义务性演出的宗族戏剧现象。①

杨源梨园会历史上著名的人物有张子英、张香国等，他们为后人留下许多口述资料，而张香国则甚至成为梨园会"戏神牌"中的人物。1981年恢复四平戏在庙会的演出后，张陈炤先生（时年78岁）是老艺人中最有影响力者之一。1990年以来，张陈炤年事已高，梨园会事务由张李温、张其炎等人接任。

梨园会成员的组成也具有特别的意义，在杨源村，由于梨园会是合族之社会组织，四平戏是宗族戏，所以其成员属全族性，即族中所有男性成员都可以成为梨园会成员，什么人都可以来演四平戏，族中普遍认为梨园会成员是族中之菁英，一人上台，全家体面，所以参加梨园会的人相当踊跃。据1983年统计，该村60岁以上的老人中，有百分之五六十以上的男人都参加过梨园会，都上台演过戏，故在杨源村会唱四平戏是常事。民间有俗话云："黛溪孩子三步拳，杨源孩子三出戏。"

梨园会虽然是全族性民间性社会组织，但不是所有人都能成为梨园会的骨干成员。要成为梨园会的骨干成员，必须在每年庙会中挑大梁，唱大戏，还要有相当长时间的培训和锻炼。每年每届庙会之前三天，即搞一次特殊聚会，用以挑选本届庙会演出重要角色以补充演员。这是一个特殊的聚会，首先由梨园会成员去村中人家偷一只公鸡，将鸡杀后切成小块，并做好一顿饭，然后请全村青少年到梨园会吃饭。凡吃过一块鸡肉者，都要学戏，如出一、二台（龙套、小角色）；被认为不会演戏者可任其去留。如被选上，梨园会则用红纸写的请帖贴到此家门上以报喜，但对会演而不演者，宗族则要出面处罚之。轻则承担雇他人来演之工钱，重则罚其到外地请戏班来演戏，或由其向梨园会及全族赔罪，否则会引起合族之公愤，任何一个家庭都不敢冒天下之大不韪。这种制度的影响至今还在。

1981年2月第一次恢复梨园会时，主要发起人为张陈炤（1919~2000）、张作昕（1929~1986）、张日新（1918~1993）、张应选（1920~1990）四位老艺人。他们都是梨园会原来的骨干，在梨园会之恢复中倾注了大量心血，使梨园会得以恢复，并使许多传统的四平戏剧目重新复原演出。但过了不久，老艺人相继作古，张陈炤因跌伤而行走不便，不能登台及参与更多的梨园会活动，但他还是梨园会的热心人，不顾高龄，有时还上台讲戏及在庙会中为年轻人做

①叶明生：《政和四平戏调查》（上、下），见"《中国戏曲志·福建卷》编辑部"编《求实》，1983年第2期、1984年第4期；叶明生：《政和县杨源村英节庙会与梨园会之四平戏》，见台湾《民俗曲艺》，2000年第122、123合期，叶明生主编之专题"福建民间仪式与戏剧专辑"。

示范性演出，继续培养年轻一代。其子张孝友和张荣有、张荣通、张李林、张荣强、张永昌、张向古、张李温、张陈山、张大恒、张陈灶、张旺洋、张明甲、张其炎等一批艺术骨干是杨源四平戏坚持演出的基本力量。张孝友于2008年入选国家级非物质文化遗产代表性传承人。他热心于四平戏的继承和传承工作，与杨源中小学联系培养，设立四平戏少年班，取得一定成效。

杨源四平戏音乐属于高腔，其音乐形式为无管弦伴奏，只有锣鼓伴奏；演唱以徒歌形式，一唱众和、前唱后帮；唱的为官音正字等，其弋阳腔特征依然得到严格保存。可惜因传承中之遗漏，造成音乐曲牌遗失，今该剧种中所知曲牌寥寥无几，仅有【黄龙滚】【红叹袄】【玉美人】等很少的几个曲牌名。

四平戏所保存的艺术形态虽为明代中叶四平腔的东西，但由于当地四平戏为宗族戏剧，较少走向社会，无商业戏曲市场观念，仅为应付一两次的祭祖娱神演出，年复一年，随着老艺人的作古，得以保存的剧目、音乐曲目及表演艺术的程式规范越来越少，已使其成为不甚完整的戏曲艺术形态。客观上讲，随着农村生产方式的改变，乡村人口大量外流，以及商品意识的冲击日益加剧，其已处于严重濒危状态。

3. 政和禾洋四平戏

禾洋村为杨源乡的一个行政村，距杨源约十公里，四平戏是为该村李姓宗族祭祀其宗族信仰神张巡而设的，该祭祀为全村最隆重的民俗活动——"东平尊王庆诞"，演出时间为农历七月二十四至二十六日，例行演戏三天七本[①]。清中叶以来，此传统制度至今未变。因其地处深山僻壤，其四平戏至20世纪90年代才为戏曲界所发现。

禾洋村的四平戏组织，虽自称四平戏班，但不设班号，仅在传教徒弟时称"梨园会"。四平戏的演出是宗族祭祀仪式中的义务活动，起着演戏酬神娱神的功能。禾洋村四平戏班，还保存十八套清代古戏衣，大多数戏衣已破烂不堪，其中有女蟒一件、女甲一件、红色天官蟒一件、白蟒二件、白女甲一件、黑蟒一件、女白蟒一件，因绣工精良得以完好保存。有四件戏衣上有年代及捐赠或置办人记号。一为白蟒，其内领有"庚申年，江信记"字样，另一件白蟒为"道光甲午年，李经纬置"，白蟒中的"庚申年"应为嘉庆五年（1800），与"道光甲午年（十四年，1834）"亦去之不远。可见从嘉庆五年至道光十四年这34年间，是禾洋四平戏兴盛的年代，从戏班的不断添置戏装可见盛况之一斑。

禾洋十家福首之福首会，是李姓宗族制度的执行者，在福首会"道光贰拾捌年众立"至"民国拾捌年（1929）重订"的《福首头册》中记载了很多禾洋四平戏的信息。如：

递年七月廿四、廿五、廿六日，东平尊王寿诞之期，延福寿照派值年福首递年拾名料理，先生阴阳早临整宝相。另请古今前朝戏文三部，加冠还福首……

① 叶明生、黄建兴：《政和县禾洋村的四平戏调查报告》，2006年9月，未刊印。

一议梨园弟子廿四、廿五夜酒归福首。①

从上引资料中出现的"古今前朝戏文""梨园弟子"等文字中可窥探到禾洋村李姓宗族戏曲之遗迹。

四平戏班由于其在祭祀中酬神的功用而具有特殊的地位,在族人心目中它不同于社会上商业性演出的戏班,而是被族人奉为酬神谢恩及高台教化的"戏师傅"。故于七月初一,由福首会出面请全班一席酒,称为"请师傅"。

禾洋四平戏,以往也有"梨园会"之称。但在该村此名称不是指戏班,而是指宗族中请师傅授徒教戏的名称。其所谓"会",是指戏师傅命学徒去村中偷一只公鸡来做会,即用此鸡祭拜戏神田公师傅。凡吃过鸡肉者,都要学戏,并都成会中人。此习俗民国期间每三五年都要举行一次,新中国成立后此俗已不传。

在村族结婚喜庆中,四平戏班要前去婚喜人家庆贺,四平戏班成员到人家中演唱"撒帐歌"及折子戏唱段。据《福首头册》所载:"村内婚姻喜庆、仝(同)房落帐,礼钱归拾名福首,酒食一餐。"②可见十家福首对于四平戏班的相关活动也具有一定的管理权。

禾洋四平戏的剧目主要有《金印记》《南阳关》(《韩擒虎》)《英雄会》《沉香破洞》《芦花关》(《薛丁山斩子》)等十几本。此外还有折子戏《花关索打牌》《王大娘补缸》等剧,后者为采茶戏剧目,唱【补缸调】,系民间流行小戏的羼入。因其为纯义务性宗族戏剧形态,虽有南戏和传奇剧目,但其表演缺乏严格的程式,剧种曲调所存不多,唱腔音调也有很大变异,这可能与其曾有中断,后由四平傀儡戏师傅复传有关。

禾洋四平戏的唱腔音乐,依然保留较多的弋阳、四平诸腔的特色。其后场仅三人,一鼓、一锣(兼钹)、一小锣。后场除了伴奏,亦要帮腔。禾洋四平戏的唱腔已无曲牌名字,据老艺人提供,仅有19首曲调分别保存于《宝带记》(即《沉香破洞》)一剧中。它们是:

刘文锡"别母""行路""走错路""借宿""华山拈香""法场苦板"各一曲;二郎神有"腾云驾雾""摧胎""打枷"各一曲;李铁拐"八仙出台""酒色财气"各一曲;刘沉香"别父""破洞"各一曲;华岳三娘"出茅屋""写血书""黑风洞苦板""宝带别苦板"各一曲。③

上述这些四平戏曲调,是禾洋四平戏的声腔骨干音乐,尚有待于整理。

禾洋四平戏历史上也有几位出色的戏师傅,远者已不可追溯,近当代中可记忆的四平戏班中的艺师为:李明老(1899~1989),四平戏班演丑角。李如俊(1900~1977),本名式洪,法名道祥,为族中祖传阴阳师,其父李建皋(80多岁去世),其祖父李林梓(法名道荣),均当过四平戏艺人。李如俊知文识字,能唱的戏很多,在班中教戏,亦抄了很多剧本,惜于"文革"及1976年底被焚精光,其子李典亮(1940~?),为四平戏班顾问及演老生类角色。李典淦(1901~1990),四平戏班旦角,会演的戏很多,后当教师(导演)。李式兴(1921~1991),

①政和县禾洋村《福首头册》,民国十八年(1929)重订。

②政和县禾洋村《福首头册》,民国十八年(1929)重订。

③禾洋村四平戏老艺人李典亮先生2006年9月5日给叶明生的一封信。

8

四平戏班演正生，尤其擅长演苦生，每闻其唱，催人泪下，村中妇女尤爱看他的戏。陈马松（1922~1993），四平戏班中的多面手，擅长旦行苦节戏，1981年积极参与四平戏的恢复演出，教了好几本戏。李式炉（1916~1978），北坑自然村人，四平戏班中演丑角，许多丑角人物，经他扮演都特别有情趣，人称"三花半本戏"。

1952年，禾洋四平戏参加政和县举办的文艺调演，荣获第二名，奖旗一面，全村人为之感到风光荣耀。1958年，禾洋四平戏被迫停演。"文化大革命"期间，除部分戏衣和《福首头册》存于个别贫下中农家中未被发现外，其他为戏班头李式洪收藏的剧本，因李的"富农"家庭成份和阴阳师之"迷信"职业被抄家，全部被焚毁一空。1980年代，国家施行改革开放政策后，由李式兴、李典淦、陈马松等四平戏艺人发起了恢复"迎东平尊王庆诞"及四平戏演出活动。在李典亮、李典青等骨干的带领下，四平戏恢复了正常年例演出，并多次举行农村文化艺术节，成为新农村文化建设的一个亮点。

（三）演出剧目

剧目也是古代戏曲声腔剧种的重要标志，从四平戏所保留及演出的剧目中，可以看到该剧种与宋元南戏的渊源关系，也可以看到明清流行的传奇身影，以及为了满足各阶层观众需求而存在的昆曲剧目、乱弹及小戏。从中可寻找到一种地方戏发展与衍变的踪迹，有助于加深对剧种音乐的认识。屏南、政和两地四平戏的剧目大同小异，但详略差异较大，可见其在不同社会存在状态中流传的差异性。

1. 四平腔剧目

在明清两代戏曲论家中，谈及四平腔剧目情况的很少。个别如李渔《闲情偶寄》中提到过以四平腔演《西厢记》。历史上真实记录四平腔剧目的仅有胡文焕的《群音类选》。该书"诸腔类"所选录的剧目，其声腔所指即"如弋阳、青阳、太平、四平等腔也"。当然，也就是说这些弋阳诸腔的剧目，也是四平腔演出的剧目。如，卷一《金印记》《破窑记》《白兔记》；卷二《跃鲤记》《织锦记》《卧冰记》；卷三《十义记》《鹦鹉记》；卷四《白袍记》《访友记》《绣衣记》。此外，该书第四册又有"诸腔类"两种，即《江天暮雪记》和《五子登科记》片段。这些剧目在四平戏中都有不同程度的留存。

四平腔的剧目，基本上来源于弋阳腔，而弋阳腔于明中后期即已流传到福建。明人徐渭是最早说到弋阳腔流播福建的人，其《南词叙录》中称：

今唱家称"弋阳腔"，则出于江西，两京、湖南、闽、广用之。[1]

徐渭作《南词叙录》，有一个很重要的地理背景，即是在福建。其"引言"中说到，是"客闽多病，咄咄无可与语，逐录诸戏文名，附以鄙见。岂曰成书，聊以消永日，忘歊蒸而已"[2]。

[1] 明·徐渭：《南词叙录》，见《中国古典戏曲论著集成（三）》，中国戏剧出版社1982年版，第242页。
[2] 明·徐渭：《南词叙录》，见《中国古典戏曲论著集成（二）》，中国戏剧出版社1982年版，第239页。

其作书的时间为"嘉靖己未年夏六月"，也就是嘉靖十四年（1535）的夏天。当时他应是看到了福建流行的弋阳腔，才会讲到"闽"之用弋阳腔。虽然，闽之弋阳腔的音乐、剧目都未说到，但他所开列的"宋元旧篇"中有许多的"诸戏文名"，许多戏在后来福建各地的四平戏中都有存在。如《王祥卧冰》《王十朋》《西厢记》《刘锡沉香太子》《刘智远白兔记》《苏秦》《蒋世隆拜月亭》《崔君瑞江天暮雪》《吕蒙正破窑记》《蔡伯喈琵琶记》等。该书所列"本朝"的戏文，有些剧目也在四平戏中保存，如《三元记》《姜诗》等。这些都是早期弋阳腔传承南戏的剧目，正是由于四平腔与弋阳腔的传承关系，因此在四平戏中流存了下来。四平腔在南京的发展，以及四平腔经浙江或江西传入福建，也吸收了南京及浙江等地的弋阳腔剧目，其痕迹在四平戏中依稀可辨。

2. 屏南四平戏剧目

屏南四平戏不仅有元明南戏之"荆、刘、拜、杀"（即《荆钗记》《刘智远白兔记》《拜月亭记》《杀狗记》）和《琵琶记》，其剧目也相当丰富，常演剧目有近80本，如《沉香破洞》《中三元》（《商辂三元记》）《吕蒙正》《金印记》（《苏秦》）《反五关》《何文秀》《董永》《全十义》《三跳涧》《白鹦哥》（《苏英皇后鹦鹉记》）《琥珀岭》（《江天暮雪》）《赠绨袍》《白罗衫》《马陵道》《芦林会》（《全家孝》《姜诗跃鲤记》）《招贤馆》《梅亭宴》《八义记》《天子图》《太极图》《三省半》《虹桥渡》《包公判》《双串钱》《跨海征》（《薛仁贵》）《黄菜叶》《养闲堂》《打潼关》《三天香》《梅花诗》《施三德》《游赤壁》《铜旗关》《杨贵妃》《失皇印》（《杨国显》）《游十殿》《阴阳镜》《兄弟连科》《五代同堂》《庄子戏妻》《三请诸葛》《搜古杯》（《莫怀古》）《五桂芳》《铁冠图》《种葵花》（《葵花记》）《卖水记》《白虎堂》《判白樵》《海瑞打朝》《王昭君》《陈琳救主》《陈可忠刮目记》《西厢记》《梁灏》《风波亭》《孟宗哭竹》《王祥卧冰》《杨门女将》等。其中也有元明南戏、清初花部诸剧，以及一些昆腔剧目遗存，其剧目较完整地保存了明代南戏戏文的面貌，是研究中国四平腔戏文概貌不可多得的剧目文库。

3. 杨源四平戏剧目

杨源四平戏的剧目，于20世纪50年代尚有五六十本遗存。经"文革"动乱后，不仅古抄本多被烧毁，且艺人多逝世，传统剧目能保存下来的已所剩无多，整本戏的有《苏秦》《沉香破洞》《英雄会》《白兔记》《蔡伯喈》《王十朋》《八卦图》《九龙阁》（《杨家将》）《二度梅》《秦（陈）世美》等；折子戏保留剧目有《卖花女》（《包公判》）《英雄牌》（《花关索》）《芦林会》（《姜诗》）《梁祝》《月台梦》《三进士》《九世同居》（《张公义》）《寻箭》（《赵匡胤》）《包文正别嫂》《抢伞》（《拜月亭记》）《张四姐下凡》《刘秀抢饭》《哪吒下山》《八仙庆寿》《东方朔偷桃》《魁星正照》等。其他尚有清中后叶社会流行戏曲《戏凤》（《梅龙镇》）等乱弹折子戏数出，是应观众的要求后学的剧目。南戏剧目除《杀狗记》无影响外，其他如《王十朋》《刘智远》《拜月记》《琵琶记》都是该剧种的看家戏。

4. 禾洋四平戏剧目

禾洋四平戏的剧目主要有《金印记》《破南阳》（《南阳关》《韩擒虎》）《英雄会》《沉香破

洞》《薛丁山征西》(《芦花关》《薛丁山斩子》)《包公判》(《双龙记》)《杨国兴》《双义记》(《张范结义》)《打龙棚》(《高怀德》)《郑安平圆梦》《玉石洞》《二度梅》《罗通扫北》《八卦图》(《桃花女》)《薛仁贵征东》等剧。此外还有折子戏《花关索》《王大娘补缸》等。从剧目总量考察，其南戏剧目所存甚少，元明南戏的影响稀薄，仅有少数几个如《沉香破洞》《金印记》为古南戏剧目，其他多为明清传奇及花部剧目，而更多为傀儡戏剧目移植而来。

5. 其他剧目

由于四平戏在商业性演出中，要适应官场应酬、商会酬宾的需要，故不同历史时期都吸收一些剧种之外的声腔剧种，如屏南四平戏中的《扇坟取脑》《别姬》《武松杀嫂》等剧是用昆曲演出。在乡村演出中应戏东的要求，偶而也加演几出如《打花鼓》《戏牡丹》之类的花俏折子戏。杨源四平戏的《游龙戏凤》《卖酒》中有乱弹腔，禾洋四平戏也演民间小戏《王大娘补缸》等。这些都是四平戏剧种在流行过程中所出现的社会化现象，也是各个历史时期流行的时尚戏曲对四平戏影响的遗迹，与四平戏本体声腔音乐及传统剧目无关。

（四）唱腔曲调

四平戏音乐属南曲声腔系统，原有的曲调皆继承自弋阳腔音乐，均为曲牌体唱腔，曲牌文字为长短句，原先有固定的宫调和曲牌名。但四平腔在农村流行时，其戏曲的演唱主体基本上是文盲的农民艺人，故不仅词曲口传中发生变异，曲牌名也多丢失，仅有部分掌握教戏资料的师傅手中保存极少数的注明曲牌名的剧目原抄本，其余剧目的曲调，艺人仅会唱，而不知其曲调名称。经过多年的调查，各地四平戏保存和整理出来的曲牌依然有限，主要在屏南四平戏挖掘整理中有重要的发现。

1. 基本曲调

屏南四平戏的音乐曲调，除少部分昆曲和民间小调外，大部分曲调都是源于四平腔的声腔音乐曲调。目前发现的曲牌有近百支，其中有：【驻云飞】【水里鱼】【傍妆台】【驻马听】【江头金桂】【伍供养】【点绛唇】【小桃红】【催拍】【金钱花】【不是路】【香罗带】【一江风】【古调】【山坡羊】【撒帐歌】【诉情怀】【听情怀】【玉芙蓉】【金莲子】【玉抱肚】【风敲竹】【宜春令】【浆水令】【玉交枝】【鹊桥仙】【双胜子】【急山峰】【滴流子】【长恨歌】【抱冤答】【锁南枝】【六么令】【尾犯序】【四边静】【皂罗袍】【四朝元】【催拍煞】【铧锹儿】【醉归庭】【下山虎】【虞美人】【三台令】【淘金令】【生查子】【浣溪沙】【风云会】【入赚声】【水儿坠】【剔银灯】【刮古令】【解三醒】【小南枝】【白云诗】【步步娇】【古梁州】【泣颜回】【风入松】【古轮台】【西江月】【江儿水】【叨叨令】【将军令】【石榴花】【相思行】【水底鱼】等。多数剧目已失曲牌名，曲牌名仅在《白兔记》《全十义》及部分折子戏中残留。

2.《白兔记》曲调

同治间抄本《夺杖》(即《白兔记》)中之四平腔曲牌就有【水里鱼】【驻云飞】【傍妆台】【驻马听】【江头金桂】【伍供养】【点绛唇】【小桃红】【催拍】【金钱花】【不是路】【香罗带】【一

江风】【古调】【山坡羊】【撒帐歌】【诉情怀】【听情怀】【尾声】【啰哩嗹】等。

龙潭等地四平戏有一本标有曲牌名的《白兔记》抄本，当地艺人根据唱腔把它编成音乐集，记录和标出来的唱腔曲牌计有 21 个（多数唱腔尚无法标曲牌名），它们是：【驻云飞】【傍妆台】【驻马听】【江头金桂】【伍供养】【点绛唇】【武点绛】【文点绛】【小桃红】【催拍】【山坡羊】【金钱花】【诉情怀】【听情怀】【不是路】【香罗带】【一江风】【吹排】【古调】【尾声】【撒帐歌】等。在这 21 个唱腔曲牌中，【驻云飞】使用了 14 次，【江头金桂】使用 7 次，【驻马听】使用 5 次，【傍妆台】和【香罗带】各使用 3 次，【伍供养】和【小桃红】各使用 2 次，【尾声】使用 4 次，其余曲牌仅使用 1 次。这里，我们可以看出，【驻云飞】曲牌使用次数最多，是四平戏《白兔记》使用的主要唱腔曲牌。

3.《全十义》曲调

在《全十义》剧中，除了与上重复的唱腔曲牌外，不同曲牌尚有【玉芙蓉】【金莲子】【玉抱肚】【风敲竹】【宜春令】【浆水令】【玉交枝】【鹊桥仙】【双胜子】【急山峰】【滴流（溜）子】【长恨歌】【抱冤答】【锁南枝】【答么令】【尾犯序】【四边静】【皂罗袍】【四朝元】【催拍煞】【铧锹儿】【醉归庭】【下山虎】【虞美人】【三台令】【淘金令】【生查子】【浣溪沙】【风云会】【入赚声】【水儿坠】31 个曲牌。

以《全十义》为例，我们选其中三出，来看它的曲牌联缀运用情况：

第三出《讲亲》：（生唱）【玉芙蓉】【前腔】；（丑唱）【金莲子】【玉抱肚】；（生唱）【前腔】（即【玉抱肚】）；（旦唱）【风敲竹】；（生唱）【驻马听】；（旦唱）【前腔】。

第七出《走关》：（众唱）【鹊桥仙】；（生唱）【小桃红】；（丑唱）【双胜子】；（生旦三人唱）【急山峰】【滴溜子】【急山峰】【滴溜子】；（丑唱）【双胜子】；（生唱）【驻云飞】。

第十九出《讲道》：（外唱）【虞美人】【三台令】；（小生唱）【淘金令】；（正生唱）【生查子】【浣溪沙】【风云会】【江头金桂】；（小生唱）【玉交枝】。

上述《全十义》中的曲牌套曲，有相当一部分在艺人中尚可演唱，其价值毫不逊色《永乐大典》戏文三种的发现，以及西班牙《风月锦囊》的回归。从那些南戏文本所载的曲牌名上，可知其音乐情况而已，而四平戏是个存活的剧种，其中有许多曲牌还可演唱，剧目还可演出，是活态的四平腔、活态的南戏。从四平戏的《白兔记》《刘锡沉香破洞》《江天暮雪》等常演的剧目中，我们可以直接了解到明代四平腔之声腔音乐和艺术形态。

（五）演唱特征

四平戏的演唱，是体现四平戏声腔剧种形态最主要的形式之一，基本保留了弋阳腔高亢、激昂、粗犷、奔放的唱腔风格。其演唱特征表现于以下几方面。

1.高腔特征

与同时流行的昆曲相比较，四平戏的唱腔演出特征是高腔。高腔的特点主要表现于两点：一是演唱多用本嗓，除部分"叫头"的起腔吟唱或唱腔中翻高八度用到小嗓发音外，一般少

用喉发音，民间俗称"大喉咙唱戏"。此为高腔戏长期在民间草台班演出传习所致，只有大喉咙发音才能音高传远。所以文人才有"鼓槌高唱四平腔"之叹，"高唱"即是高腔。高腔的第二个特点是演唱时运腔常常翻高八度甚至多于八度，这种八度大跳式的演唱，既用于剧情发展的推动和人物情感变化的刻画，也为演员根据个人演唱条件灵活发挥提供了空间，故有人称这种高腔中有一定的"随意性"的演唱为"随心令"。如明人凌濛初《谭曲杂札》即称弋阳诸腔（包括四平腔）是"句调长短，声音高下，可以随心入腔"。①

2. 以锣鼓为节奏

四平戏的演唱是"不入管弦"的徒歌演唱，其演出全靠后场锣鼓伴奏，时人称之"不入管弦，亦无腔调"（明·杨慎《升庵诗话》）。"无腔调"是对四平腔的误会，而"不入管弦"却是该剧种的实际。其演唱之伴奏情况正如汤显祖所说："其节以锣，其调喧。"②在演唱中不仅其唱腔的"过门"以锣鼓演奏，就连演唱中也有许多随腔的锣鼓不停地敲击，以为节奏和渲染气氛。由于"其调喧"，引来一些文人雅士的反感。明人冯梦龙就称这种演唱伴奏"如弋阳劣戏，一味锣鼓了事"③。

3. 字多音少的演唱

由于四平腔自弋阳腔衍变而来，其演唱风格带有鲜明的民间戏曲的"草根性"，节奏比较明快跳跃，特征特别明显，与昆曲一唱三叹、一字多音、一音数转的文人戏曲"水磨腔"形成鲜明的比照。故李渔《闲情偶寄》总结其演唱特征时，特别指出："弋阳、四平等腔，字多音少，一泄而尽。"④故四平戏中一些主要人物的长段唱腔，不仅不会令人有拖沓之感，反而给人淋漓畅快的美妙感受。

4. 帮腔特征

帮唱，又称帮腔、唱和、和声，民间俗称"接声""驮声"。帮腔是南戏弋阳诸腔最有特色的唱腔形式之一。帮腔一般帮在人物演唱的句子的后半段，或是唱词的重复句。通常有"有规则帮腔"和"无规则帮腔"两种。

有规则帮腔，即对角色唱腔的帮唱有规律性可循，如生、旦角色赏景、修书信、公堂申诉状的情景下，为了揭示人物内心世界，则其帮腔仅是情绪的衬托，不宜喧闹及喧宾夺主。故其帮腔规则有所谓的："三帮一，四帮二，其余为三字，帮活不守死。"意思是三字句帮唱一个字，四字句帮唱两个字，五、六、七字句都帮三个字；但不"守死"，常出现例外，如前三后四结构的七字句，或四四的八字句，就不只帮三个字，而是帮四字或更多的字。根据剧情、情绪等的需要，他们的帮腔常即兴作灵活变化，有时甚至整句帮。

① 明·凌濛初：《谭曲杂札》，见《中国古典戏曲论著（四）》，中国戏剧出版社1982年版，第254页。

② 明·汤显祖：《宜黄县戏神清源师庙记》，引自龚重谟等著《汤显祖传》，江西人民出版社1986年版，第156页。

③ 明·冯梦龙：《三遂平妖传·张誉序》，北京大学出版社1983年版，第141页。

④ 清·李渔：《闲情偶寄》，见《中国古典戏曲论著集成（七）》，中国戏剧出版社1982年版，第34页。

无规则帮腔，则是指演出中，后场对前台的演唱不强求规律性、人物性格化的衬托，为使演出不致冷场，追求热闹紧张的场景效果，而在整本戏演出中之人物的所有唱腔，都加以帮腔。这种现象最为常见，而且古今如此。即如李渔所说"一人启口，数人接腔者，名为一人，实出众口"。出现这种现象的道理很简单，以往为庙廊草台，演员个人的音量实属有限，如无众口喧托，声音传之不远。又者，整本戏中主要人物的唱腔很多，演出的时间都是长达四五个小时，光靠人物角色的扮演者来唱是绝对无法完成的。因此众口之唱为之减轻许多负担，帮腔也常起到替台上演员"接力"的作用，使得戏的演出不致中断、冷场。

5. 滚唱特征

　　滚唱在四平戏中称"叹"，是一种半唱、半白、半吟的唱腔形式，是弋阳腔系演唱的重要特征之一。"叹"字为古代滚唱之代称，清初王正祥《新定十二律京腔谱》就说到：

　　尝观乐志之书，有"唱""和""叹"之三义。一人发其声曰唱；众人成声曰和；字句联络纯如绎如，而相杂于唱、和之间者，曰叹。兼此三者和乃成弋曲。……叹者，即今之有滚白也。[①]

　　滚唱或滚白，是穿插于唱腔中的演唱形式，多在悲哀的唱腔中转为激愤或诉说情绪下出现。如四平戏《芦林会》，姜诗在野外与被母亲逐出家门在芦林拾柴草的妻子相遇时，有一段加滚的唱腔。如：

　　（生白）既无倚靠，何不转回娘家？

　　（旦唱）奴就待回归。

　　（生白）为何要行不行？

　　（旦叹）非是妻子要行不行，要回不回。想当初行嫁之时，爹娘手捧一杯粗淡酒，嘱咐言语两三行，他道一来侍奉奴的公姑，二来尊敬奴的丈夫，三来邻里要和睦。到如今侍奉公姑不能到老，尊敬姜郎不能百年。想当初行嫁之时，满头珠翠，屏身朱衣，到如今身穿着破衣烂缕。奴就转回归，待回归，有何面目，再见江东父老兄妹？

　　（生唱）不知未痴，可不敢败姜家门楣。

　　（旦白）呀啐！一房妻子留不住，有什么门楣在哪里？

　　（生唱）我宁可守清贫，怎敢忘恩负义。[②]

　　四平戏《白兔记》的滚唱曲牌。滚唱曲牌是指在保留曲牌腔句的基础上，加进了较多齐言句的唱词，称为因滚唱而构成的曲牌唱腔。滚唱曲牌唱腔，在《白兔记》中表现得比较充分，如"磨房会"的曲牌唱腔【江头金桂】，它的滚唱是从曲牌腔句扩展，再到全面畅滚的。

①　清·王正祥：《新定十二律京腔谱》，见《历代曲活汇编·清代编·第二集》，黄山书社 2009 年版，第19 页。

②　引自《芦林会》，1983 年张应选、张陈焰抄本。

它的主腔是： 2 2 ｜ 2 2 ｜ 1 3 ｜ 2 - ｜ 1 6̣ ｜ 6̣ 1 5̣ ｜ 6̣ - ｜

待俺转过磨 房 来，

主腔扩张是： 2 2 2 ｜ 2 2 ｜ 1 3 ｜ 2 - ｜ 2 2 2 ｜ 2 2 ｜ 1 3 ｜ 2 - ｜ 1 6̣ ｜ 6̣ 1 5̣ ｜ 6̣ - ｜

恨只恨大舅无 端，把你我锦绣鸳 鸯 两拆 开。

滚唱腔句上句是： 6 6 6 ｜ 6 6 ｜ 6 6 ｜ 5 3 ｜ 5 - ｜

既晓得几般 受苦 几般 灾，

下句是： 2 2 ｜ 2 2 ｜ 1 3 ｜ 2 - ｜

为何 一去 不回 来。

畅滚上句是： 6 6 ｜ 5 3 ｜ 5 - ｜

忧来 改作 喜，

下句是： 2 2 ｜ 1 3 ｜ 2 - ｜

愁来 改作 欢。

畅滚煞尾句是：（散板） 3 …… 5 3 2 …… 5 3 2 …… 6 ｜

嗳 冤 家。

剧中李三娘和刘智远对唱，一共唱了七十多句，这段畅滚，可谓淋漓尽致。【江头金桂】曲牌，经过扩大腔句，再进入滚唱，然后畅滚。"弋阳、太平之滚唱，而谓之流水板。"（明·王骥德《曲律》）

四平戏《白兔记》的唱腔结构，除了曲牌套曲体制外，还有曲牌滚唱的结构形式。这是发展了的曲牌唱腔，它有可能发展成为曲牌体和板腔体相结合的唱腔体制。

6. 语言特征

四平戏的舞台演唱说白用语，系属"官音""正字""正音"系统。这种"官音"，被称为"蓝青官话"（或"南昌官话"），民间俗称"土官话"。四平戏的舞台用语基本沿袭弋阳腔，以不是纯正"正音"的"官音"夹杂着各地的"乡音""乡语"于各地流传，诚如顾起元之论弋阳腔，"弋阳则错用乡语，四方士客喜闻之"。在杨源四平戏《秦世美》中有一段对话很能说明这种语言状况。剧中人物王延龄质问御班"为什么会做戏，官话不会讲"，而御班却回答"小人句句官话"[1]。从其对话中，可知御班自认为的"句句官话"，并不是纯正的官音，而是夹

[1]《秦世美》，清光绪六年（1880）版本，政和县杨源乡张香国抄本。

15

杂有大量的乡音土语，难怪在官场中行不通。而正是这种"错用乡语"，使得"四方士客喜闻之"，屏南、政和两地的四平戏语言也大致如此。两地的四平戏中无论生旦净丑行当，无论官司衙门或民舍场合，所有人物之唱、白均坚持用官音。与福清、平潭的四平戏之生旦外净和官场用语为官音，而丑角、小民百姓之用语是"平讲"（即土语方言）有很大的差别。

（六）唱腔特征

1.结构特征

四平戏唱腔属曲牌体结构，其形式大致可分为单曲反复和多曲联缀两大类。

（1）单曲反复，即用一个曲调反复演唱，来表现戏剧情节和故事内容。单曲反复有上下句反复、四句相联反复和长短句反复三种类型。在实际演唱中，常根据剧情需要，采用"加头加尾扩中间"或"换头换尾变中间"的手法，对反复时曲调的旋律、节奏、腔节等方面进行一些变化。如《沉香破洞》第十五场《破洞》中三娘与沉香的唱段，沉香："哎——，娘啊！"三娘："哎——儿啊！"是在原曲调前面加上叫头，之后就是"尔看，金做门来金做门"四句相联的反复，接着沉香唱的又重复三娘的唱词，只在"尔看"改为"说什么"时曲调有所改变，到第三遍时，将第四句唱词重复一遍，并在曲调上进行较大变化，为音乐带来新的情调色彩。

（2）多曲联缀，即将两个或两个以上基本曲调连缀一起，来表现剧情内容、抒发人物内心情感。在曲牌连缀或转换过程中，其旋律、调性、调式、板式、节奏等方面，都会有所变化。如《白兔记》第二十九出《磨房会》中李三娘与刘智远的长段对唱：三娘上，唱【散板】"思量命蹇，遭逢哥嫂害，唉——"，接唱【正板】"不幸爹娘早丧……"。刘智远上，念诗，接"白"和"引"。李三娘唱【香罗带】接"白"，改唱【古调】，又接【散板】"唉，哥嫂——"，回【正板】。刘智远改唱【江头金桂】。刘、李二人用【江头金桂】对唱。最后二人合唱【散板】"当初瓜园分别去，今晚喜得又相逢"，结束。一大段音乐且吟且唱，亦白亦歌，旋律和节奏随人物情绪的变化而变化，跌宕起伏，委婉动听，很好地表现了刘、李二人磨房相会的故事情节。

2.板式特征

四平戏腔调节奏仍保留弋阳腔"字多音少，一泄而尽"的特点。从目前所记录的唱腔曲谱看，其板式主要以一眼板为主，多以一字一拍、一字一音的形式出现。其次是散板，偶尔有三眼板、二眼板穿插在一眼板之中。散板常用在开头和结尾，以"散—整—散"的节奏结构进行变化。散板也有偶尔用在唱段中间，与整拍形成对比，唱段的结尾处，往往有拖腔形式出现，起到抒发感情、渲染气氛的作用。

传统四平腔的板式，有散板、无眼板、一眼板、三眼板，偶见二眼板，这些板式分别相对应于西洋的自由拍子、一拍子、二拍子、四拍子和三拍子。一般认为，戏曲唱腔音乐中没有三拍子存在，但在杨源四平戏唱腔音乐中，确有三拍子的存在，它只是唱腔曲牌中的一小片段，估计是表演需要而致。此外，还有混合五拍子的现象，与三拍子一样片段存在，而且

这两种拍子常由于情感抒发的需要，配合表演动作的节奏韵律，偶尔出现于旦角的大段唱腔中，且以变换拍子形式存在，如《磨房会》李三娘的唱段"思量命蹇，遭逢哥嫂害"。

在很多唱腔中，常常是散板、一眼板、三眼板等不断连续变换，以塑造人物内心情感的变化，如《包公判》的大段唱腔【卖花】中出现多次板式变换，大致经过：三眼板、散板、一眼板、三眼板、一眼板；散板、一眼板、散板、一眼板、三眼板、一眼板；一眼板、散板、一眼板。

3. 调式特征

四平戏唱腔曲调调式特征受到地域流传影响，屏南、杨源、禾洋三地的四平戏唱腔调式分布有所不同。屏南四平戏唱腔曲调多为徵调式、羽调式、商调式、角调式，少见宫调式。在唱腔中经常出现板式与调式同时更替的现象，商调式、角调式、徵调式和羽调式转往其他调式的为多，未见宫调式转其他调式。但有徵调式转宫调式的个案，如《沉香破洞》铁拐李〔二花〕与沉香〔小生〕唱的"骂沉香忒无理"。

杨源四平戏唱腔曲调多为商调式、徵调式和羽调式，少见角调式和宫调式，但有多首上下句结构曲牌联缀的大段唱腔，唱腔之间存在着多种类型的调式转换。如《宝莲灯》真人唱"我今劝你休贪酒"，为商调式转羽调式；《磨房会》李三娘唱"思量命蹇，遭逢哥嫂害"，为羽调式转角调式转宫调式；《磨房会》刘智远、李三娘唱"眼前是有书信来"，经过多次转调，为商调式转徵调式、羽调式、徵调式、商调式。禾洋四平戏唱腔音乐多为商调式、羽调式、徵调式，少有角调式和宫调式。

4. 曲调发展手法

四平戏曲调发展常用重复（含局部重复、变化重复等）、衍展手法，曲牌行腔比较灵活，根据人物语言和感情的需要常有各种润腔变化；腔节加头，腔腹扩腔变尾、重句、装饰等。当一句唱词的前面加冠，曲调也就相应地在腔节前面"加头"。当情绪需要或者字数增多时，相应的唱腔腔腹有时就"扩腔"。为使色彩变化或为适应唱词要求，一些唱腔还常变化唱腔的句尾即作"换尾"处理。为加强语气，突出重点唱词，四平戏唱腔中还常将某些唱词整句或部分加以重复咏唱，出现"叠句"，这种叠句往往伴有曲调的一些变化以求新鲜。四平戏唱腔有时还为充分表达人物思想感情，对宫音作微升，"软化"语气，丰富情感。

5. 曲调特点

四平戏唱腔的曲调特点是简朴畅达，常是一字一音，间插小腔，多见八度以上大跳，形成大起大落。曲调具较大包容性，能使不同身份不同年龄不同性别的人物，借同样曲牌的不同处理，抒发、表达各自的感情。为避免行腔过程中的冗长乏味，传统四平戏唱腔中还常运用"提腔"，即在单句或两句唱腔多次重复的中间，忽然出现一挺拔腔句，使旋律"平中出奇"。

6. 对昆腔和民间小调的吸收

四平戏由于有应酬官商雅宴的需求，也移植演出了一些如《扇坟取脑》《武松杀嫂》等昆曲剧目，以及其他一些地方小戏，从而在剧种中小量地保留和应用这些剧种的音乐曲调、曲牌。但四平戏对昆腔曲牌较少原封不动的搬用，而是经过或多或少的改造。有时行腔上还糅进四

平腔的旋法，唱法上，咬字、运腔也都带入了一些四平腔的韵味。突出的变化是运用了帮腔。其调式多为羽调式和商调式。

四平戏中还根据剧情需要引入了一些民间小调，如《白兔记》中有清新活泼的【撒青】；有十分口语化的【啰哩哇】；《沉香破洞》中有激烈昂扬的【破五门】；有些特定场合则根据需要引入必须的特定音调，如《天子图》中之【调五方】则可能来自宗教音乐。

民间小调以其芬芳的泥土气息和多色调的个性有力地丰富了四平戏的音乐特色，为规定情境带来盎然生气。四平戏所吸收运用的民间小调约十余种，多为徵调式或羽调式。

7.《白兔记》曲牌特点

四平戏《白兔记》曲牌声腔的特点表现为几个方面：一是"其曲本宋元词而益以里巷歌谣"，在南北曲中，主要是南曲，北曲只有【混江龙】【倘秀才】【白鹤子】和【点绛唇】等几个。里巷歌谣除了【撒帐歌】外，其【吹排】【诉情怀】【听情怀】等曲腔，也应属歌谣说唱一类。二是大多数唱词腔调是一字一音或者是一板一音，字腔比较平直。三是拖腔曲调起伏也不大，时值最多是四个板。四是以大跳旋法的曲调来形成特征腔调，与平直的叙述腔调形成对比，使唱腔有起伏变化，并以此形成四平戏的唱腔曲调风格。

（七）伴奏音乐

四平戏的音乐除唱腔外，锣鼓伴奏也是音乐的重要组成部分。清中叶以降，受花部戏曲的影响，戏班多增加了排场吹奏乐以渲染舞台气氛，甚至还加进了管弦伴奏。尽管变化纷繁，但四平戏音乐主体依然是高腔。

1. 乐队乐器

四平戏的乐队多以"后场"称之，其构成和分工相对简单，这里主要介绍其成员分工、后场位置及乐器情况。

（1）乐队

四平戏的后场，传统的只有3~5人，屏南四平戏通常为5人，政和杨源四平戏为4人，禾洋四平戏则仅用3人。其成员所司乐器为鼓板、大锣、小锣、大钹、小钹等。其成员分工：

司鼓：司堂鼓、梆子或单皮鼓。

司锣：司大锣，兼帮腔。

大钹：司大钹，兼帮腔。

小锣：司大钹，兼走台（即台上检场）。

后场中以司鼓的地位最为突出，他不仅是后场音乐伴奏的全能者，而且多是演出剧目和舞台表演艺术最详细的掌握者，也是所有剧目演出唱腔的全程帮腔者。在四平戏班中，司鼓与教戏师（现称导演）最为尊贵，有时是二者同为一人。鼓师一般在两种情况下形成：一是世袭传承，因家学渊源，从小耳濡目染，长大沿承祖辈技艺及地位；二是从小学戏，技艺全面，人品端正，历练资深，被推选为鼓师。

（2）后场位置

四平戏的后场位置，以往多设于戏台正中之台桌靠右边。鼓师坐台桌右边出场处（古称鼓道门），演出时剧本放台桌右侧，鼓师边打鼓，边翻剧本，边帮腔。而官员、将帅登场上座，则从台桌左边上下，落座时与鼓师平坐。打锣者坐于鼓师右边，打钹者坐于鼓师左侧靠后处。打小锣无座位，一边打小锣，一边嘴里帮腔，一边检场，是个十分忙碌的人，此为班中熟悉戏路之老成者担任。此外，清中叶后，龙潭四平戏的后场增加了大小吹，以丰富剧场气氛，使剧种音乐有所丰富。同时，因吸收了如《扇坟取脑》《武松杀嫂》等昆曲剧目，受其影响，加入了唢呐、笛子、二胡、中胡等乐器。而有些乐师甚至能将四平戏剧目全场配以管弦伴奏演出，名之曰"调腔"。其形式是否来自传统，还有待探讨。

（3）乐器

鼓：堂鼓，高33厘米，鼓身直径25厘米，鼓面直径22厘米。

锣：平锣，锣面直径30厘米。

钹：大钹，钹面直径25厘米。

小钹：钹面直径15厘米。

小锣：锣面直径21厘米。

唢呐：管身木制，长约32厘米，或圆锥形，上端装有哨子的铜管，下端套着一个铜制称作碗的喇叭口。

2. 伴奏曲牌

四平戏原本是纯白锣鼓伴奏的剧种，"不入管弦"，故无吹奏。所以打击乐的地位十分突出，艺人习惯称之为"半台戏"。锣鼓套路不多，始终伴唱而行。主要有起腔锣鼓、间插锣鼓、结尾锣鼓。龙潭四平戏因清后叶以来戏班到各地演出频繁，受京剧、闽剧等剧种不同程度的影响，其锣鼓介头有较大变化。杨源四平戏使用低音锣钹，击打简易，显得古朴些。明末清初以降，四平戏在长期的演出实践中，吸收了一些地方戏的精华，开始使用昆曲、乱弹和其他民间音乐的吹牌以充实和丰富演出效果。其伴奏气氛音乐主要为锣鼓经和吹牌（俗称吹排）两类。

（1）伴奏鼓谱

四平戏的主要伴奏乐器为锣鼓，锣鼓不仅作为过场伴奏之用，而且也有随腔的节奏功能。其各曲之锣鼓经各不相同，两种功用的锣鼓伴奏一般都有名称。

用于随腔的突出节奏功能的锣鼓经，多穿插于剧中曲牌【驻云飞】【傍妆台】【驻马听】【江头金桂】等曲之中，其常用锣鼓经有十余种。如【一小锣】【四小锣】【五小锣】【小介】【天鹅】【一下锣】【九槌头】【长槌】【长九】【火透】【宽火透】【哭介】等。

用于过场或气氛伴奏的锣鼓经，其鼓谱名称亦很多，如【小清锣】【宽九】【一小锣】【二小锣】【一下锣】【二下锣】【三下锣】【五下锣】【科介】【槌半锣】【专槌】【吃蛇磨刀科】【抑锣】【干鼓】【大帽】【过堂】【初锣】【开山】【大头白】【接头数板】【离别】【起介】【大吊场】【煞鼓经】【九槌尾】【干排】【拳头】【金钱花】【操练曲】【开堂】【全尾】等。

（2）伴奏吹牌

四平戏的气氛伴奏音乐因主要使用唢呐，故称吹牌。吹牌共约三十支，每支吹牌的运用都有其规定场景。如武将定场采用【武点绛】，文官定场亮相用【文点绛】，王母娘娘出场用【文点绛】，天子同小生或正生出场也用【文点绛】，朝官面圣用【大文武点绛】，而哪吒出台则用【茉莉花】等，各自对应，不容含糊。也有一些通用牌子，如【全尾】用在戏收场等。凡台上需用牌子的场合，均有对应的吹牌可以供用。

四平戏排场演奏音乐曲调，多来自民间鼓吹乐。这些民间乐曲是在被昆曲、乱弹腔吸收运用后，再被四平戏移植过来的。其主要伴奏曲牌有【山坡羊】【步步娇】【泣颜回】【深板】【小过堂】【八仙堂】【全尾】【半尾】【驻马听】【玉交枝】【文点绛】【平文武绛】【风流点绛】【茉莉花】【练兵】【秀文娘】【圭卓米】【流水】【反小风】【柳金条】【玉芙蓉】【暂排】【江湖子】【纣王哥】【有头深板】【招晓令】【水里鱼】【圭甲草】【一枝花】【一字排】【伴窗台】等四十多个。

（3）锣鼓谱字

冬：也作咚，堂鼓重打。

笃：堂鼓轻打。

独：右手打鼓，左手控制鼓声。

打：也作大、达、哒、答，单打鼓边。

补：也作卜，在锣鼓后半拍节奏上用手按压。

确：打硬板右边。

滴：也作的，打硬板左边。

扎：板重击。

乙：也作衣，敲击钹、鼓边。

况：也作匡，大锣音。

当：也作哨，卧锣声音。

仓：大锣、小锣、铙、钹齐奏。

采：也作才，小锣、铙、钹齐奏。

太：也作台，挂小锣声音。

矢：小钹轻轻对打。

七：大钹左右对打。

令：小锣轻击。

八：槌同时打板。

二、唱　腔

（一）屏南唱腔

商　调　类

1. 家住在汴梁城五楼街

《拜月记》蒋世隆［正生］王瑞兰［正旦］唱

1 = F

中速

陈秀雨、陈秀平演唱

丁　献　之记谱

（蒋白：请问小娘子家住哪里？）

（王唱）家住在汴梁城五楼街，汴梁

城五楼街，爹爹朝内混京差；女

子逃难来，奴把甘苦两切开，奴把甘苦

两切开。念奴姓王名

瑞兰，王瑞兰，

奴本是闺门中一女孩。

（科介）（蒋唱）家住在中途里五里牌，中途

21

(合唱)两人 心事 一般 愁，

勿忘 忧愁 且 宽怀。

里 五里牌， 小 生 姓蒋名世隆，蒋

世 隆， 我本是 学门中一 秀 才。

(科介)(蒋唱)怕只 怕， 此 去 去到中途

有拦 挡， 有 人 来问 时， 叫小 生 何言语

答 对 他！ (王唱)怕只 怕， 此

去 去到中途有拦 挡， 有 人 来问 奴，

奴 说 道， 你是奴亲哥 哥。 亲亲哥哥 带领着

小 妹 来。 (科介)(蒋唱)此 去

去到中途有拦 挡， 有 人 来问 时， 你说

ꞡ **3.ᵕ0 3 3̲3̲ | 3 5̲3̲ | 3.ᵕ0 3 3 | 7̲6̲ 6̲5̲3̲ | 5 2̲2̲ | ⁵₌3 5 | 3 2 |**
道,　我 是 你 亲 丈　夫,　亲 亲 丈 夫　带 领 着 妻　子

稍自由
2 - | 3.ᵕ 2̲ 2̲ #1 | 2. 0 |)0(6.ᵕ 5̲ | ³⁵₌3 - | 3̲ 3̲ 6̲ 3̲ | 3 - |
来。　　　　(科介)(王唱)啊,　　苦 了 天!

ꞡ **3̲ 3̲ 3̲ 3̲ | 3̲ 3̲ 3̲ 3̲ | 7̲ 6̲ 6̲ 3̲ 5̲ | 2̲ 2̲ 2̲ 2̲. | ⁶₌2̲ 2̲ 1̲ 6.ᵕ | 6 |**
你 看 这 位 君 子 明 明 晓 得,　他 故 意 前 来 调 戏　于 奴,

2̲ 2̲ 2̲ | ²⁄₄ ⁵₌3 5 | 3 2 | 2 - | 3. 2̲ 2̲ #1 | 2. 0 ‖
奴 也 是　莫 奈　何!

2.曾记得进科场时节

《吕蒙正》吕蒙正〔正生〕唱

陈官瓦演唱
丁献之记谱

1 = ♭B

ꞡ **1̲ 3̲ 2. | 2 - ¹²³₌6 | 0 6̲ 3̲ 6̲ 6̲ | 1̲ 5̲ 5̲ 1̲ | 6.ᵕ 1̲ 5̲ | - - 1̲ 1̲ 1̲ |**
下 官　　　　曾 记 得 进　科 场 时 节,　　正 值 在

6̲ 6̲ 1̲ 5̲ | 1̲ 5̲ 6̲ - | - 5̲ ³₌2 | - 1̲ 3̲ | 2. - ¹²³₌6 | 0 6̲ 6̲ 1̲ 6̲ 1̲ |
这 石 栏 杆 上 打 睡　　片 时,　见 一 伙　　顽 徒 笑 谈 而

6.ᵕ 1̲ 5̲ | - 6 - | 6̲ 3̲ 6̲ 5̲ 2̲ 3̲ | 5 - 6 | 6̲ 1̲ 6̲ - | 5̲ 3̲ 6̲ 5̲ 2̲ 3̲ |
过,　　他 道 我 破 窑 吕 蒙 正　这 样 书　生,是 那 样 寒

中速稍快
5.ᵕ 0 6̲ 3̲ 3̲ 6̲ 5̲ 2̲ | - #1̲ 2̲ | - ²⁄₄ 2̲ 1̲ | 2. 1̲ | 6 6 | 1̲ - 1̲ 1̲ 3̲ | 2 - |
儒,　他 亦 来 赴 科 场。　小 人(哪)言 语 利 如 刀,

6 - 6̲ 1̲ | 5.ᵕ 5̲ | 6̲ 6̲ 1̲ | 5 5 | 5̲ 3̲ 5̲ | 6 - | 2 - | #1̲ 2̲ |
怎 比 我(哪)宰 相 宽 怀　量 如 海。

2 - | 3̲ 2̲ 2̲ | 6̲ 1̲ | 5̲ 3̲ | 6 - 5̲ 3̲ | 2. 3̲ | 5.ᵕ 0 6̲ 6̲ 1̲ |
到 如 今 文 官 斗 吐 风　儿 凉 伞 下,　喜 气

6̲ 6̲ 6̲ 3̲ | 5̲ 6̲ 6̲ | 6̲ 3̲ 5̲ | 6.ᵕ 5̲ | 2 - | #1̲ 2̲ | 2 - ‖
茫 茫 哪,曾 是 不 记 当 初　(呀)未 遇 时。

23

3. 将口咬烂喷天堂

《沉香破洞》刘文锡 [正生] 唱

张雪妃演唱
丁献之记谱

1 = D

廿 3 3 6 5 35̄3 - - 3 2 - - 2. ＼0 | 2/4 7 3 | 2 2̄7 | 7 3 | 2 2̄7 | 7 2 | 2 3 |

将 口 咬 烂　　 喷 天　 堂，　　 喷上 天堂， 喷上 天堂。三娘

5.＼0 | 3. 5̄ 23̄2 - | 3 2 | 32̄2 - | 12̄6. | 0 | 廿 2 2 2 5̄3 - 6 - 1 - 2 - - ＼0 ‖

妻　 (啊)!　　 三娘　 妻!(白:你若迟来我命休。) 你若迟来 我 命 休。

4. 下 磨 坊

《白兔记》李三娘 [正旦] 刘智远 [正生] 唱

陈秀雨演唱
魏朝国记谱

1 = ♭E 2/4

廿 2 3 | 23̄2 | 2 - 5 3̄2. | 1̄6 - | 0 6. | 2/4 6 6 | 6 6 | 6 6 | 5 5̄3 |

(李唱)哎，　 冤家，　 你 说的 磨坊 受苦 身还

5 - | 2 2 | 2 2 | 1 3 | 2 - | 2 2 2 | 2 2 | 2 1 | 21̄3 |

在，　 为何 一去 不 回 来? 可见你 男子 心肠 太

2 - | 2 21̄ | 1. 3 | 2 - | 7 6 | 61̄5 | 6 - | 2 2 | 2 2 |

歹，　 心肠 太 歹。　　 (远唱)非是 男子

2 1 | 21̄3 | 2 - | 2 21̄ | 1. 3 | 2 - | 7 6 | 61̄5 | 6 - | 6. 6 |

心肠 太 歹，　 心肠 太 歹，　　　 官事

6 6 | 5 3 | 5 - | 2 3 | 6 1 | 3 1 | 2 - | 6. 6 | 6 6 | 5 3 |

悠悠 不得 回，　 故此 连夜 赶回 来，　 幸喜 三娘 妻还

5 - | 2 3 | 2 2 | 1 3 | 2 - | 2 2 | 1 3 | 2 - | 3 6 | 3 3 |

在。　 你把 喜来 再作 欢，　 欢来 再作 喜，　 欢欢 喜

5 - | 2 1 | 21̄3 | 2 - | 3 6 | 5 3 | 2 - | 2 1 | 21̄3 | 2 - ‖

喜 开门 相见，　 真假 冤仇 必须 分开。

24

5.问 圣

《琥珀岭》郑月娘［正旦］唱

陈秀雨演唱
魏朝国记谱

1=♭E

```
廾 3 6  5̲3̲2 - 1̲3̲2 - 2̇ 2̲7̲6̲5̲ 6 - 0 | 2/4 3̲3̲3̲ 1 2 2̲6̲ |
   焚  香    祷  告   众   神   明,     念 信 女 郑 氏 月
```

```
3̲5̲3̲ 2 - | 6̲6̲ | 5̲3̲5̲ | 5̲5̲3̲ 5 - | 2̲2̲ | 2̲2̲ | 1̲3̲ 2 - |
娘,        儿 夫  久 别  无 音 信,   半 载 有 零 杳 无 音,
```

```
3̲6̲ | 5̲3̲ 5 - | 2̲2̲ | 1̲3̲ | 2̲2̲2̲ | 1 2 | 3̲2̲3̲ 2 - ‖
吉 凶  祸 福   望 乞  通 圣  灵,望 乞  通  圣   灵。
```

6.走得奴两脚沉重步难行

《拜月记》王瑞兰［正旦］蒋世隆［正生］唱

陈秀雨、陈秀平演唱
丁 献 之记谱

1=F
中速稍快

```
廾 6 - 5̲6̲5̲3̲ 3̲⌒6/⌒3̲ - | 2/4 2̲2̲2̲7̲ | 3. 5̲ | 2̲2̲ | 7̲2̲ | #1. 3̲ | 2 - |
(王唱)啊,啊, 娘 啊,    走 得 奴    两 脚 沉 重  步  难
```

```
7̲2̲̇ | 7̲6̲7̲ | 6.⌒5̲ 3 - | 2̲2̲7̲ | 5/⌒3. 5̲ | 2̲2̲ | 3. 5̲ | 2. 2̲ |
行,       想 是 奴   前  世 欠   少  (呐)
```

```
2̲3̲ | 3̲5̲ | 6 - | 2. 0̲6̲7̲5̲ | 6. 5̲ | 3 - | 6̲6̲ | 4/⌒3. 3̲ | 3 - |
路 途    债!   (蒋唱)小  娘 子,    不 是 你  前
```

```
6. 5̲ | 6̲6̲ | 3̲5̲3̲ 2. 0̲2̲7̲ | 5/⌒3. 5̲ | 2̲2̲ | 3̲5̲ | 5̲2̲2̲ | 2̲2̲2̲ |
世  欠 少 路 途 债, 想 是 你   今 生 今 世 欠 少 我 蒋世隆
```

```
2̲3̲ | 3̲5̲ | 6 - | 2.＼0̲2̲2̲2̲ | 2 - | 5/⌒3. 5̲ | 3̲2̲ | 7̲2̲ | 3̲5̲3̲ |
夫 妻    债。   劝 娘 子 收   住  泪,  莫   泪
```

3. \ 0 | 3 35 | 3. \ 0 | 3 5 | 3. \ 0 | 6 - | 6. 5 | 6 6 | 3 53 | 5 53 |

淋， 收住泪， 莫泪淋， 我把 汗巾罗帕与你

3 5 | 3. \ 0 | 6 - | 6. 5 | 3 35 | 3 35 | 3 35 | 3. 0 | 6 - | 6 - |

擦身汗， 你把 头上 取下 金凤钗， 两脚

3 53 | 3 35 | 3. \ 0 | 3 3 | 7 6 | 6 3 | 5 22 | 35 | 3. 2 | 2 - |

带儿双扒开， 轻轻 扒开 一双双 红绣 鞋

3. 2 | 2 1 | 2. 0 | 6 - | 6 - | 5 5 | 3 35 | 3. \ 0 | 6 - | 6 - |

哎。 （王唱）君 子 说话 你好 痴， 秀 才

5 35 | 3 35 | 3. \ 0 | 6 6 | 5 3 53 | 5 3 | 5 3 | 5 3 | 3 35 | 3. \ 0 |

说话 你好 呆。 说什么 汗巾 罗帕 与奴 擦身 汗，

6 - | 6 - | 3 35 | 3 53 | 3 35 | 3. \ 0 | 6 - | 6 - | 3 53 | 3 35 |

奴把 头上 取下 金凤钗， 两 脚 带儿 双扒

3. \ 0 | 6 7 5 | 6 - | 6 5 | 3. 0 | 3 3 | 7 6 | 6 5 | 3. \ 0 | 5 22 |

开， 待奴家 轻轻 扒开 一双双

3 5 | 3 2 | 2 - | 3. 2 | 2 1 | 2. 0 | 0 | 6 - | 6 - | 3 53 |

红绣 鞋 哎。 （科介）（蒋唱）此 去 去到

5 3 | 3 5 53 | 3. \ 0 | 6 - | 6 5 53 | 3 35 | 3 0 | 3 0 | 3. \ 0 | 3 3 |

中途 有拦挡， 有人 来问 时， 你说道 我是你

3 35 | 3. \ 0 | 6 6 | 7 6 | 6 3 | 5 22 | 35 | 3 2 | 2 - | 3. 2 |

亲丈 夫， 亲亲 丈夫 带领着 妻 子 来哎。

2 1 | 2. 0 | 2 22 | 2 2 | #1. 3 | 2 - | #1 2 | 7 67 | 6. 5 | 3 0 |

（王唱）高山 峻岭 步难 行，

26

两鬓 蓬松 丢落 钗。 君

子 要往即便往前行， 秀才 要走 即便往前 走，

待奴家 一步步 站上 来， 一步步 站上 来。

7. 往日里灰尘满地

《白兔记》李三娘〔正旦〕梅香〔贴旦〕唱

陈秀雨演唱
丁献之记谱

1 = G
中速稍快

(李唱)往日里 灰尘 满地， 灰尘 满 地， 今日 人来 扫

地， 并无 半点 灰尘， 金莲 无踪 迹。 细思

知， 奴看(哪)那人 扫 地， 人品 高才， 奴看那 不是 下流 之 辈。

(梅唱)小姐 你看那不是 下流 之 辈， 昨日在 南山 看马， 今日 华堂 来扫

地， 看将 起来， 身无 依靠， 身无 依 靠！

27

8.曾记得当初相遇

《沉香破洞》华岳三娘［正旦］土地公［老生］唱

韦忠珠、陈官瓦演唱

丁献之记谱

1=ᵇE

中速 稍自由

（华唱）哎！苦呀！曾记得当初相（呐）遇，不由人珠泪涟。有（啊）只见云（啊）起遮日，水淹兰桥。哎，哥！铁心肝打得奴家鸾凤飞，误得奴青春年少，

中速稍快

2/4

佳期多少！害得奴上不上来呀，下不下，有上梢来（呀）没有下梢。

（公唱）娘娘且宽心，黑云在眼前，大圣云端现，土地不敢言。误得尔青春年少，佳期多少！可怜你上不上来呀，下不下，有上梢来（呀）没有下梢。

28

9.骂曹

《包公判》包拯［大花］曹达本［大花］唱

陈秀雨演唱
魏朝国记谱

1=♭B

卅 3 3 6 5̃ 3 3 - 3 2 - 2̇ - | 2/4 2 - | 3 2. | 5 6 | 5 4 5 3 - | 5. 3 2. 3 |
(包唱)苍天不容　你奸佞，谁　叫你乱　朝　纲哎！

1 6̇ 2 - | 6̣ 2. | 5 3 2 2 5 4 | 5 - | 1 - | 6̣ - | 6 5 3. 5 2 - | 2 2 |
老包　坐在南阳府，哪怕你　　　奸佞

3. 5 2 - | 2 1 2 2 5 4 | 5 - | 2. 3 1 6̣ 2 - | 2 5 | 5 - | 5 3 2 |
做恶，奸佞　做恶哎！　　(曹唱)骂一声

2 2 2 | 3 2 | 2 1 | 2 - | 1 1 6̇ 1 6 | 6 5 4 5 3 0 | 5. 3 |
包文拯太　无理，假做饮酒　害　老夫哎！

2. 3 | 1 6̣ 2 - | 6̣ 2 | 3 2 | 3 2 2 5̃3 | 5 - | 6̣ 2 | 1 2 3 1 |
老夫　根深不怕风摇　动，树正不怕　月影

2 - | 1 - | 6̣ - | 6 - | 6 5 3 5 | 5 - | 2 2 2 | 3. 5 | 2 - | 1 2 2 |
斜，哪怕你　　　　黑炭头所　害，黑炭头

2 5̃3 | 5 - | 2. 3 1 6̣ 2 - | 2 5 | 5 - | 5 3 2 | 2 2 2 | 3 2 | 2 1 |
所害　哎！　　(包唱)骂一声　　老奸佞太　无

2 - | 1 1 6̇ 1 6 | 5. 6 5 4 5 | 3 0 | 5 3 2. 3 1 6̣ 2 - |
理，胡作乱为　害良民哎！

6̣ 2 | 3 2 | 3 2 | 2 5̃3 | 5 - | 6 3 | 1 2 | 3 1 | 2 - | 5 5 | 5 3 2 | 3 1 |
你说根深不怕风摇　动，有日黑云起风波，一阵狂风吹

2 - | 1 1 1 6̣ 6 | 6 - | 5. 3 | 3 2 | 2 5̃3 | 5 - | 2 3 2 1 6̣ 2 - ‖
起，把你们连根拔　掉，连根　拔掉啊！

10. 为邦家酒醉东风

《天子图》娘娘［老旦］唱

1=♭B

【一江风】

陈秀雨、陈大并演唱
王耀华记谱

卅 2 - 1̇ 6 1 2̇吂 | 1̇ 2̇ - 6 | 6 6̇ 2 0 6 1 5 3 2 2̇ 7 6 - | 3̇ 2 - 1̇ 6 1 1̇ | 2. 1 6 - |

为　邦　家　　酒醉　东风，　　听鼓　声，

2/4 6 2 | 6̇ 1 6 | 5 - | 3 6 | 5 6 5 3 | 2 - | 2̇ 7 | 6 - | 1̇ 1̇ | 3̇ 2̇3 |

金鼓　冲天。　贼子　乱　朝　纲，　　江山　两分

2̇ - | 1̇ 1̇ | 3̇ 2̇3 | 2̇ - | 2̇ - | 2̇ 7 | 6 - | 2̇ 2̇ | 2̇ 6 | 5 - |

离，　江山　两　分　离。　谁　知　一旦　空，

6 6 | 1̇ 2̇ | 6 6 | 6̇吂 6 | 6 6 | 6̇ 6 | 3̇ 5 | 5 3̇5 | 6 - | 2̇ - ‖

贼雄　相斗　江山　坏，　贼雄　相斗　江山　　坏。

11. 抱 奇 才

《琥珀岭》郑廷玉［正生］唱

1=♭E

【一江风】

陈秀雨、陈大并演唱
魏朝国记谱

卅 2 - 1̇ 6 1 2̇吂 | 1̇ 2̇ - 0 2/4 6 2 | 2̇ 6 1 | 5 3 | 2 - | 2̇ 7 | 6 - | 5 5 |

抱奇　才，　　豪志　吞　湖海，　　未遂

5 3̇5 | 6 - | 2̇ - | 1̇ 2̇ | 2̇ - | 2̇ - | 2̇ - | 1̇ 6 1 | 2. 1 6 - |

无　奈　何。　　困　蛟　龙

6 2̇ | 6̇ 1 6 | 5 3 | 6 | 5 3 | 2 - | 2̇ 7 | 6 - | 1̇ 1̇ | 3̇ 3̇2 |

立志　功　名，　贫穷　靠　谁　来?　全归　命安

2̇ - | 1̇ 1̇ | 3̇ 2̇3 | 2̇ - | 2̇ - | 1̇吂2̇ 7 6 | 6 - | 2̇ 2̇ | 2̇ 6 | 5 - |

排，　全归　命　安排，　何　须　苦徘　徊，

5 6 | 1̇ 2̇ | 6 6 | 1̇. 6 | 6 6 | 6̇ 6 | 3̇ 5 | 5 3̇5 | 6 - | 2̇ - ‖

终日　愁极　还生　泰，　终日　愁极　还生　　泰。

30

角调类

1. 做花

《包公判》张妙英 [正旦] 唱

陈秀雨演唱
魏朝国记谱

1=♭A

4/4

5. 6̲ 1̲. 6̲ | 1̲ 1̲6̲ 6̲ 6̲5̲ | 6 - 5 - | 3 - - 0 3 - 3̇ 6 |
奴把　丝绒来　结　起，　　　见丝

1̇ - 6̲.5̲ | 3̲5̲ 3 - | 6̲5̲ - 6 | 1̇ - 3 - | 3 - - 0 |
绒　　　　黄黄　绿绿。

卅 1̇ - 6̲5̲ 3 - 3̲3̲ | 1̇ 1̲. 6̲. 5̲ 3 - 3̲3̲ 3̲3̲ 3 3̲2̲6̲ 6̲1̲ 1̇ - - |
哎，　　　苦了天!　　当初做儿女时节，

6̲5̲ 6̲5̲ 6̲ 1̇ - 6̲5̲ 3 - - | 2/4 3̲3̲ | 3̲3̲ 3̲3̲ | 1̇ 6̲5̲ | 6̲5̲ |
多蒙爹娘赠酒　一杯，　　你乃娇女娇儿。　今日

6̲5̲ | 6̲5̲ | 1̇ 6̲ | 5̲3̲ | 3̲3̲ | 3̲3̲ | 3̲3̲ | 3̲3̲ 1̇ | 6̲1̲. 6̲ 6̲1̲ |
做了张家女儿，明日做了刘门媳妇。你丈

1̇ - | 1̲1̲6̲ | 5̲ 5̲6̲ | 1̇. 6̲ 5̲ 6̲ | 1̇ - 6̲.5̲ 3̲5̲ | 3 - | 3̲3̲ |
夫乃是刘门秀才(么)，哎!　　　　那时节

3̲ 3̇ | 3̲3̲ 1̇ | 1̲6̲ 5̲ | 6̲ 1̇ | 6̲ 1̲ 3̲ | 5̲ 3̲ | 3̲3̲ | 3̲ 3̇ | 3̲3̲ | 3̲3̲ 1̇ |
头戴这个凤冠，身穿那个霞帔。到如今头戴凤冠出在哪

6̲5̲ | 6̲ 1̇ | 3̲ 5̲ | 1̲1̲6̲ | 5̲ 3̲ | 6̲ 1̲6̲ 3̲ | 6 - | 6̲ 6̲5̲ | 6̲5̲ | 3̲5̲ | 5̲6̲ |
里? 身穿霞帔出在何方? 到如今身穿破衣褴褛遮

1̇ - | 3 - | 3̲3̲ | 3̲3̲ | 3̲3̲ | 3̲3̲ 1̇ | 6̲5̲ | 6̲ 1̇ | 1̲1̲6̲ | 5̲3̲ | 6̲ 1̲ | 5 - |
体。　奴想荣华富贵出在当初，受苦出在眼前，悔当初

6̲ 1̇ | 5̲5̲ | 6̲ 6̲1̲ | 5̲. 1̲ | 6 - | 6̲5̲3̲ | 3̲. 6̲ 5̲ | 5̲6̲ | 1̇ - | 3 - ‖
莫把绒花结绣，绒　花　结　　　绣。

31

2. 卖 花

《包公判》张妙英〔正旦〕唱

陈秀雨演唱
魏朝国记谱

1=♭A

$\frac{4}{4}$ 5. 6 1. 6 | 1 1 6 6 6 5 | 6 - 5 - 3 - - 0 | 1. 6 5 6 |
　　奴　把　丝绒（来　　提　起），　　　向　前

1 - 6. 5 3 5 3 - | 6 5 - 6 1 - 3 - | 3 - - 0 |
去　　　　　　　叫　声（卖　花）。

卄 1 - 6 5 3 - 3 3 1 - 6. 5 3 - 3 3 2 6 1 - 6 5 6 1 - 6 5 3 - - |
哎，　　　苦了天!　　有人知道，道奴家道（贫穷）

$\frac{2}{4}$ 3 3 3 | 3 3 3 1 | 6 5 | 6 1 | 1 6 | 1 1 6 | 6 1 | 6 1 | 1 - | 6 - |
有人（哪）不知　道者，反道奴　轻浮，反道　　（奴　不

5 6 | 3 - | 3 3 3 | 3 1 | 5 - | 5 6 | 1 - 6. 5 | 3 5 3 - | 3 3 | 3 - 3 - |
贤）。　奴这里苦楚（无　奈　何），　　　　奴这里鞋　弓

3 3 | 3 1 | 6 5 | 3 - | 5 - | 6 1 | 1 6 | 5 3 | 6 3 | 5 0 | 6 6 1 |
袜小步难　行，　鞋　弓　袜小步（难　行）。向前去，顾不得

5 5 | 6 6 1 | 5. 1 | 6 - | 6 5 3 | 3. 6 | 5 - | 5 6 | 1 - | 3 - |
抛头　露脸，（抛　头　　露　　　脸）。

)0(| 卄 1 - 6 5 3 - 3 1 - 6. 5 3 - 3 3 3 3 3 3 2 6 1 - 0 |
（插白）哎，　　　长者!　　古道说话说给（知音），

6 5 6 1 - 6 5 3 - - 3 3 3 3 3 3 2 6 1 - 0 6 5 6 1 - 6 1 - 0 6 5 3 - - |
送饭送给（饥人）；　古道宝剑赠与力士，　花粉送给　　（佳人）。

$\frac{2}{4}$ 3 3 3 | 3 3 | 3 1 | 1 6 | 1 6 | 6 5 | 6 3 | 5 3 | 6 6 1 |
你那里讲的　是长者，　奴这里叫卖是绒花。　你那

5 - | 5 5 | 6 1 | 5. 1 | 6 - | 6 5 3 | 3. 6 | 5 - | 5 6 | 1 - |
里　何事乱叫，（何　事　乱　　　叫)?

3 - | 5 1 | 1 6 | 1 1 6 | 6 5 | 6 - | 5 - | 3 - | 3 - |
买不买　问奴（许　多　话）。

32

)0(∦ i - 6 5 3 - 3 i - 6. 5 3 - 3 3 3 3 3 ²₌₆ i - - 0 ‖

(插白)哎，　　　　绒　花！　　　当 初 做 女 儿(时节)，

6 5 6 i - 6 5 3 - 3 3 3 3 ²₌₆ i - 0 6 5 6 5 6 5 5 i -

何 等 看 爱 于 你；　　　今 日 家 道 贫 穷，　　把 你 拿 到(街 前

0 6 5 3 - - 0 | ²⁄₄ 6 i | 5 - | 5 5 | 6 i | 6 i | 5. i | 6 - | 6 5 |

唤卖)，　　　倒 不 如　绒 花 当 街 弃 了，(当 街

3. 6 | 5 - | 5. 6 | i - | 3 - |)0(| ⁴⁄₄ 5. 6 i. 6 | i i 6 6 5 | 6 - 5 - |

弃　　了)。　　　　　(插白)奴 把 绒 花(来　捡　起)，

3 - - 0 | 3 - 3 6 | i - 6. 5 | 3 5 3 - | 6 5 - 6 | i - 3 - |

后 街 去　　　　　叫 声(卖 花)；

²⁄₄ 3 3 | 3 3 | 3 i | 6 5 | 6 5 | 3 5 | i 6 | 5 3 | 3 3 | 3 3 | 3 i |

奴 往 去 到(前街里)，未 曾 卖 得(半 个 钱)；奴 今 来 到(后街

6 5 | 6 i | 3 3 | 5 0 | 6 6 i | 5. 5 | 5 5 | 6 i | 5. i | 6 - | 6 5 |

里)，并 无 人 来 买，好 叫 奴(呀)前 后 两 空，(前 后

3. 6 | 5 - | 5 6 | i - | 3 - |)0(| 3 3 3 | 3 i | i 6 5 | 6 6 5 | i 6 |

两　　　　空)。　　　(插白)奴 这 里 叫 卖 花，他 那 里 叫 饥

5 3 | 3 3 3 | 3 i | 6 5 | 6 6 5 | i 6 | 5 0 | 6 6 i | 5. 5 | 5 5 | 6 6 i |

荒，奴 这 里 叫 卖 花，他 那 里 叫 饥 荒，好 叫 奴(呀)狼 狼 狈 狈，

5. i | 6 - | 6 5 | 3. 6 | 5 - | 5 6 | i - | 3 - |)0(| 5 i | i. 6 |

(狼 狼 狈　　　　狈)。　　　(科介)忽 听 得

i i 6 | i i 6 | 6. 5 | 6 - | 5 - | 3 - | 6 5 6 5 | 3 5 | 5 6 | i - 3 - |

前 面 人 马(闹 嚷 嚷)，又(呀)不 知 何 方 人 马？

∦ i - 6 5 3 - 3 3 i - 6. 5 3 - 3 3 3 3 ²₌₆ i - 6 5 i - 6 5 3 - |

哎，　苦 了 天！　奴 呀 早 也 不 到，　迟 也　不 到；

33

$\frac{2}{4}$ 33 | 3̇ 3 | 3̇ i | 65 | 65 | i 6 | 53 | 6 6̇i | 5. 5̇ | 5 6̇i |

到 如 今(呀) 进 不 去, 退 也 退 不 得, 好 叫 奴(呀) 进 退

55 | 5. i | 6 — | 65 | 3. 6̇ | 5 — | 56 | i — | 3 — ‖

无 路, (进 退 无 路)。(括号内是帮腔)

3.告公公且听启

《沉香破洞》刘文锡 [正生] 唱

张雪妃演唱
丁献之记谱

1=G

中速稍快

廿 2 66 5 ³⁵3 — 32 — — 2̇. \ 0 | $\frac{2}{4}$ i — 65 | 56 | i

告 公 公 且 听 启, 容 小 生 说

i 65 | 6. 0 | 5. 6 | i. 6 | i 16 | 6. 5 | 6. 0 | 5. — | 3. 0 | i 6̇i

分 明。 家 住 扬 州 高 田 县, 姓 刘

6 65 | 33 | 3 6 | i — | 6 — | 5. 6 | i. 6 | i 16 | 6 65 | 6 —

名 文 锡 是 小 生。 只 为 朝 廷 开(呀) 大

5̇ — | 3 — | i 6̇i | 6 65 | 33 | 3 3 | i — | 6 — | 365 | 6̇i 33

比, 特 意 前 来 求 功 名, 因 此 上 到 此 (哪)

5. 6̇ | 5 — | 6. 0 | i 6̇i | 65 | 3. 2̇ | i — | 63 | 32 | 3. \ 0 ‖

天 色 暗, 借 宿 一 宵 明 天 行。

4.思 母

《白兔记》刘承佑 [小生] 唱

陈秀雨演唱
魏朝国记谱

1=♭A

廿 2̇ 2̇ 6 2̇ i 6̃5 | 5 — | 5 — | $\frac{2}{4}$ i — | 65 | 6. 5

听 说 罢 肝 肠 裂 碎, 不 由 人 珠

³⁵5 3 | 0 6 | 56 | i — | 65 | 33 | 3 2̇ | 3 — | 5. 6̇ | i 6̇i | i 16

泪 交 流。 那 日 八 角

⁶⁵i 16 | 6̇i 65 | 6. 5 | 5 — | 5 — | 3 — | i — | 5. 6 | i —

井 边, 与 娘 亲 同 相 会。 见 我 娘

34

6. 5 3 5 | 3 - | 6 5 | ⁵≡6 6 5 | 3 5 | 5 6 | i - | 3 - |

啊，　　　　　　身穿　破衣，　褴褛　遮体，

6 6 | 5 - | 6. 5 | 3 5 3 | 0 6 | 5 6 | i - | 3 ꞈ3 | 3 2 | 3 - ‖

鬓蓬头　散　发　颜　容　瘦。

徵 调 类

1. 琼林赴宴归

《吕蒙正》吕蒙正［正生］唱

陈官瓦演唱
丁献之记谱

1=♭B
较自由

卅 2 - - 1 0 1 | ⁵≡3 1 2. | i≡2 2 2. 1 6 | - 3 3 2. | 6 1 5. | 3 2 2 - 6 - |

琼　林(吧)　赴宴归，　喜蒙　君　恩宠；

²⁄₄ i 5 | 5 3 5 | 6 - | 2 - | ≡2 - | 6. 1 6 | 3 ³≡2. | 2 6 1 | 2 2 |

官任(呀)绿　袍　新，　坐在雕(呀)鞍　上呀。

i 3 ³≡2 | 2 - | i 6 0 | 6 i | 2 6 | 6 i | 6. 1 5 | 5 - i i i | 5 5 |

昔　日　　黄卷青灯　夜雨，　卜换得玉堂

i i≡6. i | 6 - | 5 ³≡2 | 2 - | 2. 3 | 6 3 | 5 0 | 3 3 5 6 | 2. 6 | 2 - |

金马　　春风。　书　信　到，　路中马车多　如

3. 5 | 2 - | 3 2 | 2 6 | i ³≡6 | 6 | 6 6 | 6 i 5 | 5 0 ‖

卒，　　人似　(呀)神仙　(格哪)马似　　龙。

2. 待我双手折花枝

《白兔记》刘智远［正生］李三娘［正旦］唱

陈秀雨演唱
丁献之记谱

1=G
中速

¹⁄₄ ≡2. 7 | ⁵≡3. 5 | 1 3 | 3 2 | 2 | 2 | 3. 2 | 2. 7 | 3. 5 | 2 | 2 3 2 |

(远唱)待　我　双手折　花　枝，看　此　花，　心中

2 3 | 5 | 6. 1 | 2 3 | 1 ²≡1 | 2 | 3. 5 | 2 | 6. 1 | 6. | 6 5 | 5 |

可　爱。此花　付予三　娘戴，　与三　娘　插在

35

5 1 | 6 | 2 3 | 2 6 | 5 | 2.7 | 3.5 | 7 3 | 3 2 | 2＼ | 2＼ | 3.2 |
鬟　　　　　　　边。(李唱)待　奴　双手　折　花　枝，看

2 7 | 3.5 | 2＼ | 2 3 | 2 3 | 5 | 6 1 | 2 3 | 1²₁ | 2 | 3.5 |
此　花，心中　可　爱。此花　付予　刘　郎　戴。

2＼ | 2 2 | 6 2 | 6 1 6 | 6 6 | 3 1 | 2＼ | 6 6 | 6 1 3 | 6 1 2 | 2＼ |
你道　男子　汉，不戴　草花，刘郎　有日　登金　榜，

3 1 | 2 | 6 6 2 | 2 1 6 | 6 2 3 1 | 2＼ | 6 3＼ | 6 1 3 1 | 2＼ | 3 6 6 1 |
姓名　扬，饮御　酒，插金　花。妻子　将此　花　权代

6 1 | 2 | 6 1 | 6 | 6 5 | 5 | 5.1 | 6 | 2 3 | 2 6 | 5 ‖
金　花，与刘　郎　插在　帽　　　　　　　　边。

3. 焚　香

《沉香破洞》刘文锡［正生］唱

陈秀雨演唱
魏朝国记谱

1=♭E
♩=120

廿 3　6 ⁶₅ 5 3 - 3 2 - 2 - | ²₄ 5 5 | 3.5 2 - 2 2 2 6 | 5 - | 2 3 |
金炉内　　烧宝香，香烟绕　绕透天　堂，庇佑

5 5 5 | 5 2 | 2 2 | 6 1 6 | 1 3 | 1 3 | 2 6 | 1 1 | 3.5 2 - |
刘文锡功名　成就，及早　还乡，功名　成就，

2 3 2 | 2 6 | 5 - | 3 - | 3.5 1 | 1 | 3.2 | 2 - | 2 - | 1 3 |
及早　还乡。转　过　东廊　到　西廊，转过

1.3 2 - | 2 2 | 2 6 | 5 - | 2 3 | 5 2 | 2 2 | 6 1 6 | 3 2 1 |
前堂　到后　堂，三仙　娘娘　中间　坐，判官

1.3 2 - | 2 2 | 2 6 | 5 - | 3 - | 3 1 | 3.2 | 2 - | 2̇ - |
小鬼　立两　旁，弟子　奉上　香

2.3 6 1 | 2 6 1 6 | 6 - | ²₄ 3 1 | 1.3 2 - | 2 2 | 2 6 | 5 - ‖
告许来年　一炉香，告许来　年　一炉　香。

36

4. 耍 戏 球

《中三元》商辂［童生］唱

陈秀雨演唱
魏朝国记谱

1 = F

今日先生不在，耍戏球，君子结交甜如蜜，三步一打，五步一球。三步一打，五步一球。

5. 酒 问

《白兔记》刘智远［正生］唱

陈秀雨演唱
魏朝国记谱

1 = ♭E

♩ = 120

问着酒谁家有？向前去，且问牧童。(插白)

那牧童虽然口哑，心内倒也明白，他道清明时节雨纷纷，路上行人欲断魂；借问酒家何处有，牧童遥指杏花村。对面看来何招牌，(插白)向前去且看分明。(插白)上写着神仙沽美酒，酒壶提起千杯少。你我夫妻宽怀畅饮，畅饮宽怀，只落得，酒醉乐来，酒醉乐来。

37

6. 轻移莲步出堂前

《沉香破洞》华岳三娘〔正旦〕唱

1＝F

中速稍快

韦忠珠演唱

丁献之记谱

（谱）

轻（哎）移 莲步出 堂 前， 见 秀才（呀）青春年

少。 窈窕淑女巧 梳 妆， 要与秀

才（呐）会相 逢。 若肯与奴家同 相 会，

请做个 状元 郎， 请 做 个（啦）状元 郎。

7. 特来陪伴

《沉香破洞》华岳三娘〔正旦〕唱

1＝♭D

中速

韦忠珠演唱

丁献之记谱

（谱）

特来陪 伴， 今晚堂前陪秀 才。 双手结起

红罗帐， 挂在金 钩 上。 枕头之上

绣 鸳 鸯。 等他来，

两两 双双 同进茅 房 内。

这个 姻缘 天送 来， 这个 姻 缘（呐）天送 来。

38

8.对 阵

《天子图》刘承佑［小生］王惠英［小旦］唱

陈大并演唱
魏朝国记谱

1=♭E

廿 5 5 5 3 3 3 6 5 3̃ - 3 2 2̃ - | 2/4 5 3 | 2̃. 3 2 | 1 6 5 6 | 2 3 | 2 1 6 | 6̣. 2 |
(佑唱)杀 叫你一封 书 信 朝天子,(英唱)二 郎 庙里 去 烧 香;

1. 6̣ | 5 3 | 5 - | 6̣ 2 | 5 3 2 | 2 5 3 | 5 - | 5. 3 | 2̃. 3 2 | 1 6 5 6 |
(佑唱)画锦 堂中 三 学 士,(英唱)四 朝 营内

2 3 | 2 1 6 | 6̣. 2 | 1. 6̣ | 5 3 | 5 - | 6̣ 2 | 5 3 2 | 2 5 3 | 5 - | 5 5 2 2 |
好 存 兵。 (佑唱)清早 杀到 五更 时,(英唱)六马交枪

3. 2 | 2 1 | 2 - | 0 0 (| 6̣ 2 | 5 3 2 | 2 5 3 | 5 - | 1 1 6 1 | 1̇ 6 |
贺 太 平;(科介)(佑唱)七贤 过关 关难 过,(英唱)八仙 过海 (呀)

5 6 | 5 4 5 | 3 - | 5. 2 | 2 - | 1 6 | 2 - | 6̣ 2 | 5 3 2 | 2 5 3 | 5 - |
笑 盈 盈 呵! (佑唱)九重 殿上 栋梁 将,

5 5̃ | 2 2 | 3 2 | 2 1 | 2 - | 6̣ 2 | 5 3 2 | 2 5 | 5 0 | 5 5 2 2 | 3 2 |
(英唱)一路 排开 十 劝 君;(佑唱)某今 马上 抬头 看, 话不虚传果

2 1 | 2 - | 6̣ 2 | 5 3 2 | 2 5 3 | 5 - | 5 3 5 3 | 1 6 5 6 | 2 3 | 2 1 6 |
是 真。 好个 面貌 花娇 娘, 眉 清 目秀动 人

6̣ 2 | 1 6 | 5 3 | 5 - | 6̣ 2 | 5 3 2 | 2 5 3 | 5 - | 5 5 3 | 2 3 2 | 2 3 2 |
心 哪。 头上 梳起 盘龙 髻, 脚 下

1̇ 6 5 6 | 2 3 | 2 1 6 | 6̣. 2 | 1 6̣ | 5 3 | 5 - | 6̣ 2 | 5 3 2 | 2 5 3 | 5 - |
绣 鞋是 三 寸 长 呵; 端然 坐在 雕鞍 上,

5. 3 | 2 3 2 | 2 3 2 | 1 6 5 6 | 2 3 | 2 1 6 | 6̣. 2 | 1 6 | 5 3 | 5 - | 6̣ 2 |
赛 过 南海 活 观 音 啊。 若得

5 3 2 | 2 5 3 | 5 - | 6̣. 3 | 1 2 | 3 1 | 2 1 1 | 6 - | 6 - | 5 3 | 5 - ‖
此女 为夫 妇, 赛过 当朝 一品 官,赛过 当 朝 一品 官。

39

9. 诉 苦 情

《包公判》张妙英［正旦］唱

1=♭B

容奴告诉苦情，容奴家说原因，

听奴从头说分明啊！　　　　家住

河南开封府，　　念奴姓

张（呀）名妙英，　配夫君刘

士进，配夫君刘士进。怎奈家道

贫穷苦啊！　苦！出无奈做了

五色绒花街前唤卖；

卖了（呀）钱来回家，望恩官

须可怜，望恩官须可怜，恩官与奴行

方便，恩官与奴（呀）行方便。

40

10.借 贷

《琥珀岭》郑廷玉〔正生〕郑月娘〔正旦〕唱

陈秀雨演唱

魏朝国记谱

1=♭A

廿 6 6 2̇ i̇ 6 - 6 5 - 5 - 0 5. 6̇ 2̇ i̇ 6 - 6 - 2̇ i 2. i̇ 6 - |

(玉唱)心 有 志　　未 遇 时,　心 有 志　　未 遇 时,

2/4 2̇ 2. | 5 5. | 6 i̇ | 6 5 | 5 - | 6. 5 | 4 5 4 | 5 - | 5 5 | 4. 6 |

幸 喜　朝 廷 开　大　比。　哎!　　　意 欲 步

5 - | 3̇ 5 | 3 2̇ 3 | 2̇ i̇ | 6 - | i̇ 6 | 6̇ i̇ 6 | 6 - | 6. i̇ | 6 5 |

云　　　　梯,　意 欲 步 云 梯,　　遂 我

5 6 | 6̇ i̇ | 2̇ - | 5 - | 5 - | 6̇ i̇ | 6 5 | 3 5 | 6̇ i̇ | 6 - |

凌 霄　　志;　月　中　桂,　第　一　枝,

6 6̇ i̇ | 6 - | 6 6 | 6 6̇ i̇ | 6 - | 2̇ 5 | 6̇ i̇ | 6 - | 3 6 | 5. 3 |

月 中 桂,　攀 登 第 一 枝,　不 愁 路 途 远,　只 愁 无

5 - | 6. i̇ | 5 - | 2̇ - | 5 - | 5 6 | 6̇ i̇ | 2̇ - | 5 - | 5 5̲5̲ |

盘　费,　只 愁　无 盘　费。　(娘唱)劝 哥哥

6̇ i̇ | 6 - | 6 6̇ i̇ | 6 - | 6 6 | 3̇ 2̇ | 2̇ 6 | 6̇ i̇ | 6 5 | 5 - |

休 忧 虑,　莫 泪 涟,　龙 门 高 跳　登 廊 庙,

6.5 | 454 | 5 - | 55 | 4.6 5 - | 35 | 323 | 2 1 6 - |
啊，　　　　　平步上云　　　梯，

i 6 | 616 | 6 - | 6.i | 65 | 56 | 6 i | 2 - | 5 - | 0 0 |
平步上云梯，待　等　金銮　　殿。　　　相公！

555 | 5 - | 6 i | 65 | 66 | 6 61 | 6 - | 3 - | 2 - | 6 61 | 6 - |
他是奴亲骨肉，不是陌路人，奴哥　求　功　名，

3 6 | 53 | 5 - | 6 i | 5 - | 2 - | 5 - | 56 | 6 i | 2 - | 5 - ‖
理当相周济，　理　当　相周　济。

11.啰哩哢调

祭台用曲　田公元帅［大花］唱

陈秀雨演唱
魏朝国记谱

1 = ♭A

‖: 6 2 | 2 2 | 6 12 | 6 - | 16 | 1 2 | 2 1 6 | 5 - |
1.家　住　杭州　城门　外，　铁板　桥头　李家　庄
2.玉　皇　封我　三太　子，　威风　凛凛　出天　门
3.头　戴　金冠　孔雀　尾，　身穿　五爪　虎龙　袍
4.左　手　八卦　招财　宝，　右手　罗帕　治邪　魔
5.两　脚　踏起　火车　轮，　游行　天下　救万　民
6.东　南　山头　我也　去，　西北　山尾　我也　行
7.茅　楼　厂下　我也　去，　水面　漂漂　我也　行

5. 6 | 1 - | 2 21 | 6 0 | 2 21 | 66 5 | 63 6 | 5 - :‖
啰　哢　哩　哢　　哩哢　啰哩　哩啰哩　哢。

42

12.步出桥西

《芦林会》庞三娘〔正旦〕姜诗〔正生〕唱

韦忠珠演唱
丁献之记谱

1 = D

(庞唱)步 出 桥 西，芦 林 惊 起 雁 如(哎) 飞 呀；

一 个 飞 将 去，一 个 落 在 芦 (呀) 里 啊。

提 起 这 芦 柴，失 却 那 两 枝 呀。

远 观 一 人 行，好 似 奴(嘞) 夫 婿

啊。 放 下 的 芦 柴 在 那 路 旁，要 与

姜 郎 会 是 非。(姜唱)母 病 曾 记 请 个 医

生 来 看 母 病，只 望(哪) 娘 平 安，怎 敢(哪)逆 母 命

啊。 心 急 不 能 行，珠 泪

涟 呃 呀。 远 观 一(啦)裙 钗，手 拿 把 芦 柴，啼 啼 哭 哭

5 5 3 5 6 i | i - i 0 0 | 6. 5 5 5 3 3 2 | 2/4 5 - | 5̇ 3.\ 3 | 3\ 2 | 3 6 |
行（啦）将　来 啊，　　啊！　　　　　好　似 三　娘 不　孝

5 - | 4 4 6 | 4 0 6 | 5. 5 | 6 5. | 4/4 i - 0 0 | 5 - 6 5 3 | 5 - 2̇ i. |
妻。　假 做 痴　呆（啦）不 念　妻。　（庞唱）叹 姜 郎　夫 啊，

6̇ 5 - 6 5 6 5 | 6 5 3 5 - | 2̇ i - 2̇ i 5 i | i 6 3 5 - | 6 5 6 5 6 5 3
你 道 墙 外 秋 娘 听　　见，　她 乃 搬 闻 之 人，　　墙 内 婆 婆 亲 眼

3̇ 5̇ 2̇ i - 6̇ | 5/4 5 6. 5̇ 2. i 6. 3 | 2/4 5 - | 4/4 6 i. 6 i. 6 i. i 6. |
看 见，　　婆 婆 心 烈 如 火　哪！　莫 道 把 奴 赶 将 出 来

5/4 5 - 6 5 6 6 5 6 5 6 | 6 6 6 5 5 5 6 5 3 | 5̇ 2̇ i 6 5. 0 | 0（
呵，　将 奴 就 是 担 下　活 活 打 死 亦 是　无 怨 呀，夫（啊）　　（科介）

4/4 5 - 6 5 3 | 5 - 2̇ i 6 | 5 - 6 5 6 5 | 6 5 3 5 2̇ i | i - 6̇ 5 6 i |
夫，姜 郎　夫 啊，　　不 要 说 起 汲 水　事 情，　若 是

2̇ i 2̇ i 6 5 - | 6 5 6 5 3 5 | 2̇ i - 5 6 5 6 | 6 5 6 5 5. 3 5 |
则 可 呀，　说 起 汲 水　事 情，　说 起 好 不　痛 煞 肝 肠 啊！ 夫

2̇ i i 6 5. 0 | 6 5 6 5 6 5 6 5 | 5. 3 5 2̇ i.\ 0 | 3 2. 3 2. 3 2 5 i 6 |
啊，　那 日 妻 子 去 到 江 边（啊）汲 水，　遇 着 风 波 浪 打，水 桶

6 5 5 i 6 6 i | i 2̇ 6 i 6 5. 5 | X X X X X X. X X. |
漂 流，衣 衫 浸　湿。　　（若 无 八 十 公 公 搭 救，

5/4 X X. X X. X X. X X. | 6 5 6. 5 6. 5 5\ 4/4 6 5. 5 6 | 5̇ 3\ 0 5 - | 2̇ i - 6̇ 5. 0 ‖
莫 道 姜 郎 一 房 妻 子，）叹 就 是 十 房 妻 子，　亦 不 能 相 会 呀，夫　啊！

44

13. 逢山破洞救娘亲

《沉香破洞》刘沉香［小生］华岳三娘［正旦］唱

陈秀雨、陈秀平演唱
丁 献 之记谱

1=♭A

（香唱）苦 痛 悲， 重霄不 见（呐）我娘

亲。 丁兰 刻木 为父 母， 郭巨 埋 儿 天送 金。

（科介）1.（香唱）啊， 啊， 娘 啊，（华唱）啊， 啊， 儿 啊，
2.（香唱）啊， 啊， 娘 啊，（华唱）啊， 啊， 儿 啊，
3.（香唱）啊， 啊， 娘 啊，（华唱）啊， 啊， 儿 啊，
4.（香唱）啊， 啊， 娘 啊，（华唱）啊， 啊， 儿 啊，
5.（香唱）啊， 啊， 娘 啊，（华唱）啊， 啊， 儿 啊，

你 看 金做 门来 金 做 墙， 金做 门 来（呀）
你 看 银做 门来 银 做 墙， 银做 门 来（呀）
你 看 铜做 门来 铜 做 墙， 铜做 门 来（呀）
你 看 铁做 门来 铁 做 墙， 铁做 门 来（呀）
你 看 纸做 门来 纸 做 墙， 纸做 门 来（呀）

金做 墙， 金门 金壁 团团 围扎 住， 叫娘 插
银做 墙， 银门 银壁 团团 围扎 住， 叫娘 插
铜做 墙， 铜门 铜壁 团团 围扎 住， 叫娘 插
铁做 墙， 铁门 铁壁 团团 围扎 住， 叫娘 插
纸做 墙， 纸门 纸壁 团团 围扎 住， 叫娘 插

翅 亦难 飞!（香唱）说什 么 金做 门来 金 做
翅 亦难 飞!（香唱）说什 么 银做 门来 银 做
翅 亦难 飞!（香唱）说什 么 铜做 门来 铜 做
翅 亦难 飞!（香唱）说什 么 铁做 门来 铁 做
翅 亦难 飞!（香唱）说什 么 纸做 门来 纸 做

2· i 6	6 2̇	⁶₌i·̇ 6 6	6 5̇	5̇ 3̇ 5	5̇ 5̇	6 2̇	2̇ 2̇	6 i̇ 6

墙， 金做 门来金做 墙， 金门 金壁 团团 围扎
墙， 银做 门来银做 墙， 银门 银壁 团团 围扎
墙， 铜做 门来铜做 墙， 铜门 铜壁 团团 围扎
墙， 铁做 门来铁做 墙， 铁门 铁壁 团团 围扎
墙， 纸做 门来纸做 墙， 纸门 纸壁 团团 围扎

5	5̇ 5̇ 6	⁶₌i·̇ 6 6·̇ 6	6 5̇	5̇ 3̇ 5	i̇ i̇ 6	i̇ i̇ i̇	i̇ 3̇

住， 叫娘 插翅(呀)也难 飞。 铁拐 师傅 云端
住， 叫娘 插翅(呀)也难 飞。 铁拐 师傅 云端
住， 叫娘 插翅(呀)也难 飞。 铁拐 师傅 云端
住， 叫娘 插翅(呀)也难 飞。 铁拐 师傅 云端
住， 叫娘 插翅(呀)也难 飞。 铁拐 师傅 云端

2· i 6	6 2̇ 2̇	i·̇ 6 6·̇ 6	6 5̇	5̇ 3̇ 5	5̇ 6	i̇ 2̇	2̇ 2·̇	6 3̇

立， 保佑我沉 香(哇)破金 门！ 手持 开天 岳斧 当头
立， 保佑我沉 香(哇)破银 门！ 手持 开天 岳斧 当头
立， 保佑我沉 香(哇)破铜 门！ 手持 开天 岳斧 当头
立， 保佑我沉 香(哇)破铁 门！ 手持 开天 岳斧 当头
立， 保佑我沉 香(哇)破纸 门！ 手持 开天 岳斧 当头

5	6 6 6	5 5̇ 3	3 3̇ 2	2	2̇ 2̇ 2̇	i·̇ 6	6·̇ 6	6 5̇	5̇ 3̇ 5

舞， 何怕那 金门 打不 开， 何怕那 金 门(哪)打不 开。
舞， 何怕那 银门 打不 开， 何怕那 银 门(哪)打不 开。
舞， 何怕那 铜门 打不 开， 何怕那 铜 门(哪)打不 开。
舞， 何怕那 铁门 打不 开， 何怕那 铁 门(哪)打不 开。
舞， 何怕那 纸门 打不 开， 何怕那 纸 门(哪)打不 开。

i̇ i̇ 6	i̇ i̇	i̇	i̇ 3̇	2· i 6	2̇ 2̇	⁶₌i·̇ 6	6·̇ 6	6 5̇	5̇ 3̇ 5

过了 一重又 一 重， 重重 叠 叠(哪)打不 开。
过了 一重又 一 重， 重重 叠 叠(哪)打不 开。
过了 一重又 一 重， 重重 叠 叠(哪)打不 开。
过了 一重又 一 重， 重重 叠 叠(哪)打不 开。
过了 一重又 一 重， 重重 叠 叠(哪)打不 开。

i̇ 3̇	2̇ 2̇	6 i̇ 6	5	5̇ 5̇ 6	⁶₌i·̇ 6	6·̇ 6	6 5̇	5̇ 3̇ 5 ‖

1. 孟宗 哭竹 冬生 笋， 王祥 孝 子(呀)卧寒 冰。
2. 安安 七岁 能送 米， 莱子 挑 水(呀)解娘 忙。

5 6 | i̇ 2̇ 6 i̇ 6 | 5 | 5 5 6 | 6꞊ i̇. 6 | 6. 6 | 6 5 | 5 3 | 5 ‖

3. 忽听 我娘 哀哀 哭，怎能 救 得（呀）我娘 亲。
4. 忽听 我娘 哀哀 哭，怎能 救 得（呀）我娘 亲。
5. 忽听 我娘 哀哀 哭，怎能 救 得（呀）我娘 亲。

廿 3̇ 2. i̇2̇ 6. 6 6 3 6 5 3꞊ 2. 3̇ 2. 6 i̇ 2̇ 6 i̇ 6 i̇ 6 i̇ 3. 3 6 5 2.
（香唱）上告 天地 神明保佑我 娘，念我 刘氏沉香在此祷告，不为 别的而来，

¼ 2. 3 | 5. 3 | 6 6 | 6 6 5 | 3 5 | 5 3 | 6 | 2 | 2̇ 2̇ |
望苍 天， 重重 保佑， 重重 保 佑， 保佑

6 i̇. | 6 i̇ 6 | 5 | 6 2̇ | 6꞊ i̇. 6 | 6. 6 | 6 5 | 5 3 | 5 ‖
我娘 两眼 明， 保佑 我 娘（啊）两眼 明。

14.松柏长青花茂繁

《杨门女将》佘太君［老旦］唱

1=♭B

陈秀雨演唱
魏朝国记谱

【茉莉花】中速

²⁄₄ 3 5 | 6. i̇ 5 6 | 5 - | 3. 2 5 3 2 | 1 2 1 - | 3 1 | 2. 3 5 6 |
松柏 长 青 花 茂 繁， 看国家 千

5 - | 3 5 | 3 2 1 | 6 1 1 | 6 1 | 2. 3 | 1 2 1 6 | 5 i̇ | 6 3 | 5. 6 5 - ‖
城， 一 门 英 雄， 一 门 英 雄。

15.一见娇娘面

《中三元》商霖［正生］唱

1=♭E

陈秀雨演唱
魏朝国记谱

【见娇娘】慢起

²⁄₄ 3 5 3 2 | 5 3 2 | 1 2 5 3 | 2 - | 6 2 2 6 | 5. 6 | 1 2 7 6 | 5 - | 6 5 | 3. 2 |
一 见 娇 娘 面，心下里 暗 猜 疑。 啊！

3 2 1 2 | 3 - | 3 2 | 5 3 | 1 2 3 | 2 - | 2 3 2 | 2 - | 6 6 6 | 5. 6 |
看她 天 资 与 国 色， 好一似 南海（啊）活

（白：当初拜门，岳丈说道：）若 要 洞房

花 烛 夜， 则除非 金榜（呀）挂 名 时。 啊！

（白：哎吓！你看方才小姐进去，一把白扇丢在此地，命害我也。）好 个 织 女

会 牛 郎， 蓝 桥 云 端， 眼 睁 睁 敢不会牛 郎。

羽 调 类

1. 调 五 方

《天子图》王惠英［小旦］唱

陈秀雨演唱
丁献之记谱

1=G

♩=144

2/4

1. 一 调 东方甲 乙 木， 青（呀）旗（呀）

青甲青 骏 马， 青剑青盔青

号 令， 奴（呀）令（呀）调你拿 强 徒，

违我 军 令 斩首 执 行。

2. 二调南方丙丁火，赤旗赤甲赤骏马，赤剑赤盔赤号令，奴令调你拿强徒，违我军令插箭游行。

3. 三调西方庚辛金，白旗白甲白骏马，白剑白盔白号令，奴令调你拿强徒，违我军令斩首执行。

4. 四调北方壬癸水，黑旗黑甲黑骏马，黑剑黑盔黑号令，奴令调你拿强徒，违我军令插箭游行。

5. 五调中方戊己土，黄旗黄甲黄骏马，黄剑黄盔黄号令，奴令调你拿强徒，违我军令斩首执行。

2.想人生百年罕有

《沉香破洞》众仙唱

陈官瓦演唱

丁献之记谱

3.奏　本

《包公判》曹妃［正旦］唱

陈秀雨演唱
魏朝国记谱

1=♭B

♩=120

2/4

臣 这里 启奏 吾　皇，　启奏 吾　　皇，

容　臣 奏 一本，　奏 上　　呀！

哎，　　万岁 王，　奴 爹爹 在朝　为 官，　上 无

欺君，　下 无　虐民，　为 何 把 奴 爹爹 过了 龙

铡？ 呀，　　　吾皇 若准 臣 表 章，　包 文 拯

理 该 斩； 吾皇 上准 臣 表　章，　臣 这里 便 罢休。

呀！　　　望 吾皇 龙腹 察　详，　龙腹 察 详。

4.读　诗

《吕蒙正》吕蒙正［正生］唱

陈秀雨演唱
魏朝国记谱

1=♭E

彩楼 高结 胜瀛洲，　　一见 娇娘 满面 羞，

若能 洞房 花烛 夜，胜过 金榜　占鳌 头。

50

5.山 坡 羊

《双串钱》苏戍娟［正旦］唱

陈秀雨演唱
魏朝国记谱

1=D
♩=120

卅 5. 6̇ 1̇ 1̇ - 6 5 3 5 6 - - ｜)0(｜ 1̇ - 6 1̇ 6 1̇ 6 5 3 - 5 ｜
心 悲 伤 泪 涌 如 泉， (科介) 我 好 似 茫 茫 大 海 一

1̇ 6 - ｜)0(｜ 1̇ 6 5 3 3 2 1. 2 5 3 2 6 - 1̇ - 6 5 - 1 2 - ｜
叶 船， (科介) 波 浪 翻 滚， 望 不 见 岸 河 边。

2 5 3 2 3 6 1 - 2 3 1 - - 0 6. 1 5 - 6 1 5 6 5 3 - - 0 ｜
待 我 苦 求 他， 看 望 母 亲 面，

1 - 6 5 - 1 2 - - 2 5 3 2 3 1 6 - - ｜)0(｜ 2/4 6 6 5 ｜ 3 5 1 5 ｜ 3 - ｜
念 孤 儿 退 回 买 身 钱。 (科介) ┌ 我 与 他 非 亲 生，
└ 苍 天 喊 了 千 万 遍，

3 2 ｜ 5 6 5 ｜ 3 5 3 2 ｜ 1 - ｜ 1 6 ｜ 2 3 2 1 ｜ 6. 5 ｜ 6 1 5 ｜ 0 1 ｜
父 母 早 丧， 他(呀) 只 有 卖
如 今 空 唤， 亲 娘 唤 得

1 2 1 ｜ 6 5 ｜ 6 - ｜ (6 5 3 5 ｜ 6 -)：‖ 2. 0 6 ｜ 6 1̇ ｜ 2 1̇ 6 ｜ 5 7 ｜ 6 - ‖
我 意。 唇 儿 干。

6.红烛高烧在寿堂

《杨门女将》穆桂英［正旦］唱

陈秀雨演唱
魏朝国记谱

1=♭A

【步步高】中速

2/4 6. 5 ｜ 3. 2 ｜ 5 1̇ ｜ 6 5 3 5 ｜ 2 0 5 ｜ 3 2 5 3 2 ｜ 1 2 3 ｜ 1 - ｜ 6. 5 ｜ 6 - ｜
红 烛 高 烧 在 寿 堂， 悬 灯 结 彩

1 2 3 ｜ 1 - ｜ 6 6 5 ｜ 3 5 ｜ 6. 5 ｜ 6 5 6 ｜ 0 1̇ 6 ｜ 5 6 ｜ 1̇ 2̇ 3̇ ｜ 1̇ 6 1̇ ｜
好 辉 煌。 宗 保 诞 辰 心 欢 畅，

51

5̲1̲6̲5̲ 3 - |5̲1̲ 2 - |5̲3̲2̲ 1̲2̲3̲ 1 - |6. 5̲ 6 - |1̲2̲3̲ 1 - |

天波府　内　喜气　　洋。　　　　　　　可笑我

6̲6̲5̲ 3̲5̲ |6. 5̲ 6̲5̲6̲ |0̲1̲6̲ 5̲6̲ |1̲ 2̲3̲ i̲ 6̲1̲ |5̲1̲6̲5̲ 3 - |5̲1̲ |

弯弓　盘马　　　　巾帼　将，　　　　　　传

2 - |5̲3̲5̲ 1̲2̲3̲ 1 - |6. 5̲ 6 - |1̲2̲3̲ 1 - |6̲6̲5̲ 3̲5̲ |6̲1̲6̲ |

杯　摆盏　内外　忙。　　　想当　年　结良　缘　穆柯

5̲1̲6̲5̲ 3 - |3 - 5̲1̲ |6̲5̲3̲5̲ 2 - |3. 2̲ 1̲2̲3̲ 1 - |5̲7̲ 6 - ‖

寨　上，　数　十载　如一　日　情义深　　长。

7. 家贫寒，少衣食

《双串钱》熊友兰〔正生〕唱

1=♭B

陈秀雨演唱
魏朝国记谱

【莲花迷】

卅 1 - 6̲ 5̲ 5̲6̲ 1 - 1 - 6̲ 5̲ 6̲3̲ 2. 3̲1̲ - 6 - |²⁄₄ 1. 2 |

家贫寒，　少衣　食，　　　难

6̲5̲ |3̲2̲2̲ |0̲5̲ |6̲5̲3̲ |2 3̲2̲ |1 - |6. - |1̲6̲1̲2̲ |3 - |6̲1̲ |

养　双亲，　为　人　帮　佣，　苦　度　光

5̲3̲ |5̲1̲ |6 - |1̲ 5̲6̲ |1 - |6̲ 6̲5̲ |3̲5̲ |2. 3̲ |1 - |6. - |

阴。　主　人　经商　家　豪　　富，

5̲3̲ |5̲1̲ |6̲5̲3̲5̲ |2 - |5̲3̲5̲ |1̲2̲3̲ |1 - |2̲1̲2̲ |3̲2̲3̲ |0̲5̲ |

我　为他　受尽苦　心。　终日里　　　买货　卖货，　为

6̲5̲3̲ |2 3̲2̲ |1 - |6. - |1̲6̲1̲2̲ |3 - |6. 1̲ |5̲3̲5̲1̲ |6 - ‖

主人赚　取　银　钱，　走遍　了　苏　杭。

52

8.东边打鼓响咚咚

《白兔记》丑奴［夫旦］唱

陈秀雨演唱

魏朝国记谱

1＝G

【撒青】中速稍慢

$\frac{1}{4}$ 3 $\overset{\frown}{32}$ | 3 5 | $\overset{\frown}{32}$1 | 2 | 5 | $\overset{\frown}{32}$3 | 2↘ |)0(| 1 2 | $\overset{\cdot}{6}$ $\overset{\cdot}{6}$ $\dot6$ | 1 $\dot2$ | $\overset{2}{\frown}$$\dot7$ $\dot6$$\dot7$ | $\dot6$ |

东边　打鼓　响咚咚,　响咚　咚,(白:请呀!)请出　新郎(啊)看　马　奴;

(仓滴仓滴 | 仓太 | 仓太 | 七仓矢太 | 仓) 3 | 3 $\overset{\frown}{32}$ | 3 5 | $\overset{\frown}{321}$3 | 2↘ | 5 |

西边　打鼓　响叮　当,　响

3 $\overset{\frown}{23}$ | 2↘ |)0(| 1 2 | $\dot6$ $\dot6$ | 1 $\dot2$ $\dot6$ | 1 $\dot2$ | $\dot7$ $\dot6$$\dot7$ | $\dot6$↘ |)0(| (仓 | 仓 | 仓) |

叮　当,(白:请呀!)请出　花花　绿绿(格)三　姑　娘。(白:小姐,啊,打起锣鼓,好哇!)

‖: 3 5 | 3 $\overset{\frown}{23}$ | 2↘ | 5 | 3 $\overset{\frown}{23}$ | 2↘ | $\dot6$ $\dot6$ | 1 $\dot2$ $\dot6$ | 1 $\dot2$ | $\dot7$ $\dot6$$\dot7$ |

1.撒青　撒在　东,　撒　在　东,　堂前　一对(呀)　好　郎
2.撒青　撒在　南,　撒　在　南,　海棠　开花　色　妆
3.撒青　撒在　西,　撒　在　西,　堂前　一对(呀)　好　夫
4.撒青　撒在　北,　撒　在　北,　三娘　脸上　一　点
5.撒青　撒在　中,　撒　在　中,　公婆　二人　在　堂

$\dot6$↘ | 3 $\overset{\frown}{32}$ | 3 $\overset{\frown}{32}$ | 1 1 | 2↘ | 3 $\overset{\frown}{32}$ | 1 1 | 1 2 3 | 2 2 |

1.君,　双双　进在　兰房　内,　生下　儿子　做长　工啊,

$\dot6$↘ | 3 $\overset{\frown}{32}$ | 3 $\overset{\frown}{32}$ | 1 1 | 2↘ | 1 1 | 1 $\overset{\frown}{33}$2 | 1 $\overset{\frown}{13}$ | 3 2 2 |

2.艳,　双双　进在　兰房　内,　红罗　帐里　昂昂　喊啊,
3.妻,　双双　进在　兰房　内,　红罗　帐里　会佳　期啊,
4.黑,　有日　姑夫　出门　去,　没有　丈夫　睡不　得啊,
5.中,　甘罗　十二　为丞　相,　太公　八十　遇文　王啊,

1 $\dot2$ | $\dot6$ $\dot6$1 | $\dot6$ | $\dot6$1$\dot6$ | $\dot6$ 5 | $\dot6$↘ | 1 $\dot6$ | 1 $\dot6$ | 1 $\dot2$ | $\dot7$ $\dot6$$\dot7$ | $\dot6$↘ :‖

1.刘家　李　家,　李　家　刘　家,　刘家　李家　李　刘　家。
2.刘家　李　家,　李　家　刘　家,　刘家　李家　李　刘　家。
3.刘家　李　家,　李　家　刘　家,　刘家　李家　李　刘　家。
4.刘家　李　家,　李　家　刘　家,　刘家　李家　李　刘　家。
5.刘家　李　家,　李　家　刘　家,　刘家　李家　李　刘　家。

犯 调 类

1. 曾记得在彩楼之下

《吕蒙正》吕蒙正［正生］唱

陈官瓦演唱
丁献之记谱

1=♭B

（唱词）

下官……曾记得在彩楼之下，蒙小姐绣球抛

在下官；梅香在旁说道： 咄，

此人行路把头低，浑身好似雨打鸡!下官回言相答对：雨打

鸡毛湿(格)凤凰未展翅，五更能报晓，惊动

世间人。下官多蒙夫人恩爱，

招下官进府见岳丈大人；岳丈见我衣衫褴

（中速稍快）

楼，把我夫妻双双赶出府门，夫人那花冠里衣

都脱去，我道妻呀，自有凤冠(啊)霞帔

来。夫人是(呀)一言(哪)出口(呀)无声,到今日果然

2 3 | 6 6 | 3 5̲3̲ | 3 3 | 6 3 | 5 - | 3̲6̲5 | 3̲3̲5̲5̲ | 2 6̇ | 2 -
是(呀)，果然是　果然是了妻。　尔本是　凤冠霞帔千　金

3.̲ 5̲ | 2 - | 1̇ 6̲1̇ | 6 6 | 5 - | 6 6̲1̇ | 6 5 | 3 5 | 5̲3̲ |
体，　　　只做宫苑，　只做宫苑万岁

6 - | 2 - | 1̇1̇ | 6 3 | 2̇ 1̇ | 2̇ - | 6 - | 1̇ 2̇ | 5 6̲1̇ | 6 -
封。　　今朝喜作繁华梦，　　管叫人来

6 1̇ | 2̇ - | 6 - | 2̇ 5̲5̲ | 6 2̇ | 2̇ 6 | 6.̲ 6̲ | 6 5 | 5̲3̲ | 5 -
喜气浓，　　　不忘那十载寒　窗(哪)书有　　　功。

2.告　上　苍

《沉香破洞》刘沉香［小生］唱

陈秀雨演唱
魏朝国记谱

1=♭A

廿 3 2̇ - 2̇ 1̇ 6̲ 6 3 3 6 3 6 - 5̲ 3 2̂ - 0 1̇ 3̇ 2̇ - 0 6 1̇ 2̇ 1̇ 6̲
上告　天地神明,(日月星　三光)。　念我　刘氏沉香

1̇ 6̲ 1̇ 6 6 5̲3̲ 3 3̲二̲6 - 5 3 2̂ - | 2/4 2.̲3̲ 5.̲3̲ | 6 6 6 5 |
在此祷告,(不为别的　而来)。　　望苍天，苍天保佑，

3 5 3 | 6 2 | 5 6̲1̇ 2̇ | 6̲1̇6̲ 5.̲3̲ | 6 2̇ 1̂.̲6̲ | 6.̲ 6̲ | 6 5 4̲ | 5 -
(苍天保　佑)，　保佑我娘(两眼　明)，保佑我　娘(呀)(两眼　明)。

3.回　猎

《白兔记》刘承佑［小生］唱

陈秀雨演唱
魏朝国记谱

1=♭A

廿 1̇ 3̲2̇ - 0 1̇ 2̇ 6 1̇ 1̇ 1̇6̲ 1̇二̲5 - 3̇ 2̇ - 2̇ 6 1̇二̲6 1̇ 6 0 1̇ 6 1̇ 6 1̇
啊，　　小校，　方才　妇人家说道，有夫不能依

6 0 3 3 3̲二̲6 - 5̲ 5̲3̲2̲ - | 2/4 1̇ 6̲ 1̇ | 1̇ 2̇ 6̲1̇ | 1̇ 6 | 5 - | 6 3 | 6 5̲6̲ |
靠，有子不能　奉亲。　　这等看　　起来，　兄弟欺妹，

6 3 | 6 6 | 3 3 | 3 ³⁼₂ 6 | 6 - | 5 3 | 2 - | 2̇ 2̇ | 2̇ 2̇ |

嫂来欺姑， 可比甚的 而来？ 可比犬马

1̇ 6 | 5 3 | 2 - | 5 5̲6̲ | 2̇ 7 | 6 - | 6 5 | 5 4 | 5 - |

区区畜类 生， 犬马 区 区 畜类 生。

6 1̇ | 1̇ 3 | 2̇·1̇ 6 - | 2̇ 2̇ | 1̇·6̲ 6 - | 6 5 | 5 4 | 5 - ‖

漫自评 论， 不念 同 胞 一母 生。

4.我道何人结彩铺毡

《吕蒙正》吕蒙正［正生］唱

陈官瓦演唱
丁献之记谱

1=♭B

廿 1̇ ³⁼₂ - - 1̇̇6̲6̲6̲ 1̇ 5· 3 1̇ 6̇·1̇5 - 1̇ 1̇1̇1̇1̇ 5 1̇ 6̇·1̇6 - 5 ³⁼₂ - - |

我道 何人结彩 铺毡， 最 嫌得锦上添花 齐来！

中速稍快

²⁄₄ 1̇ 3 | 2̇ 2̇ | 6 1̇ | 5 - \ | 6 6̲1̇ | 6 5 | 5 3̲5̲ | 6·5̲ |

雪中 送炭 真君 子， 锦上 添花 （呀）烂

#1̇ 2 - | ⁼₂ - | ³⁼₂ 2̲2̲ | 6 ⁼₆ 6 | 6 5·\ 0 | 6 ³⁼₅ | 3 3 | 2 - \ |

小 人。 奈我那 衣衫 虽 换， 面貌 犹存，

1 2̲3̲ | 6 ³⁼₅ | 3̲3̲3̲ | 2 - | 3̲2̲2̲ | 6̲6̲6̲6̲ | 6 ⁼₆ | ³⁼₅ - \ |

何劳你 相府 结彩 铺 毡！ 尔本是 调和鼎鼎 神 仙 府，

6 2̇ | 2̇6̲· | 6̲6̲6̲ 6 5 | 5 3 | 5 - \ | ⁼₆ 3 3 | 6 3̲5̲ | 3 3 |

那是 南 阳（啊哪）有 卧 龙。 昔日里 白面 书

2 - \ | 6 3̲3̲ | 3̲5̲2̲ | 2 3 | 5·1̇ 6 1̇ | 2 3 | 2 - \ 5 - | 5 - ‖

生， 到今日拜 岳 父。

5. 你命乖来我命乖

《沉香破洞》刘文锡［正生］华岳三娘［正旦］唱

韦忠珠、张雪妃演唱

丁　献　之记谱

1=♭D

（刘唱）啊，　三娘妻 啊，你命乖来 我命 乖，

谁想 大难 苦连身！ 若无仙妻 来搭 救，丈夫

绑在法场 做冤鬼，做冤 鬼。（华唱）啊，　刘郎夫 啊，尔有灾难

妻子 来救 你，奴有灾 难怎么救得奴，救得 奴！（刘白：你仙家哪有灾难？）

2/4

（华唱）刘郎 且 听 启，　奴和 尔，

七夜 夫 妻。奴哥 把守 天关 任期 未

满，回转 庙中，必定 将奴 拷打，将 奴

拷　　　　　打！奴和尔 夫妻 分

离 去，去 分离，　难舍 一 别，

57

$\underbrace{5 \cdot 3}5 3 \mid 5 \quad 2 \mid \underbrace{2 \ 2} \mid \underbrace{2 1 6} \mid \dot{6} \ \underbrace{\overset{\frown}{1 \dot{6}}} \ \underbrace{6 \ 1} \mid 2 \cdot \diagdown \underbrace{0 \ 2} \ \underbrace{2 \ 1} \mid 2 \cdot 2 \mid$

又 不知 何 年 何月， 何日 何时， 夫妻 再得

$\underbrace{\overset{\frown}{6 1 \dot{6}}} \mid \underbrace{1 \ \dot{6}} \mid \underbrace{6 \ 6} \mid 6 \ \underbrace{6 5} \mid 3 \ 5 \mid \underbrace{5 \ \underbrace{3 5}} \mid 6 \ - \mid 2 \cdot \ 0 \mid)0($

同 相 会， 夫妻 再得 同 相 会！ (科介)

$\text{廿} \ 3 \ 2 \ - \ - \mid \underbrace{1 \ 7} \ 3 \ 2 \mid \underbrace{2 1} \ 2 \cdot \diagdown \underbrace{0 \ 2} \mid \underbrace{2 1 6} \ - \ \dot{5} \mid \underbrace{6 1 \dot{6}} \ - \mid \frac{2}{4} \ 1 \ 3 \mid$

今朝 夫妻分离 去， 不知 何日 再 相

$\overset{3}{\text{亡}} 2 \ - \mid \overset{121}{\text{亡}} \dot{6} \cdot \ 0 \mid 2 \ 2 \mid 2 \ \overset{5}{\text{亡}} 3 \mid 3 \ - \mid \dot{6} \ 1 \mid 2 \cdot \diagdown 0 \mid \underbrace{6 \ 5} \ 3 \mid$

会！ 不知 何日 再相 会！(刘唱)不见(哎)

$3 \ - \mid 2 \ - \mid 2 \cdot \diagdown 0 \mid)0(\mid 2 \ 2 \mid 2 \ \overset{5}{\text{亡}} 3 \mid 3 \ - \mid \dot{6} \ 1 \mid 2 \cdot \ 0 \parallel$

仙 妻 (科介)渺渺 茫茫 归何 期?

6. 在黑云中

《白兔记》刘智远〔正生〕唱

陈秀雨演唱

丁献之记谱

1＝F
中速

$\text{廿} \ 6 \ \underbrace{6^{\#}5 \ 6} \cdot \ 6 \ - \ \underbrace{5 3 5} \ 3 \ 3 \ - \diagdown 6 \cdot \underbrace{7 2} \ 2 \ 3 \ 6 \ 7 \ 6 \ \underbrace{5 6 5} \cdot \diagdown 0 \ 6 \cdot \overset{\#}{4} \ 3 \ - \ 2 \ \dot{7} \ 3 \ - \mid$

在 黑 云 中，早 离却 门 前 地 哎。

1＝G（前 3＝后 2）中速稍快

$\frac{2}{4} \ \underbrace{2 \ 2} \ 3 \mid 1 \ 2 \mid 3 \ 1 \mid 2 \ - \diagdown \mid \dot{6} \ 2 \mid 3 \ 1 \mid 2 \ - \mid \overset{6}{\text{亡}} 1 \ - \mid 6 \cdot \ - \mid$

又 只见 月 色 朦 胧， 星曦 朗 朗， 早来

$6 \ - \mid \underbrace{6 \ 5} \ 3 \ 5 \mid 2 \ - \mid 2 \ 2 \mid \overset{5}{\text{亡}} 3 \cdot \ 5 \mid 2 \cdot 2 \mid 1 \ 2 \mid 2 \ \overset{5}{\text{亡}} 3 \mid$

到 瓜园 之 地呀， 瓜园 之

$\underbrace{5 \cdot \ 3} \ 2 \ 2 \mid \underbrace{1 \ 6} \mid 2 \ - \diagdown \mid \dot{6} \ 2 \mid 3 \ 5 \mid \overset{5}{\text{亡}} 3 \ 2 \mid 2 \ 5 \mid \overset{\#4}{\text{亡}} 5 \ - \mid \overset{3}{\text{亡}} 5 \ \underbrace{5 \ 3} \mid$

地 呀， 将身 闯进 瓜园 内， 有什么

58

邪魔 妖怪， 你 是 个 何 方 妖 怪， 头 似 斗

大， 眼 似 铜 铃， 身 穿 长 袄， 口 吐 豪 光!

敢 则 是 神 仙 落 来 地 下 鬼， 打 得 你 化 作 灰 尘 咯，

化 作 灰 尘 啊， 敢 则 是 九 尾 狐 狸?

敢 则 是 天 上 溜 来 地 下 鬼? 待 俺 举 起(呀) 青 龙 棍，

打 得 你 化 作 灰 尘 啊，化 作 灰 尘 啊。

7.上写着刘智远同乡共里人

《白兔记》刘智远［正生］唱

1=♭G

中速

陈秀平演唱

丁献之记谱

上 写 着 刘 智 远 同 乡 共 里 人， 多 蒙 岳 丈

岳 母 恩 爱 深， 将 淑 女 来 结 亲， 无 端 大 舅 心 狠 毒，

逼 写 休 书 退 还 亲。 写 休 书， 退 还 亲， 留 与 官 司 辨 假 真，

3. 3 | 3 3 | i 6̇ | i 6̇ | 6.1 | 3 5 | i 6 | 5 3 | 3.5 | i 6 | 5 3 | 3.5 |

酒(哪) 吃得 醺醺 醉， 写书 牢牢 记在 心。 写是 这般 字， 念是

i 6 | 5 3 | 6 6 | 5 | 6 6 5 | 3 3 | 3 i | 6 5 | 6 6 5 | 3 5 | 5 6 | i |

这般 念， 怎奈我 笔尖尖 写将 下去， 笔尖尖 写着 供 状！

3 \ | 3 3 | 3 \ | 3 3 3 | 3 3 | i 6 | i 6 | 6 i | 6.1 | 6.5 | 5 3 | 3 5 | 6 \ ‖

三娘 妻， 我和你 恩爱 情和 义， 日月 三 光(哪) 做证 明。

8. 寄泪书

《白兔记》李三娘 [正旦] 唱

1 = G

♩ = 144

陈秀雨演唱

魏朝国记谱

卅 6 i - 6 5 6 5 6 - 5 - 3 - 0 3 3. 3 - i 2 i 6 i i. 6 5 6

松烟 带雪 研， 寒 冰

i 0 i. 6 6. 5 3 5 - 6 i - 3 - i 6 i - i 6 6 i i 6 5 6 5 6 -

水 冷， 梢豪 为展 先冻

5 - 3 - 3 5 5 - 6 5 3 5 6 5 3 - 2 1 2 3 - 5 i - 6 5 5

尽， 花笺 漫写 含 冤 信。 当初 轻

2 6 i - 6 5 3 - 0 6 - 6 5 3 5 3 - 0 3 5 3 3 3 5 3

离别 有 何 奈， 终朝 悬望

5 6 5 3 - 2̃ 1 2 3 - 5 i i - i 6 6 i 6 5 6 5 6 - 5 - 3 -

泪 滔 滔， 都只为 阻隔 关山 远，

3 5. 6 5 3 5 3. 5 6 5 3 - 2̃ 1 2 3 - 6 i i - i 6 0 6 i i 6 5

屈指 算来 倒有 十 六 载。 十 六 年来 人

60

$$\widehat{2\,6\,1} - \widehat{6\,5}\,\dot{3} - 3\,5. \quad \widehat{6\,5}\,\widehat{3\,5}\,\widehat{6\,5}\,3 - \overset{\frown}{2}\,\widehat{1\,2}\,3 - \widehat{6\,1}\,\dot{1} - \widehat{1\,6}\,0 \parallel$$

面 改，　　八 千 里 外 客 心 安。 鸿 雁

$$\widehat{6\,1}\,\dot{1}\,\widehat{6\,5}\,\widehat{6\,5\,6} - 5 - 3 - \widehat{3\,5}\,\widehat{3\,3}\,\widehat{3\,5}\,\widehat{5\,3\,5}\,\widehat{6\,5}\,3 - \overset{\frown}{2}\,\widehat{1\,2}\,3 - \mid)0($$

不 传 君 不 至，　　井 边 流 泪 待 君 看，（插白）

$$\frac{2}{4}\,\dot{5}\,\dot{1}\mid\dot{1}\,6\mid\widehat{6\,5}\,6 - \mid 5 - 3 - \mid)0(\mid 3\,3\mid\widehat{3\,3}\,3\cdot\dot{1}\mid\widehat{1\,6}\,5\mid$$

再 写 书 书 半 篇。　　（科介）你 看 这 位 小 将 军，

$$\widehat{6\,5}\mid 6\,\dot{1}\mid\widehat{\dot{1}\,6}\,\widehat{5\,3}\mid\widehat{5\,3\,5}\,3\mid 3\,6\mid 3 - \mid 2\,\widehat{1\,2}\mid 3 -$$

颜 容 眉 毛 不 差 移，　　好 似 刘 郎 一 般 般，

$$3\,3\mid\widehat{3\,3}\,3\mid\widehat{3\,3}\,\widehat{3\,3}\,\widehat{3\,\dot{1}}\mid\widehat{6\,5}\mid 6\cdot\dot{1}\,6 - \mid\overset{1}{\underset{5}{=}}\,\widehat{6\,5}\mid\widehat{5\,3}\,\widehat{3\,5}\mid 6 - \parallel$$

真 是 夫 同 名 来（呀）子 同 庚，　暗 里 令 人 心 欢 喜。

9.骂沉香忒无理

《沉香破洞》铁拐李 ［二花］ 刘沉香 ［小生］ 唱

陈官瓦、陈秀雨演唱
丁　献　之记谱

1＝A

$$廿\quad 3\,\widehat{6\,6}\,5 - 3\,2 - \dot{2}\cdot\diagdown\,0\mid\frac{2}{4}\,\widehat{6\,5}\,\overset{\dot{5}}{\underset{=}{3}}\cdot\,5\mid 2\cdot\,2\,2\,\widehat{2\,2}\,\widehat{2\,6}\mid$$

（铁唱）骂 沉 香　忒 无 理，　竟 敢 开 启（呀）三 洞

$$5\cdot\diagdown\,0\mid 2\,3\mid\widehat{6\,5}\,2\,2\mid\widehat{6\,\dot{1}\,6}\mid\widehat{7\,7}\mid 3\cdot\,5\mid 2\cdot\,2\,2\,\widehat{2\,2}\,\widehat{2\,6}\mid 5\cdot\,0\mid$$

门，　仙 桃 仙 酒 尔 吃 去，　我 今 打 尔（呀）这 顽 徒！

1＝D（前 1＝后 5）

$$6\cdot\,3\mid 6\,\widehat{5\,6}\mid 6\cdot\,5\mid 5 - \mid 5\cdot\diagdown\,0\mid 6\cdot\,5\mid 5\cdot\,3\mid 6\cdot\,\dot{1}\mid 5\cdot\,0\mid\widehat{5\,0\,6\,5}\mid 5\,6\mid$$

（香唱）告（啦）师 父 且 听 启，　容 徒 弟 一 言 告

$$\dot{1} -\diagdown\mid 5\,6\mid\dot{1}\,5\mid 5\,5\mid\widehat{2\,4\,2}\mid 6\,3\mid 6\cdot\,\dot{1}\mid 5\,5\mid 5\,5\mid 5\,2\mid\dot{1}\cdot\diagdown\,0\parallel$$

稟，　仙 桃 仙 酒 我 吃 去，　逢 山 破 洞（哇）救 母 亲。

10. 无 情 板

《沉香破洞》二郎神 [大花] 唱

1=♭E

陈秀雨演唱
魏朝国记谱

(白：三块无情板!)

2/4

取 来 做 木 枷，

恼恨 贱人 辱仙家， 千年 万载臭 名 扬， (念:木枷铁锁连身打!)

2/4

判 官 小 鬼 来 扶 枷，

把你 贱人 押在黑云洞， 千年 万载臭 名 扬。

11. 赠 宝 带

《沉香破洞》华岳三娘 [正旦] 刘文锡 [正生] 唱

1=♭E

陈秀雨演唱
魏朝国记谱

2/4

(华唱) 刘 郎 且 听 启， 奴 和 你，

七 夜 夫 妻， 亲 期 未 满， 夫 唱 妇 随，

怎 舍 得 一 旦 分 离，(一 旦 分

离)。(刘白:没有盘费。)(华唱)(你 那 里 没 有 盘 费,) 妻 子

62

赠你宝带（一条），你今带（在身旁），上卖

千千万，下卖（呀）五百金。（刘白:若有灾难?）（华唱）你那里

若有（灾难），妻子难香一包，你今带在

（身旁），有火（则烧），有水（则漂）。（刘白:若无水火?）

（华唱）若无水火，将口咬烂，喷上天堂，

连叫几声华岳三娘妻，妻子就来

救你么夫！奴赠宝带（呀）做盘

费，送君千里难相会，牢牢谨记（啰）

（在心头）。妻子在此一别，灾难

临身，若要相逢，（科介,白:咳!）则除非南柯

梦里,（南柯梦里）。

1 1 1 | 3 3 | 3. 2 2 - | 2 - |)0(| 3 - | 2 - | 3. 5 |

奴 和 你 夫 妻（分 离 去），　（科介）分 离 去，

2 - | 2 3 2 | 2 3 | 5 - | 5 5 3 | 5 2 | 2 2 | 7 6 | 6 1 |

难 舍 一 　 别， 又 不 知 何 年 何 月 何 日

6 1 | 2 \ - | 2 2 1 | 2 2 | 6 6 | 6 1 6 | 6 6 | 6 6 5 | 3 5 |

何 时， 夫 妻 再 得 重 相 会。 夫 妻 再 得 重 相

5 3 5 | 6 - | 2 - |)0(| 卅 3 2 - 1 1 3 2 2 1 2 - |)0(|

会。 （科介，刘白:拜别了。)(合唱)今 朝 　 夫 妻 分 离 去，　（科介）

2 2 7 6 5 6 - 1 3 2 - 6 - |)0(| 2 2 2 3 - 0 6 1 2 - ‖

不 知 (啊)何 日 （再 相 逢）。 　（科介）不 知 何 日 再 相 逢。

12. 咬破指头写血书

《沉香破洞》华岳三娘［正旦］唱

韦忠珠演唱

丁献之记谱

1＝G

中速 稍自由

卅 3 3 6 5 3 5 3 - 3 2 - 2. 0 | 3 7 | 3. 5 | 2. 2 2 | 2 2 |

咬 破 指 头 写 血 书， 寄 与 扬 州 (哇)刘 相

2 6 | 5. \ 0 | 2 3 | 5 2 | 2 2 | 2 1 6 | 3 3 2 | 3 7 | 3. 5 |

公。 尔 在 扬 州 多 快 乐， 妻 在 黑 云 洞

2. 2 | 2 2 | 2 6 | 5. \ 0 | 2 0 3 | 5 2 | 2 2 | 6 1 6 | 3 7 |

里 (呀)受 苦 辛。 日 受 铜 锤 三 百 下， 夜 来

7 3 | 2. 2 | 2 2 | 2 6 | 5. \ 0 | 2 3 | 5 2 | 2 2 | 6 2 |

枷 锁 (啦)不 离 身。 披 枷 戴 锁 生 下 了 沉 香

64

2 1 6̣ | 3 1 | 3 3 | 1. 3 | 2. 2 2 2 | 2 6̣ | 5.\ 0 2 3
子，　　卯 年 卯 月 卯 日（啦）卯 时　　　　生。　　　　　养 得

5 2 | 2 2 | 6̣1̣6̣ | 3 3̲2̲ | 1. 3 | 2. 2 2 2 | 2 6̣ | 5.\ 0
成 人 共 长 大，　叫 他 前 来（呀）救 母　　　　亲。

2 3 | 5 2 | 2 2 | 6̣1̣6̣ | 1 3 | 3. 7̣ | 3. 5 | 2. 2 2 2
若 问 娘 亲 在 何 处，　娘 在 黑 云 洞 里（呀）受 苦

2 6̣ | 5.\ 0 2 3 | 5 5 | 2 2 | 6̣1̣6̣ | 3 0 3̲2̲ | 3 1 | 3. 5
辛。　若 还 救 得 娘 亲 出，　赛 过 目 连 救

2. 2 2 | 2 2 6̣ | 5.\ 0 6 - | 5. 3 | 1 1 3. 2 | 2 -
母（啦）山 西　　　　天。　痛 杀（格）言 来 好 伤

2.\ 0 2. 3 | 6̣ 1 | 2 6̲1̲ | 6.\ 0 | 3 0 3̲2̲ | 1. 3 | 2. 2 2 2
悲，　铁 石 人 闻 亦 泪 涟，　铁 石 人 闻（呀）亦 泪

2 6̣ | 5.\ 0 | 艹3 2̂ - | 1 3 2 | 2̲1̲ 2.\ 0 2 | 2 1 6̣ - 5̣ | 6̣1̣
涟。　　今 朝 母 子 分 别 去，　不 知　　　　何 日

6̣ - 1 3 ³⌒ 2 - ¹²¹ 6̣ - - 0 | ²⁄₄ 2 2 | 2 ⁵⌒ 3 | 3 - | 6̣ 1 | 2.\ 0 ‖
再 相 逢，　　　　不 知 何 日　　　再 相 逢。

13.骂奸贼太无理

《包公判》张妙英［正旦］唱

陈秀雨、陈大并演唱

王　耀　华记谱

1 = D

¹⁄₄ 5 | 6. 1 | 6 5 | 3 5 | 6̲1̲ | 6 0 | 6 6̲1̲ | 6 0 | 6 6̲1̲ | 6 0 | 6 6 | 2̇ 2̇
骂 奸 贼 太 无 理，骂 奸 贼 太 无 理，调 戏 奴 家

2̇ 6 | 6. 1 | 6 5 | 5 | 6 5 | 4̲5̲4̲ | 5 | 5 | 艹2̇ - 1̲ 6̲ 6 6
罪 非 轻。　　　　　　　　啊，　奸

65

2. i̇ 6 - 6666 66 i̇ 22 - 0 22 55 i̇ 6 5. 42 - - 0 |

贼! 　你今坐在一人之下，　　立在万民 之上，

¼ 66 6i̇ | 66 | 66 i̇ | 66 | 60 | 0 6 | 2 | 221 | 6i̇ | 60 | 66 |

说起　言来，说起　言来。贼！　你　今　要奴　为夫　妇，　等到

66 i̇ | 5 | 66 i̇ | 5 | 2̇ | 5 | 5.5 | 56 | 6i̇ | 2̇ | 5 | 5 ‖

石头　烂，海水　干，石　头　烂呀，海　水　干！

14.盖世英雄时运乖

《白兔记》刘智远［正生］李三娘［正旦］唱

1 = G

较自由

陈秀平、陈秀雨演唱
丁　献　之记谱

卅 i̇6 6i̇ i̇ i̇ i̇6 6̇ i̇ i̇6̇5 656. 5 3 665 365. 6i̇. 3 |

(远唱)盖世(吔)　英雄 谁能 抵，　怎奈我 时 乖。

¼ 33 | 3 3 3 | 3 i̇ | 65 | 666 | 6666 | 6i̇ | i̇65 | 6)0(|

恼恨　大舅(吔)起亏 心， 要把我 锦绣鸳鸯 两 拆 开。(科介)

33 | 3 3 | 3 i̇ | 65 | 65 | i̇6 | 53 | 6.i̇ | 3.5 | 6i̇ | 3.5 |

我想　夫妻　之情， 有话　同知， 要我 怎的 不说， 怎的

6i̇ | 5 i̇ i̇ | 6666 | 6i̇ | i̇65 | 6 | 33 | 33 i̇ | 3 i̇ | 65 |

不讲! 我这里　暂行几步，见　三　娘， 我把 看　瓜事

65 | i̇6 | 53 | 665 | 665 | 665 | 35 | 56 | i̇ | 3 |)0(|

情，守　瓜 原因， 一桩桩 一句句， 说与　三　娘　知 道。(远白:三娘,开门。)

5 i̇ | i̇. 6 | 6̇ i̇ i̇6 | 6.5 | 6 | 3 | 665 | 35 | 56 | i̇ |

(李唱)忽听得　何人　叫 开门， 却原来 刘郎　回来。

66

$\begin{array}{l|l|l|l|l|l|l|l}\underline{3} & 3\,3 & 3\,\dot{3} & 3\,\dot{3} & \dot{1}\,6 & \dot{1}\,6\,5 & 3\,3\,3 & 3\,\dot{3} & \dot{3}\,\dot{1} & \overset{\frown}{\dot{1}\,6\,5}\end{array}$

你在　哪里　吃得　醺醺　醉?　全不想　妻在　家中

$\begin{array}{l|l|l|l|l|l|l}6\,5 & \dot{1}\,6 & 5\,3 & 6\,6\,5 & 3\,5 & 5\,6 & \dot{1} & 3 & 3\backslash & 5\,\dot{1} & \dot{1}.\,6\end{array}$

冷冷　清清，　受尽了　许多　劳碌。　　(远唱)说什么

$\begin{array}{l|l|l|l|l|l|l}\overset{\frown}{6\,\dot{1}\,\dot{1}\,6} & 6\,6\,5 & 5\,6 & \dot{5} & \dot{3}.\,\dot{3} & 3\,3\,3 & 3\,\dot{3} & \dot{3}\,\dot{1} & 6\,5 & 6\,\dot{1}\end{array}$

受尽了　许多　　劳碌，　我刘智远　万事　方才　定!　浮生

$\begin{array}{l|l|l|l|l|l|l}\dot{1}\,6 & \dot{1} & 6 & 5\,6 & 6\backslash & 3\,3 & 3\,\dot{3} & \dot{3}\,\dot{1} & 6\,5 & 6.\,\dot{1} & 3\,5\end{array}$

各　自　忙，　一轮　明月　恰如　梭，　得　意　人生

$\begin{array}{l|l|l|l|l|l|l}\dot{1}\,6 & 5\,3 & 3\,3\,3 & 3\,\dot{3} & 3\,\dot{3} & \dot{1}\,6 & \overset{6}{\overline{\dot{1}\,6}} & 6.\,\dot{1} & 3\,5 & \overset{6}{\overline{\dot{1}\,6}}\end{array}$

怎奈　何!　我刘智远　今朝　有酒　今朝　醉，　明　日　愁来　明日

$\begin{array}{l|l|l|l|l|l|l}5\,3 & 3\,3\,3 & 3\,\dot{3} & \dot{3}\,\dot{1} & 6\,5 & 6\,5 & \dot{1}\,6 & 5\,3 & 6.\,\dot{1} & 3\,5\end{array}$

忧;　我和你　年少　夫妻，　少年　夫妇，　得　一　日来

$\begin{array}{l|l|l|l|l|l|l}\dot{1}\,6 & 5\,3 & 6.\,\dot{1} & 3\,5 & \dot{1}\,6 & 5\,3 & 3\,3\,3 & 3\,\dot{3} & \dot{3}\,\dot{1} & 6\,5\end{array}$

过一　日，　得　一　时来　过一　时!　我和你　随高　随低

$\begin{array}{l|l|l|l|l|l|l}6\,5 & \dot{1}\,6 & 5\,3 & 6\,6\,5 & 3\,5 & 5\,6 & \dot{1} & 3 & 3\backslash & 5\,\dot{1}\end{array}$

随远　随近，　做夫妻　随时　而　过。　　(李唱)说什

$\begin{array}{l|l|l|l|l|l|l}\dot{1}.\,6 & \overset{\frown}{6\,\dot{1}\,\dot{1}\,6} & \overset{\frown}{6\,\dot{1}\,\dot{1}\,6} & 6.\,\dot{5} & 6 & \dot{5} & \dot{3} & 3\,3 & 3\,3 & 3\,\dot{3}\end{array}$

么　随高　随低　随　时　过，　你把　闲言　闲语

$\begin{array}{l|l|l|l|l|l|l|l}\dot{1}\,6 & \dot{1}\,6 & 6\,\dot{1}\,6 & 5\,6 & 5\,6 & 3\,5 & 6\,5\,3 & 5.\,6 & \dot{1} & 3\end{array}$

都说　尽，　待妻　子扶　你兰　房坐，　扶你　兰　房　　坐。

15.打　　猎

《白兔记》刘承佑［小生］小校［丑］唱

陈大并演唱
魏朝国记谱

68

```
2  6̇ | 6̇ 6̇ 6̇ 5 | 6̇ -  5 3̇ 5̇ | 1̇. 2̇ | 3̇ - | 3̇ 2̇ | 1̇ 2̇ |
头 戴 红        缨,    猎 狗 儿

1̇ \ 0 | 6̇ 3̇ 3̇  6̇ 3̇ | 5̇ 1̇ | 2̇ - | 2̇ 1̇ | 2̇ - | ²⁄₃ 2̇ 2̇ | 1̇ 2̇ |
吠 汪 汪, 走 似  云 飞。(校唱)方  才  过 了 几 个

2̇ 5̣ | 6̇ - | 3̇. 5̇ | 6̇ - | 6̇ 6̇ 5̇ | 3 5 | 2 - | 2 2̇ 1 | 2 - |
小 乡 村。 将   军!  兔 儿 都 不 见, 又 只 见

2 2 3 | 5 3 5  5. 3 | 2 3 | 2 1 2 | 1 \ 0 | 2. 7̣ | 6̣ ᵗ⁷₆̣ | 5̣ 3 |
乌 鸦 喜 鹊    在    山  林。(佑唱)啊!

6̣ - | 2 - | 2 - | 2 1 6̣ | 6̇ 6̇ | 6̇ 6̇ | 6 5 | 6 - | )0( | )0( |
天   边   鸿 雁 走  四    方。 (佑白:小校!)(小校应介)

3 5 | 6 - | 5 5̇ 3 | 5 1 | 2 - | 2 2 | 1 2 | 2 5̣ | 6̣ - |
你 与 我  急 忙 放 海 鹰, 急 忙 与 我 盖 红 缨。

3. 2̇ | 1. 2̇ | 3 - | 3 2 | 1 2 | 1 \ - | 3 5 | 5 3 | 2 3 |
那 海 鹰         撞 在  天

2 1 2 | 1 \ - | 2. 7̣ | 6̣ ᵗ⁷₆̣ | 5̣ 3 | 6 - | 6̇ 3̇ 3̇  6̇ 3̇ | 5̇ 1̇ |
鹅   阵。 哎!       那 天 鹅 见 了 猛

2 - | 2 1 | 2 - | 2 1̇ 2 | 6̇ 6̇ | 2 1̇ 2 | 1 2 | 3 3 1 | 2 - |
鹰, 那 猛 鹰 眼 似 铜 铃, 脚 似 三 叉, 赛 过 铁 钉;

5 3 | 6 0 | 6̇ 3̇ 3̇ | 6̇ 3̇ | 5̇ 1̇ | 2 - | 2 1 | 2 - | 2 2 |
待 我 抓, 抓 得 着 天 鹅 眼 睛。 可 怜 它 头 儿

3 5 | 5 2̇ 2̇ | 5 2 | 2 0 | 3 3̇ 3̇ | 3 1 | 2 3 | 3 2 1 2 | 1 - |
上 碎 纷 纷, 血 淋 淋, 哗 啦 啦 滚 落 在 地
```

2 1 | 6̣· 6 | 6 5 | 2 3 | 3 5 | 3 2 1 | 2 - | 2 2 2 2 1 |
埃　　　　　　　　　　　　　　　尘。　　休要的 呐喊

6 6 6 5 | 6 - | 3· 2 | 1· 2 | 3 - | 3 2 1 2 | 1 - |
声　　　　频，　　又 恐 怕

2 2 2 | 2 2 | 3· 5 | 2 - | 1̣ 6̣ 6̣ | 6̣ 2̣ 1 | 2 - | 6̣ - | 6̣ 3 |
惊动了 良民 百　姓，　良民 百　姓。　俺　这里

3 3 | 5 3 5 | 2 - | 3 6 | 5 3 | 2 - | 1̣ 6̣ 6̣ | 6̣ 2̣ 1 | 2 - ‖
人劳 马倦，　　站在 凉　亭，　站在 凉　亭。

16.总有出头日

《白兔记》刘智远［正生］唱

陈秀雨演唱
魏朝国记谱

1=♭E

2/4 2 2 | 2 1 2 | 1 3 | 2 - | 2 1 | 1 3 | 2 - | 7̣ 6̣ |
多 蒙 太 公　恩 爱，　太 公 恩　爱，

6̣ 1̣ 5̣ | 6̣ - | ⅋2 5 3 2 | 2 - | 2 3 2 2 | 2 3 | 2 3 2 | 3 2 | 3 2 - | 5 |
我 想　当初 韩信 落 魄 受人　胯

2 - | 2 1 6̣ | 6̣ - | 1̣ 6̣ | 2 6̣ 1̣ | 6̣ 1̣ 6̣ | 6̣ 3̣ | 2̂ - | 2̂ - | 5 | 5 3 2 - |
下，　　后来 官拜 三齐　王之尊，那　时节，

6̣ - | 2/4 2 2 2 | 2 2 | 3 3 | 2 1· 2 | 3 2 3 | 2 - |)0(| 6̣ 6̣ |
那 时节，威风 凛凛 谁 敢　当。(科介)(白:哈哈!)扫 地

6 6 | 5 5 3 | 5 - | 3 2 3 | 2 2 | 2̇ - | 7̣ 6̣ | 5 - | 6· 5 |
总有 出头 日，　只在 人间 过 几　春，

3 5 | 3 - | 3 6 | 5 3 | 2 - | 1̣ 2 | 3 2 3 | 2 - ‖
只在 人　间　过 几　春。

70

17.叹板

《沉香破洞》华岳三娘 [正旦] 刘文锡 [正生] 唱

陈秀雨演唱
魏朝国记谱

1=♭E

卅2 2 765 6 - 672532 76536 6765 - 2 2 - 1
(华唱)刘郎　啊，　　　　　　　刘郎!　刘郎

3 31 1 2 - 2 - 0 2 2 165 616 - 132. 16 -
听奴　(说原因)，　奴是　华岳　(三仙娘)，

3 32. 1 3 321 1 2 - 2 - 0 2 165 616 - 132. 16 -
红帘　题诗　(相调　戏)，　调戏仙家　(罪非轻)。

3 21 3 531 1 2 - 2 - 0 2 165 6 - 132. 16 - 0
奴就　起了　(风雷电)，　赶到中途　(打你们)，

3 2 3 3 1 1 2 - 2 - 0 2 2 165 5 616 - 1 3
月老送下　(姻缘　簿)，　奴和你　茅房之内(会　佳期)。

2. 16 - 1 1 1 1 3 3 1 1 2 - 2 - 0 2 165 6
　　　　做了七天七夜　(夫妻　满)，　奴家　依旧

11 6 32 2 - 2 - 0 6 - 5 6532 - 3 2 3 2. 16 - 3 3
上天堂(上 天　堂)。(刘唱)啊，　　(三　娘妻)!　　不记

3 31 1 2 - 2 - 0 2 6 1 65 5 616 - 1 3²2. 16 - 0
茅房　(同相　会)，　你亲口　许我　(做夫妻)，

3 3 3 3 1 1 2 - 2 - 0 1 6 6 6 16²116 32 2 - 2 0
今日算来　(才七　夜)，　你为何说起　上天堂(上 天　堂)?

71

18. 今日里离家乡

《沉香破洞》刘文锡［正生］唱

张雪妃演唱

丁献之记谱

1＝G
中速

廿 3 6 65 35̄ 3 - 3 2 - 2̇ 0 3 35̄ 3 - 2 2 2 3̄ 2 2. 0 i 5 6. \ 0 |
今 日 里　　　　离 家 乡，要 往　京 都 (呐) 求 功　　　名。

2/4 1 3 | 2 2 21 | 2. \ 0 | 1 3 3 | 2 2 21 | 2 - | 3. 5 | 2. 0 |
青 山　路 途 远，　不 知 (呐) 家　乡　井！

2 2 | 1. 3 | 2̇ - | i 6 | 6 i 5 | 6. \ 0 5 3̃ | 2. #1̇ | #1̇ 2. |
何 日 到 东　　京，　心 如　　焦。

廿 5 2 - 2 21 6. \ 0 | 2/4 1 3 3 | 2 2 21 | 2 - | 3. 5 | 2. 0 | 3. 1 |
一 见　云 山　　不 见 (呐) 家 乡 井，　　　未 知

中速稍快

1 1 | 3 3 2 | 2. 0 | 2 2 | 7 - | 6. 6 | 2 2 | 2 6 | 5 - \ ‖
何 日 到 东 京，未 知 何　日 (呐) 到 东　　京。

19. 告哥哥且听启

《沉香破洞》华岳三娘［正旦］二郎神［大花］唱

韦忠珠、陈官瓦演唱

丁　献　之记谱

1＝C
中速　稍自由

（转入 1＝G）中速稍快

2/4 5̄ 3. 6 | 5 - 3̄ | 3 2 | 2. \ 0 i | 1 - | 6 5 | 6 i | i 6 5 |
(华唱) 告 哥 哥　且 听 启，容　小 妹　说 分

6. \ 0 5. 6 | i. 6 | 3̄ i 16 | 6 65 | 6 - | 5 - | 3. \ 0 i 6̇ i |
明。　非 是　小 妹 身 (呀) 中　大，　梦 见

72

| 6 6̆5̲ | 3 3̲ | 3̲ 3̲6̲ | i̲ - 6̲.̆\ 0̲ | 3 - 6 - | 5̲6̲ 3̲ | 5̲ 6̲ |

明月　入怀　　　中。　　　奴　今　一一　从

| 5 - | 6 - | 6̆ 6̲ | 2̲ i̲ | i̲ i̲6̲ | 6̲ 6̲2̲ | i̲ i̲6̲ | 6̲ i̲ | i̲ i̲6̲ |

头　说，伏望　哥哥，伏望　哥哥　做主

| i̲ - 6̲.̆\ 0̲ | 5̲.̆ 6̲ | i̲.̆ 6̲ | i̲ i̲6̲ | 6̲.̆ 5̲ | 6 - | 5 - | 3.̆ 0 |

张。（郎唱）听　他　言来　怒　生　嗔，

| i̲ - 6̆ 6̲5̲ | 6̲ i̲ | i̲ 6̲5̲ | 6̲.̆ 0̲ | 5̲.̆ 6̲ | i̲.̆ 6̲ | i̲ i̲6̲ | 6̲.̆ 5̲ |

不　由人　怒　气　冲！可（呐）恨（呐）众仙　来

| 6 - | 5 - | 3.̆ 0 | 6̲ 5̲6̲ | i̲ i̲ | i̲6̲ | i̲ - 6̲.̆ | 5̲ 5̲6̲ |

取　笑，　破坏　仙家　辱　仙　面！

| 6̆.̆ 0̲)0̲ | 3̲ 3̲ | 6̲6̲ 6̲ | 5̲ 6̲ | 5 - 6̆.̆ 0̲ | 6̲6̲ 6̲2̲ | i̲ i̲ |

（科介）我今　打尔（格）怀　胎　下，　不准　华

| i̲6̲ 6̲ | 6̲2̲ i̲ | i̲6̲ 6̲ | i̲ i̲6̲ | i̲ - 6̲.̆ 0̲ | 5̲.̆ 6̲ | i̲.̆ 6̲ |

山，不准　华山　受香　烟。　（华唱）再（啊）告

| i̲ i̲6̲ | 6̲.̆ 5̲ | 6 - | 5 - | 3.̆ 0 | i̲ - 6̲ 6̲5̲ | 6̲ i̲ | i̲ 6̲5̲ |

哥哥且（啦）听　启，　容　小妹说　分

| 6 -\ 5̲.̆ 6̲ | i̲.̆ 6̲ | i̲ i̲6̲ | 6̲.̆ 5̲ | 6 - | 5 - | 3.̆ 0 5̲5̲ |

明，　可　恨　扬州　刘　文　锡，　报庙

| i̲ i̲ | i̲6̲ | i̲ - 6̲.̆ 5̲ | 5̲6̲ | 6 - 3 - | 6 - | 5̲6̲ 3̲ |

烧香　戏仙家。　奴就　起了（啦）

73

5 6 | 5 - 6. 0 | i 6 i | 6 6 5 | 3 3 3 6 | i - |

风 雷 电， 赶 到 中 途 打 死 他。

6. 0 |)0(| 5. 6 i. 6 | i 1 6 | 6. 5 6 - | 5 - 3. 0 |

（科介）月 老 送 下 姻 缘 簿，

6 6 i | 6 6 5 | 3 3 3 6 | i - 6. 0 | 5. 6 i. 6 | i 1 6 |

茅 房 之 内 会 佳 期。 到 了 七 天

i 1 6 6. 5 | 6 - 5 - 3. 0 | i 6 i | 6 6 5 | 3 3 3 6 |

七 夜 夫 妻 满， 小 妹 依 旧 上 华

i - | 6. 0 3 - 6 - | 5 6 3 5 6 | 5 - 6. 0 6 6 |

山。 奴 今 一一（格）从 头 说， 可 认

2 i | i 1 6 | 6 6 2 i | 1 3 6 i | 1 6 i - 6. 0 5. 6 |

同 胞， 可 认 同 胞 一 母 生。 （郎唱）听（呐）

i. 6 | i 1 6 | 6. 5 6 - | 5 - 3. 0 i - | 6 6 5 6 i |

他 言 来 怒 生 嗔， 不 由 人 怒

i 6 5 | 6. 0 5. 6 | i 1 6 i 1 6 | 6. 5 6 - | 5 - 3. 0 |

气 生， 可（呐）恨（呐）扬 州 刘 文 锡，

6 5 6 | i i 1 6 | i - 6 - 5 6 6 - |)0(3 3 |

报 庙 烧 香 戏 仙 家， （科介）我 今

6 6 5 5 6 | 5 - 6. 0 6 6 | 3 i i 1 6 0 6 6 2 | i 1 6 |

打 尔（呀）怀 胎 下， 不 许 华 山， 不 许 华 山

74

受香　烟。　(郎白:贱人!哇呀,三块无情板)(郎唱)取　来　做　木

枷。　　　　　恼恨　贱人　辱仙

面，　千年　万载臭　名　扬!　(郎白:铜枷铁锁连身打,)(郎唱)判

官　小鬼来　扶　枷，　　　　把尔(哎)

贱人(哎)押在黑云洞，　千年　万载不　出　身!

20. 叫苍天，苍天无报应

《沉香破洞》刘文锡［正生］唱

张雪妃演唱
丁献之记谱

1 = ♭E

叫　　　　苍　天，苍天　无　报

应，　叫　　　　神明，神明　不

灵!　怎　奈我刘文锡　含冤，　　受尽了许

中速稍快

```
²͜1 - 6 1͡ - 6. 5 3 5 3 ⁵͡3 - \ 0 1͡. 2̇ 6 - 5 6 - \ ²₄ 1 1̇ 1̇ |
多  劳 碌,            苦  痛  悲,      苦 痛 悲!

6 5 | 3͜. 2̇ | 1̇ - | 5 3 | 3̇ 2̇ | 3̇ - \ | 5 3 | 3̇ 3̇3̇ | 1̇ 6 |
含 冤  珠   泪        涟。   娘 在  家 中  你 全 不

1̇ 6 | 廿6 2̇ 1̇ 1̇ - 6 1̇ - 6 - 5 6 - - 0 6 - - 5 - 3 - |
晓,   儿 在 中 途    受  冤 枉,       伤    悲!

²₄ 3̇ 3̇ | 3̇ - | 3̇ 1̇ | 1̇ 6 | 1̇. 2̇ | 1̇ 6 | 1̇ 6 1̇ | 6 5 | 6 1̇ |
滴 溜 溜,  溜 满 腮,  哀   哉, 痛 断 肝 肠 珠

6 5 3 | 5 - \ | 5 3 5͜. | 3 3 | 3͜. 2̇ | 1̇ - | 5 3 | 3̇ 2̇ | 3̇. \ 0 |
泪   涟!  痛 断 肝 肠  珠   泪      涟!

廿6 6 2̇ ²͡1̇ 6 1̇ ¹͡1̇ 6 - 6 5 - - 5͡. \ 0 6 - 1̇ 5 6 5 - \ 5 5 5 |
将 身 拜 倒    尘 埃  地,  叹      刘 文 锡,

⁶͜1̇ 1̇ 1̇ 6 5 - ⁴͡4 2 - 5 5 3 5 5 \ 5 5 3 2 2 - 2 4͜. 6 6 5͡. |
老 娘      当 初 送 儿 读 书, 但 愿  改 换  门 间。

⁴͡4 2 - 6 5 6 ⁶͡5 ⁷͡2 - 6 ⁶͡5 5͜. 1̇ 5 - ³͡2 6 1̇ 6 6͜. 3̇ 2̇ - |
谁 想 中 途  灾 难,    绑 在 法 场  处 斩!

¹²¹͜6 - | ²₄ 2͜5 0 | 2 - | 2 2 | 6 1 | ¹͡6. 0 | 2 ⁵͡3 | 2. 0 | 3 2͡3 |
若  要 孩 儿 同 相 会,  则 除 非  南 柯

2 2 | 3͜. 5 | 2 3 2 | 2 3 | 5 1̇ | 6 - | 2 3 2 6 | 5͜. \ 0 ‖
梦 里, 南 柯   梦     里!
```

76

(二)政和杨源唱腔

商 调 类

1. 起步登程要往京城走一走

《沉香破洞》刘文锡〔正生〕唱

张陈山演唱
曾宪林记谱

1 = E

（谱曲）

起步 登程　（咚咚 咚咚咚 七咚七咚仓）　要往 京城 走一走，

（哒哒七啪 啪）　山水就响叮 啪，鸭鸟就枝 头 上 啊，

何日到(啊)了 科场 作(咧)下 文章一跳就龙 门 上 啊，（哒哒七啪 啪）

（哒哒七啪 啪）　不 知何日到 东京，不 知(哪)何 日(哪)到 东　京。

2. 三牲酒礼都备了齐

《沉香破洞》小二〔丑〕唱

张陈山演唱
曾宪林记谱

1 = E

三 牲酒礼都 备了 齐，（咚咚 咚咚咚 七咚七咚仓）叫 我 小二 就

往 前 行，（哒哒七啪 啪）华岳 山中 把 愿 许，

（哒哒七啪 啪）一 心许愿保平 安，一 心(呐)许 愿 (呐)保平 安。

77

3. 金炉之内上金乌香

《沉香破洞》刘文锡［正生］唱

张陈山演唱
曾宪林记谱

1＝E

金炉之内上金(啦)乌香，香烟袅袅透天堂，齐祝在初来上香，保佑我刘文锡功来名成就及早回乡，功名成就来及早回乡。

4. 起狂风借起雷

《沉香破洞》三仙娘娘［正旦］唱

张孝友演唱
曾宪林记谱

1＝E

起狂风借起雷，风来在路中，大树连根扯，小树带叶满来空飞，打死刘文(呐)乌锡一命送黄泉来，一命来送黄泉。

5. 茶是深山龙井茶

《沉香破洞》三仙娘娘［正旦］唱

张孝友演唱
曾宪林记谱

1＝E

茶是深山龙井茶，男人采来来女人整，君子莫道茶无味，未曾到口又来香甜，奴是十七十八花娇女，打动少年郎来，打动来少年郎。

78

6. 奴是华山三仙娘娘

《沉香破洞》三仙娘娘〔正旦〕唱

张孝友演唱
曾宪林记谱

1=B

4/4 哎！刘郎 夫 啊！（哒哒七咙呛）奴是华山 三仙 娘娘，

我今说来 你 听啊，（仓咚仓）只为 红帘 题诗句，仙翁送下姻（哪）缘 簿，

簿上只有 七日缘， 奴与刘郎 两分离来，奴与刘 郎 来两分 离。

7. 痛断肝肠

《沉香破洞》刘文锡〔正生〕唱

张陈山演唱
曾宪林记谱

1=E

4/4 痛断 肝肠 （咚咚 咚咚咚七咚七咚仓） 怎么 叫人， 怎么

叫人就好（呀 依）伤 （啊）心，（哒哒七咙呛）从此 别后，从此

别后就好（呀 依）伤 （啊）心，（咚咚咚咚咚七咚七咚仓）今日 不见就我妻面，

伊水 流荷花无处 寻，水 流荷 花来无处 寻。

8. 赖塔秀才

《沉香破洞》必武〔丑〕唱

张陈佑演唱
曾宪林记谱

1=B

4/4 赖塔 秀才（哦） （咚咚咚咚咚七咚七咚仓） 文章肚里 来， 读书读不来，

打鬼弄来琵 琶， 打 鬼 来弄琵 琶。

79

9.今日夫妻母子就重来相会

《沉香破洞》众人合唱

张孝友、张南城演唱
曾　宪　林记谱

1=#C

$\frac{4}{4}$ 6 6. | 6 6. | 6 6 6 5 3 5 | 5 5 5 3 | （哒哒七咍 咍） |

今日　夫妻　母子就　重来相　会咦，

3. 3 7 2 3 2 7 6. 6 | 6 6 3. 2 3. 3 3 2 3 | 2 6 2 ‖

花谢重开月再圆，　　花谢重开　月再　圆。

10.举金杯饮美酒

《英雄会》刘唐［老生］唱

张其英演唱
曾宪林记谱

1=F

‖:$\frac{4}{4}$ 1 1 1. 6 1 6 6 6 | （哒哒七咍 咍） | 3 2 7. 6 6. 6 1 6 1 | 6 2 （咚咚 咚咚咚 七咚七咚仓） |

举金杯饮美　酒，　　　人生只 有来酒风　流，

刘唐 亲笔提，　　　字字行 行来写分　明，

6 1 6 6 1 6 6 5 3 2. | （咚咚咚咚咚七咚七咚仓） | （咚咚咚咚咚七咚七咚仓） |

古道　酒逢　知己饮，

我将　江山　亲手卖，

6. 1 2 2 2 6 7 6 7 6 | （咚咚咚咚咚七咚七咚仓） | 6 6 3. 2 3 3 3 2 | 2 6 2 （咚咚咚咚咚七咚七咚仓）:‖

连饮几杯解来千　愁，　　　连饮几 杯来解千　愁。

卖与九州东(哪)郡　王，　　　卖与九 州东来郡　王。

11.排开棋势

《沉香破洞》八仙唱

张李林演唱
曾宪林记谱

1=A

$\frac{4}{4}$ 2 6 1. 6 6 - | （咚咚 咚咚咚 七咚七咚仓） | 6 1 6 6 1 6 | 6 1 3 2 2 - |

排开　棋势，　　　　　四车四马　成双对，

（哒哒七咍 咍） 0 6 6 | 2 2 2 1 1. 6 6 7 7 5 | 6 （哒哒七咍 咍） |

五兵 五卒了 平 平上　啊，

5. 5 3 5 5 7 6 | 5 6 1 5 3 5 6. 6 1 6 1 | 1 6 2 （咚咚咚咚咚七咚七咚仓） ‖

象 仕和平保君王，　象 仕和平 保护君　　　王。

80

12.天下几多不平事

《英雄会》王英［二花］唱

张陈灶演唱
曾宪林记谱

1=♭B

4/4 1 5 1 6 1 1 6 5 | 5 5 1 6 6. | 5. 3 2 - (咚咚 咚咚咚 七咚 七咚仓)

天下几多不(吔)　平(吔)事吔　咦，

0 6 6 2 4 2 2 2 | 6 - 5 5 4 2 | 4 4 6 5 4 2 | 2. #1 2 (哒哒七�道 啗)

不知何方　就造了(哦)　反哦　　啊，

2/4 6 5̲6 6̲ | 6 5 6 3 5 6 | 5 3 6 3 | 6 5 6 6 6. | 5. 3 2 ‖

东鲁王　三年无宝来(吔)　进(吔)贡吔　咦。

角 调 类

1.闻说朝廷开考

《沉香破洞》刘文锡［正生］唱

张陈山演唱
曾宪林记谱

1=E

4/4 0 2 3 | 1 6 1 6 6 6 6 5 | 5 3 (咚咚 咚咚咚 七咚七咚仓) | 3 6 1 6 6 6 6 5 6. 5 3 5 5 3 |

闻　说朝廷就开　考了(哦)上，　　　一去东京　就求　功　名

6 (哒哒七道 啗) | 6. 3 3 3 3 1 1 6. | 1 1 1 3 1 1 6. | 1 1 3 |

呀，　　　不　觉到此天(嘞)将晚，　借宿一　宵，　借宿

1 1 3 6 1 6 6 6 | 3. 2 1. 7 6 5 3 5 | 3 (哒哒七道 啗) ‖

一宵就明日行　　啊。

2.刘郎那日断佳期

《白兔记》李三娘［正旦］唱

张李林演唱
曾宪林记谱

1=E

4/4 7 7. 7 7. 7 2 6 6 | (咚咚 咚咚咚 七咚七咚仓) | 1=#C 3 6 1. 6 5 3 1 2 1 6 5 |

刘郎　那日断佳期，　　　　　夫妻　恩爱水面

1=#F 5 3 6 (咚咚 咚咚咚 七咚七咚仓) | 1 1 1 1 1 3 1 5 | 3 (咚咚 咚咚咚 七咚七咚仓) |

漂啊，　　　　　无情哥嫂心狠毒吔，

81

1=♯C

3̇ 6 1̣. 6̣ 5̣ 6̣ 5̣ 3̣ 3̣ | 1̇ 2̇ 1̇ 6 5 5̣ 3̣ 6̣ （咚咚 咚咚咚 七咚七咚仓） | 3̇ 3̇ 3̇ 1̇ 3̇ 3̇ 3̇ 2̇ 3̇ 1̇ 1̇ 6. （哒哒七咝咝）

把我　锦绣鸳鸯　　拆散　开啊，　　　好叫奴坐　卧　不定，

3̇ 6̣ 6̣. 5̣ 6̣ 5̣ 5̇ 1̇ | 3̇ 0 6̣ 6̣ 5̣ 3̣ 5̣ 5̣ 6̣ 1̇ | 1̇ 0 2̇ 1̇ 6. 5̣ 3̣ 5̣ 3 （咚咚 咚咚咚 七咚七咚仓）

只落得　双流泪，　只　落得就双流　　泪　啊咦呀啊。

3.想靠你泰山牢固

《白兔记》李三娘［正旦］唱

张孝友演唱
曾宪林记谱

1=♯F

1=♯C

4/4 3̇ 5̣ 3 3 　 3̣ 5̣ 7̣ 2̇ 2 | 5. 3̣ 5̇ （咚咚 咚咚咚 咚七咚七咚仓） | 5̇ 1̇ 1̇ 　 2̇ 1̇ 6 5 3 |

想靠你泰山　　牢　固，　　　　谁知　你

3̇ 6̣ 1̇ 6̣ 5̣ 6̣ 5̣ 3̣ 3̣ | 1̇ 2̇ 1̇ 6 5 5̣ 3̣ 6̣ （哒哒七咝咝） | 1̇ 1̇ 6 5 3 3̣ 1̇ | 你　　　好（依）

这个水面飘洋　　无　处　寻呀，

6̣ 5̣ 3 5̣ 6̣ 6̣ | 3̇ 6̣ 1̇ 6̣ 5̣ 6̣ 5̣ 6̣ 5̣ | 6̣ 6̣ 1̇ 1̇ 6 1̣ 5̣ 6̣ 5̣ | 3 （咚咚 咚咚咚 七咚七咚仓）

比　　旧木栏杆,叫你妻子　哪敢　傍　身吧。

4.三娘不必就多忧心

《白兔记》刘智远［正生］唱

张荣通演唱
曾宪林记谱

1=E

4/4 0 1̇ 3̣ 1̇ 　 3̣ 1̣ 6̇ 1̇ 6̣ | 6̣ 6̣ 5̣ 5̣ 3. （咚咚 咚咚咚 七咚七咚仓） | 6̣ 3̣ 3̣ 1̇ 3̣ 3̣ 3. 3̣ 3̣ 3̣ 1̇ |

三　娘　不必就多　忧（哦）心，　　　　俺同你袖　里机　关他（嘞）怎

1̇ 6 （咚咚 咚咚 咚咚 七咚七咚仓） | 3. 1̇ 6 6 6̣ 3̣ 6̣ 3̣ | 6̣ 7̣ 6̣ 5̣ 3. （哒哒七咝咝） |

知，　　　　刘　高想起恩典还有　三（哪）不忘。

‖: 6. 1̇ 3̣ 3̣ 6̣ 3̣ 1̣ 3̣ 3̣ | 3̣ 3̣ 1̇ 1̇ 6 （哒哒七咝咝） :‖ 6. 1̣ 6̣ 6̣ 6̣ 1̣ 6̣ 5̣ 3. （哒哒七咝咝） |

一　不忘来岳父岳母　恩（哪）情深，　　　三　不忘来俺　娘　亲，
二　不忘来三叔为　媒　说（哪）婚姻，

3/8 3̇ 3̣ 3̣ 1̣ | 3̇ 1̣ 6̣ 0 | 3̇ 3̇ | 1̣ 6 | 3̇ 6̣ 1̇. | 6 1̣ 5 | 6̣ 5̣ 3. ‖

俺同你　少年　　夫　妇　（吧）百年　恩（啊）爱。

82

3. 念母伤心想将起

《沉香破洞》刘沉香 [小生] 唱

张南城演唱
曾宪林记谱

1=#F

4/4 $\widehat{3}$ $\underline{2.}$ $\underline{\overset{3}{361}}$ $\underline{66}$ 2 — | $\underline{2.}$ $\underline{46}$ $\underline{1}$ $\underline{2.7}$ $\underline{6.3}$ | $\widehat{5}$ $\overset{\#4}{\underset{=}{3.}}$ $\underline{22}$ $\overset{\#}{1}$ 2 (哒哒七咍咍) |

念母伤 心 想 将 起啊， 啊，

$\underline{\overset{}{261.}}$ $\underline{653.}$ $\underline{3653}$ $\underline{21}$ | $\underline{162}$ (咚咚 咚咚咚 七咚七咚仓) | 0 $\underline{23}$ $\underline{1}$ $\underline{22}$ $\underline{15}$ $\underline{65.}$ |

难报 驹劳 养育 恩哪， 二郎 心(呀)狠 毒，

$\underline{1561}$ $\underline{55}$ $\underline{321}$ 2 | $\underline{6.}$ $\underline{3}$ 5 $\overset{\#4}{\underset{}{}}$ $\underline{32}$ $\overset{\#}{1}$ | 2 (咚咚 咚咚咚 七咚七咚仓) |

将娘赶去 无(呀) 门 路 啊，

$\underline{66}$ 6 $\underline{35}$ $\underline{653}$ $\underline{232}$ | 0 $\underline{16}$ $\underline{2.}$ $\underline{16.}$ $\underline{6}$ $\underline{15}$ | $\underline{52}$ $\overset{\#4}{\underset{=}{}}$ 5 (咚咚 咚咚咚 七咚七咚仓) ‖

白(嘞)云庵内 去 投 师， 白云庵 内(嘞)去 投 师。

4. 金作栋梁就金作

《沉香破洞》三仙娘娘 [正旦] 唱

张孝友演唱
曾宪林记谱

1=B

4/4 $\widehat{3}$ $\underline{2.}$ $\underline{2}$ | $\underline{61}$ $\underline{2}$ $\underline{61.}$ $\underline{653}$ | 2 (咚咚 咚咚咚 七咚七咚仓) | $\overset{1}{\underset{=}{}}$ $\underline{761}$ $\overset{1}{\underset{=}{}}$ $\underline{761}$ 2 $\overset{1}{\underset{=}{}}$ $\underline{761}$ |

咦， 沉香娇儿啊， 金作 栋梁就金 作

$\overset{1}{\underset{=}{}}$ $\underline{7}$ $\underline{2}$ (咚咚 咚咚咚 七咚七咚仓) | $\underline{23}$ $\underline{23}$ $\underline{63}$ $\underline{27}$ | $\underline{65}$ $\underline{15}$ $\underline{16}$ $\underline{35}$ |

哦， 金墙金壁重重围三 关， 为娘插翅

6 $\underline{532}$ $\underline{331}$ 2 | 0 $\underline{23}$ $\underline{2}$ $\underline{761}$ 2 | $\underline{761}$ $\underline{12}$ (哒哒七咍咍) | $\underline{61}$ $\underline{1.5}$ $\underline{6.6}$ $\underline{15}$ | $\underline{52}$ 5 ‖

不 能飞 啊！ 你要救娘的娘 亲 出， 赛过救 母 来上西 天。

84

5.听娘音来就恼我心

《沉香破洞》刘沉香 [小生] 唱

张南城演唱
曾宪林记谱

1 = E

$\frac{4}{4}$ 0 2 3 2 7 6 1 2 | 7 6 1 1 2（咚咚 咚咚咚 七咚七咚仓）| 2 3 3 2 3 2 3 2 3 6 2 3 |

听 娘 音来就恼 我 心，　　　　　　　　　　　说什么金墙金壁重重

2 7 6 5.（哒哒七啮啮）| 0 1 5 7 6 3 5 5 3 2 | 2 3 3 1 2（哒哒七啮啮）|

围三关，　　　　为娘插翅 不 能 飞 呀，

0 2 3 2 7 6 1 2 | 7 6 1 1 2（咚咚 咚咚咚 七咚七咚仓）| 6 1 1.5 6.6 1 5 |

铁 拐 师父就云 头 现，　　　　　　　　　　赐我沉 香来破洞

5 2 5（哒哒七啮啮）| 0 2 3 2 7 6 1 2 | 7 6 1 1 2（咚咚 咚咚咚 七咚七咚仓）|

门，　　　　　手 提 月斧就当 天 破，

6 1 1.5 6.6 1 5 | 5 2 5（哒哒七啮啮）| 0 2 3 2 7 6 1 2 |

何怕金 门（哪）打不 开，　　　　　打 了 一重就又

7 6 1 1 2（咚咚 咚咚咚 七咚七咚仓）| 6 1 1.5 6.6 1 5 | 5 2 5（哒哒七啮啮）0 2 3 2 |

一 重哦，　　　　重重不 见（哪）我娘 亲，　　　　哎，

6 1 2 6 1 6 5 3 2 |（咚咚 咚咚咚 七咚七咚仓）| 7 6 1 7 6 1 2 7 6 1 |

沉香老娘 啊，　　　　　　　　你在 何处 受 苦

1 2（哒哒七啮啮）| 6 1 1.5 6.6 1 5 | 5 2 5（哒哒七啮啮）‖

刑，　　　　孩儿在 此来救母 亲。

85

6. 恨爹娘你好差

《白兔记》李三娘〔正旦〕唱

张李林演唱
曾宪林记谱

1 = F

4/4 6 3̇ 5 5 5̄4̄ 3 2 2 2̇ | 2̇ 2 2 6.5̇ 6 | 2 2 4 5 （咚咚 咚 咚咚 七咚七咚 仓）：‖

[1.2.]

恨爹 娘 你 好(嘞依) 差，苦苦叫 奴 匹配他。
恨哥 嫂 心 狠(嘞依) 毒，苦苦叫 他 去看瓜。
恨只 恨 奴 命(嘞依) 寒，

[3.]

6.6̇ 3 5 6̇5̇3̇2̇ 2 | 2 2 6.5̇ 6 6 5 | 5 2 5 （咚咚 咚 咚咚 七咚七咚 仓）‖

这个 冤家 几 时 休， 这个 冤 家 几 时 休。

7. 小祝葱离了黄花洞

《英雄会》祝葱〔丑〕唱

张其英演唱
曾宪林记谱

1 = F

4/4 0 3̇ 2 2 3̇ 2 2 2̇ 2̇2̇ 1̇ 6 | 6 1̇ 2̇ （咚咚 咚 咚咚 七咚七咚 仓）|

小祝葱 离了就 黄花(吧) 洞吧，

6 3̇ 2̇ 3̇ 2̇ 1̇ 1̇ 6 5 6 1̇ 5 | 5 6 3 5 （哒哒七唈唈）| 0 6 1̇ 2̇.6̇ 3̇ 3̇6̇1̇6̇2̇6̇ |

移步归(吧)家(吧) 看(啰)小 妹呀， 将身 取出乌就乌(吧)

3̇ 3̇ 1̇ 3̇ 2̇ 2̇ （咚咚 咚 咚咚 七咚七咚 仓）| 6 3̇ 2̇ 3̇ 2̇ 1̇ 1̇ 6 5 6 1̇ 5 |

鸦 宝哦， 将宝放(吧) 在(吧) 尘埃

5 1̇ 6 3 5 （哒哒七唈唈）| 5 6 1̇ 3̇ 2̇ 3 5 6 7 6 | 1̇.1̇ 6 5 6 5 3 2 （咚咚 咚咚咚 七咚七咚 仓）|

地 (吧)， 将宝 头上就摇 三摇， 将身飞上半 空中，

0 1̇ 6 2̇.1̇ 6 6 1̇ 5 | 5 2 5 （咚咚 咚 咚咚 七咚七咚 仓）‖

将身飞 上(哪)半 空 中。

8. 小小的去采莲

《沉香破洞》小拐［丑］唱

张孝友、张其英演唱
曾宪林记谱

1=♯F

4/4

小小的喔喔的去采莲， 水面荷花满池
小小的喔喔的去采莲， 东边过来西边
姐妹的哈哈的去喝酒， 瓶内装酒瓶外

塘呀，头动尾摆摆， 头动尾摆摆。
游啊，头动尾摆摆， 头动尾摆摆。
香呀，头动尾摆摆， 头动尾摆摆。

9. 恨金鸡不报更

《白兔记》李三娘［正旦］唱

张李林演唱
曾宪林记谱

1=♭E

2/4

恨 金 鸡 不 报 报 更 呀。

10. 老唐惯走京城路

《苏秦》唐二迭［丑］唱

张荣通等演唱
丁献之记谱

1=C

4/4 （七七｜仓 七冬 七冬 七冬｜仓）（七｜仓 -）

走呀， 老唐惯（呀）就走

京 城 路， （大大 0 台台 0） 只为挑担 多（啦）辛

87

2 2̇ i̇ 6. 3 | 5 - 5͡3. 2 | 2 1 2 - |（大大 0 台台 0）|
苦　　　　　　　啊！

3̇ 2̇ 2̇ - | 6 i 2̇ i̇ 2̇ 2̇ | 6 i 6 3 5 - |（大大 0 台台 0）|
三 老 官，　你（啊）那 里 呼 唤 　　于 我，

i̇ 3̇ i̇ 6 3 5 | 6 3 5 3 2 - | 3 i 2 - |（大大 0 台台 0）|
小 的 怎 敢 　相 推 　托 　啊。

i͡6 6 i̇ i̇ 6 | 6. 0 6 i͡6 i̇ | i͡6 0 4 3̇ 4. 3̇ - （仓 七 |
本 当 要 去 科，本 当 不 去 　科，

仓 七 冬 七 冬 七 冬 | 仓 - ）3̇ 6 | 5. 3̇ i͡6 5 | i͡6 i̇ i͡6 i̇ | i͡6 i̇ i͡6 i 0 |
　　　　　　　　　　　　　舍 不 得，家 中 还 有 三 个 　花 花 绿 绿

i͡6 i̇ i͡6 i. i | ¾ 6 3 6 5 3 | ⁴⁄₄ 6 3̇5 2 - | 3. i 2 - |
叮 叮 当 当（格）几 个 做 家（啦）好 老 　婆 啊。

（大大 0 台台 0）| 2̇ 3̇ 2̇ 3̇ | 2̇ i̇ 6 5 |（大大 0 台台 0）|
　　　　　　　　　叫 我 推 又 推 不 得，

6 5 5 5 3 | 2 - （大大 0 台台 0）6 i 5 | 6 5 6 i | 6 i 5 i i 6 5 |
辞 又 辞（啦）不 定，　　　　　　　叫 我 如 何 回 得 妻，叫 我 如 何

¾ 6 6 3 5 | ⁴⁄₄ 5. 3̇ 2̇. i | 3 0 6 3 5 5 3 | 3̇5 - \ 0 0 ‖
回 得 　妻 儿 　话？

88

11. 孤王跪在尘埃地

《英雄会》刘尊［正生］国舅［老生］太后［老旦］天仙公主［正旦］唱

<div align="right">

张荣通、张李林等演唱

丁　献　之记谱

</div>

1＝C

中速

（仓 冬 仓 采台 仓冬 采冬 仓） | 3/4 3 2 3 2　6 | 4/4 5 ⁵⁄ᵢ4 2 3　2 |

（刘唱）孤王跪在　就　尘　埃　地呀，

6 5 4 5. | （大大 0 台台 0） 3 3 3 2. | ⁵⁄ᵢ1 6 5 2 2 4 5. |

祝　告　天（啦）　地（呀）　与（啦）三

4/4 ⁴⁄ᵢ5　- （大大 0 台 | ⁵⁄ᵢ台 0） 3 2 3 2　6 | 4/4 5 0 5 2 | 3 - 2 - |

光。　　　　　　汉室江山　就　有　天　下。

1 0 6 5 | 4 5 - 0 | （大大 0 台台 0） 3 3 3 2. | 3/4 1 6 5 2 2 |

孤打金（吧）　钟（啊）响（啦）

4/4 ⁴⁄ᵢ5. 4 5 - | （大大 0 台台 0） | 3/4 3 2 3 2　6 | 4/4 5 0 5 2 |

三　声呀，　　　　　　汉室江山（哪）有　不

3 - 2 - | 1 0 6 5 | 5 4 5 - | （大大 0 台台 0） 3 3 3 2. |

测　啊。　　　　　　　　孤打金（吧）

3/4 1 6 5 2 2 | 4/4 ⁴⁄ᵢ5. 4 5 - | （大大 0 台台 0） 3/4 3 2 3 2　6 |

钟　不（啦）　能　鸣呀。　　　　　忙步上了　就

4/4 5 0 5 2 | 3 - 2 - | 1 0 6 5 | 5 4 5 - | （大大 0 台台 0） |

钟　台　上，

3 3 3 2. | 3/4 1 6 5 2 2 | 4/4 ⁴⁄ᵢ5. 4 5 - | （仓 冬 仓 冬冬 |

孤打 金（啦）　钟（啊）看（啦）如 何呀！

仓仓 冬冬仓 - ）| ⌒0 0（ | 5 3 5 3 5 3 2 | 2 2 5 3 3. | 3/4 2 7 - |

（舅白：哈哈哈哈哈！）（舅唱）只见金钟三（呃）下（哎）响哎，

89

(仓 冬 仓 采台仓冬采冬仓) | $\frac{3}{4}$ 3 3 3 7 7 5 | $\frac{4}{4}$ 3 - 5 2 5 |

　　　　　　　　　　　　　　　　　　　　汉室江山 就 有 救

7. 3 2 - | 5 - (大大 0 台 | $\frac{5}{4}$ 台 0) 3 2 3 2 6 | $\frac{4}{4}$ 5 - 5. 2 |

星。　　　　　　　　　　　　　(刘唱)忙步下了 就 钟 楼

3 - 2 - | 1 - 6. 5 5 4 5 - | (大大 0 台台 0) | 1 3 3 2. |

地 呀，　　　　　　　　　　　　　　　　　　回 到 内(啦)

$\frac{5}{4}$ 1 6 5 2 2 4 5. | $\frac{4}{4}$ 4 5 - - | (大大 0 台台 0) | $\frac{3}{4}$ 2 2. 3 |

宫 (啦) 再(啦)主 张 呀，　　　　　　　　(后唱)国 舅

2 2 1 1 | 5 5. 6 | 5 5 4 5 | $\frac{4}{4}$ 1 1. 2 5 | 5 - - 2 |

听 道， 国 舅 听 道， 听 说 言 因 嗬。

$\frac{5}{4}$ 2 3 2 6 2 - | (仓 冬 仓 采台 | 仓冬采冬仓 -) | $\frac{3}{4}$ 2 2 3 2 3 2 6 |

　　　　　　　　　　　　　　　　　　朝 中 并 无 (呀)

$\frac{4}{4}$ 5 - 5. 2 | 3 - 2 - | 1 - 6. 5 5 4 5 - | (大大 0 台台 0) |

忠 良 将，

3 3 3 2. | $\frac{5}{4}$ 1 6 5 2 2 4 5. | $\frac{4}{4}$ 4 5 - - | (大大 0 台台 0) |

汉 室 江(啦) 山 靠(啦)何 人 啊。

$\frac{3}{4}$ 2 2. 3 | 2 2 1 1 | 5 5. 6 | 5 5 4 5 | $\frac{4}{4}$ 1 1 - 5 |

(舅唱)国 母 听 奏 啊， 国 母 听 奏 啊， 听 诉 言

$\frac{5}{4}$ 5 - 2 2. 3 | $\frac{3}{4}$ 5 2 - | $\frac{4}{4}$(大大 0 仓 -) | $\frac{3}{4}$ 2 3 3 2 3 2 6 |

因 嘎，　　　　　　　　　　　朝 中 既 无 就

$\frac{4}{4}$ 5 - 5. 2 | 3 - 2 - | 1 - 6. 5 5 4 5 - | (大大 0 台台 0) |

忠 良 将，

90

3 1 3 3 2 | 1 6̣ 5̣ 2 2 5̣ | 5̣ 4̣ 5̣ - |(大大 0 台 台 0)| $\frac{3}{4}$ 2 2. 3 |
臣 保 小(啦) 主 去(啦)逃 生 哪。 (后唱)我 儿

2 2 1 $\overset{6̇}{1}$ | 5̣ 5̣. 6̣ | 5̣ 5̣ 4̣ 5̣ | $\frac{4}{4}$ 1 1. 2 5̣ | 5̇\ 2 2 3 2 |
听 道 呀, 我 儿 听 道, 听 诉 言 因 嗬 咃

$\frac{3}{4}$ 6̣ 2 - | $\frac{4}{4}$(大大 0 台 台 0)| $\frac{3}{4}$ 3 3 2 3 2 2 6̣ | $\frac{4}{4}$ 5 - 5. 2 | 3 - 2 - |
吁, 老 皇 单 生 就 你 一 人 啊,

1 - 6̣. 5̣ | 5̣ 4̣ 5̣ - |(大大 0 台 台 0)| 3 1 3 3 2 | $\frac{3}{4}$ 1 6̣ 5̣ 2 2 |
怎 可 弃 了 锦(啦)江(啦)

$\frac{4}{4}$ $\overset{4}{5}$ - - 4 | 5 - (大大 0 台 | $\overset{5̇}{4}$ 台 0) 2 2 3 3 2 3 2 6̣ | $\frac{4}{4}$ 5 - 5. 2 |
山 嗬, 为 娘 终 身 就 靠 着

3 - 2 - | 1 - 6̣. 5̣ | 5̣ 4̣ 5̣ - |(大大 0 台 台 0)| 1 3 3 3 2 |
你 呀, 怎 舍 与(呀)

1 6̣ 5̣ 2 2 4̣ 5̣ | 5̣ 4̣ 5̣ - |(大大 0 台 台 0)| $\frac{3}{4}$ 2 2. 3 | 2 2 1 $\overset{6̇}{1}$ |
你(呀)两(啦)分 离 呀! (公唱)内 宫 听 得 呀,

5̣ 5̣. 6̣ | 5̣ 5̣ 4̣ 5̣ | $\frac{4}{4}$ 1 1. 2 5̣ | 5̇ 2 2. 3 | 2 6̣ 2 3 2. |
内 宫 听 得(呀)堂 前 大 哭 嗬,

3 1 3 3 2 | 1 6̣ 5̣ 2 2 4̣ 5̣. | 4̣ 5̣ - - |(大大 0 台 台 0)| $\frac{3}{4}$ 2 2. 3 |
待 奴 向(啦)前(呀)看(啦)分 明 呀。 (后唱)江 山

2 2 1 $\overset{6̇}{1}$ | 5̣ 5̣. 6̣ | 5̣ 5̣ 4̣ 5̣ | $\frac{4}{4}$ 1 1. 2 5̣ | 5̇ 2 2. 3 |
休 矣 呀, 江 山 休 矣 呀, 江 山 休 矣 嗬!

$\overline{2 \quad \underline{6\dot{2}}\quad \overset{3}{\overline{\underline{\dot{5}}}}\dot{2}} \quad - \quad | \quad \frac{3}{4} \underline{3\;3\;2}\;\underline{3\;2\;\dot{6}} \quad | \quad \frac{4}{4}5 \;-\; \overline{5.\;\dot{2}} \quad | \quad 3\;-\;2\;- \quad | \quad \overset{6}{\overline{\underline{\dot{5}}}}\dot{1}\;-\;\underline{\dot{6}.\;\dot{5}} \quad |$

路 逢 险 处 就 难 回 避 呀。

$\underline{\dot{5}}\;\underline{\dot{4}}\;\dot{5}\;-\;|\;(大\;大\;0\;台\;台\;0)\;|\;\underline{1\;3\;2}\;\dot{1}\;|\;\underline{1.\;\dot{6}}\;\dot{5}\;-\;|\;\dot{1}\;-\;5\;-\;|$

事 到 头 来 不 自 由 啊。

$(大\;大\;0\;台\;台\;0)\;|\;\frac{3}{4}\underline{3\;3\;2}\;\underline{3\;2\;\dot{6}}\;|\;\frac{4}{4}5\;-\;\overline{5.\;\dot{2}}\;|\;3\;-\;2\;-\;|\;\dot{1}\;-\;\underline{\dot{6}.\;\dot{5}}\;|$

我 儿 脱 下 就 紫 金 冠 啊,

$\underline{\dot{5}}\;\underline{\dot{4}}\;\dot{5}\;-\;|\;(大\;大\;0\;台\;台\;0)\;|\;\underline{1\;3}\;\underline{3\;3\;2}\;|\;\underline{1\;\dot{6}5\;2\;2}\;\underline{4\;5.}\;|\;\underline{4}\;5\;-\;-\;|$

身 上 脱(啦) 下 紫(啦)龙 袍。

$(大\;大\;0\;台\;台\;0)\;|\;\frac{3}{4}\underline{3\;3\;2}\;\underline{3\;2\;\dot{6}}\;|\;\frac{4}{4}5\;-\;\overline{5.\;\dot{2}}\;|\;3\;-\;2\;-\;|\;\dot{1}\;-\;\underline{\dot{6}.\;\dot{5}}\;|$

为 娘 脱 下 就 龙 凤 冠,

$\underline{\dot{5}}\;\underline{\dot{4}}\;\dot{5}\;-\;|\;(大\;大\;0\;台\;台\;0)\;|\;\underline{1\;3}\;\underline{3\;3\;2}\;|\;\underline{1\;\dot{6}5\;2\;2}\;\underline{4\;5.}\;|\;\underline{4}\;5\;-\;-\;|$

身 上 脱(啦) 下 八 卦 衣 呀,

$(大\;大\;0\;台\;台\;0)\;|\;\frac{3}{4}2\;\underline{2.\;3}\;|\;2\;\underline{2\;\dot{1}}\;\overset{6}{\overline{\underline{\dot{5}}}}\dot{1}\;|\;5\;\underline{5.\;\dot{6}}\;|\;\frac{4}{4}5\;\underline{\dot{5}\;4}\;5\;-\;|$

(公唱)内 宫 备 枪 呀, 内 宫 备 枪 呀,

$\dot{1}\;\underline{1.\;2}\underline{\dot{5}}\;|\;\underline{\dot{5}\backslash\dot{2}}\;\underline{2.\;3}\;|\;2\;\underline{6\dot{2}}\;\overset{3}{\overline{\underline{\dot{5}}}}\dot{2}\;-\;|\;(仓\;冬\;仓\;七\;冬\;|\;仓\;仓\;七\;冬\;仓\;-)\;|$

保 主 逃 生 嗬。

$\frac{3}{4}\underline{3\;3\;2}\;\underline{3\;2\;\dot{6}}\;|\;\frac{4}{4}5\;-\;\overline{5.\;\dot{2}}\;|\;3\;-\;2\;-\;|\;\dot{1}\;-\;\underline{\dot{6}.\;\dot{5}}\;|\;\underline{\dot{5}}\;\underline{\dot{4}}\;\dot{5}\;-\;|$

将 马 安 驻 在 金 殿 下 啊,

$(大\;大\;0\;台\;台\;0)\;|\;\underline{3\;3}\;\underline{3\;3\;2}\;|\;\underline{1\;\dot{6}5\;2\;2}\;\dot{5}\;|\;\underline{\dot{5}\;4}\;5\;-\;|\;(大\;大\;0\;台\;台\;0)\;\|$

拜 别 国(啦) 母 去(啦)逃 生 啊!

92

12. 急走弃甲抛兵

《英雄会》刘尊〔正生〕唱

<div align="right">

张陈山演唱

丁献之记谱

</div>

1 = D
中速

(七冬冬 | 4/4 仓 冬冬仓仓冬冬 | 仓．0）6 6 0 | 6 6．5．3 | 5 -（仓 冬
　　　　　　　　　　　　　　　　　　急 走 弃 甲 抛 兵，

仓 七冬仓冬七冬 | 仓 -）2 2 | 3 5 5 6 5 6 | 1 1 6 6 5 5 | 6 5 6 6 0 5
　　　　　　　天 涯 海 角 去（吧） 逃　　　　生 呀 啊！

3/4 6 6 5 - | 4/4（大大0台大 0 | 台 -）6 5 6 5 | 6 - 1 6 6 | 2 6 5 6 1 1 6
　　　　　　　骂（啦）声 （吧） 刘唐 就 太（吧） 无（啦）

5 - 2．6 | 2 2．2 - |（台 台 台 -）2 2 - 3 5 | 6 5 6 5．6 | 1
良 啊 呀 呵，　　　　　　　怎 敢 卖 了 就 锦

2 6 5 - 6 5 | 6 6 0 5 6 6 | 5 -（大大0台 | 台0）0 5 5 6 5 | 6 - 1 6 1
江　　　山啦！　　　　　　孤（啦）王 （哎） 有日 就

2 6 5 6 1 | 6 5 3 5 3．| 2．6 2 - | 2 2．2 - |（仓 冬仓 七冬
登 龙 位 呀　　嗬　　呀哟！

仓仓七冬仓 -）2 2 3 5 6 5 | 6 5 6 1 2 | 6 6 5 6 6 0 | 5 6 6 5 -
　　　　　不 杀 奸 党就 定（吧） 不（吧） 休哇 啊！

（大大0台台 0）5 5 6 5 6 - | 1 6 0 6 2 - | 6 5 6 1 6 0 | 5 - 2 -
　　　　　行（啦）来 （吧） 举目 就 抬 （吧）头（啦 呀 呵

6 2．2 2．|（仓 冬 仓 七冬 | 仓冬七冬仓 -）6．7 6 7 | 6 7 0 3．3
喔） 看 啰！　　　　　　　日 落 西 山 鸟（啰）归 （哟）

2 - 6 7 | 6．5 6．7 | 5 6 0 2 | 2 6 7 5 3 | 5 -（台 - | 台 - 0 0）‖
林， 日 落 西 山 鸟（哇）归 林 啊！

<div align="right">93</div>

13. 王英来从开口说

《英雄会》王英〔二花〕唱

张陈焰演唱
丁献之记谱

1=F

卅 5 5 6 ⁶7̲1 6̲ （冬仓） 2 6 ¹7̲65 - 6̲3 2 6̲ - 1 2 - 2 0（仓七）

王英来从　　　开口说呀，吩咐喽罗　把寨　门，

6̲5 6̲5 2 - 5̲ ²7̲ 7̲5 7̲.21̲.6̲5 -（大　大　大　大大乙台台）

胆大还得将　　军（呀）作　　　哇，

2 #1̲2 1 7̲2. #1̲2. 2 2̲.1̲65̲（仓七　仓七冬　仓冬仓冬仓）3 5. 2̲25̲7̲5̲

江山之事要(哎)分(哎)明，哎伊，　　　　　胆大还得

2̲2̲.1̲65̲ 7̲.21̲.6̲5（大　大　大　大大乙台台）2 1. 2̲1̲.2̲1̲21̲. 4̲5̲5̲

将　军　作　　哇，　　　江山　之事要分　明哎伊。

羽 调 类

1. 我今劝你休贪酒

《沉香破洞》真人〔老生〕唱

张荣通演唱
曾宪林记谱

1=E

‖: 4/4 6̲.53 6̲6 3̲3 3̲#5 | 5̲6（咚咚　咚咚咚七咚七咚仓）6̲.65̲3 2̲1 636̲ |（哒哒七咄咄）

我　今劝你休(啦)贪　酒，　　酒(啊)乃是害(咦)人　的，
我　今劝你休(啦)贪　色，　　色(啊)乃是迷(咦)人　途，
我　今劝你休(啦)贪　财，　　财(啊)乃是世(咦)人　的，
我　今劝你休(啦)贪　气，　　气(啊)乃是男(咦)人　志，

5̲65̲3 3　 6̲6 6̲3̲#5 | 6（咚咚　咚咚咚 七咚七咚仓）| 2̲.3̲61̲6 5̲5 3̲6̲1 |

太　白 文章盖(啦)天　下，　　后　来（啊)为酒就成
慰　王 万里江(啦)山　福，　　贪　恋（啊)妃妃就江
石　崇 还有金(啦)谷　园，　　后　来（啊)无子就成
霸　王 能举千(啦)斤　顶，　　后　来（啊)身丧就在

6̲.53 3̲6 5̲6̲5̲3̲2 :‖ 1̲6̲1̲6̲1̲6̲6̲#1̲2̲1̲2̲ | 6̲2̲6̲1̲1̲6̲6̲1̲1̲6̲1̲6̲6̲（哒哒七咄咄）‖

何　用哪依呀。　倒(啦)不如麻(啦)鞋 草 履 留与世 间 做斗 战呀。
山　丢哪依呀。
何　用哪依呀。
乌　江哪依呀。

2. 腾雾腾云回到华山殿

《沉香破洞》三仙娘娘 [正旦] 唱

张孝友演唱
曾宪林记谱

1 = E

腾雾　腾云　　回到就华　山　殿　啊。

3. 家住扬州高田县

《沉香破洞》刘文锡 [正生] 唱

张孝友演唱
曾宪林记谱

1 = E

家　住扬州就高　田(哪)县,（咚咚咚咚咚七咚七咚仓）姓　刘文锡　是小　　生啰　啊。（哒哒七喈喈）

4. 黑棋子好比楚霸王

《九龙阁》吕洞宾 [老生] 唱

张陈灶演唱
曾宪林记谱

1 = F
快板

黑棋　子(呀)好比　楚(吧)　　霸　　王吧,（咚咚　咚咚咚　七咚七咚仓）　　红棋

子(呀)好比　(啊)　　宋　(啊)　天　(嘞)　　子　啊。（哒哒七喈　喈）

5. 听说道要斩我孙儿

《九龙阁》佘太君 [老旦] 杨延昭 [正生] 唱

张李林演唱
曾宪林记谱

1 = F
慢

转快

(佘唱)听说道　要斩(哦)我孙(哦)儿,（咚咚　咚咚咚七咚七咚仓）急急忙　忙　(啊)

转慢

到(啰)宋(啰)　营哦　啊,　　孙儿犯了就何　条(啰)罪哦,（咚咚咚咚咚七咚七咚仓）

95

5 3 5 5 3.2 1 6 | 5 3 5 1 1 6 | 1 1 2 1 6 - （哒哒七唪唪） | 6 7 6 7 6 5 |

因何 捆绑（哦） 在那 辕（哪） 门 啊， （杨唱）母 亲 念他 就

6 7 6 6 5 5 3 | 5 3 5 1 1 3.2 1 6 | 5 3 5 1 1 6 | 1 1 2 1 6 （哒哒七唪唪）‖

年（啰）纪（啰）轻哦， 且听 孩儿（哦） 比（啰）古（啰） 人 啊。

6. 听说来了忠良后

《英雄会》天仙公主 ［正旦］唱

张李林演唱
曾宪林记谱

1=♭B

‖: 6 1 6 5 6 | 0 1 6 5 3 5 5 3 | 3 6 1 6 6 3 | 3 1 2 1 1 1. |

1. 听（嘞）说（嘞呀） 来了 就忠 良（吔） 后吔
2. 待奴下了（呀） 下了 就高 鞍（吔） 马吔
3. 开（嘞）言（嘞呀） 忙把 就王 英（吔） 叫吔

1 6 5 3 | 1 6 1 3 1 6 1 | 3 3 1 3 3 2 1 6 1 | 1 2 1 6 （咚咚 咚 咚咚 七咚七咚仓）:‖

咿， 汉室 江山 有（啰）救（啰） 星啰 啊。
咿， 双膝 跪在 尘（啰）埃（啰） 地啰 啊。
咿， 奴家 言来 你（啰）且（啰） 听啰 啊。

6 1 6 5 6 | 0 1 6 5 3 5 5 3 | 0 3 6 3 6 1 6 6 3 | 6 1 2 1 1 1. |

4. 当（嘞）初（嘞呀） 父 王杀了 就忠 良（吔） 将吔

1 6 5 3 | 1 6 1 3 1 6 1 | 3 3 1 3 3 2 1 6 1 | 1 2 1 6 （咚咚 咚咚咚 七咚七咚仓）‖

咿， 奴在 内宫 怎（啰）知（啰） 情啰 啊。

7. 奴丈夫也是读书人

《沉香破洞》三仙娘娘 ［正旦］唱

张孝友演唱
曾宪林记谱

1=E

2 3 1 1 3 1 6 | 6 6 6 5 | 5 3. （咚咚 咚咚咚 七咚七咚仓）|

奴 丈夫 也是 读书（嘞） 人，

1 1. 3 1 6 3 5 | 6.5 3 1 2 3 | 3.1 6 1 6 | 3 6 5 3 6 ‖

一去 求 官（咦 咦） 不见 回啊。

96

8.听你音来就恼我心

《沉香破洞》红宴官［大花］唱

张李林演唱
曾宪林记谱

1＝E

$\frac{4}{4}$ 0 2 3 | i 2 1 6 6.5 6 6 5 | 5 3. (咚 咚 咚 咚咚 七咚七咚 仓) 0 3 6 i |

听 你 音来就恼我(啰) 心，　　　　　　　胆大

6 6 6 6 5 6 5 3 5 5 3 6 (仓咚仓) | 6 3 3 3 3 3 3 i 6. |

书生 就罪 非 轻 呀，　　偷盗宝带是(啦)犯 法，

(咚 咚 咚 咚咚 七咚七咚 仓) 0 3 6 i | 6 6 6 5 6 5 3 5 5 3 6 (仓 咚 仓) ‖

王法 如雷就不 殉 情 呀。

9.抛别有数载

《白兔记》刘智远［正生］唱

张荣通演唱
曾宪林记谱

1＝♭B

卅 2 6 1 6 5 6 1 5 3 5 5 6 5 3 5 5 #4 5 3 2 3 2 2 1 1 6 2 (咚咚 咚咚咚 七咚七咚 仓) |

抛别 (啊)有(啊) 数(啊) 载 咿，光景依然 在 咃，

$\frac{4}{4}$ 2 2 3 2 2 5 2 2 3 2 3 | $\frac{5}{4}$ 2.7 1 7.6 5 #4 5 | $\frac{4}{4}$ i 6 1 5 i 6 1 6 6 5 3 6 (咚咚 咚咚咚 七咚七咚 仓) ‖

门前的桃李 树 (啊啊) 是俺 刘高亲 手栽 啊。

10.既有灾难

《沉香破洞》三仙娘娘［正旦］唱

张孝友演唱
曾宪林记谱

1＝E

$\frac{4}{4}$ 7 6 6 5 2 2 | 5 3 5 3 2 | $\frac{2}{4}$ 7.6 6 | $\frac{4}{4}$ 7 6 5 3 2 2 |

既有 灾难 奴有难香 一 包 啊，　含入口 中

2 4.5 6 5 3 2 (仓 咚仓) | 7 1 7 6 6 7 6 | 3 2 2 7 6 (咚咚 咚 咚咚 七咚七咚仓) ‖

喷上天 堂，　　妻子就来救你了 夫啊。

11.叹光阴溪如流

《沉香破洞》众仙唱

张陈山、张陈焰等演唱
丁　献　之记谱

$\dot{2}$ $7\dot{2}$ | $\frac{3}{4}$ 7 $7\,6\,5\,6$ | $\frac{2}{4}$ 7 $\dot{2}$ | 5 3 | 5 $6\,5$ | $\widehat{3}$ $-$ | $\dot{3}\cdot$ 7 | 3 3 |

春去　秋来　谁人　晓，　　　古古今今

$3\,5\,3$ | $\frac{3}{2}\widehat{7}$ $-$ \searrow | $\frac{7}{2}$ $7\dot{2}$ | $\frac{3}{4}$ 7 $7\,6\,5\,6$ | $\frac{2}{4}$ 7 $\dot{2}$ | 5 3 | 5 $6\,5$ | $\widehat{3}$ $-$ |

多(啦)改　变，　　贫贫　富富　有　轮　流　哇，

$3\,5\,3\,2$ | $\frac{3}{4}$ 7 7 $0\,2$ | 3 $\dot{2}$ $\dot{7}\cdot$ | $\frac{2}{4}$ $\dot{1}$ 6 \searrow | $\dot{1}$ $\dot{2}$ | $\dot{1}$ $6\,\dot{1}$ | 6 $-$ | $6\cdot$ 0 ‖

劝(啦)世人　荣华　富贵　莫　强　　求!

犯 调 类

1. 思 量 命 蹇

《白兔记》李三娘［正旦］唱

<div align="right">

张李林演唱
曾宪林记谱

</div>

1 = F

卅 6 $3\,5\,2\,7\,2$ $3\,5\,2\,7\,2$ $\dot{2}$ | (咚咚 咚咚咚七咚七咚仓) | $\frac{4}{4}$ $5\,2$ $5\,2\cdot$ 6 | $5\cdot3$ 6 $-$ $-$ |

思量　　命(呀)　蹇，　　　　　起受哥嫂　(吔)害　吔，

1 = ♭B

(咚咚 咚咚咚七咚七咚仓) | $0\,3$ $\dot{1}\,3$ $\dot{1}\,6\,0$ $\dot{3}$ | $\dot{3}\,\dot{1}$ 6 (咚咚咚咚咚七咚七咚仓) | $6\,5$ $6\,6$ $5\,\dot{3}\cdot$ |

　　　自从爹娘　亡　后吔，　　　　遇着狠心肠

$\dot{1}$ $\dot{1}\,5\,6\,5\,3\,3$ | $0\,3$ $\dot{1}\,3$ $\dot{1}\,6\,0$ $\dot{3}$ | $6\,\dot{1}$ 6 (咚咚 咚咚咚七咚七咚仓) | $\dot{1}\,5$ $6\,\dot{1}$ $6\,\dot{1}\,5$ |

哥嫂，　　逼奴　改嫁　不从，　　　　使下　三条计来。

6 $5\,3$ (咚咚 咚咚咚七咚七咚仓) | 6 $0\,\dot{3}$ $\dot{1}\,3\,3$ | $\dot{1}\,3\,3$ $3\,\dot{1}\,\dot{1}\,6$ | (哒哒七唥唥) |

　　　　　　　　一 则 叫 奴 改 嫁 他 人，

$\dot{1}\cdot\dot{1}$ $6\,3\,6\,5\,6\,\dot{1}\,\dot{1}$ | (哒哒七唥唥) | $\dot{1}\cdot5$ $6\,5\,6\,\dot{1}\,\dot{1}$ 0 | (哒哒七唥唥) | $6\,0\,\dot{3}$ $\dot{1}\,3\,3$ $\dot{1}\,3\,3\,3\,\dot{3}$ |

古道忠臣不认二　主，　　烈女岂嫁两夫?　　　　二 则 叫 奴 上 剪了千丝

<div align="right">99</div>

3 2 3 1 1̇=6 （咚咚 咚咚咚七咚七咚仓）｜1̇06 5 3 5 5 5 6 1̇ 6 1̇.2̇｜1̇ 6.5 3 5 3｜
头 发，　　　　　　　　　　下 脱了罗裙　绣 鞋哝　呀 啊。

（咚咚 咚咚咚七咚七咚仓）｜6 0 3 1̇ 3 3 1̇ 3 3 3 2̇ 3̇ 1̇ 0｜1̇=6 1̇.1̇ 6 3 6 5 6 1̇｜
　　　　　　　　　　　　三　则 叫 奴 自 寻　身　　亡，奴 想 蝼 蚁 只 谓 贪

1̇ 3 3 1̇ 6 1̇｜1̇ 6 1̇ 6 3｜（咚咚 咚咚咚七咚七咚仓）³⁄₄ 1̇ 6 5｜3 3 0｜（哒哒七咍咍）
生，为 人 岂无　性 命 了 天？　　　　　　　　　　　哎，

0 3 1̇ 3 1̇=6｜3 3 1̇ 6｜（咚咚 咚咚咚七咚七咚仓）6 5 6 5 3 3｜（哒哒七咍咍）⁴⁄₄ 1̇ 1̇ 5 6 5 3 3｜
自从刘 郎　去 后吧，　　　　　　　　　遇着无良　　哥嫂，

（哒哒七咍咍）³⁄₄ 3 1̇ 3 3 1̇ 6 0｜（哒哒七咍咍）｜3 6 1̇ 6｜（哒哒七咍咍）｜3 5 6 1̇.｜
　　　　从下重叠叠　　　磨 儿啊，　　　命奴李氏

6 1̇ 5 6 5 3｜（哒哒七咍咍）⁴⁄₄ 6 0 3 1̇ 3 3 3 3 1̇ 1̇ 6 0｜（咚咚 咚咚咚七咚七咚仓）
三 娘，　　　　　　只 得若　自磨（啦）房挨。

3 5 3 3 3.2̇ 1̇ 1̇ 1̇ 1̇ 6.｜³⁄₄ 1̇ 6 5 3 3｜0 3 3 3 1̇=6｜3 3 1̇ 6｜⁴⁄₄ 6 6 6 6 6 5 3｜
挨磨等 夫（啊哝）来。　　哎，　　　今晚磨 房 之 中吧，　可见有几个人影

1̇ 1̇ 5 6 5 3 3｜（咚咚 咚咚咚七咚七咚仓）³⁄₄ 3 3 1̇ 3 6 0｜3 3 1̇ 6｜（哒哒七咍咍）
一 般；　　　　　　　　　　你看这磨儿　面 黑，

⁴⁄₄ 6 5 6 5 5 6 ⁶⁄₅=1̇｜1̇ 1̇ 5 6 5 3｜（咚咚 咚咚咚七咚七咚仓）0 3 3 1̇ 3 6 0｜
可比狠心肠哥嫂　一 般？　　　　　　　　你看这磨面粉

³⁄₄ 3 3 1̇ 6｜（哒哒七咍咍）⁴⁄₄ 6 5 6 5 6 1̇=1̇ 1̇｜6 1̇ 5 6 5 3｜（哒哒七咍咍）
箩 筛吧，　　　　　可比奴与刘郎　一 般 呀？

0 3 1̇ 3 1̇ 3 3 1̇ 6 0｜3 6 1̇ 6 -｜（咚咚 咚咚咚七咚七咚仓）0 6｜6 5 6 5 6 1̇ 1̇｜
只见麦儿磨将　下 来呀，　　　　　　　　　又 只见箩筛分为

100

6 1 5 6 5 3 3 |（咚咚 咚咚咚 七咚七咚仓）| 3 5 6 5 6 3/6 |

两 开 呀。　　　　　　　　　　　　　　　麦 儿 未曾 见 磨，

3 5 6 5 6 3/6 |（哒哒七咙咙）| 3/4 6 1 3 3 | 3 3 5 1 | 1 3 5 1 |

磨 也 未曾 见 麦。　　　　见 他们 重叠 叠， 推粉 粉，

4/4 3 6 1. 1 6 5 3. 3 | 1 2 1 6 5 5 3 6 6 |（咚咚 咚咚咚 七咚七咚仓）|

一重 一重 打 下 来呀。

3 5 3 3 3 5 3 3 3 | 5 5 3 3 3 2 1 1 1 1 6 | 3/4 1 6 5 3 3 |（咚咚 咚咚咚 七咚七咚仓）|

那 一天 八角井边 遇见一位小 将（哪哟）军。 哎，

3 3 1 3 1 6 0 | 3 3 1 6 | 2/4 3 6 1 1 | 4/4 6 1 5 6 5 3 - |（咚咚 咚咚咚 七咚七咚仓）|

那将军年纪 虽 小咃， 说话 甚 夸。

2/4 3 5 3 3 | 4/4 5 3 3 3 3 2 1 1 1 1 6 | 6 6 6 6 6 1 6 5 5 6 5 3 5 |

他 道 与（呀）奴家 查 消（啦呜）息， 与（呀）奴家 查夫 （呜啦）问 子来

5 3 6 （咚咚 咚咚咚 七咚七咚仓）| 6 3 3 1 3 3 3 1 6 | 6 5 6 5 6 1 1 |

呀。 那时节夫来 子来， 夫妻相会，母子

6 1 5 6 5 3 - |（咚咚 咚咚咚 七咚七咚仓）| 5/4 6 3 3 1 3 3 3 3 3. 3 1 6 |

团圆呀啊， 那时节水 不汲来，磨（哩）不挨，

6. 1 6 3 6 6 6. 1 6 5/3 |（哒哒七咙咙）| 4/4 3 6 1 6 5 6 5 3 5 5 3 6 |

免受无情哥嫂苦（嘞）哀灾， （白：苦从今日止） 欢从 来日 下 来呀。

3 6 0 3 3 6 1 6 |（哒哒七咙咙）| 6. 1 6 3 1 1 6 1 6. 5 |

断然 不周全哪， 起受 哥嫂害呀,起受哥

3 5 5 6 5 3 5. 6 5 | 6. 5 3 5 3 |（咚咚 咚咚咚 七咚七咚仓）|

嫂 害 呀,依呀 啊。

2.眼前是有书信来

《白兔记》刘智远［正生］李三娘［正旦］唱

张李林演唱
曾宪林记谱

1＝F

3.秦据扬州

《苏秦》苏秦［正生］唱

张陈灶演唱
曾宪林记谱

1=♭B

4/4 2 2̲1̲6̲5̲ 5̲2̲ #4̲ 5.3 | 2（咚咚 咚咚咚七咚七咚仓）| 6 6̲2̲1̲6̲ 1̲2̲6̲ 5̲2̲#4̲ |

秦据扬　州，　　　　　　　　龙争虎

5.3̲2（哒哒七咙咙）6̲3̲ 2̲1̲6̲ | 2̲0（咚咚 咚咚咚 七咚七咚仓）| 3/4 6 6̲2̲1̲6̲1̲6̲5̲（咚咚 咚咚咚 七咚七咚仓）|

斗　干戈扬，　　　　六国　为仇

4/4 5̲6̲1̲ 1̲6̲3̲ 5.6̲5̲3̲5̲ | 5 6 5̲#4̲2̲#4̲ | 2（咚咚 咚咚咚 七咚七咚仓）| 3/4 0 5 #4̲2̲5̲ #4 0 |

众营　归我　手啊，　　　　　只因就五霸

2̲1̲6̲2̲（咚咚 咚咚咚 七咚七咚仓）| 4/4 6 5̲5̲6̲1̲1̲2̲6̲ | 3/4 5.6̲5̲#4̲5̲ #̲5̲ 5（咚咚 咚咚咚 七咚七咚仓）|

七　雄，　　　只因秦将，秦将 用计 谋，

4/4 6 5 #4̲2̲ #4̲2̲（哒哒七咙咙）| 2̲2̲#1̲2̲2̲6̲5̲1̲6̲5̲ | 6 6 6 6̲2̲7̲6̲7̲6̲5̲ |

啊，　　　　　俺这里起书　奏凯，他那里弃甲　抛枪。

5̲5̲#4̲2̲#4̲4̲2̲1̲6̲2̲ | 6.1̲6.5̲5̲#4̲5̲6̲ | 5.#4̲2̲#4̲2̲（哒哒七咙咙）| 2̲2̲2̲2̲1̲6̲1̲6̲5̲ |

秦（呀）商鞅 昨宵兵 败，俺苏秦（啊，啊）　　　今日拜相封　侯。

3/4 5̲5̲5̲2̲2̲2̲2̲#4̲5 | 4/4 #4̲5̲#̲5̲#5̲5̲5̲5̲4̲5̲4̲1̲2（哒哒七咙咙）| 5 #4̲5̲#4̲2̲#4̲2̲1̲6̲2̲ |

光（呀）明明　的玉带，黑（呀）赤赤的魁头哇，　　俺把朝衣抖　擞，

（咚咚 咚咚咚 七咚七咚仓）| 6 6̲2̲1̲6̲ 1̲6̲5̲（哒哒七咙咙）| 5 #4̲5̲#4̲ 5.6̲2̲#4̲ |

摇摆　低头，　　三呼万岁将头

5.#4̲2（哒哒七咙咙）| 3/4 6̲2̲ 1.6̲5̲5̲ | 5̲5̲5̲2̲#4̲5（咚咚 咚咚咚七咚七咚仓）‖

叩　啊，　万代千　秋来万代　千　秋。

103

宫 调 类

1.拜别母亲往前行

《沉香破洞》刘文锡［正生］唱

李式青演唱
曾宪林记谱

1＝E

$\frac{2}{4}$ 3 2. 3 2 2 | 6 1 1 6 6 2 | 3 6 3 2 | 3 6 6 | 1 2 3 2. 1 | 6 6 6 1 5 | 6 1. ‖

拜别 母亲往前 行哟，为儿上京 去求名，求得 功 名(呀)早回 乡哟。

2.拜别国舅国母往前行

《英雄会》天仙公主［正旦］唱

李式青演唱
曾宪林记谱

1＝E

$\frac{2}{4}$ 3 2. 1 3 1 3 | 6 1 1 6 1 6 | 2 － | (咚咚咚) | 1 5 1 6 |

拜别 国舅国母 往 前 行， 天涯海角

3 6 6 | 1 2 3 2. 7 | 6 6 1 5 | 3 5 1 | (咚咚咚) ‖

去逃 生， 天涯海 角去 逃 生。

商 调 类

1.将身离了我家门

《沉香破洞》刘文锡［正生］唱

李式青演唱
曾宪林记谱

1＝E

$\frac{2}{4}$ 2 3 2. | 3 6 1 6 1 6 | $\frac{3}{4}$ 6. 6 6 － | 5 6 7 6 3 5 6 6 | $\frac{2}{4}$ 7 6 1 6 2 | 2 － |

将身 离了我(啦) 家 门， 万里迢 迢(啦) 去长 安哦。

2 3 2. | 3 7 7 6 1 6 | $\frac{3}{4}$ 6. 6 6 － | 5 6 7 6 3 5 6 6 | $\frac{2}{4}$ 7 6 1 6 2 | 2 － ‖

行来 几步就抬 头 看， 日落西 山(啦) 鸟归 林啦。

104

2. 金炉内上圣香

《沉香破洞》刘文锡［正生］唱

李式青演唱
曾宪林记谱

1=E

金炉内 上 圣 香， 香烟绕 绕(哪)透天 堂，

保佑 文锡 功名中 早回乡， 回来再 焚 一炉 香。

3. 连夜里来攻书

《沉香破洞》刘文锡［正生］唱

李式青演唱
曾宪林记谱

1=E

连 夜里来攻 书， 茅房里 夜晚看古 书，

茅房里 寒窗读， 中得功 名来天下 扬。

4. 名徒一旁听说起

《沉香破洞》铁拐李［二花］唱

李典亮演唱
曾宪林记谱

1=E

名徒一旁 听说起， 为父 说来 你 (哪)且 听， 小 名 徒

莫 (哪)贪 酒， 汉朝有个 刘唐 爱(哪)贪了 酒， 后 来

酒醉江山卖， 卖给济州 东 炉 王 啊。 小 名 徒

莫 (哪)贪 色， 商朝有个 纣王 爱(哪)贪了 色， 后 来

105

2 6 2 2 ⁶/₅ 1 | 1 6 1 6 6 6 3 6 | 6 1 3 6. 5 | 3 5. 3 | 2 0 |
遇着苏妲己，　失了三十六宫就金　江　山啊。

1 2 6 ⁶/₅ 6 | 6. 6 2. ¹/₅#1 | ⁵/₅2 — | ³/₅6 6 2 2 ⁵/₅2 6. | 6 6 2 #1 2 | 2 1 2 6 |
小名徒莫(哪)贪　财，　周朝有个石嵩爱(哪)贪了财，后来

2 6 2 2 ⁶/₅ 1 | 2 6 2 2 ⁶/₅ 1 | 3 6 1 6 6 | 6 1 3 6. 5 | 3 5. 3 | 2 0 |
三千珠马蹄　丢到东海角，归寿之时无　棺　材啊。

1 2 6 ⁵/₅ 6 | 6. 6 2. #1 | ⁵/₅2 — | ³/₅6 6 ⁵/₅2 2 ⁵/₅2 6. | 6 6 2 #1 2 |
小名徒莫(哪)贪　气，　三国有个周瑜爱(哪)贪了气，

2 1 2 6 | 2 6 1 6 2 6 1 | 6 6 1 | 6 1 3 6. 5 | 3 5. 3 | 2 0 |
后来遇着孔明诸葛亮，三气就落白　垢啊。

3 6 2 1 6 6 6 | 6 6 2 #1 2 | 2. 1 6 6. | 3 6 1 6 6 1 3 | 6. 5 3 | 5. 3 2 ‖
丢了酒色财气就四了个字，就像师一模样啊。

5.将身跨上高鞍马 (一)

《花关索》花关索［正生］唱

<div align="right">

李典亮演唱

曾宪林记谱

</div>

1＝E

²/₄ 6 6 2 6 2 2 | 1 2 1 6 6. 6 | 6 — | 2 1 6 6 |
将(啊)身跨上就高鞍　马，　要去

6 1 6 6 5 6 7 | 6 5 3 3 | 5 5 6 5 3 | 6 1 2 6 1 6 | 6 1 2 1 6 6. 6 |
四川寻父王啊，　想起我父母名头

6 — | 2 1 6 6 | 2 1 6 5 6 7 | 6 5 3 3 | 5 5 6 5 3 2 ‖
大，　父王本是，是王侯啊。

106

6.将身跨上高鞍马（二）

《薛丁山征西》薛应龙［正生］唱

李典亮演唱
曾宪林记谱

1 = E

2/4

将（哪）身　　　跨上　高（嘞）鞍　马嘞，　高（嘞）鞍　马咿，

下山　拦路来　一　　回　咯，　行来（吔）　举目　抬（嘞）头

看，　抬（嘞）头　看，　　未看　那边粮　草　到　哦。

7.骂声刘唐太无良

《英雄会》太后［老旦］唱

李式青演唱
曾宪林记谱

1 = E

2/4

骂声刘唐　太　无　良吔咦，　　　　怎（啊）敢（呵）卖了

金（哦）江（哦）　　山哦　啊。　小子有日　回朝　登龙　位啊，

不杀皇　叔（呀）定不　　休啊！好不出　泪淋　淋，

好不　出泪　泪　　　淋淋，　好不出　泪（呀）泪淋　淋哟。

8.我儿听道为娘言

《英雄会》太后［老旦］唱

李式青演唱
曾宪林记谱

1 = E

2/4

我　　儿　听道，我　儿　听道,儿听（哪　咿　　哦）

道哦，为娘　言语就你且　听啊　　　啊，　　（咚咚咚）　天涯　海

107

（谱例）

角　去逃　　生啊。　　　　　我儿头上脱下的　紫金

冠啊　　啊，　　　　　身上脱　下　黄龙　袍啊。

（咚咚咚）　　　为娘头上脱下　金凤　冠啊　　啊，　（咚咚咚）

身上脱　　下　八卦　衣啊。　　　（咚咚咚）　　母子今日来

分别，　　　　不知何年　何　月　再相会。

9.好个威风天仙女

《英雄会》国舅［老生］唱

李典亮演唱
曾宪林记谱

1=E

好个威风　天仙　女哦　咿，（咚咚七　咚咚匡　咚咚七

咚咚匡　匡匡七匡　七七匡）　保护小主　去　逃　（啊）　生。

角　调　类

打办个酒礼上华山

《沉香破洞》刘文锡［正生］唱

李式青演唱
曾宪林记谱

1=E

打办个酒礼　上　华　山，　华山大殿　去许　愿。

徵 调 类

1. 不 出 绣 房

《沉香破洞》三仙娘娘［正旦］唱

李式青演唱
曾宪林记谱

1＝E

$\frac{4}{4}$（咚咚咚）i 2 2 2 3 3 2 i 2 | $\frac{2}{4}$（咚咚咚）6 i 3 2 i | 6 i 2 i 6 3 5 | 5 － |

不出　　绣房呃，　　今晚 弹琴 看秀（呃）才 哦，

廿（咚咚咚）6 i 2 3 2 2 i 5 6 5. | $\frac{4}{4}$（咚咚咚）5 5 3 2.2 i 6.3 | 5 7.6 6 － |

看见秀才多（啊）娇 貌，　　十分（哩）心 中 如 意 啊啊，

$\frac{2}{4}$（咚咚咚）3 5 i 3 5 5 | 5.3 2 | 2.3 6 i | $\frac{4}{4}$ 2 i 6 6 i 5 5 2 5 | 5 0 ‖

心 中 可 爱 状 元 郎，　心 中 可 爱 状 元 郎。

2. 月 照 西 楼

《沉香破洞》三仙娘娘［正旦］唱

李式青演唱
曾宪林记谱

1＝E

$\frac{4}{4}$ 6 i 2 2 3 3 2 i 2 | （咚咚咚）6 i 2 3 2 i 6 i 2 i 6 3 | 5 － （咚咚咚）6 i 2 3 2 2 i 5 6 5. |

月照西　楼呃，　打妆 床铺 等他　来，　　双手 推开 红罗 帐，

（咚咚咚）5 5 3 3.2 2 i 6.3 | 5 5.3 2 － | （咚咚咚）i 3 6 5 6 6 6 6 3 2 3 2 |

挂在（哩）金　钩（啊）上　　啊。　　容奴 头上 脱下（哩）凤　冠，

（咚咚咚）6 5 5 6 3 2 3 2 － | （咚咚咚）6 5 5 6 3 2 3 2 3 3 3 | 3 3 3.2 2.1 6 |

脱下（哩）罗　裙，　　脱下（哩）绣　鞋，藏在（哩）绣（咧）房　内 啊

6.3 5 5.3 2 | （咚咚咚）5.6 3 5 i 3 2 | 2.3 6 i 2 i 6 6 i 5 | 5 2 5 － － ‖

啊。　　今天 姻缘天上来，　今 天 姻 缘 天 上 来。

3. 破 洞 歌

《沉香破洞》三仙娘娘［正旦］刘沉香［小生］唱

李式青演唱
曾宪林记谱

1＝E

$\frac{2}{4}$ 2 － | 2 2 2 2 | 6 i. | 6.3 5 | 5.3 2 | 2 6 i 6 6 i |

（娘唱）啊，　刘沉香 我 儿 啊　啊，　　　金造 门来

2. 5 6 6 i | 2 2. | 6 6 i 6 5 | 6 6 2 2 | 2 6 2 | 6 i 2 3 |

金 锁　门来，　金 做 门　关（哪）金 打　（啊）的，　金 做 门 关

109

2̇ 3̇ 2̇ 2̇ 1̇ 5 | 6̇ 5. | 5 5 6 2. 6 | 6̇ 1̇ 6̇ 6̇ 1̇ 5 | 5 2 5 | ⁶⁄₇1̇ - |
团 团 围(啊)七 层， 叫 娘 怎 样 (啊)出 洞 门 呀，

2̇ 2̇ 2̇ 6̇ 1̇ | 2. 3̇ 3̇ 6̇ 1̇ | 2̇ 2̇. | 6̇ 1̇ 1̇ 5 | 6̇ 6̇ 1̇ 5 | 5 2 5 5 |
有 恩 不 报 非 君 子哦， 有 仇 不 报(哦)枉 为 人 哦。

6̇ 1̇ 2̇ 3̇ | 2̇ 3̇ 2̇ 2̇ 1̇ 5 | 6̇ 5. | 5 5 5 5 6 | 2. 6 1̇ 6 | 6̇ 1̇ 5 5 6 | 5 - |
何 人 求 得 娘 身 出(啊)洞 门， 好 比 目 连 救 母(啊)上 西 天。

1̇ - | 1̇ 6̇ 1̇ 6̇ 6̇ 1̇ | 2. 3̇ 6̇ 1̇ | 2̇ 2̇. | 6̇ 1̇ 1̇ 5 | 6̇ 6̇ 1̇ 5 | 5 2 5 5 |
(香唱)啊， 金 造 门 来 金 锁 门 来， 金 做 门 关(哪)金 打 (啊)的 啊，

6̇ 1̇ 2̇ 3̇ | 2̇ 3̇ 2̇ 2̇ 1̇ 5 | 6̇ 5. | 5 5 6 2. 6 | 6̇ 1̇ 6̇ 1̇ 5 | 5 2 5 ‖⁶⁄₇1̇ - |
金 做 门 关 团 团 围(啊)七 层， 叫 娘 怎 样 (啊)出 洞 门。 哎，

1. 1̇ 1̇ 6̇ 1̇ | 2. 3̇ 6̇ 1̇ | 2̇ 2̇. | 6̇ 1̇ 6̇. 5 | 6̇ 6̇ 1̇ 5 | 5 2 5 |
铁 拐 师 父 云 头 现 啊， 保 佑 沉 香(啊)破 洞 门，

6̇ 1̇ 2̇ 3̇ | 2̇ 3̇ 2̇ 2̇ 1̇ 5 | 6̇ 5. | 5 5 6 2. 6 | 1̇ 5 6̇ 1̇ 5 | 5 2 5 ‖
手 提 开 山 月 斧 当(啊)天 破， 何 怕 洞 门(啊)破 不 开。

4.可恨皇叔太无良

《英雄会》国舅 [老生] 唱

李典亮演唱
曾宪林记谱

1＝E

4/4 6̇ 1̇ 6̇ 6̇ | 2 2 1 6̇ 1̇ 6̇ | 1̇ 1̇ 6̇ 1̇ 6̇. | 2̇ 3̇ 2 | 2 1 6̇ 1 2 | 2 1 2 | 2 6̇ 1 2 |
可 恨 (哪)皇 叔 就 太 (吔) 无 良(咿 哦 哦)良， 你 怎(啊)敢

6̇ 1̇ 2 6̇ 6̇ | 6 6 6̇ 1̇ 2 1̇ 6̇ | 5 6 7 6 5 | 5̇ 2 | 2/4 5 6 7 6 5 | 6̇ 5. ‖
卖 了 就 金 (啊) 江 山 啊。

110

5.内宫里往前行

《英雄会》天仙公主［正旦］唱

李式青演唱
曾宪林记谱

1 = E

$\frac{2}{4}$ 2 - | 2 6 1 6 | 5. 6 1 1 | 1 6 5 | 1 3 0 2 | 1 6 2 #1 | 2（咚咚咚）

啊，　内 宫 里（吧）　往（哦 咿　哦）　前　行，

2 1 6 1 7 6 1 5 | 5 5 0 3 5 6 3 | 5 6 1 6 5 3 3 3 | 5 6 1 6 5 |（咚咚咚）5 1 1 5 |

天 涯 海 角　就 去　　逃　　生 啊，　　　　小（啊）王

6 2 2 6 6 | 6 1 1 6 5 | 1 1 6 1 5 | 1 3 2 | 1 2 1 6 1 | 2 2 #1 |

（啊）有 日 回 朝 登（吧）　龙（哦 咿　哦）　　位 啊，

2（咚咚咚）| 2 1 6 1 6 1 5 | 5 5 3 5 6 3 | 5 6 1 6 5 3 3 | 5 6 1 6 5 |（咚咚咚）

不 杀 那 皇 叔 定（哪 啊）　不　休。

羽 调 类

1.乘 云 驾 雾

《沉香破洞》二郎神［大花］唱

李典亮演唱
曾宪林记谱

1 = E

$\frac{4}{4}$ 6. 3 2 - | 6. 3 2 - | 6. 6 6 6 6 | 6. 3 6 - |

乘 云　驾 雾　　不 免 去 了 水 帘 洞　中，

6. 3 2 - | 6. 3 2 - | 6. 6 6 6 6 | 6. 3 6 - |

乘 云　驾 雾　　不 免 回 了 华 山 大　殿。

2.叫公公你且听

《沉香破洞》刘文锡［正生］唱

李式青演唱
曾宪林记谱

1 = E

$\frac{4}{4}$ 6 1 6 3 5 5 6 1 6. 3 6 | 6 1 3 6 1 6 5 3 2 3 | 1 2. 1 6 3 5 6 1 6 |

叫 公 公 你 且 听，　听 得 小 生 说 分（哦）明 哦 啊，　家（哪）

111

1 = X

$\overset{\frac{3}{元}1}{6}$ 住扬州 高田县， 姓刘 文锡是我(哦) 名哦 啊。

只 因朝廷开科场， 主奴 双双去求名 啊，

来到此地天色已晚， 借宿一夜 明天 行。

3.待寡人离出了金銮殿

《破南阳》隋炀帝 [老生] 唱

李式青演唱
曾宪林记谱

1 = E

$\frac{4}{4}$
待 寡人(哦) 离 出了(啊) 金銮 (呃)

殿， 寡人离出金(呃) 銮 殿哟 咿，

（咚 咚咚 七 咚 咚咚 匡 咚咚 七咚 七咚 匡 匡匡 七匡 七七 匡）

五 凤楼前来 点将 兵哦 哦 啊。 （仓 仓 仓）

行来 几步抬(呃) 头 看哦 咿，

（咚 咚咚 七 咚 咚咚 匡 咚咚 七咚 七咚 匡 匡匡 七匡 七七 匡）

看见 韩爱 卿那 (啊)边 来呃 呃，

看见 韩爱 卿那 (啊)边 来呃 呃。 （仓 仓 仓）

112

4. 主人一旁听事起

《破南阳》伍宝［武生］唱

李典亮演唱
曾宪林记谱

1＝E

主人一旁听(呃) 事(呃) 起哦咦，听得伍宝说

分 明 哦 啊！可恨昏王太(呃) 无(呃) 理哦

咦，杀害吾家来 (呃) 爹 娘呃 哦 啊！

毒父 来(呃) 谋 位哦咦，逼母来(呃)

为 后哦咦，杀兄来 (呃) 谋 嫂呃

哦 啊，逼妹来呃 成 亲呃 哦 啊。

5. 汉刘唐卖江山

《英雄会》刘唐［老生］唱

李典亮演唱
曾宪林记谱

1＝E

汉 刘 唐 卖 江 山，卖(吔) 给 九 洲 东 鲁 王，

任 凭 鲁 工 管 天(哪) 下哪,任 凭 鲁 王(啊) 管 天 下咯。

6. 小姐一旁听说起

《英雄会》刘尊〔正生〕唱

李式青演唱
曾宪林记谱

1 = E

(刘唱)小 姐(呀 啊) 一 旁 听 说 起,

(咚 咚 咚 七 咚 咚 咚 况 咚 咚 七 咚 七 咚 况 况 况 七 况 七 七 况)

我 即 今(哪)言 来 你 就 且 听 哦 啊。 (咚咚咚) (祝金莲白:家住哪里?)

(刘唱)家 住 大 国 长(吔)安 地 皇 府 境 内 一(呀)家(哦)门 啊。

(咚咚咚) (祝白:你父?)(刘唱)我 父 在 朝 管(哦) 天(吔) 下。

(咚 咚 咚 七 咚 咚 咚 况 咚 咚 七 咚 七 咚 况 况 况 七 况 七 七 况)

(祝白:你母?)(刘唱)我(啊)母 莲 花 为(啊)正(呃)官。 (咚咚咚)

(祝白:问你自己名什么?) (刘唱)你 今 问 我 名 和 姓,

(咚 咚 咚 七 咚 咚 咚 况 咚 咚 七 咚 七 咚 况 况 况 七 况 七 七 况)

金 殿 刘(啊)尊 是(啊)我 名 啊。 (咚咚咚)

114

犯 调 类

轻轻莲步移绣房

《沉香破洞》三仙娘娘［正旦］唱

<div align="right">

李式青演唱

曾宪林记谱

</div>

1 = E

$\frac{4}{4}$ 2̇ 2̇. 6̇ 3̇ · 3̇ 6̇ 6̇ | 6̇ - (咚咚咚) 6̇ 6̇ 6̇ 6̇ 6̇ | 6̇ 6̇ 1̇ 6̇ 6̇ 0 #5 6 | (咚咚咚) |

轻轻 莲步 移绣房 呃, 窈窕淑女(呃) 爱梳 妆。

6 6 6 6 6̇ - - | 6 6 2̇ 2̇ 2̇ 2̇ | (咚咚咚) | 2̇ 1̇ 2̇ 2̇ 2̇ 2̇ 2̇ 5̇ 6 6 #5 6 |

左边画龙(呃) 龙戏 水呃, 右边画凤 就凤成双。

(咚咚咚) | 2̇ #1̇ 2̇ #1̇ 2̇ 2̇ 5 6 6. #1̇ | 2̇. ♭1̇ 6 - | 5 6. 6. 5 3 |

奴奴十七八岁就花 娇 女 啊,

(咚咚咚) | 6. 6 3 3 5 1̇ 3 5 6 6 7 | 5 3 5 6. 6̇ 1̇ 6 1̇ 6 | $\frac{2}{4}$ 2̇ - |

天天打动 少年 郎,天天打 动(哪)少年 郎。

(咚咚咚) | $\frac{4}{4}$ 1̇ 2̇ 2̇ 2̇ 3 3̇ 2̇ 1̇ 2̇ | (咚咚咚) | $\frac{2}{4}$ 6 1̇ 3̇ 2̇ 1̇ | 6 1̇ 2̇ 1̇ 6 3 5 |

步出 绣房呃, 今晚 弹琴 看秀(呃)才

5 - | (咚咚咚) | $\frac{4}{4}$ 6 1̇ 2̇ 3̇ 2̇ 2̇ 1̇ 5 6 5. | (咚咚咚) | 5 5 3 6. 2̇ 2̇ 2̇. 1̇ 6. 3 |

哦, 看见秀才多(啊)娇 貌, 十分(哩)心 中如 意

5 7. 6 6 - | (咚 咚 咚) | 3 5 1̇ 3 5 5 5. 3 2 |

啊 啊, 心中 可 爱 状 元 郎,

2̇. 3̇ 6 1̇ 2̇ 1̇ 6 6 1̇ 5 | 5 2̇ 5 5 0 | (咚 咚 咚) |

心 中 可 爱 状 元 郎。

<div align="right">115</div>

$\widehat{6\ \widehat{1\ 2}\ \widehat{2}\ 3}\ \widehat{\overline{3}\ \widehat{2}\ 1}\ 2$ | (咚 咚 咚) | $\widehat{6\ \widehat{1\ 2}\ 3}\ \widehat{\overline{2}\ \widehat{1}}\ \widehat{6\ \widehat{1}\ 2}\ \widehat{\overline{1}}\ \widehat{6\ 3}$ | $\frac{2}{4}$ 5 - |

月 照 西 　楼 呃，　　　　　打 扮 床 铺 等 他 　　　来。

(咚 咚 咚) | $\frac{4}{4}$ $\widehat{6\ \widehat{1}}\ \widehat{2\ 3}\ \widehat{\overline{2}\ \widehat{2}\ 1}\ \widehat{5}\ \widehat{6\overline{5}}$. | (咚 咚 咚) | $\widehat{5\ 5}\ \widehat{3}\ \widehat{3.\ \overline{2}}\ \widehat{2\ 1}\ \widehat{6.\ 3}$ |

双 手 推 开 红 罗 　帐，　　　　　　挂 在(哩) 金 　钩(啊) 上

5 5. $\widehat{3\ 2}$ - | (咚 咚 咚) | $\widehat{1\ 3}\ \widehat{6\ 5\ \overline{6}\ 6}\ \widehat{6\ 6}\ \widehat{3\ 2}\ \widehat{3\ 2}$ | (咚 咚 咚) |

啊，　　　　　　　　　容 奴 头 上 脱 下 (哩)凤 　冠，

$\widehat{6\ 5}\ \widehat{5\ 6}\ \widehat{3\ 2}\ \widehat{3\ 2}$ - | (咚 咚 咚) | $\widehat{6\ 5}\ \widehat{5\ 6}\ \widehat{3\ 2}\ \widehat{3}\ 2$ $\widehat{3\ 3\ 3}$ |

脱 下 (哩)罗 　裙，　　　　　　　脱 下 (哩)绣 　鞋， 藏 在(哩)

$\widehat{3\ 3}\ \widehat{3.\ \overline{2}}\ \widehat{2.\ \overline{1}}\ 6$ | $\widehat{6.\ 3}\ \widehat{5}\ \widehat{5.\ 3}\ 2$ | (咚 咚 咚) | $\widehat{5.\ \overline{6}}\ \widehat{3\ 5}\ \widehat{1}\ \widehat{3}\ 2$ |

绣 (咧) 房 　内 啊 　啊。　　　　　今 天 姻 缘 天 送 来，

$\widehat{2.\ \overline{3}}\ \widehat{6\ 1}\ \widehat{\overline{2}\ \overline{1}\ 6}\ \widehat{6\ \overline{1}\ 5}$ | $\widehat{5\ 5}\ 5$ - - ‖

今 天 姻 　缘 天 送 　来。

116

三、剧本选录

(一)《白兔记》(屏南)全本唱腔

开台锣鼓

【开场锣鼓】　　　　　　　　　　　　　　　【九槌头】

| 锣经 | 0 | 七 | 况 | 七 | 况 | 七 | 况况 七况 | 七太 况 | 况 七七 | 况七 况七 |

| 鼓点 | 确 | 冬 | 冬 | 冬 | 冬 | 冬 | 冬冬 冬冬 | 冬冬 冬 | 冬冬冬 冬 | 冬冬 冬冬 |

　　　　　　　　　　　　　　　【放火透】

| 锣经 | 况 七 况七 | 况 0 | 况况 况况 | 况 况 况况 | 况 0 | 况况 况况 | 况 况 况况 |

| 鼓点 | 冬冬冬 冬 | 冬 - | 冬冬 冬冬 | 冬冬冬 冬 | 冬 - | 冬冬 冬冬 | 冬冬冬 冬 |

| 锣经 | 况 - | 况 - | 况 况 | 七太 况 | 0 0 | 况况 况况 | 况况 况况 |

| 鼓点 | 冬 | 冬冬 | 冬 冬冬 | 冬 冬冬 | 冬冬 冬 | 确确 0 | 冬冬 冬冬 | 冬冬 冬 |

　　　【长槌】

| 锣经 | 况 太太 | 况太 矢太 | 况 太 矢太 | 况况 七 | 况太 况太 | 况 太 况太 | 况况 七况 |

| 鼓点 | 冬 冬冬 | 冬冬 冬冬 | 冬冬冬 冬 | 冬冬 冬 | 冬冬 冬冬 | 冬冬冬 冬 | 冬冬 独 | 冬冬 冬冬 |

| 锣经 | 七太 况 | 七况 七 | 况太 况太 | 况 太 况太 | 况况 七 | 况太 况太 | 况 太 况太 |

| 鼓点 | 冬冬 冬 | 冬冬 冬 | 独独 独独 | 独独独 冬 | 冬冬 冬 | 冬冬 冬冬 | 冬冬冬 冬 |

117

【微锣】

锣经　七 太 况 ｜　　　　｜ 况况 七况 ｜ 七 太 况 ｜ 七况 七 ｜ 况太 况太 ｜ 况 太 况太 ｜

鼓点　　　　｜ 独独独 ｜ 冬冬 冬冬 ｜ 冬冬 冬 ｜ 冬冬 冬 ｜ 冬冬 冬冬 ｜ 冬冬 冬 ｜

【拳头】

锣经　况 七 ｜ 况况 七 ｜ 况太 况太 ｜ 况太 况太 ｜ 七况 七况 况 ｜ 况七 七太 况 ｜ 况 况 ｜

鼓点　冬 冬 ｜ 冬冬 冬 ｜ 冬冬 冬冬 ｜ 冬 独 ｜ 况冬 滴冬 冬 ｜ 滴冬 滴冬 独 ｜ 冬 冬 ｜

锣经　况 七 ｜ 况太 况 况…… ｜　　 况 － ｜ 况 － ｜ 况况 ｜ 七 太 ｜ 况 0 ｜

鼓点　冬 独 ｜ 冬冬 冬 冬…… ｜　 独 ｜ 冬 冬冬 ｜ 冬 冬冬 ｜ 冬 冬 ｜ 滴 冬 ｜ 冬 ‖

第一出　开　宗

太白金星上场　　　　　　　　　　　　　　（白：尔看，刘智远来了！）

锣经　‖: 况太 七太 :‖ 况太 七太 ｜ 况 0 ｜　 太 ｜ 况 0 0 0 ｜

鼓点　打打 打打 ‖: 打打 打打 :‖ 打打 笃 ｜ 打 0 ｜ 打 笃 ｜ 打 ｜　 ｜

锣经　太 ‖: 况太 况太 :‖: 况况 况况 :‖: 况况况况 况况况况 ｜ 况况 太 ｜ 况 － ｜

鼓点　打 打 ‖: 打打 打打 :‖: 打打 打打 :‖: 打打打打 打 笃 ｜ 打打 笃 ｜ 打 － ‖

119

第二出 上 店

刘智远上场 【小介】

锣经 0 ‖: 太 0 :‖ 太 0 | 太 太 0 太 |

鼓点 打 ‖: 打 笃 :‖ 打 打 打 | 打 打 笃 打 |

（白：不免去到前村饮酒一番便了。）刘智远做环台科。

锣经 0 ‖: 太 0 :‖ 太 0 | 太 太 0 太 |

鼓点 打 ‖: 打 笃 :‖ 打 打 打 | 打 打 笃 打 |

刘智远做饮酒科 【吹排乐】【清板】

曲谱 0 0 | 0 0 | 0 0 | 1 i 6 5 | 1 i 6 5 |

锣经 0 0 | 况 太 | 况 0 | 0 0 | 0 况 | 七太 七太 |

鼓点 打 0 | 打 笃 | 打 打 | 打 打 | 笃 打 | 打打 打打 |

曲谱 3 2 5 | 3. 2 | 1 2 1 2 | 3 - | 2 - |

锣经 矢 太 况 | 0 况 | 七况 七况 | 况太 0 | 况 |

鼓点 打打 打 | 打 笃 | 打打 打打 | 打打 0 | 打 |

太白金星下场

锣经 0 0 | 太 况 | ‖: 况太 矢太 :‖ 况太 矢太 | 况 太 | 况 0 |

鼓点 滴 滴 | 笃 打 打 0 | ‖: 打打 打打 :‖ 打打 打笃 | 打 笃 | 打 0 ‖

120

第三出　聚　赌

曲谱｜0　0　｜0　0　｜0　0　｜0　0　｜0　0　｜0　0　｜

唱词（远白：嗳，不好了。）

锣经　【宽火透】太　｜况　况　｜况况　况况　｜况　太 太 太｜况　七　｜

鼓点　打　打　｜打　打　｜打打　打打　｜打　打打打　打　笃｜

刘智远唱：【散板】1＝C

曲谱｜3　3　6　5　3　2　2　2　3　6　3　3　6　5　｜

唱词｜身　无　钱　无　依　靠，身　无　钱　无　依

锣经　太　太

鼓点　确　确　确　确 打 打　确　确 打 打

曲谱｜6　3　6　6.　2　2.　3. 5 3 2　21 3. 2 21 2　｜

唱词｜靠，输　去　银　子　怎　奈　何？

锣经　太　太

鼓点　确　确 打 打　确　确　确　确 打 打

曲谱｜0　0　0　0　6　－　2 2 2 3　5　6　2　0　‖

唱词（插白）好　叫　我　无　奈　耻　事。

锣经　太

鼓点　确 打 打 确　打

121

第四出　开　光

庙祝上场　【小介】

念：庙祝虔心终日在庙庭，

锣经　0 ‖: 太　0 :‖ 太　0 | 太　太 | 0　太 | 0　0 | 0　0 |

鼓点　打　打　打　打　打打　打　打　打　打

烧香换水两脚不留停。

锣经　0　0 | 太　太 | 0　0 | 0　0 | 0　0 | 太　太 ‖

鼓点　打　打　打　打　打　打

第五出　赛　愿

李员外上场　【四小锣】

锣经　| 太　太 太太 | 太.　太 |

鼓点　打　| 打　打 打打 | 打　笃 |

李员外唱：【散板头】1＝C

| 曲谱 | 廿 3 6. 53 2 | 3 6 5. 2 | 2/4 5 5 | 3. 5 | 2 - | 2 2 2 6 | 5 - |
|---|---|
| 唱词 | 礼拜　焚香　纸，随身明　王　庙　里， |
| 锣经 | 太　太 太　太 |
| 鼓点 | 确　确 确打 打　确　打　笃　打 打　确打 确打 打 |

| 曲谱 | 2 3 | 5 2 | 2 2 | 1. 6 | 3 1 | 1. 3 | 2 - | 2 2 2 6 |
|---|---|
| 唱词 | 明 王 庙 里 去 还 愿，还 愿 后 来 保 平 |
| 锣经 | 太　太 太 |
| 鼓点 | 确　打　确打 打　确　打　笃　打 打 |

122

1＝C

	
曲谱	5 - ｜0 0｜0 0｜廿 3 6 5 3 2.｜2 - ｜ 5 5｜3. 5｜2 - ｜2 2｜2 6｜
唱词	安。 （科介、插白） 金炉内烧保香， 香烟绕 绕 透天
锣经	【四小锣】 太 太太
鼓点	确 确 确打 确 打 笃 打打 确打 确打

	
曲谱	5 - ｜2 3 5 2｜2 2｜6 1 6｜3 3 2 1. 3｜2 - ｜2 2｜
唱词	堂， 明王大圣中间坐， 判官小鬼列两
锣经	太 太 太太
鼓点	打 确 打 确打打 确 打 笃 打打

	
曲谱	2 6｜5 - 6 - 5 -｜1. 3 3 2｜2 - ｜2 - 1 1 3. 5｜
唱词	旁。 初顿首初上香， 祝赞圣
锣经	太 太
鼓点	确打 确打 打 确 打 确 打 确打 打 确 打

	
曲谱	2 - ｜2 2 2 6｜5 - ｜2 3 5 2｜2 2｜1. 6 3 3 2 1. 3｜
唱词	上 国泰 康， 愿保一年多清吉， 四季
锣经	太太 太 太
鼓点	笃 打打 打 确 打 确打打 确 打

	
曲谱	2 - ｜2 2 2 6｜5 - 6 - 5 -｜1. 3 3 2｜2 - ｜
唱词	保安 康。 再顿首再上
锣经	太太 太
鼓点	笃 打打 确打 确打打 确 打 确 打 确打

	
曲谱	2 - ｜1 1 3. 5｜2 - ｜2 2 2 6｜5 - 2 3 5 2｜
唱词	香， 保佑洪信在外 乡， 愿他取账
锣经	太太 太
鼓点	打 确 打 笃 打打 确打 确打打 确 打

123

曲谱　2　2　｜1.　6̣　｜3　32　1.　3̣　｜2　-　｜2　2　2　6̣　｜5　-　｜

唱词　多利益，万贯　　　　　早还　　　乡。

锣经　　　太　　　　　　　太太　　　　太

鼓点　确打　打　确　打　笃　打打　确打确打打

曲谱　6　-　｜5　-　1.　3̣　｜3　2　｜2　-　｜2̇　-　｜1　1　3.　5̇　｜2　-　｜

唱词　三　　顿　首三　上　香，　保佑小　女

锣经　　　　　　　　　　　太

鼓点　确　打　确　打　确打　打　确　打　笃

曲谱　2　2　2　6̣　｜5　-　｜2　3　5　2　｜2　2　｜1.　6̣　｜3　32　1.　3̣　｜

唱词　李三　　娘，　愿她姻缘早匹配，鸾凤

锣经　太太　　太　　　　　　　太

鼓点　打打　确打确打打　确　打　确打打　确　打

曲谱　2　-　｜2　2　2　6̣　｜5　-　0　0　0　0　0　0　3.　5̇　｜1　1　3　2　｜

唱词　早和　　谐。　（插白）　　　转　东廊过

锣经　　太太　　太　　　　　太

鼓点　笃　打打　确打确打打　　确打打　确　打　确

曲谱　2　-　｜2̇　-　1　3　1.　3̣　2　-　｜2　2　2　6̣　｜5　-　0　0　0　0　｜

唱词　西　廊，转过西廊到后　　堂。（插白）

锣经　　太　　　　　太太　　太

鼓点　打打打　确　打　笃　打打　确打确打打　　确打

曲谱　0　0　2　3　5　2　｜2　2　1.　6̣　｜3　32　1.　3̣　2　-　｜2　2　2　6̣　｜

唱词　只见闪闪祥光现，五爪金龙绕画

锣经　太　　　　太　　　　太太

鼓点　打　确　打　确打打　确　打　笃　打打　确打确打

124

曲谱	5 -	0 0	0 0	0 0	6 -	5 -	1. 3̲	3 2	2 -	2̇ -
唱词	梁。	（插白、科介）			重	顿	首	重	上	香，
锣经	太		太							太
鼓点	打		确 打 打	确	打		确	打 打 打		

曲谱	1 2	6 1	2	6̲1̲	6 -	3 3̲2̲	1. 3̲	2 -	2 2	2 6̇
唱词	再 许	来 年	一	炷 香，		再 许	来 年	一	炷	
锣经		太				太	太			
鼓点	确	打	确 打	打	确	打	笃	打 打	确 打 确 打	

1＝C 【散板】

曲谱	5 -	0 0	0 0	0 0	0 0	0 0	0 0	廿 6̲5̲ 6	5 - 2	2
唱词	香。	（插白）		（白：啐！好大胆！）				见 尔 一 貌	堂 堂，	
锣经	太			仓 七			太			
鼓点	打		确 打		确		确 打 打			

【驻云飞】

曲谱	2/4 3 3	2 2	2̇ 2̇	1̇ 5	6 -	1. 3̲	2. 1̲	2 -	1. 3̲	2. 1̲
唱词	你 是	何 州	哪 县	人，	因	甚 身	飘 荡，	做	出	这
锣经			太			太				
鼓点	确	打	确 打	确 打 打	确	打 打	打	确	打	

曲谱	2 -	3. 5̲	2 -	2 2	1̇ 3	2 -	1̇ 6	6̲1̲5̲	6 -
唱词	勾 当，	不 必	恁	相		量，			
锣经					太 太		太		
鼓点	确	确 打	打	确	打	笃	打 打 确		打

126

曲谱 2 - |31 11|33 2 - |22 2̇1|6 - 22 2̇ 6̇|5 - ‖

唱词 伏望员外做主张， 伏望员外做主 张。

锣经 太 太 太太 太

鼓点 打 确 打 打打打 确 打 笃 打打 确打确打打

锣经 0 太 况七 况七 ‖：矢太 矢太：‖况 太 况 0 | （紧接六出）

鼓点 打 笃 打 打 打打 打打 打 笃 打

第六出　看相

安人上场 【介头】

锣经 ‖：太 0：‖太 0 | 太 太太太 | 太．太 |

鼓点 0 打 ‖：打 笃：‖打 笃 | 打 笃笃笃 | 打 笃 |

安人唱：【傍妆台】1＝F 【散板】

曲谱 廿 6̇ 5 6̇ 5 - 3 - 35. 6̇ 5 3 5 6̇ 5 3 - 32 12 3 6̇ 1 1

唱词 翠 烟 中， 花飞 故苑 玉 芙 蓉，明知

锣经 太 太

鼓点 确 确打打 确 打 确 打 确 打打确

曲谱 1 1 6̇ 6̇5 6̇ 5 3 3̇ 5̇ 6̇5̇ 3̇ 5̇ 6̇5̇ 3̇

唱词 还有花 相 似， 云霜又 见百 花

锣经 太

鼓点 打 确 打 确 打打 确 打 确 打

127

曲谱 3 2 1 2 3 — 6 1 1 1 1 6 6 5 6 5 3
唱词　　红，　　须凭　黎杖相　　扶倚，
锣经　　　　太　　　　　　　　　　　　太
鼓点　确 打 打 确　　打　确　　打 确 打 打

曲谱 3 5 6 5 3 5 6 5 3 3 2 1 2 3 6 1 1 1 1 6
唱词　老足还有　路　　不　平，　归来　路有 几
锣经　　　　　　　　　太
鼓点　确 打　确　　打 确 打 打 确　　打　确

曲谱 6 5 6 5 3 3 5 6 5 3 5 6 5 3 3 2 1 2 3 | 0 0 0 0 ||
唱词　重？　终朝倚望　画　桥　　东。（科介）
锣经　　太　　　　　　　　　　太
鼓点　　打 确 打 打 确 打　确　　打 确 打 打

李三娘上场
锣经　太 0 | 太 0 | 太 太太太 | 太．太 |
鼓点　打 | 打 笃 | 打 笃 | 打 笃笃笃 | 打 笃 |

李三娘唱：【散板】
曲谱 廿 6 5 6 5 3 3 5 6 5 3 5 6 5 3 3 2 1 2 3
唱词　漫 从 容，　倚栏无语 落 花　停，
锣经　　　　太　　　　　　　　　　太
鼓点　确　　确 打 打 确 打　确　　打 确 打 打

曲谱 6 1 1 1 1 6 6 5 6 5 3 3 5 6 5 3 5 6 5
唱词　莺敲 织断桥　边 缘，　蝶依怕损　树
锣经　　　　　　　　太
鼓点　确　　打　确　　打 确打 打 确 打　确

128

曲谱 | 3 3212 3 6 1 1 1 1 6 65 6 5 3

唱词 头 红， 终朝 窗 绣开 台 镜，

锣经 太 太

鼓点 打 确 打 打 确 打 确 打 确打 打

曲谱 | 3 5 6 5 3 5 6 5 3 3212 3 6 1 1 1 1

唱词 忽听慈母 在 堂 中，归来 路 有

锣经 太

鼓点 确 打 确 打 确 打 打 确 打

曲谱 | 6 65 6 5 3 3 5 6 5 3 5 65 3 3212 3 | 0 0 ‖

唱词 几 重？ 终朝倚望 画 桥 东。（插白）

锣经 太 太

鼓点 确 打 确打打 确 打 确 确 打 打

李员外、刘智远上场 **【锣鼓吊场】**

锣经 | 况太 七太 | 况太 七太 | 况 七 |

鼓点 确打 打打 | 打打 打打 | 确打 笃 | 打 笃 |

李、刘合唱：**【傍妆台】** 1＝F **【散板】**

曲谱 |)0(| 廿 6 5 6 5 — 3 3 5 6 5 3 5 6 5 3

唱词 鬓 发蓬 松，杖黎扶过 小 桥

锣经 太

鼓点 确 确打 打 确 打 确 打

曲谱 | 3212 3 6 1 1 1 1 6 65 6 5 — 3

唱词 东，昨宵 枕 上 黄 粱 梦，

锣经 太 太

鼓点 确 打 打 确 打 确 打 确打 太 打

129

曲谱 3 5 6 5 3 5 6 5 3 3 2 1 2 3 6 1 1 1 1 6 6 5 6
唱词 今日神前 果易容， 甘罗早晚太公
锣经 太
鼓点 确 打 确 打 确 打 打 确 打 确 打

曲谱 5 3 3 5 6 5 3 5 6 5 3 3 2 1 2 3 0 0 0 0
唱词 位， 石崇豪富苑丹 穷。（李、刘下场）（插白）
锣经 太 太
鼓点 确 打 打 确 打 确 打 确 打 打

锣经 0 太 况太 况太 况 况 况况 况况 况 太 况 0
鼓点 0 打 0 打打 打打 打 打 打打 打打 打 笃 打 0

第七出 收 马

刘智远上场，念：
骥马难逢伯乐来，东风宿首向谁开？ 0 ｜ 况 太 ｜ 况 0 ｜ 须知一日能千里，只恐无人收马才。

刘智远一身流落，多蒙员外收留， 打 ｜ 打 笃 ｜ 打 0 ｜ 命我前去收马，分明试我力量，不免走上一遭。

锣经 况太 况太 况 太 况 0
鼓点 八打 打打 打打 打打 打 笃 打 0

刘智远唱 【驻马听】 1＝C
曲谱 卅 6 5 3 5 3 3 2 2 2 | ²₄ 3 3 2 2 2 2 1 5 6 - 1. 3 2. 1
唱词 趱步 前行， 速往卧龙不可 停， 只望身荣
锣经 太 太
鼓点 确 确打打 确 打 确 打笃 打 确 打 笃

130

曲谱	2 -	1. 3 2 1	2 -	3. 5 2 -	2 2 1 3	2 -
唱词	耀，	谁想遭贫	贱。		急急往	前
锣经	太			太 太		
鼓点	打 确	打	确	打 笃 打	确 打	笃

曲谱	1. 6	6 1 5	6 - 3 -	2 -	1 2 2 5	2 -
唱词		行，	不 可	停，	分	明
锣经	太 太	太			太	
鼓点	打 打	确 打	打 确	打	确 打 打 确	打

曲谱	2 1 6 -	1. 3	2. 1	2 -	3. 5 2 -	3 1
唱词	定 计，	教	我 如	何	处？	收 马
锣经	太				太 太	
鼓点	打 笃 打	确	打	确	打 笃 打	确

曲谱	1 1	3 3	2 -	2 2	2 1	6 -	2 2	2 6	5 -
唱词	回 来	唱 凯	歌，	收 马	回 来		唱 凯		歌。
锣经		太			太 太		太		
鼓点	打	打 笃 打	确	打	笃	打 打	确 打	确 打	打

曲谱	0 0	0 0	0 0	0 0	0 0
唱词	（科介、插白）				
锣经			况	太 太 太 况	七
鼓点		打	打	笃 笃 笃 打	笃

【驻马听】1＝C

曲谱	廿 6 5 3 5 3 2 2 5 5	2/4 3. 5	2 -	2 2 2 6	5 -	2 2 3
唱词	千里 路岖，马是 红	鬃 好	怕	人，	落	在
锣经	太	太 太		太		
鼓点	确 确 打 打 确	打 笃	打 打	确 打 确	打 打	确

131

曲谱 5 2 2 2 1. 6 6 6 3 1 2 - | 3 6 6 - | 5 6
唱词 寻 常 之 处, 环 铜 壶 滴 奴 婢,
锣经 太 太 太
鼓点 打 打 笃 打 确 打 笃 打 确 打 确 打

曲谱 6 0 | 2 2 2 2 5 3 3 21 | 3 - | 2 - | 1. 2 2 1 |
唱词 相 欺 秋 风 高, 处 苦 劳 神, 形 容
锣经 太 太
鼓点 打 确 打 确 打 确 打 打 打 确

曲谱 2 23 1 - 2 - | 3. 5 2 - | 1 3 1 3 2 - | 1 2 |
唱词 骨 瘦 如 陀 力。 今 日 思 知, 马 无
锣经 太 太 太
鼓点 打 确 打 笃 打 打 打 确 打 笃 打 确

曲谱 6 1 | 2 61 | 6 - | 3 1 1. 3 2 - | 2 2 2 6 | 5 - ‖
唱词 百 匹 途 千 里, 马 无 百 匹 途 千 里。
锣经 太 太 太 太
鼓点 打 确 打 打 确 打 打 打 确 打 确 打 打

第八出　议　婚

（紧接第七出的下场锣鼓，刘智远、李员外上场。本出人物均为对话，无唱词。对白略。）

第九出　扫　地

刘智远上场　【宽火透】
锣经 0 太 | 况 况 | 况 况 况 | 况 太 太 太 | 况 七 |
鼓点 打 笃 | 打 打 | 打 打 打 打 | 打 笃 笃 笃 | 打 笃 |

132

133

曲谱　5 - ｜ 6 65 ｜ 35 3 ｜ 3 - ｜ 36 ｜ 5.3 2 - ｜ 1 2 ｜ 3 23 ｜
唱词　霄，　　　　　　得意风云上九
锣经　　太太　　太　　　　太太
鼓点　笃　打打　确打打　确　打　笃　打打　确打确打

【江头金桂】
曲谱　2 0 ｜ 0 0 ｜ 廿5 3 0 63 3 6. ｜ 53 2. ｜ 1 3 22 2 ｜
唱词　霄。　（插白）俺　只见堂　前　空人　静，
锣经　太　　　　　　　　　　　　　　　　太
鼓点　打　　　确　打确　　确　　确　　确打打

曲谱　2 2 2 2 2 15 6 6 6 53 2 61 3 2 ¹⁶/₆ ｜
唱词　庭前月影　　斜。为甚的　尘埃堆积，
锣经　　　太　　　　　　　　　　　　太
鼓点　确　确　　确打打　确　　确　　确　确打打

曲谱　6 11 6 16 1 6 1 1 3 2 ¹⁶/₆ 0 0 ｜
唱词　想　则是燕子衔泥，污却阶前地。（插白）
锣经　　　　　　　　　　　　　　太
鼓点　确　　　确　　确　确打打

曲谱　3 32 11 5 3 2 21 6 6 1 ｜
唱词　倒　是我刘高差矣，　我　今
锣经　　　　　　　　　太
鼓点　确　　　确　　确打打确

曲谱　2 1 2 21 ¹⁄₆ 6 1 1 3 2 ¹⁄₆ ｜
唱词　打落燕巢，不知　紧要，
锣经　　　　　　　　　　太
鼓点　确　　　确　　确打打

134

曲谱　6　6 5 3 2 6　6· 6 6· 61 2 2 1 6
唱词　今 晚　　回来无处栖身，
锣经
鼓点　确　　确　　　确　　确

曲谱　4/4 6· 6 61 3 2 6 ｜ 3 3 3 1 1 1 1 1 3 3 3 2· 6 － ｜
唱词　可比甚的而来，可比我刘智远无处栖身 一般。
锣经　　　　　　太　　　　　　　　　　　太
鼓点　确　确 确打 打 确确　　确确　　 确打 打

曲谱　2/4 2 22 2 2 ｜ 1 3 ｜ 2 － ｜ 1 6 61 5 ｜ 6 － ｜ 3 33 1 2 ｜
唱词　本 待要下手轻 扫，　　　　　又恐怕红尘
锣经　　　　　　　　太太　 太
鼓点　确　打　确 笃　打 打 确打 打　确 打

曲谱　2 6 ｜ 5 0 ｜ 0 0 ｜ 0 0 ｜ 2 22 2 2 ｜ 1 3 ｜ 2 － ｜ 2 2 ｜
唱词　飞 起。　　　(科介、插白) 只 落得先将 水洒， 免得
锣经　　太
鼓点　确打 笃　　　　　　　　确　 打　确打 打　确

曲谱　1 3 ｜ 2 － ｜ 1 6 61 5 ｜ 6 － ｜ 3 33 1 2 ｜ 2 6 ｜ 3 － ｜
唱词　沙 漠 风　吹，　　却将青眼 蒙蔽，
锣经　　　　　　　　太
鼓点　打　笃　　打 打 确打 打　确　　打　确 打 笃

曲谱　2 － ｜ 3 3 ｜ 3 6 ｜ 6 3 ｜ 5 － ｜ 6· 6 ｜ 6· 6 ｜ 6 6 ｜ 6 3 ｜
唱词　　不许 尘埃 几 席。(嗳)自从刘高打扫 之
锣经　太　　　　　太
鼓点　打　确　打　确 打 打　确　打　确　打

135

曲谱　5 - | 2 2 | 2 2 | 2 2 | 1 3 | 2 - | 2 2 2 | 2 2 | 1 3 |
唱词　后，　半点　灰尘　不敢　　到　此，　霎时间　厦屋　光
锣经　太　　　　　　　　　　　太
鼓点　打　　确　打　　确　　打　笃　打　　确　　打　　确

曲谱　2 - | 1 6 | 6 1 5 | 6 - | 1 2 | 3 2 3 | 2 - | 6 6 |
唱词　辉，　　　　　　　　　细　思　知，　洞　开
锣经　　　　太　太　　　　太　　　　　　　　太
鼓点　笃　　打　打　确　　打　打　确　　打　笃　打　　确

曲谱　6 6 | 5 3 | 5 - | 3 3 | 2 2 | 2 - | 1 6 | 5 - |
唱词　门　户　知　吾　意，　且　在　人　间　青　画　梁，
锣经　　　　　　太
鼓点　打　　确　打　打　　确　　打　　确　　打　　笃

曲谱　6. 5 | 3 5 3 | 3 6 | 5 3 | 2 - | 1 2 | 3 2 3 | 2 - |
唱词　　　　　　且　在　人　间　青　画　梁。
锣经　太　太　　太　　　　　　　　　　太　太　　太
鼓点　打　打　　确　打　打　确　　打　0　　打　打　确　打　确　打　打

刘智远下场，李三娘、丫环上场　【天鹅】

锣经　| 太 太 矢 太 | 矢 太 太 | 太 太 矢 太 | 矢 太 太 | 太　太 太 太 | 太 太 |
鼓点　确 打 确 | 打 打 确 打 | 确 打 打 | 打 打 确 打 | 确 打 笃 | 打　笃 笃 笃 | 打　0 |

李三娘唱：【江头金桂】1＝C

曲谱　2 2 2 | 2 2 | 1 3 | 2 - | 2 2 | 1 3 | 2 - | 1 6 | 6 1 5 |
唱词　往常间　灰尘　满地，　风吹　�送　起，
锣经　　　　　　太　　　　　　　　　太　太
鼓点　确　　打　　打　笃　打　　确　　打　　笃　打　打　确　打

136

System 1

曲谱	5 35	6 −	2 −	2 2 2 2	1 3	2 −	6̣ 1̣ 6̣ 6̣
唱词	地,		这等看将		起来,	身无所靠,	
锣经		太		太			
鼓点	打	确打打	确	打 确打打	确	打	

System 2

李三娘唱:

曲谱	6̣ −	6̣ 5	3 6	5 −	3 5	32 1	2 −	0 0 6̣ 6̣
唱词	身	无	所			靠。	(插白)	休笑
锣经			太	太	太			
鼓点	确	打	确	笃	打打	确打	打	确

System 3

曲谱	5 3	5 −	2 2	1 3	2 −	6̣ 6 5 3	5 −	3 5
唱词	江湖客,		其中有文章。			只因花共酒,		流落
锣经	太		太			太		
鼓点	打笃打	确	打笃打	确		打笃打	确	

System 4

曲谱	5 32	1 2	3 23	2 −	2 2	2 2	1 3	2 −
唱词	在	天	涯;	只因好赌		倾家,		
锣经			太	笃		太		
鼓点	打	确	打笃打	确	打	确打	打	

System 5

曲谱	2 22	1 3	2̇ −	1̇ 6	6 1̇ 5	6 −	1 2	3 23
唱词	博换得一	身	狼	狈,		细思		
锣经		太太		太				
鼓点	确	打	笃	打打	确打	打	确	打

System 6

曲谱	2 −	6̣ 6̣	6̣ 6̣	5 3	5 −	3 3 2 2	2̇ −	1̇ 6
唱词	知,	大鹏未展	冲霄汉,		九万鹏程终			有
锣经	太		太					
鼓点	打	确	打	确打打	确	打	确	打

曲谱	5 -	6 5	3 5	3 -	3 6	5. 3̲	2 -	1 2	3 2̲3̲
唱词	期，				九 万	鹏 程	终	有	
锣经		太 太		太				太 太	
鼓点	笃	打 打	确	打 打	确	打	笃	打 打	确打 确打

刘智远上场，唱：【江头金桂】

曲谱	2 -	0 0	0 0	2 2	2 2	1 3	2 -	2 2	1 3
唱词	期。			自 念	太 公	美 意，		太 公	美
锣经	太	【天鹅介】				太			
鼓点	打			确	打	确 打	打	确	打

曲谱	2̇ -	1̇ 6	6̲1̲ 5	6 -	3 3	1 2	2 6̣	3 -	2 -
唱词	意，				相 逢	携	我 归，		
锣经		太 太		太					太
鼓点	笃	打 打	确	打 打	确	打	确	打	笃 打

曲谱	6 6̣6̣	6 6	6 3	5 -	2 2	2 2	1 3	2 -	2 2̣2̣
唱词	谁 知	他 不	垂 青	眼，	把 咱	下 贱	如 泥，		往 堂 前
锣经		太 太		太			太		
鼓点	确	打	确 打	打	确	打	确 打	打	确

【散板】

曲谱	1 2	3 2̲3̲	2 -	卄 3 - -	3̲5̲⌒3̲2̲ - - -	2̲3̲ 2
唱词	来	扫 地。		唉，		我 想
锣经		太				
鼓点	打	确	打 打	确	确	确

曲谱	2 3	2 2̲3̲	3̲2̲3̲ 3̲2̲	5 3	2 -	2̲6̣̲ -	2 6̣ 1	6̲1̲ 6̣	6̣ 1 6̣	3̲2̲⌒6̣
唱词	当 初	韩 信	受 人	胯 下，		后 来 位 拜		三 齐 王 之 职，		
锣经					太					
鼓点	确		确			确 打	打 打 确		确	确

139

140

锣经	快板【五小锣】太 \| 太 太太 \| 太太 太 \|
鼓点	打 打 \| 打 打打 \| 打打 笃 \|

丫环念：刘大痴又痴，全然不解其中意，奴道尔心意，尔道无我意，郎是张君瑞，

锣经	【四小锣】
鼓点	确 确 确 确 确 确 确 确 确 确 确 确 确 确 确 确

我是崔莺莺，中间缺少红娘姐，做了一本《西 厢 记》。

锣经	
鼓点	确 确 确 确 确 确 确 确 确 确打确打

刘智远唱：【江头金桂】

曲谱 2/4 1 3 \| 1 3 \| 2· 1 \| 2 - \| 3· 5 2 - \| 3 1 1 - \| 3 - \|

唱词 忽听佳人帘 内 藏， 无缘休 妄

锣经 太 太

鼓点 确 打 确 笃 打笃打 确 打 确打

曲谱 2 - \| 2 2 \| 1· 2 6 - \| 2 - 2 6 \| 5 - \| 0 0 0 0 \|

唱词 想， 过后莫 思 量。 （插白）

锣经 太 太 太 太 【四小锣】

鼓点 打 确 打 笃 打 打 确打确打 打

【驻云飞】

曲谱 艹6 5 3 2 2 \| 2/4 3 3 \| 2 2 \| 2 2 \| 1 5 \| 6 - \| 1 3 2 1 \|

唱词 打扫 厅堂， 谁想佳人帘 内 藏， 生得多娇

锣经 太 太

鼓点 确 确打打 确 打 确 确打打 确 打笃

141

曲谱	2 -	1. 3	2. 1	2 -	3. 5	2 -	2 2	1 3	2 -
唱词	态,	不敢抬	头	望,			何日得	成	
锣经	太				太	太			
鼓点	打	确	打	笃	打	笃	打	确	打 笃

曲谱	i 6	6 i 5	6 -	3 -	2 -	1 2	2 5	2 -	2 1
唱词		双,	抱胸	膛,		倒在	牙床,		
锣经	太太		太				太		
鼓点	打打	确 打	打	确	打	确 打	打 确	打	确 打

曲谱	6 -	1 3	1 3	2 1	2 -	3. 5	2 -	3 1	1 1
唱词		那时才把相	思	放,			命里无	缘	
锣经	太					太	太		
鼓点	打	确	打	确	笃	打 笃	打	确	打

刘智远下场

曲谱	3 3	2 -	2 2	2. 1	6 -	2 2	2 6	5 -	0 0
唱词	休妄想,		命里无	缘	休妄		想。		【小介】
锣经		太				太太	太		
鼓点	确 打	打	确	打	笃	打	确 打 确 打	打	

李三娘唱：【江头金桂】

曲谱	0 0	2 2 2	2 2	1 3	2 -	2 2	1 3	2 -	i 6
唱词	(插白)	看此人精神	秀发,	志气昂					
锣经				太				太太	
鼓点	确	打	确 打	打	确	打	笃	打 打	

曲谱	6 i 5	6 -	3 3	1 2	2 6	3 5	2 -	6 -	6 5
唱词	昂,	必定其中	宰相,		镇	天	下		
锣经	太					太			
鼓点	确 打	打	确	打	确	打 笃	打	确	打

142

曲谱　5　3̲2̲　1　2　3　2̲3̲　2　-　2　3̲2̲　2　-　5　5̲3̲　3　0　0　1̲2̲

（渐慢）

唱词　　　之奇　才，　奴这里　想他，　　想

锣经　　　太太　太　　　太　　　　　　　　太太

鼓点　确笃　打　打　确打确打　打　确　　　　　　打打

曲谱　3　2̲3̲　2　-　6̇　1̲6̲̇　3.　2̲　1　6̇　2　3̲2̲　5　5̲3̲　3　6̇

唱词　　　他，　　奴这里爱他，　　奴这里　　爱他。

锣经　　　太

鼓点　确打　确打　打　　　确　　　打　　确打　打

【驻云飞】　1＝C

曲谱　0　0　0　0　2̲2̲　2　2　2　2　1　3　2　-　2　2̲2̲

唱词（插白）　　　想他不是尘埃俗子，　论当时

锣经【四小锣】　　　　　　　　　　　　　太

鼓点　　　确　打　确　打笃打　确

曲谱　2　2̲　1　3̇　2̇　-　1̇　6　6̲1̲̇　5　6　-　3　3　1　2

唱词　有眼无　　　　　　珠，　犹如白璧

锣经　　　　　　太太　　太

鼓点　打　确　笃　打打　确打　打　确　打

曲谱　2　6̇　3.　5̲　2　-　6̇　6̲6̲̇　6　6　3　5　-　6　6̲5̲

唱词　掩光辉，　谁人肯把荆　山位，　骅骝

锣经　太　太　　　　　　　太

鼓点　笃　打　笃打　确　打　确打打　确

曲谱　3　5̲　5　5̲3̲5̲　6　-　2　-　1　2　1　2　3　2̲3̲　2　-

唱词　若化　荆　棘满枝，蛟　龙

锣经　　　　　　　太　　　　太

鼓点　打　确　打　确　笃打　确　打　打

143

曲谱	$\dot{6}$ $\dot{6}$	$\dot{6}$ $\dot{6}$	$\overset{\circ}{5}$. $\underline{3}$	5 $-$	3 3	2 2	$\overset{\circ}{2}$ $-$	$\overset{\frown}{\dot{1}}$ 6
唱词	欲 变	风 云	会	期，	终 朝	有 到	天	衢
锣经			太					
鼓点	确	打	确 打	打	确	打	确	打

曲谱	5 $-$	6 5	3. $\underline{5}$	3 $-$	3 6	$\overset{\frown}{5}$. $\underline{3}$	2 $-$	$\overset{\circ}{\overset{\frown}{1}}$ 2
唱词	日，				终 朝	有 到	天	
锣经		太 太	太				太 太	
鼓点	笃	打 打	确 打	打	确	打	笃	打 打

曲谱	3 $\underline{2}$ 3	2 $-$	0 0	0 0	$\underline{3}$ $\underline{2}$ $\underline{1}$ $\underline{3}$	$\overset{\circ}{2}$ $\underline{1}$ 2
唱词	衢	日。		（科介）	鹊 桥 未 架	银 河 上，
锣经		太				
鼓点	确 打	确 打	打		确	确

曲谱	廿 2 2	$\dot{6}$ $\underline{5}$	$\overset{\frown}{\dot{6}}$ $\dot{6}$ $\dot{1}$ 3	$\overset{\circ}{2}$ $\overset{\underset{16}{\frown}}{\dot{6}}$	$\frac{2}{4}$ 5 5
唱词	空 叫	织 女	把 仙 机，	瞭 望	
锣经	太 太			太 太	
鼓点	打 打 打	确	确	确	打 打 打 确

曲谱	3. $\underline{5}$	2 $-$	2 2	2 $\dot{6}$	5 $-$	0 0	0 0 0
唱词	牛	郎	无 会		期。	（李三娘、丫环下场科介）	
锣经			太 太	太			【小清锣】
鼓点	打	笃	打 打	确 打 确 打	打		

144

第十出　招　亲

1 = C $\frac{2}{4}$

丑奴上场，唱：【啰哩嗹】

曲谱	0　0	0　0	3 <u>3 2</u>	3　5	<u>3 2</u> <u>1 3</u>	2　－	5　－
唱词	（插白）		东 边	打 鼓	响 咚 咚，		响
锣经						太	
鼓点	冬 冬	冬 笃	确	打	确 打	打	确

曲谱	<u>3 2</u> <u>1 3</u>	2　－	0　0	0　0	0　0	1　2	6̣　6̣	1　2
唱词	咚	咚。	（插白）			请 出	新 郎	刘
锣经		太		况 七				
鼓点	打 笃	打		确 打	打 笃	确	打	确

曲谱	1　<u>6 1</u>	6̣　－	0　0	0　0	0　0	0　0	3 <u>3 2</u>	3　5
唱词	相	公。	（插白）				西 边	敲 锣
锣经		太		况 况 况				
鼓点	打 笃	打	【长槌】				笃 确	打

曲谱	<u>3 2</u> <u>1 3</u>	2　－	5　－	<u>3 2</u> <u>1 3</u>	2　－	0　0	0　0	0　0
唱词	响 洋	洋，	响	洋	洋。	（插白）		
锣经		太			太		况 七	
鼓点	确 打	打	确	打 笃	打		确 打	打 笃

曲谱	1　2	6̣　6̣	1　2	1　2	<u>2 1</u> <u>6 1</u>	6̣　－	0　0	0　0
唱词	请 出	花 花	绿 绿	三	姑	娘。	（插白）	
锣经					太			
鼓点	确	打	确	打	确 打	打	【长槌】	

145

曲谱	0 0 | 3 5 | 32 13 | 2 - | 5 - | 32 13 | 2 - | 6· 6 |
唱词	撒帐撒在东， 撒 在 东， 好似
锣经	【九槌头】 太 太
鼓点	确 打 笃 打 确 打 笃 打 确

曲谱	12 6· | 1 2 | 1 61 | 6· - | 3 32 | 3 32 | 1 1 | 2 - |
唱词	巫山十二峰， 双双进了桃源洞，
锣经	太 太
鼓点	打 确 打 笃 打 确 打 确 打 打

曲谱	3 32 | 1 1 | 12 3 | 2 2 | 1 2 | 6· 1 | 6· - | 1 6 |
唱词	摇动纱罗烛影红。 啰哩， 哆哩， 啰哆，
锣经	太
鼓点	确 打 确 打 确 打 笃 打 确

曲谱	6· 5 | 6· - | 1 6 | 1 6 | 1 2 | 1 61 | 6· - | 0 0 0 0 |
唱词	啰哆， 哩哆，哩哆， 啰啰啰啰啰。 （科介）
锣经	太 太 【宽九介】
鼓点	打 笃 打 确 打 确 打 打打 打打 确打 打打

曲谱	0 0 | 0 0 | 0 0 | 0 0 | 0 0 | 3 5 | 32 13 | 2 - |
唱词	撒帐撒在南，
锣经	况太 七太 况太 七太 况况 七况 七太 况 况 七 太
鼓点	打打 打打 确打 笃 打打 打打 打打 打打 打 笃 确 打 笃 打

曲谱	5 - | 32 13 | 2 - | 6· 6 | 12 6· | 1 2 | 1 61 | 6· - | 3 32 |
唱词	撒 在 南， 绮执玉日春寒忙， 纱绵
锣经	太 太
鼓点	确 打 笃 打 确 打 确 打 笃 打 确

曲谱　3 32 | 1 1 2 - | 3 32 1 1 | 12 3 | 2 2 1 2 | 6̣ 1 |
唱词　锦被重重盖， 一点风流汗又流。 啰哩， 哐
锣经　　　　　　　太
鼓点　打　确 打 打　确　打　确　打　确　打 笃

曲谱　6 - | 1 6̣ 6̣ 5̣ 6̣ - | 1 6̣ 1 6̣ 1 2 1 61 6̣ - |
唱词　哩， 啰哐， 啰哐， 哩哐，哩哐，啰啰啰啰啰。
锣经　太　　　　太　　　　　　　　　　　　太
鼓点　打　确　打 笃 打　确　打　确　打　打打 打打

曲谱　0 0 | 3 5 | 32 13 2 - | 5 - | 32 13 2 - | 6 6 |
唱词　（科介）撒帐撒在西， 撒 在 西， 风吹
锣经　【宽九】　　　　太　　　　　太
鼓点　　　确　打 笃 打　确　打 笃 打　确

曲谱　12 6̣ | 1 2 | 1 61 | 6̣ - | 3 32 3 32 | 1 1 2 - | 3 32 |
唱词　绣帐蝶 弄 枝， 双双同入兰房内， 红罗
锣经　　　　　太　　　　　　　　太
鼓点　打　确　打 笃 打　确　打　确打 打　确

曲谱　1 1 | 12 3 | 2 - | 1 2 | 6̣ 1 | 6̣ - | 1 6̣ 6̣ 5̣ 6̣ - |
唱词　帐里 会佳期。 啰哩， 哐哩， 啰哐， 啰哐，
锣经　　　　　　　　　　太　　　　　　　太
鼓点　打　确　打　确　打 笃 打　确　打 笃 打

曲谱　1 6̣ | 1 6̣ | 1 2 1 61 | 6̣ - | 0 0 | 3 5 | 32 13 2 - |
唱词　哩哐， 哩哐， 啰啰啰啰啰。 （科介）撒帐撒在北，
锣经　　　　太　【宽九】　　　　太
鼓点　确　打　确　打　打打 打打　确　打 笃 打

曲谱	5 -	$\overset{\frown}{32}$ $\overset{\frown}{13}$	2 -	$\dot{6}$ $\dot{6}$	$\overset{\frown}{12}$ $\dot{6}$	$\dot{1}$ $\dot{2}$	$\dot{1}$ $\overset{\frown}{61}$	$\dot{6}$ -	3 $\overset{\frown}{32}$
唱词	撒	在 北,		海 棠	花 开	春 娇	色,		鲛 绡
锣经			太				太		
鼓点	确	打 笃 打	确	打	确	打 笃 打	确		

曲谱	3 $\overset{\frown}{32}$	$\dot{1}$ $\dot{1}$	2 -	3 $\overset{\frown}{32}$	$\dot{1}$ $\dot{1}$	$\overset{\frown}{12}$ 3	2 -	$\dot{1}$ $\dot{2}$	$\dot{6}$ $\dot{1}$
唱词	一 点	染 红 衣,		提 起	银 灯	归 绣	房。	啰 哩,	哇
锣经			太						
鼓点	打	确 打 打	确	打	确	打	确	打 笃	

曲谱	$\dot{6}$ -	$\dot{1}$ $\dot{6}$ $\dot{6}$ 5	$\dot{6}$ -	$\dot{1}$ $\dot{6}$ $\dot{1}$ $\dot{6}$	$\dot{1}$ $\dot{2}$ $\dot{1}$ $\overset{\frown}{61}$	$\dot{6}$ -	0 0 3 5
唱词	哩,	啰 哇,	啰 哇,	哩 哇, 哩 哇,	啰 啰 啰 啰 啰。	(科介)	撒 帐
锣经	太		太		太	【宽九】	
鼓点	打	确 打 笃 打	确	打 确	打	打打 打打	确

曲谱	$\overset{\frown}{32}$ $\overset{\frown}{13}$	2 -	5 -	$\overset{\frown}{32}$ $\overset{\frown}{13}$	2 -	$\dot{6}$ $\dot{6}$	$\overset{\frown}{12}$ $\dot{6}$	$\dot{1}$ $\dot{2}$	$\dot{1}$ $\overset{\frown}{61}$	$\dot{6}$ -
唱词	撒 在 中,		撒 在	中,		公 婆	二 人	在	堂 中,	
锣经		太			太				太	
鼓点	打 笃 打	确	打 笃 打	确		打	确	打	确	打 笃 打

曲谱	3 $\overset{\frown}{32}$	3 $\overset{\frown}{32}$	$\dot{1}$ $\dot{1}$	2 -	3 $\overset{\frown}{32}$	$\dot{1}$ $\dot{1}$	$\overset{\frown}{12}$ 3	2 -	$\dot{1}$ $\dot{2}$	$\dot{6}$ $\dot{1}$
唱词	甘 罗	十 二	为 丞 相,		太 公	八 十	遇 文 王,		啰 哩,	哇
锣经				太						
鼓点	确	打	确 打 打	确	打	确	打	确	打	确 打 笃

曲谱	$\dot{6}$ -	$\dot{1}$ $\dot{6}$ $\dot{6}$ 5	$\dot{6}$ -	$\dot{1}$ $\dot{6}$ $\dot{1}$ $\dot{6}$	$\dot{1}$ $\dot{2}$ $\dot{1}$ $\overset{\frown}{61}$	$\dot{6}$ -	0 0 0 0
唱词	哩,	啰 哇,	啰 哇,	哩 哇, 哩 哇,	啰 啰 啰 啰 啰。	(科介、插白)	
锣经	太		太		太		
鼓点	打	确 打 笃 打	确 确	确	打 笃 打		

148

【过堂】1＝C $\frac{1}{4}$

曲谱　0　0　5 ｜ 6 1　5 ｜ 3 5　5 1　6 5　3 2 ｜ 5 3 2　1 ｜ 1 ｜
锣经　　太　况…… 　　　　　　　　　　　　　　　　　　况
鼓点　冬冬冬 冬…… 　　　　　　　　　　　　　　　　　冬……

曲谱　6 5　5 6 ｜ 3 2 1　1 ｜ 1 6　6 5 ｜ 3 2 ｜ 5 3 2 1 ｜ 2 ｜
锣经　七……
鼓点

曲谱　1 ｜ 2 ｜ 1 ｜ 6 ｜ 5 ｜ 6 1　5 3 ｜ 2 ｜ 3 ｜ 3 ｜ 1 ｜ 6 ｜
锣经　七……
鼓点　冬……

曲谱　1 ｜ 5 ｜ 3 2　5 3 ｜ 5 1　6 1　6 1 ｜ 2 3　2 3 ｜ 1 2 ｜ 1 2 ｜
锣经　七……
鼓点　冬……

曲谱　3 5　5 6 ｜ 3 2 1 ｜ 1 ｜ 2 1 ｜ 2 1 ｜ 5 ｜ 6 1　5　5 ｜
锣经　七……
鼓点　冬……

第十一出　观　花

刘智远、李三娘上场，刘智远唱：　1＝C【散板】　　　　　　李三娘唱：

曲谱　0　0 ｜ 0　0 ｜ 艹3　3 6 5 3　3 2. ｜ 2 － ｜ $\frac{2}{4}$ 5　5 ｜ 3. 5 ｜
唱词　（插白）　　　　一 对 夫 妻　正 是　时，　才 郎 美
锣经【四小锣】　　　　　　　　　　　　　太
鼓点　　　　　确　确　确 确 打 打　确　打

149

150

曲谱	2 1	3. 5 2 -	2 3	2. 3	5 0	0 0	0 0
唱词	前 去		问 此 牧	童。	(插白)		
锣经		太 太		太		【一小锣】	
鼓点	打 笃	打 笃 打	确	打 笃 打			

曲谱	【散板】 卅 3 2 3 2 5 3 2̂ 仝6	2 6̲1̲ 3 2̂ 仝6	0 0
唱词	牧 童 口 里 虽 哑	心 内 极 明,	(插白)
锣经	太	太	
鼓点	确 确 确 确打 打	确 确 确打 打	

曲谱	2/4 5 -	2 -	1 1	1 3	1 -	2 -	3. 5 2 -	2 2
唱词	他 道	清	明 时	节 雨	纷	纷,	路 上	
锣经							太 太	
鼓点	确	打	确	打 打	笃	打 笃 打	确	

曲谱	5 2 3 2̲1̲	3 -	2 -	1. 2	2 0	2 3 5 2	2 2
唱词	行 人	喜	气	浓。		借 问 酒 家	何 处
锣经			太				
鼓点	打	确	打	确	打 打	确	打 确 打

曲谱	1. 6̣ 3 1	1. 3̣	2 -	2 2 2 6̣	5̣ -	3. 5	1 1
唱词	有,	牧 童 遥	指	杏 花	村,	好	清 风
锣经	太		太 太	太			
鼓点	打	确 打 笃	打 打	确打 确打 打	确		打

曲谱	1 1	3 2̲ 2 -	2̇ -	2̇ -	0 0	1 3	3. 5	1 1
唱词	清 凉 相	送。			(插白)	上 写 着,	神 仙	
锣经		太太 矢太 矢太太						
鼓点	确	打打 打打 确打 确	打打 打打 确打 打			确	打	确

151

曲谱	3 2	2 -	2̇ -	2̇ -	2 2̲2̲ 2 2	5 3	3 2̲1̲	3 -
唱词	沽 美	酒，			又 写 着， 醉 壶	归 去		月
锣经			太太 矢太 矢太 太					
鼓点	打打 打打	确打 确	打打 打打 确打 确	打	确	打	确	打

曲谱	2 -	1. 2̲	2 0	5 3̲3̲ 5 2	2 -	1. 6̣	2 1̲2̲
唱词	儿	高。		我 和 尔 夫	妻 二	人，	正 是
锣经			太				
鼓点	打	笃 打	确	打	确	打 打	确

曲谱	6̣ 2	2 6̲1̲ 6̣ -	5 2 2 2	1. 6̣ 6̣ 2	2 6̲1̲ 6̣ -
唱词	提 壶	举 杯 开 怀	畅 饮，	畅 饮 开 怀。	
锣经		太		太	太
鼓点	打	确 打 打 确	打 笃 打	确 打 笃 打	

曲谱	2 3	2 -	3 3 3 2	3. 5	3 2 2 3	5 1̇ 6 -
唱词	只 饮 得	东 风	也 乐，	东	风	也
锣经						
鼓点	确		确	确	确	打 笃

曲谱	2 3 2 6̣	5 -	0 0	0 0	0 0	3 -	3. 5
唱词		乐。	（插白）			一	进
锣经	太 太	太		【四小锣】			
鼓点	打 打 确打 确打 打					确	打

曲谱	1 1	3 2	2 -	2̇ -	2̇ -	2 2	5 3	3 2̲1̲
唱词	门 来	百 花	开，			王 孙	公 子	
锣经			太太 矢太 矢太 太					
鼓点	确	打打 打打 确打 确	打打 确打 确打 打	确	打	确		

152

曲谱	3 -	2 -	1. 2	2 0	5 3̲3̲ 5	3 5 2	2 2 2	6·
唱词	下 瑶	台。			我 和 尔 夫	妻 二 人	同 玩 赏,	
锣经			太				太	
鼓点	打 确	打 打		确	打 确	打 笃 打		

曲谱	2 3	2 -	3̲3̲ 3	2	3. 5̲	3 2 2 3	5 1̇	6 -
唱词	又 听	得	西 郊	外	乐 声	相		
锣经								
鼓点	确 打	确 打	确 打	打 打	笃			

曲谱	2 3	2 6·	5 -	0 0	0 0	1 3	2. 3̲ 1 1	3 2
唱词	乐	送。	(插白)			此 乃	沙 陀 鸳	
锣经	太 太	太		【一小锣】				
鼓点	打 打	打 确 打 打 打			确	打 确	打 打 打	

曲谱	2 -	2̇ -	2̇ -	3 1̲1̲ 1	3	3	2 -	6· 2
唱词	鸯	鸟,		赶 则 是 呢 喃	燕	子,	燕 子	
锣经	太 太 矢 太	矢 太 太				太		
鼓点	确 打 确	打 打 确 打	确 打 打	确	打	确 打 打	确	

曲谱	6· 1	2 -	3̲3̲ 3	2	3 5	3 2	2. 3̲	5 1̇ 6 -
唱词	呢 喃,	双 双	飞 过	付			鳞	
锣经	太							
鼓点	打 笃	打 确	打	确	打	确	打 笃	

曲谱	2 3	2 6·	5 -	0 0	0 0	0 0	1 3	2. 3̲ 3 3
唱词		笼。	(插白)				乃 是	三 月
锣经	太 太	太			太			
鼓点	打 打	确 打 确 打 打			确 打 打	确	打	确

153

曲谱　1 1 | 3 2 | 2 - | 2̇ - | 2̇ - | 2 2 5 3 | 3 2 1 |
唱词　清 明 四 月 天， 花 爱 刘 郎
锣经　　　　　　　　　　　　　　　　太 太 矢 太 矢 太 太
鼓点　打 打 打 打 打 确 打 确 打 打 确 打 确 打 打 确 打 确

曲谱　3 - | 2 - | 1. 2 2 0 5 2 | 2 2 1 6 2 | 6 1 |
唱词　柳 桃 颜， 一 朝 云 雾 起， 天 与
锣经　　　　　　　　　　太 太
鼓点　打 确 打 打 确 打 笃 打 确

曲谱　6 1 6 | 6 - | 2 2 2 - | 6 1 | 2 - | 2 6 1 2 6 1 |
唱词　地 相 连， 三 娘 妻， 尔 今 自 幼 未 曾
锣经　　　　　太
鼓点　打 笃 打 确 确 确

曲谱　1 6 | 6 - | 2 3 2 - | 3 3 3 2 | 3 5 3 2 2 3 |
唱词　出 闺 房， 错 认 着 雨 朦 胧， 雨
锣经　　　太
鼓点　确 打 打 确 打 确 打 确 打 确

曲谱　5 1 | 6 - | 2 3 2 6 | 5 - | 0 0 0 0 0 0 |
唱词　朦 胧。 （科介、插白）
锣经　　　　　太 太 太 太
鼓点　打 笃 打 打 确 打 确 打 打 确 打

李三娘唱：
曲谱　1 1 | 3 2 | 2 - | 2̇ - | 2̇ - | 3 1 1 3 1 3 | 2 - |
唱词　刘 郎 慢 回 去， 只 见 桃 杏 花 开，
锣经　　　　　　　　　　　　　　太 太 矢 太 矢 太 太
鼓点　确 打 打 打 打 确 打 确 确 打 打 确 打 确 打 确 打 确 打 打

154

曲谱	6̣ 1	1 6̣	3 5	5 35	6 -	2 -	0 0	0 0	0 0
唱词	桃 杏	花 开	满 园	红。					(科介、插白)
锣经						太			【天鹅】
鼓点	打	确	打	打	确打	确			

刘智远唱：

曲谱	2 1	3. 5	1 3	1 3	3 2	2 -	2̇ -	2̇ - 3 -	2 1	3. 5
唱词	待 我	亲 手	前 去	折 花	枝，		看	此	花，	
锣经							太太 矢太 矢太太			
鼓点	打	确	打	确	打打打打	打确打	确打 打确	打确打 确	打	打 确

曲谱	2 -	2 3	2 3	5 -	6̣ 1	2 3	1 -	2 -	3. 5	2 -	0 0	0 0
唱词		心 中	堪 爱，		此 花	付 与	三	娘	手。			(插白)
锣经	太		太				太	太				
鼓点	打	确	打笃	打	确	打	确	打笃	打笃	打		

曲谱	6̣ 1	6̣ -	6 5	5 -	5 1̇	6 -	2 3	2 6̣	5 -
唱词	与 三	娘	插 在		鬓	云			边，
锣经							太 太		太
鼓点	确	打	确	打	打	笃	打 打	确打 确打	打

李三娘唱：

曲谱	6̣ 1	2 3	1 1	2 -	3. 5	2 -	6̣ 1	6̣ -	6 5
唱词	奴 和	尔 少	年 夫	妻，			岂 单	花	
锣经				太	太				
鼓点	确	打	确	打笃	打笃	打	确	打	确

曲谱	5 -	5 1̇	6 -	2 3	2 6̣	5 -	0 0	0 0	0 0
唱词	之					理。			(科介、插白)
锣经				太 太		太			
鼓点	打	打	笃	打 打	确打 确打	打			

155

曲谱：2 1 ｜3. 5｜1 3｜1 3｜3 2｜2 －｜2 －｜2 －｜3 －｜

唱词：待　奴　亲　手　前　去　折　花　枝，　　　看

锣经：　　　　　　　　　　　太太 矢太　矢太太

鼓点：确　打　确　打　打打打打 确打确　打打 确打 确打打 确

曲谱：2 1 ｜3. 5｜2 －｜2 3｜2 3｜5 －｜6 1｜2 3｜1 －｜2 －｜

唱词：此　花，　　　心　中　堪　爱，　此　花　付　与　刘　郎

锣经：　　　　太　　　　　　　太

鼓点：打　确　打打　确　打笃 打　确　打　确　打笃

曲谱：3. 5｜2 －｜0 0｜0 0｜2 22｜6 2｜1. 6｜6 6｜3 1｜

唱词：手。　　　（插白）　　虽　则 是 男 子 汉，　不　戴　草

锣经：太　　太　　　　　　　　　太

鼓点：打笃 打　　　　　确　　打笃 打　确　打笃

曲谱：2 －｜6 2｜2. 6｜6 2｜2. 6｜3 1｜2 －｜6 2｜2. 6｜3 1｜

唱词：花，　有　日　里　登　金　榜　姓　名　扬，　饮　御　酒　插　金

锣经：太　　　　　　　　　　　　太

鼓点：打　确　打　确　确　确打 打　确　打　确打

曲谱：2 －｜6 2｜1 1｜2 －｜2 6｜6 1｜2 －｜6 1｜6 －｜6 5｜

唱词：花。　妻　子　将 此 花，　权　当　金　花，　与　刘　郎　插　在

锣经：太　　　　　太　　　　　太

鼓点：打　确　打笃 打　确　打笃 打　确　打　确

刘智远唱：

曲谱：5 －｜5 1｜6 －｜2 3｜2 6｜5 －｜6 －｜5 －｜3 1｜3 1｜

唱词：帽　沿　　　　边。　折　下　来　与　三　娘

锣经：　　　　　　太太　太

鼓点：打　打　笃　打 打 确打 确打 打　确　打　确　打

156

曲谱 3. 5 2 - | 2 3 | 2 3 | 2 6̇ | 5 - 0 0 | 0 0 0 0 |
唱词 凑 成， 一 对 钗 鸾 双 凤。（插白）
锣经 太 太 太
鼓点 确 笃 打 打 确 打 确 打

刘、李合唱：
曲谱 6 - 5 - | 1 3 3 2 | 2 - | 2̇ - 2̇ - | 0 0 |
唱词 双 双 同 去 照 容 颜。
锣经 太 太 矢 太 矢 太 太
鼓点 确 打 确 打 打 打 打 确 打 确 打 打 确 打 确 打 打

曲谱 0 0 | 5 6 5 3 | 2 3 2 1 | 6 5 6 1 | 2. 3 | 0 0 0 0 |
唱词 （插白）
锣经 太 太 矢 太 矢 太 太 太 太 矢 太 矢 太 太 太 太 太 太 太 太. 太
鼓点 打 打 确 打 确 打 打 打 打 确 打 确 打 打 打 笃 笃 笃 笃 打

曲谱 5 3 3 | 5 2 | 2 2 | 1 6̇ | 2 6̇ 2 6̇ | 6̇ - 5 2 2 | 2 |
唱词 照 得 我 夫 又 青 春， 妻 又 年 少， 百 年 欢
锣经 太 太
鼓点 确 打 确 打 打 确 打 笃 打 确 打 笃

【散板】
曲谱 卅 1. 6̇ 6̇ 1 3 2 2 2̇ 6̇ 3 2 1 3 2 1 2 5 5 6 2 1 6
唱词 笑， 同 偕 到 老， 双 双 赛 过 鸾 和 凤，双 双 赛 过
锣经 太 太 况 太 况
鼓点 打 确 确 确 打 打 确 打 打 笃 确 打 笃

曲谱 2 2 2 6̇ 5 - | 0 0 | 0 0 | 0 0 | 0 0 | 0 0 | 0 0 | 0 0 ‖
唱词 鸾 和 凤。（刘智远、李三娘下场）
锣经 太 太 太 | 0 太 | 况 太 况 太 | 况 况 | 况 况 况 况 | 况 太 | 况 0 |
鼓点 打 确 打 确 打 打 打 | 打 0 | 打 打 打 打 | 打 打 | 打 打 笃 | 打 笃 | 打 0 |

157

第十二出 洪信回家

李洪信上场，唱：【驻马听】　　　　　　　　　　　1＝C 【散板】

曲谱 0 0 | 0 0 | 0 0 | 0 0 | 0 0 | 0 0 | 0 0 | 0 0 | ⅴ 6 5 5 2 2 - | 0 0 |
唱词 （插白）　索 债 回 家,（内仿乌鸦叫声）
锣经 【小介】太 0 | 太 0 | 太 太 0 太 |　　　【四小锣】
鼓点 0 打 | 打 笃 | 打 打打 | 打 打 | 打 笃 |　　确　确打 打

曲谱 0 0 | 2/4 5 5 | 3 5 | 2 - | 2 2 2 6 | 5 - | 5 2 2 22 | 1. 6 |
唱词　忽听乌 鸦 叫几 声, 想是 离家日 久,
锣经　太　　　太 太　太
鼓点 确打 打 确 打 笃 打 确 确打 确打 确 打 确打 打

曲谱 1 3 | 1 6 1 6 | 6 6 | 2 2 2 2 | 2 2 | 1. 6 | 1 2 1 6 |
唱词 甘旨 跪危, 我福 无凭, 常言道,鹊噪 非为喜, 鸦鸣 还是
锣经　　　　太　　　太
鼓点 确 打 确打 打 确 打 确打 打 确 打 笃

曲谱 6 - | 0 0 | 0 0 | 0 0 | 5 2 2 2 | 1. 6 | 2 2 1 6 | 6 - |
唱词 凶。 （内仿乌鸦叫声）　　尔在那里 叫, 我在 这里听,
锣经 太　　　太　　　太
鼓点 打　　打确打 确 打 笃 打 确 打 笃 打

曲谱 5 33 5 2 2 22 | 1. 6 | 1. 2 6 2 | 1 6 6 - | 2 2 1 2 |
唱词 叫 得我 战战 兢兢, 方寸急,转 家庭。 归家 却把
锣经　　　太　　　太
鼓点 确 打 确打 打 确打 打 确打 打 确 打

曲谱 6 2 1 - | 1 1 3. 5 2 - | 2 2 2 6 | 5 - | 0 0 0 0 ‖
唱词 双亲奉, 归家 却把 双亲 奉。 （李洪信下场）
锣经　太　　　太 太　太
鼓点 确打 打 确 打 笃 打 打 确打 确打 打

158

第十三出 哭 灵

丑奴上场，唱：【驻云飞】1＝C【散板头】

曲谱	0 0	⅄6 5̲ 3. 2	2̲ 0	²⁄₄ 1 1	3. 5̲	2 —	2 2	2̲ 6̣	5 —
唱词		连丧 双亲，	哭破 喉 干	两泪			涟，		
锣经	【四小锣】	太			太 太	太			
鼓点	确	确打 打	确	打 笃	打打	确打 确打 打			

曲谱	2 2	6̣ 2	1. 6̣	1 2	1 6̣	6̣ —	5 2	2 2	2. 6̣
唱词	夫 到	南 庄 去，	屈 指	一 个 月，	如 何	不 回 程，			
锣经		太		太		太			
鼓点	确	打 笃 打	确	打 笃 打	确	打 笃 打			

曲谱	3 —	2 —	1 2̲2̲	1 2	1. 6̣	6̣ —	1 2	6̣ 1	2 6̣1̲
唱词	好 伤 情。	公婆 双 死，	叫奴 难 收						
锣经		太		太					
鼓点	确	打	笃 打	确	打 笃 打	确	打	确 打	

曲谱	6̣ —	3 3̲2̲	1. 3̲	2 —	2 2	2̲ 6̣	5 —	0 0	0 0	0 0
唱词	殡，	倚门 悬 望，	怎奈	何？	（科介、插白）					
锣经		太 太	太		【四小锣】					
鼓点	打	确	打 笃	打打	确打 确打 打					

曲谱	⅄6 5̲ 3. 2	2̲ 0	²⁄₄ 1 1	3. 5̲	2 —	2 2	2̲ 6̣	5 —
唱词	恼 恨 公婆，	终日 骂	奴 口嘴	多，				
锣经	太		太 太	太				
鼓点	确 确打 打	确	打 笃	打打	确打 确打 打			

李洪信上场，唱：【驻云飞】

160

| | 曲谱 | 唱词 | 锣经 | 鼓点 |

曲谱：2 - │ 2 6 │ 5 - │ 533 5 2 │ 2 2. 6 │ 3 2 │ 1. 3 │
唱词：在 黄泉路， 不由人汪汪 泪倒， 不由
锣经：太太 太 太
鼓点：打打 确打 确打 打 确 打 确打 打 确 打

曲谱：2 - │ 22 2 6 │ 5 - │ 00 00 │ 23 32 │ 2 35 │
唱词：人 汪汪泪 倒。 (科介、插白) 听奴原因说出
丑奴唱：
锣经：太太 太 【四小锣】
鼓点：笃 打打 确打 确打 打 确 打 确

曲谱：532 2 - │ 6 61 1 6 │ 3 2 2 - │ 1 6 │ 00 00 │
唱词：来， 又恐怕外人 知道。 (插白)
锣经：太 太
鼓点：打笃打 确 打 确 打笃打

【散板】
曲谱：廿2 322 2 5 3 2 1元6 1 6 61 6 1 61 3 2 1元6 │
唱词：命刘大堂前扫地， 三姑屏风后瞧见。
锣经：太 太
鼓点：确 确 确 确打打确 确 确 确打打

2/4
曲谱：3 2 │ 2 35 │ 2 - │ 3 61 1 │ 1 2 - │ 533 5 2 │ 2 2 │
唱词：一个里瞧外， 一个外瞧里， 他二人有情 有
锣经：太 太
鼓点：确 确打打 确 打笃打 确 打 确打

曲谱：1. 6 1 - │ 3. 5 │ 2 - │ 23 2 6 │ 5 - │ 00 00 │
唱词：义， 这丑事外人怎知。 (科介、插白)
锣经：太 太太 太
鼓点：打 确 打 笃 打打确打打

曲谱 | 5. 3 | 3 2 1 | 3 - | 2 - | 1 2 | 2 0 | 5 2 2 2 | 2. 6 |

唱词 大舅 转家 庭， 为甚 心怀 愤？
锣经 太 太
鼓点 打 确 打 确 打 打 确 打 笃 打

曲谱 | 0 0 | 0 0 | 5 2 | 2 2 | 6 2 | 2. 6 | 1 3 | 2 - | 2 2 |

唱词 （科介、插白） 妹夫 本是 兄弟 情， 为 何 不 相
锣经 【一小锣】 太 太 太
鼓点 确 打 确 打 打 确 打 打 打

洪信、丑奴、三娘、智远合唱：

曲谱 | 2 6 | 5 - | 0 0 | 0 0 | 6 - | 5 - | 1 3 | 3 2 | 2 - |

唱词 认？ （科介、插白） 双 亲 弃世 痛 难
锣经 太 【一下锣】 太
鼓点 确 打 确 打 打 确 打 确 打 确 打

曲谱 | 2 - | 3 1 | 1. 3 | 2 - | 2 - | 2 6 | 5 - | 5 2 | 2 2 |

唱词 禁， 大家 前 去 哭 灵， 帏前 休 得
锣经 太 太 太 太
鼓点 打 确 打 笃 打 打 确 打 确 打 打 确 打

曲谱 | 2 2 | 2. 6 | 1. 3 | 2 - | 2 2 2 6 | 5 - | 0 0 | 0 0 |

唱词 闲 争 论， 休 得 闲 争 论。 （科介、插白）
锣经 太 太 太 太
鼓点 打 打 确 打 打 打 确 打 确 打 打

李洪信唱：

曲谱 | 0 0 | 5 2 | 2 2 | 2. 6 | 1. 3 | 2 - | 2 2 2 6 | 5 - | 0 0 |

唱词 从我 远离 门， 何不 通书 信？ （科介、插白）
锣经 太 太 太 太
鼓点 确 打 笃 打 确 打 打 打 确 打 确 打 打

163

曲谱 0 0 | 0 0 | 0 0 | 2 2 | 2 2 | 6 2 | 1. 6 | 1 1 | 3. 5 | 2 - |
唱词 　　　　　　　　　打 死　贱 人　方 消　恨，　打 死 贱　人
锣经 【槌半锣】　　　　　　　　　　　　太
鼓点 　　　　　　　确　打　确 打 打　确　死 打　笃

曲谱 2 2 | 2 6 | 5 - | 0 0 | 0 0 | 0 0 | 0 0 | 0 0 | 0 0 | 0 0 |
唱词 方 消　恨。　　　　　　　　　　　　　　　　（插白）
锣经 太 太　太 【宽火透】太　况 况　况况 况况　况 太太太　况 七
鼓点 打 打　确 打 确 打 打　打 笃　打 打　打打 打打　笃笃笃　打 笃

刘智远唱： **1 = F**

曲谱 6 1 | 1. 6 | 1 6 | 1 6 | 6. 5 | 6 - | 5 - | 3 - |
唱词 上 写　着　刘 智 远 同 乡 共　里　人，
锣经 　　　　　　　　　　　　　　　　太
鼓点 确　打　确　打　确　打　确 打 打

曲谱 3 3 | 3 3 | 3 3 | 3 1 | 1. 6 | 6. 1 | 3 5 | 1 6 |
唱词 岳 丈 岳 母 重 怜 恩 爱 深，　将 亲 女　结 起
锣经 　　　　　　太
鼓点 确　打　确　打 笃 打　确　打　确 打

曲谱 5. 3 | 6. 1 | 3 5 | 1 6 | 5. 3 | 3 - | 3 0 | 0 0 |
唱词 姻，　三 叔 为 媒 说 合 亲，　无 端　（插白）
锣经 太　　太
鼓点 打　确　打　确 打 打　确 打 笃

曲谱 0 0 | 3 3 | 3 3 | 3 1 | 1 0 | 0 0 | 0 0 | 0 0 |
唱词 　　无 端 大 舅 心 狠 毒。　（插白、科介，李洪信白：慢慢写来！）
锣经 【一小锣】
鼓点 　　确　打　确打 确 笃

164

曲谱 3 1 | 1. 6 | 1 - | 6 - | 0 0 | 6 1 | 3 5 | 1 6 | 5. 3 |
唱词 心窟窿, 逼 写 （插白） 窟窿 休书 退还 亲,
锣经 太 太
鼓点 确 打 打 确打确 笃 确 打 确打打

曲谱 3 3 | 3 - | 3 1 | 1. 6 | 6 1 | 3 5 | 1 6 | 5. 3 | 0 0 | 0 0 ‖
唱词 写 休书 退还 亲, 留与 官司 辨 假 真。 （插白）
锣经 太 太 【四小锣】
鼓点 确 打 确打打 确 打 确打打

第十四出　设　计

刘智远上场

锣经 ｜ 况况 况况 ｜ 况况 况况 ｜ 况 太太太 ｜ 况 七 ｜
鼓点 打 打 ｜ 打打 打打 ｜ 打打 笃 ｜ 打 笃笃笃 ｜ 打 笃 ｜

刘智远唱:

曲谱 ｜ 3 3 3 | 6 5 | 5 - | 3 2 | 2 - | 2 - | 3 1 | 1. 3 | 2 - |
唱词 好 姻缘 反作 恶 姻 缘, 辜负 天 台
锣经 太
鼓点 确 打 确 打 确打 打 确 打 笃

曲谱 ｜ 2 2 | 2 6 | 5 - | 2 3 | 5 2 | 2 2 | 1. 6 | 3 1 | 1. 3 |
唱词 浪苑 仙, 不是 刘高 心意 好, 东来 西
锣经 太 太
鼓点 打打 确打 确打 打 确 打 确 打 确 打

曲谱 ｜ 2 - | 2 2 | 2 6 | 5 - | 0 0 | 0 0 | 3 3 | 6 5 | 5 - |
唱词 去 到 天 边, （插白） 当初 大舅
锣经 太太 太 太 【宽火透】
鼓点 笃 打 打 确打 确打 太 打 确 打 确

166

曲谱 3 2 2 - | 2̇ - 3 1 | 1. 3 2 - | 2 2 2 6̇ 5 - | 2 3 |
唱词 未回　　来，　　泔把　姻　亲　招我　　谐。　　此言
锣经　　　　太　　　　　　　太太　　太
鼓点 打　确打　打　确　　打　笃　　打打　确打确打　打　　确

曲谱 5 2 | 2 2 | 1 6̇ | 3 1 | 1. 3 | 2 - | 2 2 | 2 6̇ | 5 - |
唱词 难怪　在心　头，　今日　还　把　　金樽　　　待。
锣经　　　　　太
鼓点 打　确打　打　确　　打　笃　　打打　确打确打　打

曲谱 2 3 | 5 2 | 2 2 | 1 6̇ | 3 1 | 1. 3 | 2 - | 2 2 | 2 6̇ | 5 - ‖
唱词 总有　闲情　一洗　开，　总有　闲　情　　一洗　　开。
锣经　　　　　太　　　　　　　　　　　　　太
鼓点 确　打　确打　打　确　打　笃　　打打　确打确打　打

【五小锣】念：刘大尔好差，哄尔去看瓜，瓜精吃将去，三娘凭我嫁，大大银包是我拿，是我拿。

（刘智远下场）【长槌】

第十五出　夺　杖

李三娘内唱上场　　1＝C【散板】

曲谱 0 0 | 0 0 | 0 0 | サ 3 3 3 6 5 3 3 2 2̆ | 0 0 0 0 |
唱词 　　　　　　　　　自与刘郎　偕伉俪，
锣经　　　况　太太太　况七　　　　　　　　　　太　七太　况七
鼓点 打打　笃笃笃　打笃　确　　确　　　　确　　打打打打　打打打打　打笃

1＝F【散板】

曲谱 サ 1 1 6̇ 1 1 6̇ 5 6̇ | 6̇ 2 1 | 6̇ 2 1 6̇ 5 3 - | 6̇ 1 1 1. 6̇ |
唱词 夫妇　如鱼　水，哥嫂　用谋计，　　拆散奴鸳鸯
锣经　　　　　太　　　　　　　　太
鼓点 确　　确　确打　打　确　　确　　确打　打　　确　打　笃

167

这是一张戏曲曲谱（简谱）图，包含曲谱、唱词、锣经、鼓点四行，无法用纯文本准确呈现乐谱。按要求输出图像引用及可辨识的唱词文本信息。

第一行：
- 曲谱：5 665 665 665 355 61 3 — 0 0 1 1 1 1
- 唱词：对，陌地里自伤悲,只落得双　垂泪。（科介）盖世英雄
- 锣经：太　　　　太　　【一下锣】
- 鼓点：打 确 打 确 打 确打打　　确　确

标注：刘智远内唱上场

第二行：
- 曲谱：6.5 6 53 | 2/4 6 65 | 36 56 | 1 — | 3 — | 33 | 33 |
- 唱词：谁能比,　怎奈我时运　不利,　　可恨大舅
- 锣经：　　　　　太
- 鼓点：打 确 打打打打 确　打　确　打笃打　确　打

第三行：
- 曲谱：3 1 | 1.6 6 66 | 661 | 1 65 6 — 0 0 0 0 33 |
- 唱词：心狠毒,　把酒儿劝得我醺醺醉。（科介、插白）我想
- 鼓点：确 打 打　确　打　确打打　　　确
- 标注：【一下锣】

第四行：
- 曲谱：33 31 | 1.6 65 | 16 | 53 6.1 3.5 61 |
- 唱词：夫妻　夫妻,　有话同知,　叫我怎的不说
- 锣经：太　　　　太
- 鼓点：打　确打打　确　打笃打　确　确

第五行：
- 曲谱：3.5 61 | 6 66 | 6661 | 61 1 65 6 — 3 — 33 |
- 唱词：怎的不讲,我这里趱步前来见三　娘,把看瓜
- 锣经：太
- 鼓点：确　确　确打打确打

第六行：
- 曲谱：31 | 1.6 65 | 16 | 5 — 665 | 665 65 35 |
- 唱词：事情,守瓜原因,一件件说与三娘,说个长和
- 锣经：太　　太
- 鼓点：确笃打　确　打笃打　确　打　确　打

168

曲谱／唱词／锣经／鼓点

李三娘唱：

曲谱：5 6 1 - 3 - | 0 0 | 0 0 | 6 1 | 1 - | 1 1 | 6 6 5
唱词：细。 （科介、插白） 忽 听 何 人 叫
锣经：太
鼓点：确 打 笃 打 【一下锣】 确 打 确 打

曲谱：6 - | 5 - | 3 - | 0 0 | 6 6 5 | 3 5 | 5 6 | 1 - | 3 -
唱词：开 门。 呀！ 原来 刘郎 来 到，
锣经：太
鼓点：确 打打 打打 【长槌】 确 打 确 打 笃 打

曲谱：3 3 | 3 3 | 3 3 | 1 6 | 1. 6 | 6 5 | 6 5 | 1 6 | 5 -
唱词：尔 在 哪里 吃得 醺醺醉， 撇得 妻子 在家 中，
锣经：太 太
鼓点：确 打 确 打 笃 打 确 打 确 打 打

刘智远接唱：1=C

曲谱：6 5 | 1 6 | 5 3 | 6 6 5 | 3 5 | 5 6 | 1 - 3 - | 2/4 6 | 1
唱词：冷冷 清清， 受拖磨受 劳碌。 说 什
锣经：太 太
鼓点：确 打 笃 打 确 打 确 打 笃 打 确

曲谱：1 - | 1 1 1 | 6 6 5 | 6 - | 5 - 3 - | 3 3 | 3 3 | 3 1
唱词：么？ 受拖磨受 劳碌。 我 想 万事 已 分
锣经：太
鼓点：打 确 打 确 打 笃 打 确 打 确 打

曲谱：1. 6 | 6 1 | 1 6 | 1 - | 6 - | 5 6 | 3 3 | 3 3 | 3 1
唱词：定， 浮生 空自 忙， 一轮 明月 去 如
锣经：太 太
鼓点：打 确 打 确 打 确打打 确 打 确 打

169

曲谱 唱词 锣经 鼓点

唱词：梭，须信人生能几何，我刘智远今朝饮酒今朝

唱词：醉，明日愁来明日愁，我和尔年少夫妻，

唱词：少年夫妇，待一日来过一日，得一时来

唱词：过一时，我和尔随高随低，随远随分，

李三娘唱：

唱词：我和尔随时过。　尔把闲言闲语都丢

唱词：去，待妻子扶与兰房坐。（科介、插白）

170

曲谱	0 0 \| 0 0 \| 0 0 \| 丗3 6 3 6 5 3 3 6 5 3 2 2 2 2 0 0 3 5 3
唱词	尔 是个纸 蝴蝶 忒杀轻, 尔
锣经	况七太七 况七太七 况 0 \| 【专槌】
鼓点	打0打0 \| 打0笃 \| 打 0 \| 确 确 确 打打打0 确

曲谱	3 5 3 5 1 6 6 5 3 1 6 1 1 1 1 1 6 5 6 1 1 6 5 6 3 3 5 3 5 1 6
唱词	好 似 纸 作栏杆,叫妻子怎靠得尔,尔好似
锣经	太 太 太
鼓点	确 确 确打打 确 确 确 确打 打 确 确 打打

曲谱	1 1 1 1 1 1 1 1 6 6 5 6 5 3 1 1 6 6 1 1 6 5 6 1 1 6 5 6 1 6 5 6
唱词	风吹杨柳,飘飘荡荡无 定准, 纸做 船儿 叫妻子怎 渡 人,
锣经	太 太
鼓点	确 确 确 确打打 确 确 打 确打打

曲谱	1 6 5 3 3 1 6 5 3 0 3 3 3 3 3 3 1 6 1 6 6 5 6 6 1 1 6 5 3
唱词	嗳, 冤家, 昨日堂前写下休 书, 妻子在屏风后 瞧见,
锣经	太 太
鼓点	确 确 打 确打打 确 确 确 确 确确打 打

曲谱	3 3 \| 3 3 \| 3 3 \| 1 6 1 6 5 6 5 6 5 6 1 1 6 5 3 3 3
唱词	本待 向前 一把 扯碎,怎奈哥哥乃是愚毒 之人, 嫂嫂
锣经	太
鼓点	确 确 确 确 确 确打打 确

曲谱	3 3 3 3 1 1 1 \| 6 6 5 6 5 \| 6 5 \| 6 5 \| 6 6 6 1 1 - 6 5 3 -
唱词	乃是妖舌之妇。 尔 妻子 站在 一旁, 敢怒 不敢言了夫,
锣经	太
鼓点	确 确 确 确 确 确 确 确打打

171

曲谱 | 2/4 6 63 | 6 6 | 5. 6 5 - | 6 - | 1 1 6 6 | 3. 2 1 - |

唱词 只 落得 顿足 捶 胸 也, 短叹 长呼 千

锣经 太

鼓点 确 打 确 打 笃 打 确 打 确 打

曲谱 6 3 | 3. 2 3 - | 0 0 | 1 1 6 6 5 | 6 - 5 - | 3 - |

刘智远唱:

唱词 万 声。 (插白) 妇人家 浅 见 识 浅,

锣经 太 【专槌】 太

鼓点 确 打 笃 打 确 打 确 打 笃 打

曲谱 3 3 3 | 3 3 | 3 1 | 1. 6 | 1 1 6 | 1. 6 | 1 - | 6 - |

唱词 我 袖里 机关 他 怎知, 假意 与他 相 和

锣经 太

鼓点 确 打 确 打 打 确 打 确 打 确

曲谱 5. 6 | 3 3 | 3 3 | 3 3 | 3 3 3 | 3 1 | 1. 6 | 0 0 | 0 0 |

唱词 顺, 他 把 田 地 家 财 与 我们 均半 分。 (科介、插白)

锣经 太 太

鼓点 打 确 打 确 打 确 打 打 确打 0

曲谱 0 0 | 6 1 | 1 - | 1 1 | 6 6 5 | 6 - | 5 - 3 - | 3 3 |

唱词 我 是 英 雄 豪 贵 客, 假做

锣经 况七 七

鼓点 打 笃 确 打 确 打 确 打 笃 打 确

曲谱 3 1 | 1. 6 | 1 - 6 - | 1 - 6 - | 5. 6 | 0 0 | 0 0 |

唱词 痴 呆 朦 胧 人, (科介、插白)

锣经 太 太 【一下锣】

鼓点 打 笃 打 确 打 确 笃 打 打

曲谱 / 唱词 / 锣经 / 鼓点

唱词：一来不忘 岳丈岳母恩，二来不忘 三叔

唱词：为媒说合亲， 三来不忘 （科介）尔我
【一下锣】

唱词：结发夫妻 恩和义。（科介、插白）

念：上写着刘智远同乡共里人，岳丈岳母重怜恩爱深，将亲女儿结起姻。无端大舅心狠毒，逼写休书退还亲，写休书退还亲。

唱词：（科介、插白）留与官司辨假真，酒儿吃得醺醺
【一下锣】

唱词：醉，事儿明明记在心，口里念得真，笔儿

唱词：写得明，怎奈我 笔尖儿滴流流，写将来不顺

174

176

曲谱	0 0	0 0	0 0	2 2̲1̲	6̣ · 6̣	6̣ 1	1 -	3 2	2 -	1 6̣
唱词	（科介、插白）			丈夫	怎么	舍得		打	你，	
锣经	【一下锣】									
鼓点				确	确	确		笃打		太打

曲谱	5 -	2 -	2 2̲1̲	2 2̲1̲	6̣ 6̣	6̣ -	6̣ 1	2 1	2 2̲1̲
唱词	方	才	在你	哥嫂	跟	前，	说了	许多	大话
锣经									
鼓点	确		确		确		确		确

曲谱	6̣ 6̣	6̣ 1	2 1	1̲2̲3̲	2 -	1̲ 3̲2̲	1̲1̲2̲3̲	1̲1̲ 3	3̲ 2̲1̲
唱词	而来，	如今	不去	不知	紧 要，	他道	枉为男子，	枉为丈	夫了
锣经									
鼓点		确		确		确		确	

曲谱	1 2	2 2̲2̲	2 2	2 2	2 2	5 3	3̲ 2̲1̲	3 -	2 -	1. 2̲
唱词	妻，	莫说	是瓜	精，	就是	天上	飞龙		我去	拿。
锣经	太								太	
鼓点	笃打	确		确		确		确	打笃打	

曲谱	2 0	5 2	2 2	2. 6̲	6̣ 1	2 2̲1̲	6̣ -	5 2	2 2	2. 6̲
唱词	若念	夫妇	情，	亲送	一杯	茶，		不念	夫妇	情，
锣经		太			太			太		
鼓点	确	打笃打		确	打笃打		确	打笃打		

渐慢

曲谱	6̣ 1	6̣ 6̣	1. 6̣̲	5 5	2 3	3 -	6̣ 1	2 -	0 0	0 0	0 0
唱词	凭在	尔心	下，	总有	瓜精		我去	拿。	（科介、插白，笑下）		
锣经		太					太				【火透】
鼓点	确	打笃打		确	打		确	打笃打			

177

178

第十六出　瓜园别

瓜精上场

科介　【火透】接【长槌】　瓜精做吃蛇磨刀科　【抑锣】

刘智远内唱上场　　1＝F　【散板】【驻云飞】

曲谱	0　0　｜0　0　｜廿5　5　3 2 3　2　0　0　0　5　5　3 2　3　5 6 ‖
唱词	（科介）　　　来 到 瓜　园，　　忽 听 三 娘 嘱
锣经	况　太太太　况　七　　　　　　　　　【火透】
鼓点	打　笃笃笃　打　笃　确　确　　　　确　打　确

曲谱	5 3 5 3　5.3 2　1 6 2　｜6 2｜3　1｜2 —｜6 2｜3　1｜
唱词	咐　言，　　　忙 步 行 来 到，果 有 妖 风
锣经	太　　　　　太　　　　太
鼓点	确 打　打　确　确 打 打 确　打 笃 打　确　打 笃

曲谱	2 —｜6 2｜3 2 2｜2 5 3｜5 —｜6 2｜3　1｜2 —｜6 2｜
唱词	起，　仰 面 告 苍 天 相 扶 护，果 有 瓜 精，定 要
锣经	太　　　　　　太　　　　　　太
鼓点	打　确　打　确 打 打 确　打 笃 打　确　打 笃 打 确

曲谱	3 2｜2 5 3｜5 —｜1 —｜6 6｜6 —｜5 —｜2 —｜2 5 3｜
唱词	与 他 争　强，将　方 显 英 雄 刘　智
锣经	太
鼓点	打　确 打 打　确　打　确　打　确　打 笃

【五供养】

曲谱	5 0｜0 0｜0 0｜5 5｜5 5｜3 2｜1 2｜6 2 2｜3 2｜3 2｜
唱词	远。（科介、插白）你 是 何 方 鬼 怪，任 尔 们 蓝 面 红 鬃
锣经	太　　　【火透】　　　　　　太
鼓点	打　　确　打　确　笃 打 确　打　确

179

曲谱	2 5̲3̲	5 -	6̣̲2̲ 3̲1̲	2 -	6̣̲2̲ 6̣̲2̲	3̲1̲	2 -
唱词	妖 风	起,	口 吐	毫光,	欲 把 精	神	斗 起,
锣经		太		太			太
鼓点	打 笃 打	确	打 笃 打	确	打	确 打	打

曲谱	6̣̲2̲	3̲2̲	3̲2̲	3̲2̲	2 5̲3̲	5 -	0 0	0 0
唱词	我 也	不 用	六 丁	神 飞	筹 七	算。	(科介、插白)	
锣经					太			
鼓点	确	打	确	打	确 打	打		

曲谱	0 0	1̲1̲ 6̣̲6̣̲	6 -	5. 3̲	2 2	2 5̲3̲	5 -
唱词	打	叫尔化作 成	灰,	化 作	成	灰。	
锣经	况						太
鼓点	滴……冬	确	打	确	打	确 笃	打

曲谱	0 0	0 0	5̲5̲5̲	5̲5̲ 3̲	2 1̲2̲	6̣̲ 2̲2̲	2 2
唱词	(科介、插白)		恼 得 俺	腾 腾	怒 起,	任 尔 们	假 虎
锣经	【长槌】					太	
鼓点			确	打	确	笃 打	确 打

【五供养】 （above the 4th line, at 5̲5̲5̲）

曲谱	3̲1̲	2 -	6̣̲ 2̲2̲	3̲2̲	3̲2̲	2 5̲3̲	5 -	5̲5̲5̲
唱词	张	威,	莫 不 是,	天 上	流 星	地 下	鬼,	破 庙 中
锣经	太					太		
鼓点	确 打	打	确	打	确	打 笃	打	确

曲谱	5̲5̲	3̲2̲ 1̲2̲	6̣̲2̲	3̲1̲	2 -	5̲5̲5̲	5̲5̲	3̲2̲
唱词	木 鱼	泥 神,	化 成	列	鬼;	莫 不 是,	九 尾	狐
锣经		太		太				
鼓点	打	确 笃	打	确	打 笃	打	确	打 确

180

曲谱　1 2｜6̣ 2｜3 1│2 - 6̣｜2 2 3 2｜2 5 3｜5 -｜1 1 1│

唱词　狸，山魈鬼怪，怎比我英雄盖世，打叫尔

锣经　太　　　　　　太　　　　　　　　太

鼓点　笃打 确 打 笃打 确 打 确打打 确

曲谱　6̣ 6̣｜6 -｜5. 3｜2 2 2 5 3｜5 -｜0 0｜0 0│廿 3 2̂│

1＝C【散板】【尾声】

唱词　化作成灰，化作成灰。（科介、插白）早间

锣经　　　　　　　　太　　　　【槌半锣】

鼓点　打 确 打 确 打笃 打 确

曲谱　1 3 2 1 2̂ - - - -｜1 2 6̣ 1 6̣｜1 3 2̂ - - - -｜2 1 6̂｜1 0 0│

唱词　未去朝天子，夜来思行苦斋翁。（科介）

锣经　　　　况 七｜况 0｜　　　　　　况 七｜况 0│

鼓点　确 打 打 笃 打 0 确 确 确 打 打 笃 打 0 【干鼓】

【四小锣】
李三娘唱：【驻云飞】1＝C

曲谱　6 5｜2 2｜3 3｜2 2｜2 2｜1̇ 5｜6 -｜1. 3｜2. 1│

唱词　哥嫂无情，这苦难辞路不平。夫妇恩情

锣经　　　太　　　　太 太　　太

鼓点　确 确打打 确 打 打打 确打打 确 打 笃

曲谱　2 -｜1. 3｜2. 1｜2 -｜3. 5｜2 -｜2 2｜1 3｜2 -│

唱词　重，水饭将来送。哥嫂用计

锣经　太　　　　　　太 太

鼓点　打 确 打 笃 打 笃打 确 打 笃

曲谱　1̇ 6｜6̇ 1̇ 5｜6 -｜3 -｜2 -｜1 2｜2 5｜2 -｜2 1│

唱词　谋弑无情，借手瓜精，

锣经　太太　　太　　　　　　太

鼓点　打打 确 打 打 确 打 笃打 确 打 确打

181

曲谱	6̣ -	1 3	2̂ 1	2 -	3.⌒5̲	2 -	3.⌒1̲ 1 1	3 3
唱词		要 害	奴 夫	命,	生	死	刘 郎 未 可	
锣经	太				太	太		
鼓点	打	确 打	笃	打 笃 打	确	打	确 打	

曲谱	2 -	2 2	2̇ 1	6 -	2 2	2 6̣	5 -	0 0	0 0
唱词	知,	生 死 刘	郎	未 可	知。	(插白、科介)			
锣经	太			太 太	太				
鼓点	打	确 打	笃	打 打	确 打 确 打	打			

【散板】

曲谱	艹3 3 6 5̃ 3 2̂̇ 2̇	²⁄₄ 1. 3̲	2 -	2 2	2 6̣
唱词	尔 沉 醉 眼 朦 胧,	身 在	草 中		
锣经	太		太 太		
鼓点	确 确 确 打 打 确	笃	打 打	确 打 确 打	

曲谱	5 -	0 0	0 0	艹3 5 3 2̂ 3 2̂ 5 3 2̂ ⁱ⌣6̲
唱词	间。	(插白、科介)	嗳! 刘 郎 夫,	
锣经	太		太	
鼓点	打	确 确 确 确 打 打		

曲谱	²⁄₄ 1 3 3	2 1	2 -	1 3 3	2 1	2 -	3. 5̲
唱词	尔 为 奴 常	倾 命,	奴 为 尔	丧 其	身,		
锣经		太			太		
鼓点	确	打 笃 打	确	打	笃 打 笃		

曲谱	2 -	2 2	3. 2̇	2̇ -	2 2	2 6̣	5 -
唱词		裂 碎	肝 肠	珠 泪	垂。		
锣经	太		太 太	太			
鼓点	打	确 打	笃	打 打	确 打 确 打	打	

182

183

【散板】【尾声】

曲谱	廿5 - 0 0 3 2 1 3 2 1 2 0 0 0 0 2 1 6 5. 6 1 3 2
唱词	咫。 匆匆拜别登途去，（插白、科介） 未知何 日再相逢，
锣经	太 【槌半锣】 况太 况 0
鼓点	打 确 确 打打笃打 确 确

曲谱	6 0 0 0 0 3 2 1 3 2 1 2 0 0 0 0 5 5 3 5 2 2 2 2 6 5
唱词	（插白、科介） 流泪 眼观 流泪眼，（插白、科介） 断肠人 送 断肠 人。
锣经	况七 况 0 况七 况 0 太太 太
鼓点	打打笃打 确 确 打打笃打 确打笃 打打确打确打打

第十七出 造 反

【开堂】

曲谱	3 3 5 1 ‖: 1 5 1 - 1 6 5. 3
锣经	0 况况 0 况况…… 七 七
鼓点	当当 0 当当 0 当当 当当 当当…… 笃 当当当 当打 当当当 当打

曲谱	2 1 2 3 5 - 6 5 4 5 6 - 6 1 2 3 - 3 1 2 -
锣经	七 七 七 七
鼓点	当当当当 当打 当当当当 当打 当当当当 当打 当当当当 当打

曲谱	2 1 2 3 5 - 2 5 3 5 1 - :‖ 0 0 0 0 0 0
锣经	七 七 况况况况 况况况况 况况 0 太 况
鼓点	当当当当 当打 当当当当 当打 的的的的 的的的的 的的 0 的的

王彦章上场 【大帽】【九槌尾】

曲谱	（内白：呔！）
锣经	0 况 况 况况 矢太 况七七……
鼓点	的 打 打 打打 打笃 打……

184

曲谱　锣经　鼓点

七…… 况太况太 况太况太 况七…… 况太太 况太况

打打打打 打打打打 打笃 打打 打的的 打的打 笃0

王彦章唱：【武点绛】

战鼓雷 鸣，(科介)悬 声 斗起干戈 动，(科介)须 立

功 名，(科介)一扫 乾坤 定。

太太 太太

打打打 打打打

太太

打打打 况……

打打……

(科介)

况 况况 况况

冬冬冬 冬 冬冬 冬冬

(上桌)

况况 况况 况况 七况

冬冬 冬冬 笃笃笃 冬 冬 冬冬

念：慷慨男儿志，英雄贯斗牛；腰悬三尺剑，打破

况况 况况…… 况太 况0

的的 的 笃 打打 打笃

曲谱
唱词　　觅　封　侯。　　　　　某，　　　王彦章，
锣经　太　太　太太太太　况 矢况 矢太况 │　　太况　│ 况况 太太 况 0 │
鼓点　七　七　七七七七 │　　　的……笃打打 │ 打打 打打 打 0 │

曲谱　　　　　　　　　　　　　2 2 2 │ 3 5 │ 1 2
唱词　（接白）　（白：众将军，备马发兵！）
锣经　　　　　　　况 七 │ 况 0 │　　况
鼓点　　　　　　的 │ 打 打 │ 打 笃 │ 打……　　打打

曲谱　3 5 │ 1 2 ‖: 2 1 │ 2 1 │ 6 5 │ 6 :‖ 6 1 │ 6 5 │ 3 5 │ 1 │ 7 │ 6 ‖
唱词　　　　　　　　　　　　　　　　　　　　　　（下场）
锣经　　0 况　　况 太 况　　　　　　　　况……
鼓点　打打……　　打 笃 打 的……　　冬冬 冬 冬

第十八出　投　军

（刘智远上场，【大帽】【引】。本出人物均为对话，无唱词。对白略。）

第十九出　起　兵

刘智远上场

曲谱
唱词　（内白：呔！）
锣经　【大帽】【九槌尾】　况 况 │ 况 况 │ 矢 太 │ 况 七　七…… │ 况 太 况太
鼓点　　　　　　滴 │ 打 打 │ 打 笃 │ 打…… 打打打打 │ 打打 打打

刘智远唱：　1＝C 【武点绛】
曲谱　サ 1 1 6 5 3 2 1 3 2
唱词　　虎 略 龙　　韬，（科介）
锣经　况……　况 太太 │ 况太况 │　　　太 太
鼓点　打……打 │ 打 的的 │ 打的打 │ 笃　　打 打 打

186

曲谱: i i⸥i̳ 6 5 3 2 1 6⌢i̳ 5 ｜ i i i̳ i̳ 6 5 3 2 1 3⌢2 ｜ i i⌢i

唱词: 蛟 腾 豹 变,兴 兵 马 甲 胄 仙　　桃,(科介)伏 呼

锣经: 太　太　　　　　　　　　　太　太

鼓点: 打 打 打　　　　　　　　　打 打 打

曲谱: 6 5 3 2 1 6 i̳ 5 ｜ ¼ 6 5 6 2̇ i ｜ 6 5 3 2 5 3 2 1)0(2̇ i 6 2̇ i 2̇ i ｜

唱词: 金 阶 下。　　　　　　　　　　(科介)

锣经: 况……　　　　　　　　　　况　　况况 况况

鼓点: 打打……　　　　　　　冬冬冬 冬　冬冬 冬冬

曲谱: 6 5 6 ｜ i 6 5 6 ｜ i 6 5 3 ｜ 3 5 ｜ 3 3 5 ｜ 3 5 ｜ 2 3 2 ｜ 2 1 ｜ 3 2 1 ｜

鼓点: 独独独

曲谱: �屮 i̳ i̳ 6 5 4 3⌢ ｜ 0 0 0 0 ｜ 2 2 2 3 5 ｜ 1 2 3 5 ｜ 1 2 ‖: 2 1 2 1 ｜

唱词: (白:众军听令!)

锣经: 况况七况　　　　况太况　　　0况　　0况

鼓点: 冬冬冬冬　　的 打打打笃 打……　打打……　打打……

刘智远唱:

曲谱: 6 5 6 ｜ : 6 i 6 5 3 5 i 7 6⌢ ｜ 3 6 6 3 5 - 0 0 ｜

唱词: 三声 炮响(帮腔:嗬!)

锣经: 况太况　　　　　　　况

鼓点: 打笃打的　　　冬冬冬冬确　打　确打冬

曲谱: 2 - ｜ 1. 3 2 - 0 0 ｜ 3 6 6 6 3 5 - 0 0 2 2 ｜ 1. 3 ｜

唱词: 威 如 令,　　　忍 三声 成令。(帮腔:嗬!)刀似

锣经:

鼓点: 确　打　确打冬　确　打　确打冬　确打

187

曲谱	2 -	0 0	3 6	6 3	5 -	0 0	2 2	1. 3	2 2 2
唱词	霜	(帮腔：嗬!)	剑 似		银，	(帮腔：嗬!)	炮 如	声	频，鼓 如
锣经									
鼓点	确 打	冬	确	打	确	冬	确	打	确

曲谱	1 2	3 2 3	2 -	0 0	3 6	6 3	5 -	0 0	2 2
唱词	雷	声。		(帮腔：嗬!)	那 声 胆	战 惊，		(帮腔：嗬!)	飘 飘
锣经									
鼓点	打	确 打	打	冬	确	打	确 打	冬	确

曲谱	1 3	2 -	0 0	2 -	1 3	2 -	0 0	3 6	6 3
唱词	起 翠	(帮腔：嗬!)	摇，	咚	咚	(帮腔：嗬!)	花 鼓	催，	
锣经									
鼓点	打	确	冬	确	打	确 打	冬	确	打

曲谱	5 -	0 0	2 -	1 3	2 2	1 2	3 2 3	2 -	0 0
唱词	呐	(帮腔：嗬!)	喊	如	雷。左右 列		行，	(帮腔：嗬! 嗬!)	
锣经									
鼓点	确 打	冬	确	打	确	打	确	打打打打	冬

曲谱	0	0	3 6	6 3	5 -	0 0	2 2	1 3	2 2	0 0
唱词	(帮腔：嗬! 嗬!)(刘唱)	那	将 军，		(帮腔：嗬!)	显 威	风，			
唱词		(帮腔)	葫 芦	又 追，		哪 怕	葫 芦	差 追，		
锣经										
鼓点	冬		确	打 确	打	冬	确	打	确 打 冬	

曲谱	3 6	6 3	5 -	0 0	2 2	1 3	2 2	1 2	3 2 3	2 -	0 0
唱词	干 戈	战 争，(帮腔：嗬!)	眼 见 得	干 戈	战 争，干 戈	战	争。	(科介)			
唱词	且 喜	得，		唱 凯 歌 贺	太 平，贺	太	平。				
锣经									【长槌】		
鼓点	确	打	确 打 冬	确	打	确	打	确	打打打打		

188

第二十出　奏　朝

【大帽】

岳彦真上场唱：　　1＝C【文点绛】

曲谱	$\frac{4}{4}$ 655 - - ｜3 6 5 3 2 2｜2 - 0 0｜3 2 2 1 2 3 6｜5 - - -｜0 0｜
唱词	待漏　　　随朝金鸡三唱，　　　整朝衣移步丹　墀，
锣经	太太　　　　　　　太太
鼓点	打打打　　　　　　打打打

曲谱	3 2 1 2 1 6 1 5｜5 - 0 0｜0 0 0 0｜○ ○ 0 0｜
唱词	尊听吾王准　奏。　　　　　　　（插白）
锣经	况 0｜太太况 0｜　　　　　　【槌半锣】
鼓点	打打打 打打打

1＝C【驻马听】

曲谱	$\frac{2}{4}$ 6 5｜5 3｜2 - ｜2 - ｜5 5｜3. 5｜2 - ｜2 - ｜2 6｜
唱词	启奏　　明　王，　听取微　臣　奏表
锣经	太　　　　　太太
鼓点	确　打　确打打　确　打　笃　打打 确打确打

曲谱	5 - ｜2 2 3 5 2｜2 2｜1. 6｜6 6｜3 1｜2 - ｜3 6｜
唱词	章，　今有　沛县　刘高，　收服　王彦章，　得胜
锣经	太　　　　　太　　　　太
鼓点	打　确　打　确打打　确　打笃打　确

曲谱	6 - ｜5 6｜6 0｜2 2｜5 3｜3 1｜3 - ｜2 - ｜1. 2｜2 0｜
唱词	回　朝，　果然文武　逞英　豪，
锣经	太　　　　　　　　　　太
鼓点	打　确打打　确　打　确　打　确　打　打

189

曲谱 6· 1 | 2 3 | 1 - | 2 - | 3· 5 2 - | 1 2 6· 1 | 2 6 1 |

唱词 方 显 英 雄 无 敌 手， 果 有 奇

锣经 太 太

鼓点 确 打 确 笃 打 笃 打 确 打 确 打

曲谱 6· - | 3 1 | 1· 3 2 - | 2 2 6· 5 - | 0 0 | 0 0 ‖

唱词 才， 伏 望 吾 王 加 封 赠。 （接白，岳彦真下场）

锣经 太 太 太 太 【长槌】

鼓点 打 确 打 笃 打 打 确打 确打 打

第二十一出　招　亲

【大帽】

众人上场，合唱： 1 = C

曲谱 $\frac{4}{4}$ 0 0 0 3 2 2 | 1 3 2 1 2 | 2 - 0 0 | 2 2 1 6 5 6 | 0 0 6· 1 |

唱词 今朝 天作繁华梦， 管叫 人来 喜气

锣经 【槌半锣】 【槌半锣】 【槌半锣】

鼓点

曲谱 2 - 0 0 0 | 5 6 2 1 6 - | 2 2 2 6· 1 5 | 0 0 0 0 ‖

唱词 浓， 惟愿夫妇 到百 年。 （众人下场）

锣经 【槌半锣】 【长槌】

鼓点

第二十二出　镇　守

（刘智远上场，【大帽】【过堂】【半尾】。本出人物均为对话，无唱词。对白略。）

第二十三出　挨　磨

李三娘上场，唱：　**1＝F【小桃红】**

	
曲谱	$\frac{4}{4}$ 6 1 - 65 \| 6 53 - \| 33 - 1216 \| 165.61 16 \| 5 653556
唱词	愁肠　千万苦，　似　这等　磨　重难
锣经	太
鼓点	确　　确确打打　确　　确　　确确确强 确确确确

	
曲谱	1 - 3 - \| 665 3556 1 \| 3 6 11 \| $\frac{2}{4}$ 1 1 1 1 \| 6. 5 \| 6 -
唱词	挨，　　好叫奴怎　移步？　恨只恨　无情哥嫂忒　狠
锣经	太　　　太
鼓点	确打打　确　打　确确打打确　确　确　打　确　打

	
曲谱	5 - \| 3 - \| 00 33 \| 3 1 \| 1. 6 6665 \| 61 \| 616
唱词	毒，　　　（插白）你道不　狠毒，　奴与刘郎 一对夫
锣经	太　　　　太
鼓点	确打打　　确　打笃打　确　打　确打确

	
曲谱	5 - \| 6 61 5 - \| 6. 5 3530 \| 65 61 16 \| 3 -
唱词	妻，谁知尔用下　千谋　万
锣经	太　　　　太
鼓点	打　确　打　确　打笃确　打　确　打

	
曲谱	23 \| 665 \| 61 \| 1. 6 5. 3 66 \| 5 - \| 6. 5 3530
唱词	计，拆开奴鸾交凤　友，　又逼奴　改嫁
锣经	太　　　　太
鼓点	笃打确　打　确打打　确　打　确　打笃

	
曲谱	65 61 16 3 - 23 00 \| 33 33 33
唱词	他　　　　人。（插白）除非将刀割下
锣经	太
鼓点	确　打　确　打　笃打　确　打　确

191

曲谱	3 3 1	1. 6	6 5	6 5	3 5 5 6	1 -	3 -	0 0 0 0
唱词	奴的头 发，	叫奴	岂肯	伤风	败 俗。			（插白）
锣经	太				太			【一小锣】
鼓点	打 笃 打	确	打	确	打 确打 打			

曲谱	1 -	1 -	6 5 3	3 1	1 -	6 5 3	3 3	3 1	1. 6
唱词	哎！			嫂 嫂，			奴是	堂上	姑，
锣经					太			太	
鼓点	确			确		确打 打	确	打 笃	打

曲谱	6 6 5	1. 6	5 -	3 3	3 3	3 1	1. 6	6 6 5	6 6 5
唱词	尔 是	厨 下	嫂，	大还	大来	小还	小，	奴本是	李员外
锣经		太				太			
鼓点	确	打 笃 打	确	打	确打 打	确	打		

曲谱	1 1	1 5	5 3 2	3 3 3	3 1	1. 6	6 6 5	1 6	5. 3	6 6 1
唱词	亲生	之 女，	又不是	螟蛉	子，	又不是	私生	儿，	怎受	
锣经		太			太		太			
鼓点	确打 打	确	打 笃 打	确	打 笃 打	确				

曲谱	5 -	5 5	6 1	5. 1	6 -	6. 5	3 6	5 -	6 1
唱词	尔	无情	苦楚，	无 情	苦				
锣经									
鼓点	打	确	打	确	打	确	打	确	打

1＝F【散板头】

曲谱	1 -	3 -	0 0 0 0	0 0	1 6 5 $\frac{35}{}$ 3 -	1 6 5 3
唱词	楚。			（插白）	嗳！ 嫂	嫂，
锣经	太	【火透】	【四小锣】		太	
鼓点	确 打 打			确 确	确打 打	

192

曲谱　i̠ 5 6 | 0 0 | ²⁄₄ 3 3 | 1 2 | 0 6 | 3. 5 | 2 - | 6 6 | 5 3 |
唱词　持，（科介）忆昔爹娘　娇养，　　哪曾　出户，
锣经　　太　【长槌】　　　　　　太　太
鼓点　确打打　　　确　　打确　笃打笃打　确　　打

曲谱　2 - | 6̠ 2 | 1 6̠ | 6̠ 1 | 1 6̠1 | 6̠ - | 卅 3 2 ⌢6̠ |
　　　　　　　　　　　　　　　　　　　　　　　　　　【散板】
唱词　今日　做了　汲水　挨磨　下　贱奴，
锣经　　　　　　　　　　　　　　　　太
鼓点　确　打　　确　打　　确　打　　确　确打打

曲谱　3 2 | 2 1 | 3 2 | 1 6̠ | 6̠ 6̠1 | 5 | 6̠ 1 | 1 6̠1 | 6̠ | 1 3 | 2 ⌢6̠ |
唱词　可怜奴　形衰　貌瘦，　香肌憔悴　瘦腰肢。
锣经　　　　　　　　　　太　　　　　　　　　　　太
鼓点　确　　　确　　确打打确　　　　确　　确打打

曲谱　²⁄₄ 3 - | 3. 5 | 3. 2 | 2 - | 3 2 | 3 2 | 3 2 | 2 1 6̠ | 6̠ - |
唱词　嗳，　　　　　奴家　今晚　受了　这般
锣经　　确　　　　确　　确　　确　　确
鼓点

曲谱　6. i̠ | 5 - | 6̠ 2 | 6̠ 1 | 1 - | 1 - | 3 2 | 2 - | 1 6̠ |
唱词　苦，　　　不免　寻个　自尽，
锣经　　太
鼓点　确打　打　确　　确　　确　　确打

曲谱　6̠ - | 2 3 | 2. 1 | 2 3 | 3 2 | 6̠ - | 6. 5 | 3. 6̠ | 5 - | 3 5 |
唱词　本待要个　无常途路，无　常　途
锣经　太　　　　　　　　　　　　　　太太
鼓点　打　确　打　确　打　确　打　确　　　打打

194

曲谱 | $\underline{3\ 2}$ 1 | 2 0 0 0 | 3 - | $\underline{3\ 5}$ $\underline{3\ 2}$ | 2 - | $\underline{3\ 3}$ | 2 - | 2 - |

唱词 路。(小鬼下场，科介) 嗳， 道 是 我

锣经 太

鼓点 确 打 打 确 确 确 确 打

曲谱 | $\underline{5.\ 3}$ 2 - | $\underline{1\ 6}$ | 6 - | $\underline{6\ 2\ 6}$ | $\underline{6\ 2\ 6}$ | $\underline{6\ 6}$ | $\underline{6\ 1}$ | 1 - | $\underline{3\ 2}$ |

唱词 差 矣， 曾记得当初与刘郎 分别 之时，

锣经 太

鼓点 确 打 确 打 打 确 打 确 打 确 打

曲谱 | 2 - | $\underline{1\ 6}$ | 6 - | $\underline{3\ 2}$ | $\underline{2.\ 1}$ | $\underline{3\ 2}$ | $\underline{3\ 2}$ | $\underline{1\ 6}$ | $\underline{6\ 6\ 1}$ | 5 - |

唱词 奴道 有三月 怀孕 在身，

锣经 太 太

鼓点 确 打 笃 打 确 打 确 打 确 打 笃 打

曲谱 | $\underline{6\ 1}$ | 1 - | $\underline{3\ 2}$ | 2 - | $\underline{1\ 6}$ | 6 - | $\underline{3\ 2}$ | $\underline{2\ 1\ 6}$ | $\underline{6\ 6\ 1}$ | 5 - |

唱词 刘 郎 说道， 生下 是男，

锣经 太

鼓点 确 确 确 打 打 确 打 确 打 打

曲谱 | $\underline{2\ 6}$ | $\underline{6\ 1}$ | 1 - | $\underline{3\ 2}$ | 2 - | $\underline{1\ 6}$ | 6 - | $\underline{3\ 2}$ | $\underline{1.\ 6}$ | $\underline{6\ 6\ 1}$ |

唱词 着人 送到 邠州， 若生 下 是女，

锣经 太

鼓点 确 打 确 打 确 确 打 打 确 打 确 打

曲谱 | 5 - | $\underline{6\ 6\ 2}$ | $\underline{6\ 6\ 1}$ | $\underline{6\ 1}$ | 1 - | $\underline{3\ 2}$ | 2 - | $\underline{1\ 6}$ | 6 - | $\underline{3\ 2}$ |

唱词 叫奴 留在 身旁 作伴。 奴今

锣经 太 太

鼓点 打 确 打 确 打 确 打 确 打 打 确

195

曲谱 | 2 1̣ 6̣ | 6̣ 6̣ 1̇ | 5 - | 0 0 | 0 0 | 6̣ 6̣ 1̇ | 1 - | 6̣ 1̇ | 1 - | 3 2 ‖
唱词 | 死 后， | （插白：啊！） | 又 恐怕 | 刘 郎 | 绝 后，
锣经 | 太
鼓点 | 打 确打打 | 确 打 确 打 确

曲谱 | 2 - | 1̣ 6̣ | 6̣ - | 3 1 1 | 1 3 | 1 3 | 2 - | 6̣ 2̇ | 6̣ 1̇ | 2 - ‖
唱词 | 憔 悴了春 花 | 秋 月， | 等 闲 | 虚 度，
锣经 | 太 | 太 | 太
鼓点 | 打 确打打 | 确 打 | 确 打打 | 确 打 笃打

1＝C 【驻云飞】

曲谱 | 2 2 | 2̇ 1̇ | 6 - | 2 2 | 2 6̣ | 5 - | 6̣ 5 | 3 - | 2 2 | 3 3 ‖
唱词 | 春花 秋 月， | 等 闲 虚 度。 | 磨 重 | 难 挨， | 夜 静
锣经 | 太太 | 太 | 太
鼓点 | 确 打 笃 | 打 打 | 确打确打 打 | 确 | 确打 打 确

曲谱 | 2 2 | 2 2̇ | 1̇ 5 | 6 - | 1 3 | 2 1 | 2 - | 3 6 | 5. 3 | 2. 1 ‖
唱词 | 无人 谢怨 | 怀， | 自 把 | 时 光 耐， | 熬 得 | 形 骸
锣经 | 太太 | 太 | 太
鼓点 | 打 | 打打 确打 打 | 确 | 打笃 打 | 确 打 笃

曲谱 | 3. 5̱ | 2 - | 2 2 | 1. 3̱ | 2̇ - | 1̇ 6 | 6̣ 1̇ 5 | 6 - | 3 - | 2 - ‖
唱词 | 在， | 郎 去 在 | 天 | 涯， | 自 猜
锣经 | 太 太 | 太太 | 太
鼓点 | 打 笃打 | 确 打 | 笃 | 打打 确打 | 打 确 | 打

曲谱 | 1 2 | 2 0 | 5 2 | 2 2 | 1. 6̣ | 1 3 | 2. 1̇ | 2 - | 3. 5̱ | 2 - ‖
唱词 | 疑 | 边塞 尘 埃， | 怨 气 愁 | 如 海，
锣经 | 太 | 太 | 太 太
鼓点 | 确打打 | 确 打 笃打 | 确 打 | 笃 打 | 笃打

196

曲谱　3. 5 | 1 1 | 3 3 | 2 - | 2 2 | 2. 1 | 6 - | 2 2 2 6 | 5 - |
唱词　不　向　东风　怨　未　开，　不　向　东　风　　怨　未　　开。
锣经　　　　　　　　　　　　　　　　太　　　　　太太　　太
鼓点　确　打　确打打　确　打　笃　打打　确打确打打

曲谱　0 0 | 1 3 | 2 2 | 2 2 | 3 3 | 2 2 | 2 2 1 5 | 6 - | 1 3 |
唱词　（插白）蓦地　痛　来，屈指　算来　十　月　　胎，　想是
锣经　　　　　　　　太　　　太太　　太
鼓点　　确　打　笃打确　打　打打　确打打　确

曲谱　2 1 | 2 - | 3 6 | 5. 3 | 2 1 | 3. 5 | 2 - | 2 2 | 1. 3 | 2 - |
唱词　怀胎　满，　自把　心　宁　耐，　　　怎奈　瘦　形
锣经　　太　　　　　　　　　太　　太
鼓点　打笃　打　确　打　笃　打笃打　确　打　笃

曲谱　1 6 6 1 5 | 6 - | 3 - | 2 - | 1 2 2 5 | 2 - | 2 1 | 6 - |
唱词　　　　骸，　料　难　挨，　痛　在　心　怀，
锣经　太太　　太　　　　　　太　　　　　　太
鼓点　打打　确　打　打　确　打　确打打确　打　确打打

曲谱　1 3 | 2. 1 | 2 - | 3. 5 | 2 - | 3 1 | 1 1 | 3 3 | 2 - | 2 2 |
唱词　生死　须　臾　待，　　体魄　相离　眼倦　开，　体魄
锣经　　　太　太　　　　　　　　太
鼓点　确　打　笃　打　笃打　确　打　确打打　确

曲谱　2 1 | 6 - | 2 2 2 6 | 5 - | 0 0 | 0 0 | 0 0 | **【驻云飞】** サ6 5 3 2 2 3 3 |
唱词　相离　眼倦　开。　（太白金星上下场科介）　　一梦　跷蹊，梦见
锣经　　太太　　太　　　　　**【四小锣】**　　太
鼓点　打　笃　打　打　确打确打打　　　确　　确打打确

197

曲谱　$\frac{2}{4}$ 2 2｜2 2̇｜1̇ 5｜6 -｜0 0｜0 0｜1 3 2 1｜2 -｜1 3｜

内童声唱：

唱词　神 人 送 来　　子。　　　　　　生 得 真 堪 爱，　未 断

锣经　　　太 太　　太　　　　　　　　　　　太

鼓点　打　打 打　确 打 打　　　　　确　打 笃 打　确

李三娘唱：

曲谱　2. 1｜2 -｜3. 5｜2 -｜0 0｜0 0｜2 2｜1 3｜2̇ -｜1̇ 6｜

唱词　脐 儿　带。　　　　　　（插白）血 污 口 难

锣经　　　　　太　　　　　　　　　　　　太 太

鼓点　打 确 打 打　　　　　　确 打 笃 打 打

曲谱　6 1 5｜6 -｜2 -｜2 -｜1 2｜2 5｜2 -｜2 1｜6 -｜1 3｜

唱词　开，　苦 哀 哉，　咬 下 脐 带　好 似

锣经　　　太　　　　太　　　　　太

鼓点　确 打 打　确　打　确 打 打 确　打　确 打 打 确

曲谱　2. 1｜2 -｜3. 5｜2 -｜3 1｜1 1｜3 3｜2 -｜2 2｜2̇ 1̇｜

唱词　刘 郎　态，　　虎 父 还 生 虎 子 来，　虎 父 还

锣经　　　太 太　　　　　　　　太

鼓点　打　笃　打 笃 打　确　打　确 打 打　确　打

丑奴唱：【驻云飞】

曲谱　6 -｜2 2｜2 6｜5 -｜0 0｜₩6 5 3 2 - 2̂｜$\frac{2}{4}$ 3 3｜2 2｜2 2̇｜

唱词　生 虎 子　来。　（科介）蓦 地 前 来，　忽 听 三 娘 生

锣经　太 太　　太　【天鹅】　　　太　　　太 太

鼓点　笃　打 打　确 打 确 打 打　　　确　确 打 打 确　打 打

曲谱　1̇ 5｜6 -｜1 3｜2 1｜2 -｜3 6｜5. 3｜2. 1｜3. 5｜2 -｜

唱词　小 儿，　计 谋 在 心 怀，　定 要 将 他　害，

锣经　　　太　　　　太　　　　太　　太

鼓点　确 打 打　确　打 笃 打　确 打 笃　打 笃 打

198

曲谱	2 2	i. 3	2 -	1 6	6 i 5	6 -	3 -	2 -	1 2
唱词	送此 蛋		汤		来,		抱 将	来,	
锣经				太	太	太			太
鼓点	确	打	笃	打 打	确 打 打	确	打	确 打 打	

曲谱	2 5	2 -	2 1	6 -	1 3	2. 1	2 -	3. 5	2 -
唱词	将他	一	丢,		丢在	鱼	池	内,	
锣经				太			太	太	
鼓点	确 打		确 打 打	确	打	笃	打 笃 打		

曲谱	2 2	2 i	6 -	2 2	2 6	5 -	0 0	0 0	0 0
唱词	斩草 除	根	免祸		灾。	（插白、科介）			
锣经			太 太	太					
鼓点	确	打	笃	打 打	确 打 确 打	打			

曲谱	2 2 2 3	3 -	6 1	2 -	0 0	0 0	0 0	0 0	0 0 ‖
唱词	斩草 除根		免祸	灾。	（科介、插白）				
锣经			太		【上下台锣鼓经】				
鼓点	确		确 打	打					

窦老上场，唱：【驻云飞】

曲谱	0 0	卅6 5 3	2 -	2	2/4 3 3	2 2	2 i 5	6 -	1 3	2. 1
唱词		洪信 无	知,	不念 同胞		情,	爹娘 招			
锣经	【四小锣】		太		太					
鼓点		确	确 打 打	确	打	确 打 打	确 打 笃			

曲谱	2 -	1 3	2. 1	2 -	3. 5	2 -	1 3	2. 1	2 -
唱词	他	为 夫		婿,		不是 强	招		
锣经	太		太 太		太				
鼓点	打	确	打	笃	打 笃 打	确 打	笃		

199

曲谱 3. 5 2 - | 2 2 | 1 3 2 - | 1 6 6 1 5 | 6 - | 3 - |
唱词 赘， 心思太 无 理，如
锣经 太 太 太太 太
鼓点 打笃打 确 打笃 打打确打 打 确

曲谱 2 - | 1 2 2 5 | 2 - | 2 1 6 - | 1 3 | 2 1 | 2 - |
唱词 虎 狼， 将他 孩儿 撇在鱼 池
锣经 太 太
鼓点 打 确打打 确 打 确打打 确 打 笃

曲谱 3. 5 2 - | 3 1 1 1 1 1 | 3 3 2 - | 2 2 | 2 1 |
唱词 内， 正是人善人欺天不欺， 人善人
锣经 太 太 太
鼓点 打笃打 确 打 确 打笃打 确 打

李三娘唱：【驻云飞】

曲谱 6 - | 2 2 2 6 5 - | 0 0 | 0 0 | 廿 6 5 3 2 - | 2 | 2/4 3 3 |
唱词 欺 天不 欺。 （科介） 见说伤悲，怎不
锣经 太太 太 【一小锣】 太
鼓点 笃 打打 确打确打 确 确打 打 确

曲谱 2 2 | 2 2 | 1 5 | 6 - | 1 3 | 2 1 | 2 - | 1 3 | 2 1 |
唱词 叫人珠 泪 垂， 丑奴生毒意， 要害奴
锣经 太太 太 太
鼓点 打 打打确打 打 确 打笃打 确 打

曲谱 2 - | 3. 5 2 - | 2 2 | 1 3 2 - | 1 6 6 1 5 | 6 - |
唱词 儿命， 公公若来 迟，
锣经 太 太 太太 太
鼓点 笃 打笃打 确 打 笃 打打确打打

200

曲谱 `3 - | 2 - | 1 2 2 5 | 2 - | 2 1 | 6̇ - | 1 3 | 2 1 |`
唱词 两　分　离，　　　险些　孩儿　一命　归
锣经 　　　　　　　太　　　　　　太
鼓点 确　　打　　确打打　确　　打　　确打打　确　　打

曲谱 `2 - | 3. 5 | 2 - | 3 1 1 1 | 3 3 | 2 - | 2 2 | 2̇ 1 |`
唱词 泉　世，　　　怎得　云开　见日　时，　怎得　云
锣经 　　太　　太　　　　　　太
鼓点 笃　　打　笃打　确　　打　　确打打　确　　打

曲谱 `6 - | 2 2 | 2 6̇ | 5 - | 0 0 | 0 0 | 0 0 | 0 0 ‖`
唱词 开　　见　日　时。　　　　　　（妈妈上场，科介、插白）
锣经 　　太太　　太
鼓点 笃　　打打　确打 确打 打

李三娘唱：　**1＝F**【小桃红】

曲谱 `0 0 | 0 0 | 4/4 6 1 1 - - | 1 1 5 6̇ 5 | 6̇ - 5 3 | 卅 0 3̇ 5 ⋮`
唱词 （科介）　　　三娘　　端肃　书一　封，　　顿首
锣经 【火透】　　　　　　　　　　　　　　太
鼓点 　　　确　　　确　　　　确打打　　确

曲谱 `6̇ 5 3 5 3 | 5 6̇ 5 3 | 3 2 1 2 3 | 3 0 | 2/4 3 3 | 3 1 | 1. 6̇ | 6̇ 6̇ 5 |`
唱词 远寄　刘郎　目　下　　收。　　自别　瓜园　后，　哥嫂
锣经 　　太　　　　　　　　　　　　太
鼓点 确　　确　确　确确打打　　确　打笃打　确

曲谱 `1 6̇ | 5 - | 3 3 | 3 1 | 1. 6̇ | 6̇ 5 | 6̇ 5 | 6̇ 5 | 1 6̇ |`
唱词 结冤　仇，　昼夜　无　故，　逼奴　再偶，　坚心　不
锣经 　　太　　　　　　太
鼓点 打笃打　确　　打笃打　确　　打　确　打笃

201

曲谱 `5· 3 | 6· 5 | 6 5 | 3· 5 | 5 6 | 1 - | 3 - | 3 3 3 1 | 1· 6 |`

唱词 苦，　　莫为来人休留　日　久，　　　　功名　成就，

锣经 太　　　　　　　　　　　　太　　　　　　太

鼓点 打　确　打　确　打　确打打　确　打笃打

曲谱 `6 5 | 6· 1 | 6 5 | 3 5 | 5 6 | 1 - | 3 - | 0 0 | 0 0 | 0 0 |`

唱词 早早　回来　同甘　厮　守。　　　　　（插白、科介）

锣经 　　　　　　　　　　太　　　　　　　　　　　　【槌半锣】

鼓点 确　打　确　打　确打打

1=C【吹帕】

曲谱 `:2/4 3 3 3 | 3 3 | 3· 2 | 1 2 | 2 - | 2· - | 2 2 2 |`

词一 念　此子　生来　　不遇　　　时，　　出娘怀

词二 公公　生死　在　　尔，　　　路途

鼓点 打

曲谱 `5 3 | 3 - | 6 1 | 2 - | 2 - :‖ 0 0 | 0 0 | 0 0 |`

词一 又遭　　别离　母　爱。　　　（插白）

词二 风霜，　怀抱　休　离。

锣经 　　　　　　　　　　　　　　　　【槌半锣】　　　【槌半锣】

窦老夫妇合唱：

曲谱 `廿3 3 3 3 1 2 2· | 0 0 | 0 0 | 2 2 2 5 3 | 6 1 2 | 0 0 | 0 0 |`

唱词 两老领了三娘命，　　　　　将　此子送到邠州，

锣经 　　况太况　　　　　　　　　　　　　　况太况

鼓点 确　确　确　打　打笃打　　确　确　确打打笃打

曲谱 `3 3 1 2 2· | 0 0 | 0 0 | 2 2 5 3 | 6 6 1 2 - | 0 0 | 0 0 |`

唱词 待我看成，　　　　　等他父来抚养成人。

锣经 　况太况　　　　　　　　　　况太况

鼓点 确　确　打　打笃打　　确　确　确　　打　打笃打

窦老夫妇、李三娘合唱：

曲谱 $\frac{2}{4}$ 1 1 | 3.1 1 3 | 1 3 2 - | 2 2 1.2 | 1 6 6 - | 1 - | 3.5 2 - | 2 2 2 6 |
唱词 今别去， 母子 东西， 肠欲断， 泪汪汪， 肠欲 断， 泪汪
锣经 太 太太
鼓点 确 打 确 打笃 打 确 打 确打 打 确 打 笃 打 打 确打确打

1＝C 【散板】

曲谱 5 - | 卅 3 2 - - 1 3 2 1 2 - | 0 0 | 2 1 6 5 6 - 1 3 2 - 6 | 0 0 |
唱词 汪。 匆匆 拜别登途去，（科介） 未知 何日 再相逢， （科介）
锣经 太 【槌半锣】 【槌半锣】
鼓点 打 确 确 确 确 确 确

曲谱 3 2 1 3 2 1 2 | 0 0 | 5 5 3 5 2 2 2 6 5 | 0 0 0 0 ‖
唱词 流泪 眼观流泪眼，（科介） 断肠 人送 断肠 人。（插白）（众人下场）
锣经 【槌半锣】 太太 太 【初锣】
鼓点 确 确 确 确 打 笃 打打 确打 确打 打

第二十四出　接　子

窦老唱： 1＝C 【驻云飞】

曲谱 0 0 | 0 0 | 1 3 | 3 1 | 3 2 | 2 - | 2· - | 3 1 | 1. 3 |
唱词 （插白） 千重 山 万 重 山， 谁想 今
锣经 【四小锣】 太
鼓点 确 打 确 打笃 打 确 打

曲谱 2 - | 2 2 2 6 | 5 - | 2 3 | 5 2 | 2 2 | 1. 6 | 3 1 |
唱词 朝 出路 难， 几时 得到 邠州 地， 送子
锣经 太太 太 太
鼓点 笃 打打 确打确打 打 确 打 确打 打 确

曲谱 1. 3 | 2 - | 2 2 2 6 | 5 - | 0 0 | 0 0 | 0 0 | 0 0 ‖
唱词 回来 心喜 欢。 （接白、科介） （窦老下场）
锣经 太太 太 【长槌】
鼓点 打 笃 打 打 确打确打 打

204

第二十五出　回　朝

刘智远上场　【大帽】
念：事不关心，关心者乱。（插白、科介）　【九槌头】

锣经	0　0	况 太 七 太	况 太 七 太	况 况 七 况	七 太 况	况 七
鼓点	确 打 打 打	确 打 打 打	确 打 笃	确 打 打	确 打 打	确 笃

刘智远唱：　1＝C【山坡羊】

曲谱	2/4 3 2 1 2	3　-	3　2	5　6 5　3 2 3	1　-	1·	2 3　2 1	
唱词	伯	国		忠	良		汉	
锣经								
鼓点	确	打	确	打	确	打	确 打	

曲谱	6·　5	6 1　5	5　6	i　2	i 1 6 5	6·　i	(6 5 3 5　6　-)
唱词	家				将，		
锣经							
鼓点	确	打	确	打	确	打	确 打

曲谱	3 2 1 2	3　-	3　2	5　6 5	3　2 3	1　-	1·	2 3　2 1
唱词	我	今		回	家	乡，	见	
锣经								
鼓点	确	打	确	打	确	打	确 打	

曲谱	6·　5	6 1　5	5　6	i　2	i 1 6 5	7　-	6　-
唱词	了	妻 儿，	各 人		封		赠。
锣经							
鼓点	确	打	确	打	确	打	打打 打打

刘智远环台科介

| 锣经 | 0 | 0 | 况 太 七 太 | 况 太 七 太 | 况 况 七 况 | 七 太 况 | 况 七 |
| 鼓点 | 打 打 打 打 | 打 打 打 打 | 确 打 笃 | 确 打 打 | 确 打 打 | 确 笃 | |

1＝C

曲谱	$\frac{2}{4}$ 3 2 1 2	3 - 3 2	5 6 5 3 2 3	1 - 1 6̣	2 3 2 1
唱词	四 海	名 扬，	忽		
锣经					
鼓点	确 打	确 打	确 打	确 打	

曲谱	6̇. 5	6 i 5	5 6	i 2	i 1 6 5	6. i	(6 5 3 5	6 -)
唱词	听	家 乡	将	又	近，			
锣经								
鼓点	确	打	确	打	确	打	确	打

曲谱	3 2 1 2	3 - 3 2	5 6 5 3 2 3	1 - 1 6̣	2 3 2 1			
唱词	扬 鞭	勒 马	站，	行				
锣经								
鼓点	确	打	确	打	确	打	确	打

曲谱	6̇. 5	6 i 5	5 6	i 2	i 1 6 5	7 -	6 - 0 0
唱词	程	驱 驱，	经	往 程	途	奔。	
锣经							【长槌】
鼓点	确	打	确	打	确	打	确

曲谱	0 0	0 0	0 0	0 0	0 0	0 0	0 0	0 0
唱词	（刘智远下台，岳氏上场）		（接白）	（刘承佑上场）		（接白）	（刘承佑下场）	
锣经	【长槌】	【小介】					【长槌】	
鼓点								

206

第二十六出　化　兔

太白金星上场

曲谱	0　0	0　0	0　0	0　0	0　0
唱词	念：	一 变 二 变！			
锣经				况　太　况	
鼓点				打　打 笃 打	

曲谱	0　0	0　0	0　0	0　0	0　0	0　0
唱词	三 变 四 变！				花 眉 白 兔 出 现。（太白金星下场）	
锣经		况　太　况			【长槌】	
鼓点		打　打 笃 打				

第二十七出　赶　兔

众三军上场　【长槌】
刘承佑上场，科介　【开山】【大头白】

曲谱	0　0	0 0	0 0	0 0	0 0	0 0	0 0	0 0
唱词	念：晓出邠城中，			分为战草东。				
锣经		况　太　况				况　太　况		
鼓点		打　打 笃 打				打　打 笃 打		

曲谱	0　0	0 0	0 0	0 0	0 0	0 0	0 0	0 0
唱词	红旗遮日月，			白马走西东。				
锣经		况　太　况			况……	况　太　况		
鼓点		打　打 笃 打			打 打……笃 打	打 打 笃		

曲谱 0 0 | 0 0 | 0 0 | 0 0 | 0 0 | 0 0 | 0 0 | 0 0 |

唱词 　　　　　　　背手拈弓弹，

锣经 太　太　　太太太太　况　矢况　七太　况七　　　　　况　太　况

鼓点 　　　　　　　　　　　　　　　　　　　　打　打　笃　打

曲谱 0 0 | 0 0 | 0 0 | 0 0 | 0 0 | 0 0 | 0 0 | 0 0 |

唱词 翻身扯角弓。　　　众军齐眼看，

锣经 　　　　况　太　况　　　　　　　况　太　况

鼓点 　　　　打　打　笃　打　　　　打　打　笃　打

刘承佑自报家门，科介　【宽火透】

刘承佑唱：　1＝C　【散板】【点绛唇】

曲谱 0 0 | 0 0 | 0 0 | 0 0 | 卄6 5 6 5 3 - 2 6 1

唱词 一箭中双鸿。　　　　　　　　帐　下　　三

锣经 　　　况　太　况

鼓点 　　　打　打　笃　打　　确打确　　确

曲谱 2. 1 6 6 - 0 5 6 2 3 5 6 5 3 - 2 - 6 1 2 - 6 - 0 |

唱词 军，　听　　　我　　　令，

锣经 　　太　　　　　　　　　　　　　　　太

鼓点 确　打打确…… 确　　确　　　确　　确　打打

曲谱 2/4 2 - | 2 2 1 6 - | 6 6 | 6 5 | 6 - | 0 0 | 0 0 | 0 0 |

唱词 俺　英雄　　猛　似　虎，

锣经 　　　　　　　　　　　　‖:仓太　矢太 | 仓太　矢太:‖:仓太:‖

鼓点 确　打　确　打　确　打打打打 打打打打 打 笃　确 笃

曲谱 2 2 3 | 5 3 5 | 5 3 | 2 3 | 2 1 2 | 1 0 | 2. 7 6 6 |

唱词 俺 这里 披 挂　　赛 天 火 神　啊！

锣经 　　　　　　　　　　　　太

鼓点 确　　打　　确　　打　确　打打　确　　打

208

曲谱: 5̣ 3̣ 6̣ - | 0 0 | 0 0 | 0 0 | 2 - | 2 2 | 2 1 6̣ |
唱词: （插白） 鼓 咚咚 催军
锣经: 太 仓 矢
鼓点: 确 打 打 确 打 确 笃 确 打 确

曲谱: 6̣ 6 6 5 6 - | 0 0 | 0 0 | 0 0 |
唱词: 鼓 响，
锣经: ‖:仓太 矢太 | 仓太 矢太 :‖ 仓 矢 :‖
鼓点: 打 确 打打 打打 打打 打打 打 笃 确 笃

曲谱: 2 2 2 | 3 6 | 5 3 2 | 2 - | 1 6̣ | 6̣ 2 1 | 2 - |
唱词: 急 紧紧 趱上 金 铃， 趱上 金 铃，
锣经: 太
鼓点: 确 打 确 打 确 打 笃 打

曲谱: 0 0 | 0 0 | 0 0 | 6̣ 2 | 2 - | 2 6̣ | 6̣ 6 |
唱词: （插白、科介） 哗 喇 喇 炮 响 震
锣经: 仓 矢
鼓点: 确打 确笃 确 打 确 打

曲谱: 6 5 | 6 - | 0 0 | 0 0 | 0 0 | 3 - | 6̣ - |
唱词: 天 廷。 （插白） 人 人
锣经: 太 仓 七
鼓点: 确 笃 打 确打 打笃 确 打

曲谱: 6 6 | 3 5 3 | 2 - | 2 2 | 1 2 | 2 5̣ | 6̣ - |
唱词: 都 要 弓 一 把， 各带 狼牙 箭 几 根，
锣经: 太 太
鼓点: 确 打笃 打 确 打 确 打 打

209

210

曲谱	2 3	2 1̆2	1 -	2. 7̣ 6̣ 6̣	5 3	6 -	6 3̆3
唱词	天 鹅	阵,	哎!		那 天鹅		
锣经		太				太	
鼓点	确 打	确 打	打	确	打	确 打	打 确

曲谱	6 3	5 1̆	2 -	2 1	2 -	2 1̆2 6̣6̣	2 1̆2
唱词	见 了	猛 鹰,		那 猛鹰		眼 似 铜铃,	脚 似
锣经		太		太			
鼓点	打	确 打	打	确 打	打	确	确

曲谱	1 2	3̆3 1	2 -	6 3	6 3	3 3	5 1̆	2 -
唱词	钢 叉,	嘴似铁 钉,		抓 住	天 鹅	一 双	眼	睛,
锣经		太					太	
鼓点	确 打 确	打	确	打	确	打 笃	打	

曲谱	2 1	2 -	2 2	3 5	5 2̆2	5 2̆2	5 2	2 0
唱词	可怜 它,		头 儿	上 抓,	抓 得着	碎 纷纷,	血 淋	淋,
锣经								
鼓点	确	确	确	确	确	确	确	确

曲谱	3 3̆3	3̆1	2 3̆	3̆2 1̆2	1 -	2 1	6̣ 6̣	6̣. 5̣
唱词	哗 喇喇	滚落	在 地		埃			
锣经				太				
鼓点	确	确	确	打 打 打	确	打	确	

曲谱	2 3̆	3̆ 5	3̆2 1	2 -	0 0	0 0	0 0
唱词		尘。		(插白)			
锣经		太			(急锣)……		仓 七
鼓点	打	确	确打 确 打		咚……		笃 打 笃

212

| 曲谱 | 2 2 2 \| 2 1 6 6 6 5 \| 6 - 3·2 1·2 \| 3 - |

唱词：休得要呐喊声　频，惊动了，
锣经：太
鼓点：确　打　确　确打打　确　打　确

唱词：又恐怕惊动了良民百　姓，
锣经：太　　太
鼓点：打　确打打　确　打　确　打　确

唱词：良民百　姓。（科介、插白）　俺　这里人劳
锣经：太　仓太仓
鼓点：打　确打　打　打　打笃打　确　打　确　打

唱词：马倦，（科介）暂歇邮　亭，暂歇
锣经：太
鼓点：确　确　确打打打　确　打　确

唱词：邮　亭。（小校插白）　（科介）扰害良
锣经：太　况太况
鼓点：确打打　打　打笃打确　打

唱词：民，扰害良民。（接白，太白金星紧接领白兔花眉过场）
锣经：太
鼓点：确　打打确打打

【长槌】

213

214

【四小锣】

李三娘唱：　1＝C　【散板】【诉情怀】

	曲谱	唱词	锣经	鼓点
第一行	廿 2　1　0　⁶3　2　3　2 1　6 6　1 5　　6 1　2　1 6　6	此　　乃是凝寒　天气，风狂雪大苔	太	确……打确　确　　确确打打确　　确

曲谱	1 3 2 ¹⁶6　　2 3 2 － 3 2 1 6 6 1 5
唱词	湿路滑，　小妇人　在　此汲水，
锣经	太　　　　　　　　　太
鼓点	确　确打打确　　确　确确打打

曲谱	6 1 6　6 1 6　3 2 ¹⁶6　｜²/₄ 2 2 1｜6 － ｜2 6 1｜
唱词	有甚么 好处了，将官！　此乃是大　路
锣经	太
鼓点	确　确　确　确打打确　打　确打

曲谱	2 － ｜2 3 2｜6 6｜5 5｜6 6 2｜6 6 2｜2 6 1 6｜
唱词	旁，　又非是小径边边，来的来，往的往，哪曾见尔
锣经	太　　　　　太
鼓点	打　确　确打打　确　打　确

曲谱	6 1｜6 1 3 1｜2 －｜2 3 2｜2 3 3 2｜2 6｜5 －｜
唱词	白兔 走将过来。尔与我 多多拜上小将军，
锣经	太　　　　　　太
鼓点	打　确打确　打　确　打　确打打

215

216

曲谱	2 -	2̲ 3 2	2̲ 3̂ 2	6̣ 6	5 -	5̣· 6̣	1 1
唱词	眉，	望将军	广行	方便	路，	阴骘	满乾
锣经	太			太			
鼓点	打	确 打	确 打	打	确	打 笃	

曲谱	2 -	3̂ 2̲ 2	6̣ 6	5 -	2̲ 6̣ 6̣ 1	1̲ 1 1	2 -
唱词	坤，	得问	便得	问，	不得问来	则率罢	休，
锣经	太		太			太	
鼓点	打	确	打 笃	打	确	确 打 确	打

曲谱	5̣ 5̲ 6̣	2· 1̲	6 -	2 2	2̲ 6̣ 1̲	5 -	0 0
唱词	休 问	奴 家	苦情		怀。		（插白）
锣经				太 太	太		
鼓点	确	确	笃	打 打	确 打 确 打	打	

小校甲、乙念：【接头数板】

唱词	甲：呵！二句多！		（念板，起介）		多多拜上小杂种，	乙：将军！
锣经		0 太	太 太太	太太太		
鼓点		打 打	打 打打	打打打		

唱词	甲：传言拜上那位老公，	乙：郎君！	甲：叫尔不要杂嘴，又来杂嘴，与尔传么？	（科介）
锣经				
鼓点				

唱词	甲：念她做豆腐，	乙：含冤妇。	甲：呵，含冤妇，挑土人，	乙：受苦人。	甲：丈夫出去无银赚，
锣经					
鼓点					

217

唱词	乙：无音信。	甲：呵，无音信，哥嫂无炭打铁钉，	乙：苦伶仃。	甲：大路三前半，	乙：山前过，
锣经					
鼓点					

唱词	甲：小路要五分，	乙：往后行。	甲：啊，往后行……叫尔不要杂嘴，又来杂嘴，让尔么？	（科介）
锣经				
鼓点				

唱词	甲：小妇人，只晓得汲水并着挨磨，	哪曾见尔白兔与花眉，	望将军广行方便路，
锣经			
鼓点			

唱词	阴骘满乾坤，	波浪波浪真波浪。	乙：得问便得问。	甲：得问便得问，	不得问来则率罢休，
锣经					
鼓点					

唱词	问奴家听起来。	乙：苦，说什么听。甲：先前苦，如今听了。	（科介）
锣经			
鼓点			

小校甲唱：

曲谱	$\frac{2}{4}$ 5 5 6	2· 1	6 -	2 2	2 6 1	5 -	0 0
唱词	休 问	奴 家	苦	情	怀。	（插白）	
锣经			太	太		太	
鼓点	确	确	嘟	打 打	确打 确打	打	

218

刘承佑唱： 【散板】【听情怀】

曲谱	卅 2 3 2 - 1 0 2 3 5 5 3 2 1 6 \|²⁄₄ 2 6 1\|
唱词	她 那 里 诉情怀， 俺 这 里
锣经	太
鼓点	确 确 确打打确

曲谱	1 1 \| 2 - \| 3 2 2 \| 2 3 5 \| 2 - \| 2 6 6 1 \| 1 1 \| 2 - \|
唱词	审 情怀， 领了 太 爷命， 赶着 白兔 到此 来，
锣经	太 太 太
鼓点	确打 打 确 确打 打 确 确打 打

曲谱	2 3 3 2 \| 2 3 5 \| 2 - \| 2 6 6 1 \| 3 1 \| 2 - \| 2 3 3 2 \|
唱词	见了 夫人 千万 万， 不曾 见尔 妇人 家， 头发 蓬松，
锣经	太 太
鼓点	确 确打 打 确 确打 打 确 打

曲谱	2 2 3 5 \| 2 - \| 2 3 \| 3 2 \| 2 3 5 \| 2 - \| 3 1 \| 3 1 \|
唱词	脚下 不穿鞋， 其中 必有 冤苦 事， 叫她 一 一
锣经	太 太
鼓点	确打确打 打 确 打 确打 打 确 打

曲谱	1. 3 \| 2 - \| 2 2 2 6 \| 5 - \| 0 0 \| 0 0 \|
唱词	从 头 诉上 来。 （插白，接数板）
锣经	太 太 太
鼓点	确 笃 确 打 打 确打 确打 打

小校甲唱：

曲谱	3 1 \| 1. 3 \| 2 - \| 2 2 2 6 \| 5 - \| 0 0 \|
唱词	叫 尔 从 头 诉上 来。 （插白）
锣经	太 太 太
鼓点	确 打 确 笃 打 打 确打 确打 打

219

李三娘唱：　　**1 = C**

曲谱	$\frac{2}{4}$ 2 3	3 2	6 6	5 −	1 1 1	6 1 1	2 −	2 2
唱词	将 军	那 里	审 情	怀，	奴 这 里	诉 情 怀。	奉	了
锣经			太			太		
鼓点	确　打	确 打	打	确	确 打	打	确	

曲谱	6 6	5 −	1 1	2 −	2 3	3 2	6 6	5 −
唱词	哥 哥	命，	嫂 安	排，	头 上	剪 去	青 丝	发，
锣经	太		太				太	
鼓点	确　打	打	确　打	打	确	打	确　打	打

曲谱	2 6 6 1	1 1	2 −	2 3 3 2	6 6	5 −	2 6 6 1	1 1
唱词	脚下脱去	绣 罗	鞋。	日间汲水	愁 无	奈，	夜来无眠	把 磨
锣经			太			太		
鼓点	确	确 打	打	确	确 打	打	确	确 打

（渐慢）

曲谱	2 −	2 3 3 2	6 6	5 −	3 3	6. 5	5 −	6 1	2 −
唱词	挨。	满怀都是	冤 屈	事，	含 悲	眼 泪		诉 将	来。
锣经	太			太					太
鼓点	打	确	确 打	打	确	打	确	确 打	打

刘承佑唱：　【散板】【不是路】

曲谱	⅄ 6 5 1	2 −	2 0 6	6 6 5 3 2 1ᶜ6		2 6. 2
唱词	举 目 相	看，	看 这	妇 人 不		
锣经		太				
鼓点	确　确	打 打	确……		打	确

220

6. 1 6 1 3 2 6 1. 2 2 1 2 6 1 6 1

唱词：是　人家奴婢。　　　雪风天，为甚中寒汲

锣经：　　　　　　　　　　太

鼓点：　确　确　确打打确　　确　　确确

曲谱：3 2 6 5 3 3 5 2 3 2 - 6 6 - 6 1 1 - 1 3

唱词：井泉，　令人　　　　　疑惑　还惊

锣经：　　太

鼓点：　确打打确　　确　　确　确

曲谱：2 2 - 6 6 - |0 0| 5 3 5 - - - 2 3 2 2 - 6 6 6 1 6

唱词：叹，　　　　（插白）在俺　　　眼前诉

锣经：　　太

鼓点：　确打打　确……　　　　打确

曲谱：6 1 2 2 1 6 6 1 - - - - 3 2 - 2 6 - - - |0 0 0 0|

唱词：说其冤，诉说　　其冤。　　　　（插白）

锣经：　　　　　　　　　太

鼓点：　确　　确　　确打打

李三娘唱：1＝C【散板】

曲谱：0 0 0 0 0 |0 0| 廿 3 3 3 6 5 3 3 2 2 0 |0 0|

唱词：（佑白：……从头诉来！）奴恭承名份　自羞惭。（插白）

锣经：　　　【四小锣】　　　　　　　　　太

鼓点：　　　　　确　　确　确　确打确独

221

曲谱：0 0 | 2/4 2 3 | 3 2 1 | 3 2̇ | 2̇ - | 1̇ 2̇ | 6 - | 1̇. 2̇ |
唱词：这 苦 情 启 齿 难
锣经：【四小锣】　　　　　　　　　　　　　太 太
鼓点：　　确 　打 　确 　打　确　　 确　 确

曲谱：6. 3 | 5 - | 6̣ 1 | 2 3 | 1 1 | 3 2 | 2̇ - |
唱词：言，只 为 夫 婿 相 抛
锣经：太
鼓点：确 打打打 打 确 打 确 打 确 打

曲谱：2̇ - | 2 3 2 | 3 2 | 6̣ 6 | 5 3 5 | 5 - | 6̣. 1 | 2. 3 |
唱词：撇，致 奴 家 受 苦 千 万 般，只 因
锣经：太 　　　　　　　　　太
鼓点：打 确 打 确 确 打 打 确 打

曲谱：1 1 | 3 2 | 2 - | 2̇ - | 2 3 | 3 2 | 6̣ 6 | 5 3 |
唱词：骨 肉 家 门 难，将 军 垂 听 诉 奴
锣经：　　　　　　　　太　　　　　　太
鼓点：确 打 确 打 打 确 打 确 打 确 打

曲谱：5 - | 0 0 | 6̣ 1 | 2. 3 | 1 1 | 3 2 | 2 - | 2̇ - |
唱词：冤。（插白）吻 蒙 父 母 最 堪 怜，
锣经：太 　　　　　　　　　　　　　　　太
鼓点：打 确 打 确 打 确 打 打

曲谱：0 0 | 2 3 2 | 3 2 | 6̣ 6 | 5 3 | 5 - | 0 0 | 6̣. 1 |
唱词：（插白）孔 雀 屏 开 选 良 缘。（插白）嫁
锣经：太
鼓点：确 打 确 打 确 打 打 确

222

曲谱	2. 3	1 1	2 3	1 -	2 -	3 0	0 0	0 0
唱词	与	亏心短幸刘			智	远。	（插白）	
锣经						太		
鼓点	打	确	打	确	打	确	笃	

【散板】

曲谱	卅3 - 3 5 3 2 2	5 3 2 2 16/= 6		2 6 1	6 6 3
唱词	（白：唉，将军！）唉，	将军！		非是 小 妇人	
锣经		太			
鼓点	确…… 打 确	确 打 打 确		打	

曲谱	5. 6	2 6 1	1. 6	3 2	2 -	16/= 6 -	0 0	6. 1
唱词	言 夫 之 过，	道 夫 之 短，			（插白）	去		
锣经					仓			
鼓点	确 打	确 打	确……	确 打 打 打 确				

曲谱	5 -	0 0	5 6	2 -	2 -	6 -	5 -	0 0	5 6 6
唱词	了	（插白）	一 十	六 载	不	顾，	（插白）	抛 妻子	
锣经									
鼓点		确	确		确		确		

曲谱	2 6 1	5 6	2 -	2 -	0 0	5 -	5 6	5 6	2 -
唱词	不 顾，	在 家	受	苦，	（插白）	倒	做 了	流 荡	忘
锣经									
鼓点	确	确	确		确	确	确		

曲谱	2 -	0 0	5 6	3 3 1	3 2	2 -	16/= 6 -	6 1
唱词	返，	（插白）	抛 妻	不 管？	将军！			无 的
锣经					太			
鼓点	确	确		确 打 打 确				

223

曲谱	1 1 1 1 1 2 3	1 − 2 −	3.̲5̲ 2 −	2.̲1̲
唱词	不 是 亏 心 短 幸 刘	智 远，		逼
锣经			太	
鼓点	打 确 打 确 打	确 打 打	确	

曲谱	3.̲5̲ 1 3	3 2	2 −	2̇ −	2.̲3̲ 2.̲1̲ 3.̲2̲
唱词	久 伤 心 丧	黄 泉，		哥 嫂 顿 起	
锣经		太			
鼓点	打 确 打	确 打 打	确 打	确 打	

曲谱	2 −	1.̲2̲ 6̣ −	1̲ 2̲ 6̣ 3	5̣ −	6.̣̲1̲ 1 1
唱词	萧	墙	内，	刘 郎 一 朝	
锣经		太 太	太		
鼓点		笃 打 打	确打 确打 打	确	打

曲谱	2 3	1 −	2 −	3.̲5̲ 2 −	6.̣̲1̲ 6̣ −	6̲ 5̲ 5 −
唱词	心 忿 离 家	园。		刘 郎 一 朝		
锣经			太 太			
鼓点	确 打 笃	打 笃 打	确	打 确	打	

曲谱	5.̲1̲ 6̣ −	2̲ 3̲ 2 6̣	5 −	0 0	0 0	0 0
唱词	心 忿 离 家	园。	（插白、科介）			
锣经		太 太 太			况 七	
鼓点	确 笃 打 打	确打 确打 打		确打	打 笃	

曲谱	6.̣̲1̲ 2 −	0 0 5̣ 5̲6̣̲	2 −	2.̲6̣̲ 0 0	5.̲6̣̲
唱词	邠 州	（插白）往 外 去 求	名，	（插白）	致 令
锣经					
鼓点	确	确		确	确

224

	曲谱／唱词／锣经／鼓点

第一行

曲谱：`6̇ 3̇ | 5̣ - | 0 0 | 6̣ 1 | 2.3 1 1 | 2 3 | 2 -`

唱词：奈。（插白）夜　来　无　眠　把　磨

锣经：太

鼓点：确打　确打　打　　确　　打　　确　　打　确打

第二行

曲谱：`2̇ - | 0 0 | 2 3 | 2.1 3 2 | 2 - | 1.2 6̣ -`

唱词：挨。（插白）幸　喜　苍　天　相

锣经：太

鼓点：打　　确　　打　　确　　打　　确　笃

第三行

曲谱：`1 2 | 6̇ 3̇ | 5 - | 6.1 | 2.3 1 - | 3 2 | 2 -`

唱词：怜　　念，婴　产　在　磨　房

锣经：太　太　　太

鼓点：打　打　确打　确打　打　　确　　打　　确　　打　打　确打

第四行

曲谱：`2̇ - | 0 0 | 2 3 | 2.1 | 3 2 | 2 - | 1.2 6̣ -`

唱词：间。（插白）命　窦　老　送　邠

锣经：太

鼓点：打　　确　　打　　确　　打　　确　笃

第五行

曲谱：`1 2 | 6̇ 3̇ | 5 - | 0 0 | 6.1 | 2.3 | 1 1 | 2 3`

唱词：州　　去，（插白）去　有　一　十　六　载

锣经：太　太　　太

鼓点：打　打　确打　确打　打　　确　　确　　打　　确　　打

第六行

曲谱：`1 - | 2 - | 3.5 2 - | 0 0 | 6̣1 6̣ - | 6 5`

唱词：时　光　换。（插白）并　没　个　半　行

锣经：　　　太

鼓点：确　　打　　确　打　打　　确　　打　　确

226

1＝C 【散板】

	曲谱	唱词	锣经	鼓点
第一行	5 - ｜5 1 6 - ｜2 3 2 6｜5 - ｜0 0｜	书　　　　信。（插白）	太 太　太	打　确　笃　打打　确打 确打 打
第二行	卅 3 - 3 5 3 2 2 5 3 2 2 6　　5· 6 2 2 1 6 6 1	唉!　　将军,　不说儿子名字	太　　　太	确……　打确　确打打确　确
第三行	6· 3 3 2 2 - 6 0 0 5· 6 2 2 1 6 6 1	则可,　　说起儿子名字,	太	确　打打确　确
第四行	6· - 6· 6 1 2 2 1 1 6 3 2 1 6 0 0｜²⁄₄ 6· 1｜	闻者伤心,见者泪垂。当	况 七	确　确　确打打笃确
第五行	5 - ｜0 0 5· 6 2 - ｜2 - ｜0 0 6 6 1 6 1｜	初（插白）磨房之中,（插白）产下孩		确　确　确　确
第六行	5 - ｜0 0 6 6 2 - ｜2 - ｜0 0 5· 6 6 1｜	儿,（插白）剪刀又无,（插白）将口咬下		确　确　确　打

227

曲谱: 6̣ 6̣1 | 2.3 | 1 - | 11 | 3.2 16̣ | 6̣ - | 6̣1 |
唱词: 脐带， 就此为 名了， 将军！ 咬脐
锣经: 太
鼓点: 确 打 确 打 确 打 确打打 确

曲谱: 1 1 | 2 23 | 1 - | 2 - | 3.5 2 - | 0 0 | 0 0 |
唱词: 名字 是奴家终 心 怨。
锣经: 太 太 0
鼓点: 打 确 打 确 确 打 确打打 0

1＝C 【散板】

曲谱: 廾3 - 3532 2 5 3221 6̣ 0 0 0 | $\frac{2}{4}$ 23 5 2 |
唱词: 唉， 将军！ 当初三朝
锣经: 太
鼓点: 确…… 打 确 确打打 确 打

曲谱: 2 2 | 1.6̣ | 2̣ 6̣ 6̣1 | 1 - | 3 2 - - 16̣ |
唱词: 带血， 命人 送往 邠州，
锣经: 太
鼓点: 确 打 打 确 打 确 确打

曲谱: 0 0 | 6̣.1 | 5 - | 0 0 5̣6̣ | 2 - | 2 16̣ | 0 0 |
唱词: （插白） 如 今 （插白） 长大成 人， （插白）
锣经: 仓 太
鼓点: 打打 确 确 确 确

曲谱: 5̣.6̣ | 11 | 6̣ 6̣ | 1.6̣ | 1 31 | 3 - | 3 - | 2 1 |
唱词: 就是 站在 眼前 相见， 也不能够 相 认了，
锣经:
鼓点: 确 确 确 确

曲谱	3. 2 \| 2 ⁱ⁶乁6 \| 1. 2 \| 1 2 \| 1 6 \| 6 - \| 5. 6 2. 1 \|
唱词	将军， 这场冤苦诉来难， 这场冤
锣经	太 太
鼓点	确打打 确 打打 确 打 确 打

曲谱	6 0 \| 2 2 2 6 \| 5 - \| 0 0 \| 0 0 \| 0 0 \|
唱词	苦 诉来 难。 （插白、科介）
锣经	太 太 太 况 太太太 况 七
鼓点	笃 打打 确打确打 打 打 打 笃笃笃 打 笃

刘承佑唱： 1＝C 【散板】

曲谱	廿6 5 3 6 5 3 2 2 - 3. 5 2 3 2 - 2 2 2 3 2 2 3
唱词	听说罢痛 伤 悲， 俺 刘承佑在 邠州
锣经	太
鼓点	确 确 确打打 确…… 打 确

曲谱	2 2 5 3 2 ²¹乁6 - 6 2 6 6 1 3 2 2 1 6 0 \| ²₄ 2 3 3 2 \|
唱词	堂堂帅府， 享 不尽荣 华富贵。 春赏花来
锣经	太 太
鼓点	确 确打打 确 打 确 确打打 确 打

曲谱	2 3 5 2 - \| 2 6 6 1 1 1 \| 2 - \| 3. 2 \| 2 3 5 \| 2 - \|
唱词	秋赏 月， 夏赏凉风冬赏雪， 红炉添烧炭，
锣经	太 太 太
鼓点	确打确 打 确 打 确 打 打 确 确打确 打

229

曲谱	唱词	锣经	鼓点

曲谱：廿 5 3. 2 1 3 2 - 1 2 0 3. 5 3 2 - 2 2 2 2 2 2
唱词：畅饮 雪歌儿。 哎, 今日不是爹爹
锣经： 太
鼓点：确 打 确 确打 打确…… 打 确 打 确

曲谱：2 2 2 2 3 2 1 6 - 0 2 6 1 2 6 1 6 1 3 2 ⁱⁱ6
唱词：命我游山打猎, 哪晓得妇人家这般苦楚。
锣经： 太 太
鼓点：打 确 打 确 打打 确 打 确 打 确打 打

曲谱：2/4 2 3 3 2 3 2 2 5 3 2 - 2 5 6 6 1 1 1 2 -
唱词：正是 欢处 不知 愁处 苦, 不伤情处 也伤情,
锣经： 太 太
鼓点：确 打 确打 确打 打 确 打打 确打 打

曲谱：1 1 6 - 6 5 5 - 5. 1 6 - 2 3 2 6
唱词：不 由人 珠泪 双
锣经： 太太
鼓点：确 打 确 打 确 笃 打打 确打 确打

曲谱：5 - 0 0 1 3 2 2 - 1 1 2 3 1 - 2 - 3. 5 2 -
唱词：垂。 (插白) 你去问她 丈夫儿子 今 何 在。
锣经：太 太
鼓点：打 确 打 确 打 确打 确打 打

曲谱：0 0 2 2 1. 2 6 - 2 2 2 6 5 - 0 0
唱词：(插白) 丈夫儿子 都在邠州 去。 (接白)
锣经： 太太 太
鼓点：确 确 笃 打打 确打 确打 打

曲谱 卅 6 6 5̂ 5 3 2 ²¹⌒6̣ 3 3 3 2 5 3 2 − ²¹⌒6̣

唱词 适才 不晓 乃是乡间民妇，

锣经 太 太

鼓点 确…… 打 确 确打确 确 确打打

曲谱 6̣ 1 6̣1 2 6̣ 6̣1 61 3 2 2 2 − ¹⁶⌒6̣ 0 0 | ²/₄ 6̣ 1

唱词 如 今 看将起来乃是女中丈夫， （插白） 既晓

锣经 仓 太

鼓点 确 确 确 确 确打 打笃 确

曲谱 2 − | 0 0 6̣ 1 | 2 6̣1 6̣ − | 0 0 6̣ 1 2 − 6̣ 1 3 1 |

唱词 得 （插白）翰墨书信， （插白）尔那里写着

锣经

鼓点 确 确 确 确 确

曲谱 2 − | 0 0 2 − 3 2 6̣ − 5 − 0 0 | 5 6 6̣ 2 − 2 − |

唱词 来， （插白）俺 与汝带 去， （插白）又道是因风

锣经

鼓点 确 确 确 确 确

曲谱 2 − | 2 − 6̣ 1 3 1 2 − | 0 0 1 1 3 2 | 3 1 3 | 1 − |

唱词 吹 火 用力不 多， （插白）烦恼怎的？忧虑着何

锣经

鼓点 确 确 确 确 确 确 确 打

曲谱 1. 1 3 1 2 − 1 6̣ | 6̣1 1 | 6̣1 1 | 6̣ 1 6̣ 1 | 3 1 | 2 − |

唱词 来 了妇人？呵， 既识字 何不去 写下一封书 来，

锣经 太 太

鼓点 确 打 确 确打打 确 打 确 确打打

231

233

234

曲谱　唱词　锣经　鼓点

第一行

曲谱：5 65 3 — 32 12 3 ｜ 0 0 ｜ 611 11 6 656 —
唱词：待　君　　看。（插白）　裁成书　半篇愁怀更
锣经：　　　　　太　【一下锣】
鼓点：确　　确　　确　打　打　　确　　确　打　确

第二行

曲谱：5 — 3 — 6 111 1 6 656 — 5 — 3 — ｜ 0 0 ｜ 0 0 ｜
唱词：添，　　　动裙疑虑空　偷　望。　（科介）
锣经：　　太　　　　　　　　太
鼓点：确　打　打　确　　　确　　　确　打　打　　【长槌】

第三行

曲谱：2/4 33 ｜ 33 ｜ 31 ｜ 16 5 ｜ 65 61 ｜ 6 53 ｜ 5 35 ｜
唱词：你看　此位　小将　军，　声音　貌相　容　　颜，　也好似
锣经：　　　太　　　　　　　　　太
鼓点：确　确　确　打　打　　确　　打　打　确　打　打　　确

第四行

曲谱：33 ｜ 5 65 ｜ 3 — ｜ 2 12 ｜ 3 — ｜ 33 33 ｜ 31 ｜
唱词：刘郎　态　一　　般，　父同　名姓　儿同
锣经：　　　　　　　　太
鼓点：打　　确　　打　打　确打确　打　　确　　确　打　确

第五行

曲谱：1. 6 ｜ 6. 1 6 — ｜ 6. 5 6 3 ｜ 3 5 ｜ 6 — ｜ 0 0 ｜
唱词：庚，　暗地　令　人　心欢　　喜。　（接白）
锣经：太　　　　　　　太太　　太　【一下锣】
鼓点：打　　确　　打　笃　打打　确打打打　打

第六行

1 = C 【散板】

曲谱：廿 1 ⌒65⌒ 3 ｜ 3 1 ⌒65⌒ 3 ｜ 2/4 6 5 ｜ 6 65 ｜ 6 5 ｜
唱词：唉！　将军，　　　　非是　小妇人背地
锣经：　　　　　太
鼓点：确　　确　　确　打　打　确　　打　　确

236

曲谱 6̇ 1 1 - | 6̇ 5̇ 6̇ 1 1 - | 6̇ 5̇ 3̇ - | 3̇ - |
唱词 发笑， 喜逢今日 临鸿便，
锣经 太
鼓点 打 确 确 打 确 打 确打打

曲谱 3̇ 3̇ 1 1 1 - | 6̇ 5̇ 1 - | 6̇ 5̇ 3̇ - | 0 0 |
唱词 伏寄跟前 书 半篇。 (插白)
锣经 太
鼓点 确 确 确 确打打

曲谱 6̇ 2 1 6̇ 5̇ - | 6̇ 3̇ 3̇ 5̇ | 6̇ 0 0 0 |
唱词 夫妻母子 宜团 圆。 (插白)
锣经 太 太 太
鼓点 确 打 笃 打 打 确打确打打

曲谱 廿 1 6̇5̇ 3̇ 0 3̇ 1 6̇5̇ 3̇ - 0 | 2/4 6̇ 6̇5̇ | 6̇ 6̇5̇ |
唱词 唉， 将军！ 尔去到邠州
锣经 太
鼓点 确 确 确打打笃 确 确

曲谱 1 - | 6̇ 6̇5̇ 6̇ 1 1 - | 6̇ 5̇ 3̇ - | 0 0 | 6̇ 2 |
唱词 见了奴的 丈夫， (插白、科介)多 多
锣经 太
鼓点 确 打 确打打 确

曲谱 1 6̇ 5̇ - | 6̇ 3̇ 3̇ 5̇ | 6̇ 0 0 0 0 0 |
唱词 拜上 小将 军。 (插白)
锣经 太太 太
鼓点 打 笃 打 打 确打确打打

刘承佑唱: 1＝F【散板】

曲谱	0 0 ｜ ＃2 － 1 0 13 1 2 16 1 21 6 － 3 2 2 6 ｜
唱词	谈　　论　人　生，　人秉阴阳
锣经	【宽火透】
鼓点	确…… 打 确 确 太 确打 打 打 确

曲谱	12 63 5 － 6 6 53 5 65 2 12 2 13 2 － 61 2 6 ｜
唱词	天地　灵，　生受胞胎得成人，　必须　　要传五伦
锣经	太 太
鼓点	确打 打 确 确 确 确 确打 打 确 确

曲谱	16 53 2 21 6 － ｜ 0 0 ｜ 13 2 － 61 2 6 16 3 6 ｜
唱词	把　三纲振。 （插白） 君为 臣纲，父为 子纲，夫为
锣经	太
鼓点	确 打 确打 打 确 确 确

曲谱	53 2 ｜ 0 0 0 0 ｜ 2/4 61 31 ｜ 2 0 ｜ 66 63 ｜ 5 0 ｜
唱词	妻纲。 （插白） 君臣有 义，　父子有 亲，
锣经	太 【一下锣】
鼓点	确打 打 确 确 确 确

曲谱	61 31 ｜ 2 0 ｜ 66 63 ｜ 5 0 ｜ 61 16 ｜ 3 0 ｜
唱词	长幼有 序，　朋友有 信，　夫妇有 别，
锣经	
鼓点	确 确 确 确 确 确

曲谱	6 66 ｜ 35 6 ｜ 6 53 ｜ 2 － ｜ 0 0 ｜ 0 0 ｜
唱词	此 乃是 三纲 并 五　伦。 （插白）
锣经	太
鼓点	确 确 确打 确 打

238

曲谱　2 2 2 2 2 | 1 6. | 5. 3 2 - | 5 5 6 | 2. 7 6 - | 6. 5
唱词　可比着犬马区区畜类生，　犬马区区畜类
锣经　　　　　　　　太　　　　　　　　　　太太
鼓点　确　打　确　打打打　确　打　笃　打打

曲谱　5 4 | 5 - | 6 1 1 - | 1 3 | 2. 1 6 - | 2 2 | 1. 6
唱词　生，　漫自　评论，　不念同
锣经　　太　　　　　　　　　太
鼓点　确打打打　打　　确　打　确　确打打　确　打

曲谱　6 - | 6 5 | 5 4 | 5 - | 卅 1 3 2 | 1 6 3 3 6 | 5 3 2
唱词　胞　共母　生。　唉！　李洪信贼吓！
锣经　　太太　　太
鼓点　笃　打　打　确打确打　打　　确　打确　确打打

曲谱　1 3 2 | 6 6 6 1 6 3 3 6 | 5 3 2 - | 2/4 6 6 | 6 6 | 1 2 | 1 6
唱词　古道　兄弟同手足，夫妻如衣服。　衣服穿破重换其
锣经　　　　　　　　　太　　　　　　　　　　太
鼓点　确　打　确　确打打　确　打　打　确打

曲谱　5 - | 6 6 | 5 3 | 5 3 | 2 2 3 | 5 - | 1 6 | 1 2 | 1 6
唱词　新，　手足相残没处寻么，贼！　尔把嫡亲妹
锣经　太　　　　　　太
鼓点　打　确　打　确　确打打　确　打打确打

曲谱　5 - | 6 6 | 3 6 | 5 3 | 2 - | 5. 6 | 6 6 | 6 3 | 5 -
唱词　子，　当做奴婢看承，尔心何忍了，贼！
锣经　太　　　　　　太　　　　　　太
鼓点　打　确　打　确　打打　确　打打确打打

240

曲谱 1 5 5 - 1 6 6 3 | 6 - 2 - 1·2 1 1 6 6 |
唱词 叫伊日汲 三家水，磨房冷落
锣经 太
鼓点 确 打 确 打 确 打 确打打 确 打

曲谱 1 - 1 3 2·1 6 - 2 2 2·1 6 - 6 1 5 5 3 |
唱词 谁瞅问？ 枉了长大已成
锣经 太 太太
鼓点 确 打打确打打 确打 打打 确打确打

曲谱 5 - 艹 1 3 2 2 6 3 6 5 3 2 0 0 |
唱词 人。 唉…… 咬脐狗才！ （插白）
锣经 太 太
鼓点 打 确…… 打 确 确打打

曲谱 6 2 2 6 1 6 1 6 3 6 - 5 3 2 2/4 1 6 6 1 6 1 6 |
唱词 为娘养你一十六岁，年纪虽少， 我思量，父母恩德
锣经 太
鼓点 确 确 确 确打打 确 打

曲谱 1 2 1 6 5 - 6 6 6 6 5 3 2 - 1 6 1 6 |
唱词 天高海深。 尔今不敬其亲，他日焉能
锣经 太 太
鼓点 打 确打打 确 打打确打打 确 打

曲谱 1 6 1 2 1 6 5 - 6 6 3 6 5 3 2 - 2·3 |
唱词 为人了， 狗才， 枉了长大已成人，不记
锣经 太
鼓点 确 打 确打打 确 打打确打打 确

241

曲谱 | 唱词 | 锣经鼓点 notation:

第一行
曲谱：6̣ 6̣ ｜6̣ 3̣ 5̣ -｜1̇ 5̇ ｜5̇ 3̇5̇ 6̇ -｜2̇ -｜1̇ 2̇ ｜2̇ -｜
唱词：娘 睡 湿 床 上， 抱 儿 眠 干 枕，
锣经：太 太
鼓点：打 确 打 打 确 打 确 打 确 打 打

第二行
曲谱：6̇ 2̇ ｜1̇ 6̇ ｜5̇ -｜3̇ 6̇ 5̇ 3̇ ｜2̇ -｜6̇ 2̇ ｜1̇ 6̇ ｜5̇ -｜
唱词：怀 胎 十 月， 三 年 乳 哺， 十 月 怀 胎，
锣经：太 太 太
鼓点：确 打 确 打 打 确 打 确 打 打 确 打 打 确 打

第三行
曲谱：5̇ 5̇ ｜6̇ 6̇1̇ ｜5̇· 3̇ ｜2̇ -｜2̇ 1̇ ｜6̇ -｜丗 1̇3̇ 2̂ 2̇6̇ 1̇ 6̇1̇ 5̇ ｜
唱词：为 娘 受 尽 了 多 劳 碌。 唉！ 小 校，
锣经：太 太
鼓点：确 打 确 打 打 笃 打 确 打 确 打 打
【散板】

第四行
曲谱：1̇3̇ 2̂ ｜2̇6̇ 1̇6̇ 1̇6̇ 1̇6̇ 1̇6̇ 1̇6̇ 3̇ ｜6̂ ｜5̇3̇ 2̇ ｜- ｜
唱词：方 才 妇 人 手 拿 一 管 笔 儿 欲 写 不 写，两 泪 交 流，
锣经：太
鼓点：确…… 打 确 确 确 确 确 打 打

第五行
²/₄ 2̇· ｜3̇ ｜6̇ 6̇ ｜3̇ -｜6̇ 5̇ ｜5̇· 3̇ ｜6̇ 6̇ ｜6̇ 6̇ ｜5̇ 3̇ ｜
唱词：漫 道 尔 我 掉 泪， 就 是 铁 石 人 闻
锣经：太
鼓点：确 打 确 打 确打 打 确 打 确 打

第六行
曲谱：5̇ 3̇ ｜2̇ -｜6̇ 1̇ ｜1̇ -｜1̇ 3̇ ｜2̇ 1̇ ｜6̇ -｜
唱词：也 泪 涟， 陌 地 思 亲，
锣经：太 太
鼓点：打 确 打 确 打 确 打 确 打 打

242

曲谱	2 2	2· 1 6 -	6 1 5 5 5 3	5 -	0 0 0 0
唱词	急 转	家 庭	说 事	因。	(插白)
锣经			太 太	太	
鼓点	确	打 笃	打 打 确打确打 打		【哭介】

曲谱	艹 1 3 2	26= 1 6 1 5	1 1 6 3 2 -	2 0	6 1 6
唱词	唉！	小 校，	俺岂不晓 得	太	夫 人
锣经		太			
鼓点	确	打 确打 打	确 确		打 确

曲谱	1 3 6 6 -	5 3 2	2/4 1 6	1 2 1 6	5 -	6 6 6 3
唱词	在 邠 州	后 堂，	听 她	口 中 之 言，	句 句	相
锣经		太		太		
鼓点	打	确 确打打	打打	确打 打	确	确打

曲谱	2 -	2 3	6 6 3 6 5	5 -	2 3 6 6 6 6 6 6
唱词	同，	必 有	缘 故， 小 校。		她 的 丈 夫 与 俺 爹 爹
锣经	太		太		
鼓点	打	确 打	确 打 打	确	打 确 打

曲谱	6 3 5 -	5 5 5 5 5 1 5 6	6 3 6 -	2 -
唱词	同 名 姓，	她 的 儿 子 与 俺 承 佑	同 年	
锣经	太			
鼓点	确打打	确 打 确 打	确 打	确

曲谱	1 2 2 -	2 2 6 1 6	5 -	6 6 3 5 3 2 -	3 5
唱词	庚，	她 家 有 窦 老，	俺 家 有 窦 员，	既 然	
锣经	太	太	太		
鼓点	打 打	确 打 确 打 打	确 打 确 打 打	确	

243

曲谱	6 6 63 5 - ‖ 5 5 5 5 61 ‖ 5·3 2 - ‖ 2·1 6 - ‖
唱词	不是 我娘 亲，　为何 一家 大小 同 名 姓。
锣经	太　　　　　　　　　　　　　　　　太
鼓点	打　确打打　确　确　确　打　确　确打打

曲谱	0 0 ‖ 0 0 ‖ 0 0 1 - ‖ 1 - 66 1 - ‖ 1·3 2·1 6 - ‖
唱词	（插白、科介）　　扬　鞭　勒马 转家 庭，
锣经	【一下锣】　　　　　　　　　　　　太
鼓点	确　打　确　打　确　确打打

曲谱	0 0 ‖ 55 55 ‖ 55 1 5 ‖ 5 35 6 - ‖ 2 - 1 2 ‖ 0 0 0 0 ‖
唱词	（科介）众军 为何 勒住　马　缰绳？（插白）
锣经	【长槌】　　　　　　　　　　　太　　【一下锣】
鼓点	确　打 确确　打　确　打　打打

曲谱	艹 13 2 2 6 1 61 5 ‖ 2/4 6 - ‖ 6 - ‖ 66 3 3 ‖
唱词	唉！　　小 校，　非　是　将军 马儿
锣经	太
鼓点	确……　确打打　确　确　确　确

曲谱	3 3 5 - ‖ 55 1 ‖ 5 5· 35 6 - ‖ 2 - 1 2 ‖
唱词	去得 急，　全然 不顾　小 军 行。
锣经	太　　　　　　　　　　　　　　太
鼓点	确打打　确　打　确　打　确打打打

244

曲谱 1 2 1 - 1 - | 6 6 1 - | 1. 3 2. 1 | 6 - 6 6 |
唱词 庭， 如飞 飞到爹 爹 跟 前， 诉说
锣经 太 太
鼓点 打打确 打 确 打 确 打打 确

曲谱 2 6 5 - 6 6 3. 6 | 5. 3 2 - | 1 - | 1. 1 1 1 |
唱词 来历 与原因么小 校， 非 是 我扬鞭
锣经 太 太
鼓点 打打打 确 打 确打打 确 打 确

曲谱 6 6 1 - | 1. 3 2 1 6 - | 6 6 2 6 | 5 - 3 3 |
唱词 勒马转 家 庭， 急转 邠州， 哀告
锣经 太 太
鼓点 打 确 打 确打打 确 确打打 确

曲谱 6 5 5. 3 2. 3 6 6 6 6 | 5. 3 5 - | 6. 1 5 - 0 0 |
唱词 太爷， 与那妇人查个真 消 息。 （插白）
锣经 太 太 太
鼓点 打打打 确 打 确 打 笃 打打打

渐慢
曲谱 0 0 2 2 2. 1 6 - | 6 1 5 5 3 5 - 0 0 0 0 0 0 ‖
唱词 赵家孤儿 杀佞臣。 （刘承佑下场，科介）
锣经 【槌半锣】 太 太 【火透】
鼓点 确 打 笃 打打 确打确打 打

246

第二十八出　见父

刘智远上场

曲谱　0　0　|　0　0　|　0　0　|　0　0　|　0　0　|　0　0　|　0　0　|　0　0　|

唱词　（科介）

锣经　　　况　　况　　况况　矢太　况七七……　　况……

鼓点　　滴　打　　打　　打打　打笃　打　八打　　打　打笃

曲谱　0　0　|　0　0　|　0　0　|　0　0　|　0　0　|　0　0　|　0　0　|　0　0　|

唱词　　　　　　　　　　　　　　　念:我儿打猎未回归,

锣经　太　　　　况　太太　况　太　况

鼓点　打　打　　打　打打　打笃　打

曲谱　0　0　|　0　0　|　0　0　|　0　0　|　0　0　|　0　0　|　0　0　|　0　0　|

唱词　　　　　　　　是我心中常挂怀。　　　（科介）

锣经　　况．太况　　　　　　　　　　　　【长槌】

鼓点　打　打笃　打

刘承佑上场,唱:　1=C【驻马听】

曲谱　2/4　0　0　|　6　5　5　-　|　2　-　|　2̇　-　|　5　5　|　3·5　|　2　-　|　2　2　|

唱词　（科介）　上告　　严　亲,　　因赶兔儿　　没处

锣经　【宽火透】　　　　　　　　太　　　　　　　太太

鼓点　　　确　　　　确打打　确　打笃　打打

曲谱　2　6　|　5　-　|　2　2 3　|　5　2　|　2　2　|　2　|　1·6　|　6·6·　|　3　1　|

唱词　　寻,　见一个　白须　老叟,　　驾雾　腾

锣经　　太　　　　　　　太

鼓点　确打确打　打　　确　　打　　确打打　确　打笃

247

曲谱　2 － ｜3 6 ｜6 － ｜5 6 6 0 ｜0 0 ｜0 0 ｜2 2 2 2 ｜2 2 ｜
唱词　云，　　引　到　沙　　陀。　　　　　（插白、科介）　　　见　一　个　妇　人
锣经　太　　　　　　　　　　太　　　　【一小锣】
鼓点　打　　确　　打　　确　打　打　　　　　　　确　　打

曲谱　2 2 ｜5 3 ｜3 21 ｜3 － ｜2 － ｜1. 2 ｜6 1 ｜2 3 ｜1 － ｜
唱词　井　边　汲　水　　泪　　盈　　盈，　蓬　头　跣　足　容
锣经　　　　　　　　　　　　　太
鼓点　确　　打　　确　　打　　确　　笃　打　确　　打　　确

曲谱　2 － ｜3. 5 ｜2 － ｜0 0 ｜1 3 ｜1 3 ｜2 － ｜2 － ｜2 － ｜
唱词　颜　瘦。　　　　（插白）　儿　问　原　因，　原　　因。
锣经　　太　　太　　　　　　　　　　　　太　　太太 矢太 矢太 太
鼓点　笃　　打　笃　打　　　　　　确　　打　笃　打　确打确 打打 确打

曲谱　2 － ｜0 0 ｜2 3 ｜5 2 ｜2 2 ｜1. 6 ｜1 3 ｜1 － ｜2 － ｜
唱词　（插白）　她　道　李　家　　员　外，　是　她　爹　名
锣经　矢太 太　　　　　　　　　　　　　太
鼓点　确打 打　　确　　打　　确　打　打　确　　打　　笃

曲谱　3. 5 ｜2 － ｜0 0 ｜0 0 ｜1 3 ｜1 3 ｜2 － ｜2 － ｜2 － ｜
唱词　姓，　　　　（插白）　匹　配　夫　君
锣经　太　　太　【一小锣】　　　　　　　　　　太太 矢太
鼓点　打　笃　打　　　　确　　打　笃　打　确打确 打打 确打

曲谱　2 － ｜3 － ｜2 1 ｜3 0 ｜0 0 ｜0 0 ｜6 1 ｜1 1 ｜2 33 ｜
唱词　嫁　与　刘　　（插白）　　嫁　与　刘　郎，　与　爹爹
锣经　矢太 太　　【一下锣】
鼓点　确打 打　确　　打　笃　独　　　　　确　　打　　确

248

249

曲谱 2 2 | 1. 6 6 6 3 | 1 2 - | 0 0 0 0 0 3 6 | 6 - |
唱词 有 后， 生 下 孩 儿。 （插白、科介） 名 叫 咬
锣经 太 太 【一小锣】
鼓点 确 打 打 确 打 笃 打 确 打

曲谱 5 6 6 - | 2 2 5 3 3 21 | 3 - 2 - | 1 2 2 0 |
唱词 脐 郎， 哥 嫂 日 夜 用 谋 计，
锣经 太 太
鼓点 确 打 打 确 打 确 打 确 笃 打

曲谱 6 1 | 2 3 | 1 - 2 - | 3. 5 2 - | 0 0 0 0 3 1 |
唱词 将 儿 撇 在 鱼 池 内。 （插白、科介） 感 着
锣经 太 太 【一小锣】
鼓点 确 打 确 笃 打 笃 打 确

曲谱 1 3 1 3 | 2 - 2 - | 2 - 2 - | 0 0 0 0 2 2 |
唱词 窦 老 提 携 提 携， （插白、科介） 将 儿
锣经 太 太太 矢太 矢太太 【一小锣】
鼓点 打 确 打 打 确打确 打打 确打 确打 打 确

曲谱 2 2 6 2 | 1 - 1 1 | 3. 5 2 - | 2 2 2 6 | 5 - |
唱词 送 往 邠 州 地， 将 儿 送 往 邠 州 地。
锣经 太 太太 太
鼓点 打 确 打 打 确 打 笃 打 打 确打确打 打

刘智远唱：【驻马听】
曲谱 0 0 0 0 1 3 | 2 2 2. 2 | 3 1 1. 3 | 2 - 2 2 |
唱词 （插白、科介） 此 话 蹊 跷， 她 是 何 人 尔 是
锣经 【一下锣】 太 太太
鼓点 确 打 笃 打 确 打 笃 打 打

250

曲谱	2 6 5 - 2 3 5 3 5 2 2 1 6 - 6 6 3 1
唱词	谁? 天下多少同名共姓，凡事三
锣经	太 太
鼓点	确打确打打 确 打 确 打笃打 确 打笃

刘承佑唱:

曲谱	2 - 6 6 6 - 5 6 6 - 2 2 5 3 3 21 3 -
唱词	思，然后而行。孩儿辗转暗
锣经	太 太
鼓点	打 确 打 确打打 确 打 确 打

曲谱	2 - 1. 2 6 1 2 3 1 - 2 - 3. 5 2 - 3 31
唱词	疑，其中难辨真和细，好叫我
锣经	太 太 太
鼓点	确 笃打确 打 确 笃 打笃打 确

曲谱	1 3 1 3 2 - 2 - 2 - 2 - 0 0 0 0 2 2 2 2
唱词	两泪 交流 交流。(插白) 井边捎带
锣经	太 太太矢太 矢太太 【一小锣】
鼓点	打 确打打 确打确 打打确打 确 打

曲谱	2 2 6 2 1 - 3 1 3. 5 2 - 2 2 2 6 5 -
唱词	一封家书至，捎带一封家书至。
锣经	太 太太 太
鼓点	确 打笃打 确 打 笃 打打 确打确打打

曲谱	0 0 0 0 5 - 2 - 2 2 2 2 2 2 6 2 1. 6
唱词	(插白) 她道早回三日，夫妻重相见，
锣经	【一下锣】 太
鼓点	确 打 确 打 确 打笃打

251

曲谱 `0 0 | 0 0 | 2 2 | 2 2 | 2 2 5 3 | 3 21 | 3 - 2 -|`

唱词 （插白） 迟 回 三 日 鬼 门 关 上 做 夫

锣经

鼓点 确 打 确 打 确 打 确

曲谱 `1 2 | 2 33 5 2 | 2 2 1. 6 6 3 | 1 3 | 2 - 6 1 |`

唱词 妻。 望 爹 爹 军 前 军 后， 军 左 军 右， 与 那

锣经 太 太 太

鼓点 打 打 确 打 确 打 打 确 打 笃 打 确

曲谱 `2 3 2 3 | 1 - 2 - 3. 5 2 - | 1 2 6 1 | 2 61 |`

唱词 妇 人 查 问 真 和 细， 免 得 孩 儿 心 下

锣经 太 太

鼓点 打 确 打 笃 打 笃 打 确 打 确 打

曲谱 `6 - 3 1 | 1. 3 2 - 2 2 2 6 5 - | 0 0 0 0 |`

唱词 疑， 免 得 孩 儿 心 下 疑。 （插白）

锣经 太 太 太 【小介】

鼓点 打 确 打 笃 打 打 确打 确打 打

刘智远唱： 1＝C 【散板】

曲谱 `卅 3 3 3 3 1 2 2 2 0 0 5 5 2 3 6 1 2 0 0 3 3 3 5 1 2 ┆`

唱词 别 时 容 易 见 时 难， 望 断 关 河 淹 水 寒， 十 六 年 来 人 面

锣经 【槌半锣】 【槌半锣】

鼓点

曲谱 `2 0 0 2 2 5 3 6 1 2 0 0 3 3 3 3 1 2 2 0 0 2 2 5 3 ┆`

唱词 改， 八 千 里 外 客 心 安， 别 人 为 奴 空 怜 死， 齐 女 含 冤

锣经 【槌半锣】 【槌半锣】 【槌半锣】

鼓点

252

曲谱	1 6̣ 2 0 0 3 3 3 3 1 2 2̇ 2 0 0 5 5 2 3 6̣ 1 2 ｜ 0 0 0 0 ｜
唱词	枉拜官， 鸿雁不传君不至， 井栏流泪待君看。（插白、科介）
锣经	【槌半锣】 【槌半锣】 【火透】

【一江风】

曲谱	2/4 3 2 ｜ 2 - ｜ 2 - ‖: 3 5 5 35 ｜ 6 - ｜ 2 - ｜ 1 2 :‖ 3 2 ｜
唱词	见 鸾 笺， 写出 心 头 怨， 在
	流泪 与 双 垂。
锣经	太 太
鼓点	确 打 笃 打 确 打 确 打 笃 打

曲谱	2 - ｜ 2̇ - ｜ 3 5 5 35 ｜ 6 - ｜ 2 - ｜ 1 2 3 5 5 35 ｜
唱词	穷 酸， 多因 是 关 山 阻隔，音信
锣经	太 太
鼓点	打 笃 打 确 打 确 打 笃 打 确 打

曲谱	6 - 2 - ｜ 1 2 1 1 3 3 ｜ 2. 3 1 1 ｜ 3. 2 2 - ｜
唱词	难 传， 无处 遭磨 样， 非我 去 不
锣经	太
鼓点	确 打 笃 打 确 打 确 打 确 打 笃

曲谱	2̇ - ｜ 2̇ 1 6 - ｜ 2 2 2 6̣1 5 - ｜ 5̣ 5̣ 6̣ 2 6̣ 6̣ ｜
唱词	还， 多因 心忍 残， 今朝 果做 亏心
锣经	太 太太 太
鼓点	打 确 笃 打 打 确打确打 打 确 打 确 打

曲谱	1. 6̣ 6̣ 6̣ ｜ 6 65 3 5 5 35 ｜ 6 - ｜ 2 - 0 0 0 0 ｜
唱词	汉， 今朝 果做 亏心 汉。 （插白、科介）
锣经	太 太 【槌半锣】
鼓点	打 确 打 确 打 确 打 打

254

曲谱 | 2 - 2 - | 0 0 | 0 0 | 0 0 | 0 0 | 3 <u>33</u> 3 | 3 3 | 3 2 |
唱词 | 身，　　　　　（白：唉！爹吓！）　　尔 十六 年来
锣经 | 　　　　【槌半锣】　　　　【槌半锣】
鼓点 | 　　　　　　　　　　　　　　　　　确

曲谱 | 1 2 | 2 - | 2 - | 2 - | 0 0 | 5 5 | 2 3 | 3 - | 6 1 |
唱词 | 家 不　　　顾，　　　　　枉 拜 高 官　　何 足
锣经 | 　　　　　　　　　　【槌半锣】
鼓点 | 确　　　　　　　　　　确　　　　　　　　确 打

曲谱 | 2 - | 2 - | 0 0 | 0 0 | 0 0 | 3 3 | 3 3 | 3 2 | 1 2 |
唱词 | 论？　　　（白：我那娘吓！）　（科介）空 养 孩 儿　十 六
锣经 | 太　　　　　　　【槌半锣】
鼓点 | 打

曲谱 | 2 - | 2 - | 0 0 | 2 2 | 5 3 | 3 - | 6 1 | 2 - | 2 - |
唱词 | 岁，　　　（科介）反 叫 别 人　　做 娘 亲。
锣经 | 　　　【槌半锣】　　　　　　　太
鼓点 | 　　　确　　　　　　确 打 打

1＝C 【散板头】

曲谱 | 0 0 | 0 0 | 0 0 | 廿6 <u>536</u> 6 5 - 3 2 | 2 - - - | 0 0 |
唱词 | （插白、科介）　　　　听 说 罢 肝 肠 裂 碎！　　　（科介）
锣经 | 【宽火透】　　　　　　　　　　　　　　　　【长槌】
鼓点 | 确 打 确

1＝F 2/4

曲谱 | 1 - | 6 5 | 6 <u>65</u> | <u>35</u> 3 | 3 | 6 | 5 | 6 | 1. <u>6</u> | 6 3 | 3 2 |
唱词 | 不　由 人 如 醉 如　　痴，
锣经 |
鼓点 | 确 打 确 打 确 打 确 打 确 打

255

| 曲谱 | 3 - | 5.6 | 1 - | 1 1 | 1 1 | 1 1 | 1 1 | 6.5 | 6. - | 5 - |
| --- |
| 唱词 | | 那日 | | 八 角 | 井 边 | 与娘 | 亲 重 | 相 | 会， | |
| 锣经 | 太 | | | | | | | | | |
| 鼓点 | 打 | 确 | 打 | 确 | 打 | 确 | 打 | 确 | 打打打打 | 打 |

| 曲谱 | 3 - | 0 0 | 1.6 | 5.6 | 1 - | 65 | 35 | 3 - | 6 | 65 |
| --- |
| 唱词 | | 只 见 | 她 | | | | | 身 | 穿着 |
| 锣经 | 【长槌】 | | | | | 太 | | | |
| 鼓点 | | 确 | 打 | 确 | 打 | 确打打 | 确 | | |

| 曲谱 | 6 | 65 | 3 | 5 | 5 | 6 | 1 - | 3 - | 6 | 6 | 5 - | 6. | 5 | 35 | 3 |
| --- |
| 唱词 | 朴 | 素素 | 褴 | 褛 | 衣， | | 头 | 上鬓 | 蓬 | 松 |
| 锣经 | | | | 太 | | | | | |
| 鼓点 | 打 | 确 | 打 | 笃 | 打 | 确 | 打 | 确 | 打 |

| 曲谱 | 3 | 6 | 5 | 6 | 1 - | 6 | 3 | 3 2 | 3 - | 0 0 | 0 0 | 6 | 1 |
| --- |
| 唱词 | 剪 | 发 | | | 齐 | 眉， | （插白、科介） | | 恨 只 |
| 锣经 | | | 太 | | 【槌半锣】 | | |
| 鼓点 | 确 | 打 | 确 | 打 | 确打打 | | 确 |

| 曲谱 | 1 - | 1 | 11 | 6. | 5 | 6 - | 5 - | 3 - | 0 0 | 0 0 | 1. | 6 |
| --- |
| 唱词 | 恨 | 李 | 洪信 | 天 | 杀 | 的。 | | （插白）唉！ |
| 锣经 | | 【长槌】 | | | |
| 鼓点 | 打 | 确 | 打 | 确 | 打打打打 | | 确 |

| 曲谱 | 5. | 6 | 1 - | 6. | 5 | 35 | 3 - | 3 3 | 3 3 | 3 3 | 3 1 | 1. | 6 |
| --- |
| 唱词 | 爹 | | 啊！ | | | | 非是 | 孩儿 | 大胆 | 骂母 | 舅， |
| 锣经 | | 太 | | | | | 太 |
| 鼓点 | 打 | 确 | 打 | 确打打 | 确 | 打 | 确 | 打笃打 |

256

曲谱 3 3 | 3 3 3 | 3 3 | 3̇ 3 | 3 1 | 1. 6̇ | 6̇ 1 | 5̇ 0 | 6̇ 1 | 5 - |
唱词 可恨 李洪信 不念 兄妹 之情， 咬脐郎 顾不得
锣经 　　　　　　　　　　　　　　　　　太
鼓点 确 打 确 打 确 打 打 确 打 确 打

曲谱 6̇ 1 | 5̇ 5̇6̇ | 1 0 | 6̇ 6̇5̇ | 3̇ 5̇ | 5̇ 6̇ | 1 - | 3 - | 3̇ 3̇ |
唱词 甥舅 之义么，爹！ 他不仁 我不 义， 他把
锣经 　　太　　　　　　　　　　　　　　太
鼓点 确 打 笃 打 确 打 确 打 笃 打 确

曲谱 3̇ 3̇ | 3̇ 1 | 1. 6̇ | 6̇ 6̇1̇ | 3̇ 3̇ | 1 6̇ | 5̇ - | 6̇ 1 | 1 - |
唱词 嫡亲 妹子， 当为 奴婢 看承， 为奴婢
锣经 　　太　　　　　　　太
鼓点 打 确 打 打 确 打 确 打 打 确

曲谱 6̇ - | 6̇ 1 | 5̇ - | 3 - | 1 - | 6̇. 5̇ | 6̇ - | 5̇ - | 3 - |
唱词 倍 受 禁 持。
锣经 　　　　　　况 七　　　　　　　　　太
鼓点 打 确打 确打 确打 确打 确打 确打 确 打 笃 打

曲谱 1. 6̇ | 5̇ 6̇ | 1 - | 6̇. 5̇ | 3̇ 5̇ | 3̇ - | 3̇ 3̇ | 3̇ 3̇ | 3̇ 1 |
唱词 唉， 爹， 接我 娘亲 到这
锣经 　　　　　　　　　　　　太
鼓点 确 打 确 打 确 打 打 确 打 确 打

曲谱 1 - | 6̇ 5̇ | 6̇ 1 | 1 6̇ | 5̇ - | 3̇ 3̇ | 3̇ 3̇ | 3̇ 1 | 1 - | 0 0 |
唱词 里， 孩儿 万事 总休 提， 不接 娘亲 到这里， （接白：孩儿
锣经 太　　　　　　太　　　　　　太
鼓点 打 确 打 确 打 打 确 打 确 打 打

257

曲谱 | 0 0 6̣5̣ | 6̣ 6̣5̣ 3̣5̣ | 5̣ 6̣ | 1̣ - 3̣ - | 0 0 0 0 | 1. 6̣ |
唱词 | 撞）撞死沟渠里待　何　如。　　　　（插白）　　　唉！
锣经 | 　　　　　　　　　　　　　　　太　　　【一下锣】
鼓点 | 确　打　确　打　确打打　　　　　确

曲谱 | 5. 6̣ | 1 - | 6. 5̣ 3̣5̣ | 3̣ - | 3̣ 3̣ 3̣ 3̣ | 1 6̣ | 1 - |
唱词 | 爹，　　　　　旁人不道儿不孝，
锣经 | 　　　　太　　　　　　　　　　太
鼓点 | 打　确　打　确打打　确　打　确打打

曲谱 | 1. 6̣ | 5̣ - | 3̣5̣ | 6̣ 1 | 6̣ 5̣ | 3̣5̣ 5̣6̣ | 1 - | 3 - | 0 0 |
唱词 | 道爹爹　忘恩负　义，　忘恩　负义。
锣经 | 　　　　　　　　　　　　　　太　【一下锣】
鼓点 | 确　打　确　打　确　打　确　打笃打

刘智远唱：

曲谱 | 1 2 | 1 - | 1 1 | 6. 5̣ | 6̣ - | 5̣ - | 3̣ - | 0 0 | 3 3̣3̣ | 3̣ 3 |
唱词 | 非是我　忘恩负　义，　　　　都只为阻隔
锣经 | 　　　　　　　　　　　【长槌】
鼓点 | 确　打　确　打　确　　　确　打

曲谱 | 3 1 | 1. 6̣ | 6̣ 1 | 1 - | 6̣ 1 | 5̣ - | 3̣ - | 0 0 | 6̣ 6̣5̣ 3̣5̣ |
唱词 | 有差，因此上，　　　　耽搁尔娘亲
锣经 | 　太　　　　　　　　　仓
鼓点 | 确笃打　确　确　确打…… 　打笃确　打

岳氏唱：

曲谱 | 5̣6̣ | 1 - | 3 - | 0 0 | 6̣ 1 | 1 - | 6. 5̣ | 6̣ - | 5̣ - | 3̣ - | 0 0 |
唱词 | 佳期。　　　　劝相公休忧　虑，
锣经 | 　　太　【一下锣】　　　　　　　　　　【长槌】
鼓点 | 确　打笃打　　　确　打　确　打打打打

258

曲谱　1·　6　5·　6　1　-　6·　5　3　5　3　-　3̲6̲　5　5　6　1　-
唱词　劝　我　儿　　　　　切　莫　泪　涟，
锣经　　　　　　　　　　　太
鼓点　确　打　确　打　确　打　打　确　打　确　打

曲谱　3　-　3　3　3　3　3　3　3　3　3　3　1　1·　6　3　5
唱词　明　日　差　了　兵　马　去　到　沙　陀　村　里，　接　尔
锣经　太　　　　　　　　　　　太
鼓点　打　确　打　确　打　确　打　笃　打　确

曲谱　3　5　1　6　5　-　3　3　3　3　3　1　1·　6　6　6̲1̲　5　-
唱词　娘　亲　到　这　里，　她　为　大　来　奴　为　小，　接　将　来
锣经　　　　　太　　　　　　　太
鼓点　打　确　打　打　确　打　确　打　打　确　打

曲谱　6　5　1　6　5　3　6　6̲1̲　5　-　3　5　5　6　1　-　3　-
唱词　有　大　有　小，　接　将　来　人　伦　大　小。
锣经　　　　　太　　　　　　　　　　　太
鼓点　确　打　笃　打　确　打　确　打　确　打　打

刘承佑唱：

曲谱　0　0　0　0　1　-　1　1　6·　5　6　-　5　-　3　-　0　0　1·　6
唱词　（科介）　谢　娘　亲　养　育　恩，　　　谢
锣经　【一下锣】　　　　　　　　　　　【长槌】
鼓点　　　确　打　确　打　打打打打　　确

曲谱　5·　6　1　-　6　5　3　5　3　-　3　5　6·　1　6　5　3　3̲5̲　6̲1̲　1
唱词　爹　爹　　　　　不　忘　恩　义，　儿　怎　敢　妄　负
锣经　　　　　　　太
鼓点　打　确　打　确　打　打　确　打　确　打　确

259

【散板头】【一下锣】

曲谱　1 - ｜3 - 0 0｜0 0｜廿 1 - - - 6 5 3 3 1 - - - 6 5 3 - - - - ｜
唱词　义。（插白）　　唉，　　　娘　　啊！
锣经　太　　　　　　　　　　　　　　　　　　　　　　　　太
鼓点　打 笃 打　　　　　　　确　　确　　　　　　确 打 打

曲谱　²⁄₄ 3 3 3｜3 3｜3 3 3 3 1｜1. 6 6 5｜6 1｜6 1 6 5 - ｜
唱词　说甚么她是亲的尔是晚的，她是生的尔是养的，
锣经　　　　　　　　　　太　　　　　　　太
鼓点　确　打　确　打 笃 打　确　打　确 打 打

曲谱　3 3｜3 3 1｜1. 6 1 6 5 - ｜6. 1 5 - ｜3 5 ｜
唱词　人有三父八母，待孩儿接将来，　一般
锣经　　　　太
鼓点　确　打　确 打 打　确　打　确　打　确

三人合唱：

曲谱　6. 1｜6. 5｜3 5 5 6｜1 - ｜3 - 0 0｜0 0 3 3 ｜
唱词　奉承待，一般奉承待。（科介）　花谢
锣经　　　　　　　　　　太　　　　【一下锣】
鼓点　打　确　打　确　打 笃 打　　　　确

曲谱　3 3｜3 1 1. 6｜6 3 3 1｜6 5 - ｜3 3 3｜3 ｜
唱词　重开之日，月缺再圆之时，他那里想伊
锣经　　　　太　　　　　　太
鼓点　打　确 打 打　确　打　确 打 打　确　打

曲谱　3 1 1 6｜6 6 5｜6 5 1｜6 5 - ｜6 5 3 5 5 6 ｜
唱词　念伊，恨不得插翅双飞，飞到沙陀村
锣经　　太　　　　　　太
鼓点　确 打 打　确　打　确 打 打　确　打　确

260

曲谱	1 -	3 -	0 0	0 0	0 0	1 2	1 -	1 1	6̇ · 5̇	6̇ -
唱词	里。			(插白、科介)		点 动	人 马 莫	迟		
锣经		太		【一下锣】						
鼓点	打 笃 打			确 打	确 打	确				

曲谱	5 -	3 -	0 0	3̇ 3̇	3̇ 3	3̇ 1	1 · 6̇	6̇ 6̇5̇	1 3̇	5̇ -
唱词	迟,			去到	沙陀	村 里,	把李 家		庄 上,	
锣经			【长槌】				太			太
鼓点	打打 打打			确 打	确 打	打 确	打 笃 打			

曲谱	3̇ 3̇	1 6̇	5̇ -	1 2	1 -	6̇6̇1	6̇ 5̇	6̇ -	5̇ -
唱词	团 团	围 住,	拿	这	李 洪 信	天 杀	的,		
锣经		太							
鼓点	确	打 笃	打	确	打	确	打	确 打打 打打	

曲谱	3̇ -	6̇ 6̇	5̇ -	3̇ 5̇	6̇ · 1	6̇ 5̇	3̇ 5̇	5̇ 6̇	1 -
唱词		再 休 想	饶 伊 让	伊,	饶 伊	让 伊。			
锣经		【长槌】							
鼓点		确 打	确 打	确 打	确 打 笃				

1＝C

曲谱	3̇ -	0 0	0 0	2 2	2 2	2 3	3 -	6̇ 1	2 -
唱词		(插白、科介)	要 报	冤 仇 就 在	明 日	里。(众人下场)			
锣经	太	【槌半锣】				太 【离别】			
鼓点	打	确 打	确 打	确 打 打					

261

第二十九出　磨房会

262

曲谱	5 - - - 2̇ 6̇1̇ 6̇1̇ 1 - - - 3̇ 2̇ 2 - - - ½̇6̇ - -
唱词	设下 三条 计来,
锣经	太 太
鼓点	打 确 确 确 确打 打

曲谱	3̇ 2̇ 3̇ 2̇ 3̇ 2̇ 1̇ 6̇ 6̇ 6̇1̇ 5 - - 6̇ 6̇ 6̇1̇ 1 - - - 3̇
唱词	叫奴自尽悬梁 也好, 寻个自刎 也
锣经	太
鼓点	确 确 确打 打 确 确 确

曲谱	2 - - - ½̇6̇ - - - 6̇5̇ 3̇ 6̇ 6̇1̇ 5 - - - 6̇3̇ 6̇1̇
唱词	好, 若是不 从, 把奴头上
锣经	太
鼓点	确打 打 确 确打 打 确

曲谱	6̇1̇ 1̇ 3̇ 2 - - - 6̇ - - 3̇ 2̇ 2 - - 3̇ 2̇ 1̇ 6̇
唱词	剪去青丝发, 脚下 脱去
锣经	太
鼓点	确 确 确打 打 确 确

曲谱	6̇ 6̇1̇ 5 - - - 2̇ 6̇1̇ 6̇1̇ 6̇1̇ 6̇1̇ 6̇1̇ 1̇ 3̇ 2̇ ½̇6̇ - - -
唱词	绣罗 鞋, 设 下了重 叠叠磨儿磨难李三娘。
锣经	太 太
鼓点	确打 打 确 确 确 确 确打 打

曲谱	²₄6̇ 6̇ 6̇ 6̇ 6̇ 6̇ 5 5 3̇2̇ 1̇ 2̇ 3̇ 2̇3̇ 2 - 6̇ 6̇6̇
唱词	李三娘扳着 一点 铁 心 肠, 只落得
锣经	太太 太
鼓点	确 打 确 笃 打 打 确打确打 打 确

263

曲谱	5. 3 5 -	2 2	1. 3 2 -	卅 3 3 5 3 2 2 - - -		
唱词	慢 慢 挨,		挨磨等夫来,	哎 吓,		
锣经	太		太			
鼓点	打 笃 打 确		打 笃 打 确	确		

曲谱	3 2 3 2 3 2 1 6 6 6 6 1 5 - - - 6 6 6 6 6 6 1 1 - - -
唱词	尔看 磨房之中 物件, 可比 跟前 几个 人来
锣经	太
鼓点	确 确 确 打 打 确 确

曲谱	3 2 - - - 1⁼6 - - - 3 2 2 3 2 3 2 3 2 1 6 6
唱词	一般, 这磨子 可着 无情哥哥
锣经	太
鼓点	确 确 打 打 确 确 确

曲谱	6 6 1 5 - - - 6 2 6 6 6 1 6 1 6 1 1 - - - 3 2
唱词	一般, 筛子 可比 做 妖舌嫂嫂 一般,
锣经	太
鼓点	确 打 打 确 确 确 确

曲谱	2 1⁼6 2 6 6 6 6 6 6 1 1 - - - 3 2 2 1⁼6 3 2 2 3 2
唱词	面子可比奴与刘郎 一般, 麦子 却被
锣经	太 太
鼓点	确打打确 确 确 确打打确 确

曲谱	3 2 3 2 1 6 6 6 6 1 5 - - - - - - - 2 6 6 6 6
唱词	磨儿磨将 下来, 又被筛子
锣经	太
鼓点	确 确 打 打 确

264

265

曲谱 2 - | 6· 66 6 6 | 5 3 | 5 - | 2 2 3 1 | 2 - |
唱词 来，管 叫奴 夫妻 相 会， 母 子 团 圆。
锣经 太 太 太
鼓点 打 确 打 确 打打 确 打 笃 打

曲谱 6· | 6 6 | 6· 6 | 6 6 | 5 3 | 5 - | 3 6 | 5 3 | 2 - |
唱词 那 时节，水 不 汲来 磨 不 挨， 免 受 无 情
锣经 太
鼓点 确 打 确 打 笃 打 确 打 笃 打

刘智远上场

曲谱 1 2 | 3 23 | 2 - | 0 0 | 0 0 | 0 0 | 0 0 | 0 0 |
唱词 哥 嫂 害。 （念镇场诗，科介、插白）
锣经 太 太 太 【小介】
鼓点 打 确打 确打 打

李三娘唱： 1＝F【香罗带】

曲谱 廿 0 0 1 | 6· 5 3 | 0 3 3 3 | 1 2 1 6 1· 6 5· 6 | 1 | 0 0 | 0 0 |
唱词 恨 金鸡 不 喊 更， （更鼓响）
锣经 【四小锣】
鼓点 确 打 确 确 确 确 确 打 笃 冬 冬……

曲谱 …… 0 0 …… 0 0 | 0 0 |
唱词 （白：呀，今晚哪里有更鼓之声？呵，是了，奴爹爹在日说道，开元寺有官员来往，故此看更鼓之声。）
锣经 【起介】 【四小锣】
鼓点

【古调】

曲谱 1 | 6 5 3 | 0 3 3 3 | 1 2 1 6 1· 6 5· 6 | 1 | 1· 6 5 | 6· 5 3 5 |
唱词 听 谯楼 画鼓 频 频，
锣经
鼓点 确 打 确 确 确 确 确 确 确 确 确 确 确 确

266

267

曲谱　唱词　锣经　鼓点

第一行

曲谱：6 5 | 3 5 5 6 | 1 - 3 - | 6 1 1 - | 1 1 |
唱词：奴　　　　身上。　　　　李 三 娘　倚 定 在
锣经：　　　　　　　　　　太
鼓点：确　打　确　确打打　确　打　确

第二行

曲谱：6. 5 6 - | 5 - 3 - | 0 0 | 廿 1 - - - | 6 5 3 3 3 |
唱词：磨　房　门。　　　唉，　　　　　今 晚
锣经：【长槌】
鼓点：打　确　打打打打　　　确　　确　　确

第三行

曲谱：3 3 1 1 1 - - - | 6 6 5 6 5 6 1 1 | 6 5 3 - - - | 3 3 |
唱词：这 般 时 候，　　听 外面有人 行 走 一　般，　　若 是
锣经：　　　　　　　　　　　　　　　太
鼓点：确　　　确　　确　确打打　　确

第四行

曲谱：3 3 1 1 1 - - - | 6 5 6 5 1 - - - | 6 5 3 - - - |
唱词：男 子 汉 则 可，　若 是 女 流　　之 辈，
锣经：　　　　　　　　　　　　　　太
鼓点：确　　　确　　确打打

第五行

2/4
曲谱：3 3 3 1 | 1. 6 3 3 | 3 3 1 | 1. 6 3 3 3 1 |
唱词：她 的　命 儿 与奴李氏 三 娘，所 差 不
锣经：　　太　　　　　　　　　太
鼓点：确　打笃打　确　打　确打打　确打笃

第六行

曲谱：1. 6 6 5 | 1 6 5 - | 6 63 635 | 635 | 6. 5 |
唱词：多，　所 差　不　远。 又只见 窗儿外 路途上，分 明
锣经：太　　　　　　　太
鼓点：打　确　打笃打　确　打　确　打

268

曲谱　6̣ 6̣ 5̣ | 3̣ 5̣ 5̣ 6̣ 1 - 3 - | 6̣ 1 1 - 1 1 1 1 |
唱词　有个人行走，　　　　　恨只恨　刘郎一去
锣经　　　　　　　　　　太
鼓点　确　打　确　打 笃打 确　打　确　打

【散板】
曲谱　6̣· 5̣ | 6̣ - 5̣ - 3̣ - 廿 1 - - - 6̣ 5̣ 3̣ - - - ‖
唱词　不　回　归。　　　唉，
锣经　　　　　太
鼓点　确　打　确打打　确

曲谱　3̣ 3̣ 1 - - - 6̣ 5̣ 3̣ - - - 3̣ 3̣ 3̣ 3̣ 3̣ 3̣ 3̣ 3̣ ‖
唱词　刘郎夫，　　　　　　　奴 爹爹当初在马 明王庙里
锣经　　　　　　　太
鼓点　确 打　　确打打　　确　　　　确

曲谱　1 1 1 - - - 6̣ 5̣ 6̣ 5̣ 6̣ 5̣ 6̣ 5̣ 6̣ 1 1 - - - - 6̣ 5̣ ‖
唱词　赛 愿，　　见尔一貌堂堂,将尔带回　　　　家来,
锣经
鼓点　确　　　确　确　确　　　　　　确打

曲谱　3̣ - - - - - 3̣ 3̣ 1 1 1 - - - - 6̣ 5̣ 6̣ 1 1 - - - ‖
唱词　与尔，　　　三叔 为媒　　　把奴 招赘
锣经　太
鼓点　打　　　　确　　　　确

曲谱　6̣ 5̣ 3̣ - - - - - 3̣ 3̣ 3̣ 3̣ 3̣ 3̣ 3̣ 3̣ 1 1 1 - - - - 6̣ 5̣ ‖
唱词　与尔，　　　指望尔后来有个好处,　　抬举
锣经　　太
鼓点　确打打　　　确　　确　确　　　　　确

269

曲谱	1 - - - $\overline{6\ 5}\ \underline{3}$ - - -	$\frac{2}{4}$ 3 $\underline{3\ 3}$	3 3	3 1
唱词	奴 家，	谁 知 尔	一 去	邠
锣经	太			
鼓点	确 打 打	确	打	确 打

曲谱	1. $\underline{6}$	$\underline{6}\ 5$	$\underline{6}\ 5$	$\underline{6}\ 5$	1 $\underline{6}$	5 -	1 $\underline{1\ 1}$	3 3	1 $\underline{1\ 1}$
唱词	州，	一	十	六 载	抛 妻	弃 子，	成 甚	么 人	来， 做 什
锣经	太				太				
鼓点	打	确	打	确	打 笃	打	确	打	确

曲谱	6. $\underline{5}$	6 $\underline{6\ 3}$	$\underline{5\ 6}\ 5$	$\underline{6\ 6}\ \underline{6\ 6}$	5. $\underline{6}$	5 -	6 -	3 $\underline{3\ 3}$
唱词	官	了， 刘	智 远	天 杀 的，	一 去	一 去 不	回 来，	是 这 等
锣经					太			
鼓点	打	确	打	确	打 确	打 打	确	

曲谱	3 -	3 -	3 3	$\underline{3\ 3}\ 1$	1. $\underline{6}$	3 -	5 -	6. 1
唱词	早	知	今	日， 悔 不 当	初，	早	知	今 日，
锣经				太				
鼓点	打	确	打	确 打 打	确	打	确	

曲谱	$\underline{6}\ 1\ \underline{6}$	5 -	6 $\underline{6\ 1}$	5 -	6 1	3 5	1 $\underline{6}$	5 -
唱词	悔 不 当	初，	倒 不 如		恩 断	情 来	情 断	恩，
锣经	太						太	
鼓点	打 笃 打	确	打	确	打	确 打	打	

曲谱	3 5	6. 1	$\underline{6}.\ \underline{5}$	$\underline{3\ 5}\ 5$	6 1	-	3 -	0 0	0 0
唱词	恩 情	两 断	分	干	净。		(插白)		
锣经					太				【槌半锣】
鼓点	确	打	确	打	确	打 笃 打			

270

【散板】

曲谱	丗1 - - - 6̣ 5̣ 3 - - - ③3̇ 1 1 - - - 6̣ 5̣ 3 - - -
唱词	唉! 哥嫂,
锣经	太
鼓点	确 确 确 打 打

曲谱	3 3 3 3 3 ① 1 1 - - - 6̣ 5̣ 1 - - 6̣ 5̣ 3 - - -
唱词	奴 这里 磨 不 停 挨, 手 不 停 筛,
锣经	太
鼓点	确 确 确 确 打 打

曲谱	6̣ 6̣ 1 \| 5̣ - \| 6̣ 1 \| 3̣ 5̣ \| ① 6̣ \| 5̣ - \| 6̣ 6̣ 1 \| 5̣ -
唱词	何 劳 尔 黑 夜 沉 沉 到 此 来, 望 哥 嫂
锣经	太
鼓点	确 打 确 打 确 打 打 确 打

曲谱	6̣ 1 \| 6̣ 3̣ \| 5̣ 6̣ 5̣ 3̣ \| 5̣ 5̇ 6̣ \| 1 - \| 3 - \| 0 0 0 0 \|
唱词	且 住 宽 容 耐,且 住 宽 容 耐。 (插白)
锣经	太 【火透】
鼓点	确 打 确 打 确 打 笃 打

刘智远唱：【江头金桂】 1=C 【散板头】

曲谱	丗3 6 - - - 5̣ 3 2 - - - 1 3̣ 2 2 2 - -
唱词	抛 离 数 载, 景 致
锣经	太
鼓点	确 确 确 打 打 确

曲谱	2 2 \| 1 5̣ 6 \| 0 0 \| 0 0 \| 2 2 \| 2 3 5 \| 5 3 2 6 \| 2 2 2 \|
唱词	依 然 在, (科介) 门 前 桃 李 槐, 尽 是 我
锣经	【长槌】 太
鼓点	打 确 确 确 确 打 打 确

271

曲谱　2 2 1 2 3 2 3 2 ｜ 0 0 ｜ 0 0 ｜ 2/4 2 2 2 2 ｜ 1 3 ｜ 2 - ｜ 1 6 ｜

唱词　刘高亲手栽。（插白）　　　　　待俺转过磨房

锣经　　　　太　　　　　　【槌半锣】　　　　　　　　太 太

鼓点　打 确 打 笃 打　　　　　　　　确　　打　　确 笃　打 打

曲谱　6 1 5 ｜ 6 - ｜ 3 3 3 1 ｜ 2 2 ｜ 6 ｜ 3. 5 ｜ 2 - ｜ 2 6 1 ｜

唱词　来，　又 只见 门 间 倒 坏，　　西 廊下

锣经　　太　　　　　　　　　　太　　太

鼓点　确 打 打　确　打　　确 笃 打 笃 打　　确

曲谱　6 6 6 3 ｜ 5 - ｜ 3 3 3 3 ｜ 6 6 ｜ 3 5 - ｜ 2 2 2 ｜

唱词　粪 草 成 堆，　想 是 我 刘 高 去 后，　李 洪信

锣经　　　　　太　　　　　　　太

鼓点　打　确 笃 打　　确　打　确 笃 打　确

曲谱　2 2 1 3 ｜ 2 - ｜ 6 6 5 6 6 5 ｜ 3 5 5 3 5 ｜ 6 - ｜

唱词　好 酒 贪 杯，　因 此上 无 人 来 布 扫。

锣经　　　　太

鼓点　打　确 笃 打　确　打　确　打　确 打

曲谱　2 - ｜ 0 0 ｜ 0 0 ｜ 2 2 2 2 ｜ 1 3 ｜ 2 - ｜ 1 6 ｜

唱词　　　（插白）　　　自 从 分 别 在　　瓜

锣经　太　　　　　【一小锣】　　　　　　　　太 太

鼓点　打　　　　　　　确　打　确 笃　打 打

曲谱　6 1 5 ｜ 6 - ｜ 0 0 ｜ 0 0 ｜ 3 3 ｜ 1 2 ｜ 1 2 ｜ 2 6 ｜ 3. 5 ｜

唱词　园，　（插白）　　　多 蒙 天 赐 神 书 宝 剑。

锣经　　太　　　　　【一小锣】　　　　　　　　太

鼓点　确 打 打　　　　　　确　打　确　打 笃 打 笃

272

曲谱 `2 - | 0 0 | 0 0 | 1 61 | 1 6 | 66 3 | 5 - | 3 6`
唱词 　　　（插白）　　　宝剑光芒　尘土埋藏，　五百
锣经 太　　　【一小锣】　　　　　　　太
鼓点 打　　　　　　　确　　打　　确 打打　　确

曲谱 `6 3 | 5 - | 2 2 | 1 3 | 2 - | 0 0 | 0 0 | 0 0 | 22 22 | 2`
唱词 年　后，　付与 刘 高。　（插白）　　　恨只恨大舅
锣经 　　太　　　　　太　　　【一小锣】
鼓点 打 笃打　　确　　打 笃打　　　　　　确　　打

曲谱 `1 3 | 2 - | 2 22 | 2 2 | 1 3 | 2 - | 1 6 | 61 5`
唱词 　无　端，　把尔我锦绣鸳　鸯　　两　　拆
锣经 　　太　　　　　　　　　　太 太
鼓点 确 打打　　确　　打　　确　　笃　　打打 确打

曲谱 `6 - | 0 0 | 0 0 | 3 3 | 6 5 | 5 32 | 1. 2 | 3 23`
唱词 开。　　（插白）　　　日前见尔　一　　封
锣经 太　　　【一小锣】　　　　　　　太 太
鼓点 打　　　　　　　确　　打　　笃　　打 打 确打 确打

曲谱 `2 - | 0 0 | 0 0 | 艹33 33 33 3 | 3 12 - | 2 | 0 0`【散板】
唱词 书。　（插白）　　　书上写着别 时 容 易 见 时　难，
锣经 太　　　【一小锣】　　　　　　　　　　　　　【一小锣】
鼓点 打 确　　　　　　确　　确　　确 确

曲谱 `5 5 2 3 6 1 2 | 0 0 | 0 0 | 3 33 5 - 1`
唱词 望 断 关 河 淹水寒，（插白）　　　十六年来 人
锣经 　　　　　　　　【一小锣】
鼓点 确　　　确 确　　　　　　确　　确

273

274

276

曲谱	2	3	6̣	1	3̇	1	2	-	6̣	6̣	6	6	5̇·	3̲	5	-	2	2
唱词	全	无	音	信	半	纸	回,		哥	嫂	在	家	常	打	骂,		全	无
锣经					太								太					
鼓点	确	打	打		确	打	打		确		打		确	打	打		确	

曲谱	2	2	1̇·	3̲	2	-	6̣	6̣	6	6	5̇·	3̲	5	-	2	3
唱词	半	句	怨	夫	言,		为	尔	多	天	没	饭	吃,		几	多
锣经				太							太					
鼓点	打		确	打	打		确		打		确	打	打		确	

曲谱	6̣	1	3̇·	1̲	2	-	6̣	6̣	6	6	5̇·	3̲	5	-	3	3
唱词	寒	冻	没	衣	穿,		百	般	苦	楚	都	受	尽,		为	何
锣经				太							太					
鼓点	打		确	打	打		确		打		确	打	打		确	

曲谱	6	5	5	3̲2̲	1̇·	2̲	3	2̲3̲	2	-	0	0	0	0	卅3	-	-	-
唱词	再	说		去	三		年。				(插白)				唉!			
锣经					太	太		太										
鼓点	打		笃		打	打	确 打	确 打	打				**【一小锣】**		确			

曲谱	5	0	3̲2̲	-	-	-	-	5̲3̲	2	-	-	-	6̣	-	-	-
唱词			冤					家,								
锣经													太			
鼓点		打	确					确					确	打	打	

曲谱	²⁄₄ 6̣	6̣	6̣	6̣	6	6	5̇	3̲	5	-	2	2	2	2	1̇·	3̲
唱词	世	间	哪	有	怕	人	之		理,		若	是	大	路	回	
锣经							太									
鼓点	确		打		确		打	笃	打		确		打		确	打

277

278

曲谱：6 6 ｜ 5 3 ｜ 5 - ｜ 6 6 ｜ 6 5 ｜ 5 32 ｜ 1 2 ｜ 3 23 ｜
唱词：日 夜 用 计 谋，　　将 儿 撒 在　　鱼　池
锣经：　　　　太　　　　　　　　　　　太太
鼓点：打　　确 打 打　　确　　打　笃　打 打　确打 确打

曲谱：2 - ｜ 0 0 ｜ 0 0 ｜ 6 6 ｜ 6 6 ｜ 5 3 ｜ 5 - ｜ 6 6 ｜
唱词：内。　（插白）　　　感 德 窦 老 提 携，　千 山
锣经：太　　【一小锣】　　　　　　　　太
鼓点：打　　　确　打　确　打 打　确

曲谱：6 5 ｜ 5 32 ｜ 1 2 ｜ 3 23 ｜ 2 - ｜ 0 0 ｜ 0 0 ｜ 卅 3 - - - ｜
【散板】
唱词：万 水　　送 去 与 你。　（插白）　唉！
锣经：　　太太　　太　　【一小锣】
鼓点：打　笃　打 打　确打 确打　打　　确

曲谱：5 0 3 22 - - 5 3 2 - - 6 - - - 3 22 - - 3 2
唱词：咬 脐　娇 儿，　　没 有　　此 事
锣经：　　　　　　太
鼓点：打 确　确　　确打　打 确　　确

曲谱：1 6 - - - 6 6 1 5 - - - 6 1 1 - - - 3 22 - - - -
唱词：则 可，　若 有　　此 情
锣经：　　太
鼓点：确打 打　确　确

曲谱：6 - - - 3 2 - - 3 23 23 3 21 6 6 61 5 - - 6 2 6 61
唱词：叫 尔　老 娘 倚 靠 何 人 了,儿！　不 知 孩 儿
锣经：太　　太
鼓点：确打 打　确　确　确　确打 打　确　确

280

曲谱	6 -	6̣ 6	5. 3	5 -	1. 2	3 2̲3̲	2 -	6̣ 6	5. 3
唱词	载，	蒙皇钦		命	把守黄		河，	公务繁	
锣经	太			太			太		
鼓点	打	确	打 笃	打	确	打 笃	打	确	打 笃

曲谱	5 -	2 2	1. 3	2 -	6̣ 6̣	6 6	5. 3	5 -	2 2
唱词	忙，	不能归		乡，	又无三	娘音	讯，	继娶	
锣经	太			太			太		
鼓点	打	确	打 笃	打	确	打	确	打 打	确

渐慢

曲谱	2 2	1. 3	2 -	6 6	5. 3	2 -	1 2	3 2̲3̲	2 -
唱词	岳氏为		妾，	她为人	倒	也	贤		惠。
锣经			太			太			太
鼓点	打 确 打		打	确	打 笃 打		确	打 笃 打	

李洪信上场，念：【行板】

曲谱	0 0	0 0			0 0	0 0
唱词	（插白）	红酒红滴滴，不吃又可惜；连吃二三碗，倒墙又碰壁。				（接白）
锣经	【五小锣】					太
鼓点		确 确 确 确 确 确 确 确 确 确 打 确 打				

刘智远唱： 1＝C 【尾声】

曲谱	卅 3 2 2	- - -	1 3 2̲ 1̲ 2	- -	0 0	2 2 6̣ 5̣	6̣ 1 3 2	- - - -
唱词	不必		焦来不必焦，			仔细 看来	天未晓。	
锣经			【槌半锣】					
鼓点	确		确			确	确 确 确	

曲谱	⅒6 - -	0 0	0 0	2/4 5 5	3. 5	2 -	2 2	2 6̣	5 -	0 0	0 0
唱词		（插白）	扯到房	中	宿一	宵。	（众人下场）				
锣经		【槌半锣】				太 太		太	【长槌】		
鼓点		确 打	笃	打 打		确 打 确 打 打					

282

第三十出　团圆

手下上场　　　　　　　　　　　　　　　　　　　刘承佑上场，念：

曲谱：0 0 ｜0 0 ｜0 0 ｜0 0 ｜0 0 ｜0 0 ｜0 0
锣经：【长槌】　　　　　　　　　　　　【大帽】

李洪信上场

曲谱：0 0 ｜0 0 ｜0 0 ｜0 0 ｜0 0 ｜0 0 ｜0 0
唱词：爹爹接母未回来，　　　　　　孩儿心中相挂怀。（插白）
锣经：况 太 况　　　　　　　　　　　　　　太 太 太太
鼓点：打 打 笃 打　　　　　　　　　　　　打 打 打 打

刘智远、李三娘上场，李洪信念：【快板】

曲谱：0 0 ｜0 0 ｜0 0 ｜0 0 ｜0 0 ｜0 0 ｜0 0
唱词：告状人李洪信，有个妹子娇滴滴，嫁与刘穷鬼做亲戚，三更半夜把我磨房大门打坏的，
锣经：太 太 太
鼓点：打 打 打　　　确 确 确 确 确 确　确 确 确 确 确 确 确 确 确

曲谱：0 0 ｜0 0 ｜0 0 ｜0 0 ｜0 0 ｜0 0
唱词：我今将他告，望爷做主张，做主张。（远白：告状人抬起头来。）（中间插白略）　（远白：三娘，
锣经：　　　　　　　　　太
鼓点：确 确 确　确 确　确 确 打 确 打

众人合唱：

曲谱：0 0 ｜0 0 ｜0 0 ｜0 0 ｜0 0 ｜2/4 5 2 ｜2 2 ｜1. 6
唱词：我的贤妻，今日乃是一家相会大团圆，备有酒宴，大家同饮一杯。）　花 好　　再 开，
锣经：　　　　　　　　　　　　　　　　　　　　　　　　　　　太
鼓点：　　　　　　　　　　　　　　　　　　　　　确　　　打 笃 打

曲谱：6 2 ｜1 2 6 ｜6 - ｜3 3 2 1. 3 ｜2 - ｜2 2 2 6 ｜5 -
唱词：月 好　再 圆，　花 谢 重 开，　月 再　　　圆。
锣经：　　　太　　　　　　　太 太　　　太
鼓点：确　打 笃 打　确　打　笃　打 打 确 打 确 打

【全尾大吊场】

曲谱：6 5 3 ｜5 3 5 1 ｜1 2 3 ｜5 3 5 1 ｜1 2 1 ｜6 5
锣经：况 太 况 矢 太 况 矢 太 矢 太 矢 况 矢 太 矢 太 矢 况 矢 况
鼓点：滴 打 笃 打 打 笃 打 笃 笃 打 打 笃 太 笃 打 打 打 打

（剧终）

284

（二）折子戏《董永·云头送子》

剧中人	扮演者	丁献之记词、记谱
董　永〔生〕	陈秀雨	陈官推和乐队伴唱
七仙女〔旦〕	陈秀平	根据1982年屏南县龙潭村四平戏剧团演出录音记谱

（董白：十年身到凤凰池，一举成名）（董唱）天　下　知！

（插白）

麒麟题词　　归　来　锦，

多蒙　君恩　重如　山。绿袍

285

$\frac{1}{4}\underline{2}\ \underline{2}\underline{1}$ | 2 | $\underline{1}\underline{1}\ 3$ | $\underline{2}\ \underline{2}\underline{1}$ | 2 | $\underline{3.\underline{5}}\ 2$ | $\underline{2}\underline{2}\ |\ \underline{1.\underline{3}}$ | $\dot{2}$ | $\underline{\dot{1}}\ \underline{6}$ | $\underline{5}\ \underline{1}\dot{5}$ | 6 |

光灿　烂，　改换(哪)旌　门　间，　　今日身荣　　贵!

$\underline{3}\underline{\overset{5}{\underline{3}}}\ 2$ | $\overset{\#}{\underline{1}}\underline{2}\ 0$ | $\underline{3}\underline{5}\underline{2}$ | $\underline{2}\underline{2}\ |\ \underline{1}\underline{6}\text{.}$ | $\underline{1}\underline{1}\ 3$ | $\underline{2.\underline{1}}$ | 2 | $\underline{3.\underline{5}}\ 2$ | $\underline{3.\underline{5}}\ |\ \underline{1}\underline{1}$ | 3 $\underline{3}\underline{2}$ |

喜　气　浓，　管叫　人来　改换(哪)旌　门　间，　人似　神仙　马似

2 | $\underline{2}\underline{2}\ |\ \underline{3.\underline{2}}$ | 2 | 2 | $\underline{2}\ \underline{6}$ | 5 | $\underline{仓}\underline{仓}$ | $\underline{仓}\underline{令}\underline{七}$ | $\underline{仓}\underline{七}\underline{令}\underline{七}$ | $\underline{仓}\underline{令}$ | $\underline{仓}\underline{令}\underline{仓}$ | $\underline{令}\underline{七}\underline{仓}$ | $7\ 3$ |

龙，　人似　神　仙　马　似　龙。　　　　　　　　　　　　(仙唱)上有

$\underline{2}\ \underline{2}\ |\ \underline{2}\underline{\backslash}$ | $\underline{2}\ \underline{2}$ | $\underline{2}\overset{\#}{\underline{1}}\underline{2}$ | 6 | $\underline{2}\ \underline{2}\ |\ \underline{2}\ \underline{6}$ | 5 | $7\ 3$ | $\underline{2}\ \underline{2}\overset{\#}{\underline{1}}$ | 2 | $\underline{3}\underline{5}$ | $\underline{5}\underline{3}\underline{2}$ | $\underline{2.\underline{7}}$ | $\underline{3.\underline{5}}$ |

青天，　红花　洞里　去玩　　游；离了　蓬莱　洞，举头　把　眼　看，

2 | $\underline{2}\underline{2}\ |\ \overset{\#}{\underline{1.\underline{3}}}$ | $\dot{2}$ | $\underline{\dot{1}}\ \underline{6}$ | $\underline{6}\underline{1}\dot{5}$ | 6 | $\underline{3.\underline{5}}\ 2$ | $\overset{\#}{\underline{1}}\underline{2}\ 0$ | $\underline{5}\underline{2}$ | $\underline{2}\underline{2}\ |\ \underline{1}\underline{6}\text{.}$ | $\underline{1}\ 3$ |

来到　云　端　　　上，等董　郎，　将把　儿子　送与

$\underline{2}\ \underline{2}\overset{\#}{\underline{1}}$ | 2 | $\underline{3.\underline{5}}\ 2$ | $\underline{3.\underline{7}}$ | $\underline{7}\ \underline{7}$ | $\underline{3.\underline{2}}$ | 2 | $\underline{2}\underline{1}\underline{2}$ | $\underline{3.\underline{2}}$ | $\dot{2}$ | 2 | $\underline{2}\ \underline{6}$ | 5 | $\underline{仓}\underline{仓}$ | $\underline{仓}\underline{令}\underline{七}$ |

董(哎)郎　养。　　那旁　来了　是董郎，　那旁　来　了　是　董郎，

$\underline{仓}\underline{七}\underline{令}\underline{七}$ | $\underline{仓}\underline{七}\underline{令}$ | 仓 | $\underline{6}\underline{5}$ | $\underline{5}\underline{3}$ | 2 | 0 | $\underline{5}\underline{5}$ | $\underline{3.\underline{7}}$ | 2 | $\underline{2}\underline{2}$ | $\underline{2}\ \underline{6}$ | 5 | $\underline{5}\underline{2}$ | $\underline{2}\underline{2}\overset{\#}{\underline{1}}$ |

(董唱)喜蒙　君恩，　　游街　来　到　大街　　上。思念　我仙

（大大大　0大大）

2 | $\underline{7}\underline{3}$ | 3 | $\underline{3.}\overset{\#}{\underline{1}}$ | 2 | $\underline{3.\underline{5}}$ | 2 | $\underline{2}\underline{2}\ |\ \underline{1.\underline{3}}$ | $\dot{2}$ | $\underline{\dot{1}}\ \underline{6}$ | $\underline{6}\underline{1}\dot{5}$ | 6 | $\underline{3.\underline{5}}$ | 2 |

妻，　不见(哪)　在　何　处!　　何人　叫董　　郎?　马停

$\overset{\#}{\underline{1}}\underline{2}\ 0$ | $\underline{5}\underline{2}$ | $\underline{2}\underline{2}\ |\ \underline{1}\underline{6}$ | $\underline{3}\underline{7}$ | $\underline{7}\ 1$ | 2 | $\underline{3.\underline{5}}$ | 2 | $\underline{2}\underline{2}\ |\ \underline{1}\underline{7}\underline{2}$ | $\underline{1}\underline{6}$ | $\underline{\overset{1}{\underline{6}}}$ | $\underline{3}\ 7$ |

边，　举头　观看，　却原　来　我　仙妻!　丈夫　今日　身荣　贵，何不

$\underline{3.\underline{5}}$ | 2 | $\underline{2}\underline{2}\ |\ \underline{2}\ \underline{6}$ | 5 | 0 |)0(| 大 大采. | 仓采仓采 | 仓七令 | 仓 | $3\ 3$ | $\underline{6.\underline{5}}$ | $\overset{53}{\underline{3}}$ |

下　凡　会相　　逢!(董白:董永听到。)　　　　　　　(仙唱)奉旨　命

1=D

$3\ 2$ | 2 | $\dot{2}$ | 令采 | 仓令七令 | 仓七令 | 5 | 5 | $\underline{3}\ 6$ | 5 | $\underline{1}\underline{1}\underline{6}$ | $\underline{6}\underline{5}$ | $\underline{6}\underline{5}$ | $\underline{3}\underline{3}\ |\ \dot{3}\ 6$ |

离蓬　莱，　　　　　　　　　结　　成　七天　七夜　夫妻　还相

　（仓
　　仓)

1=G

286

1 | 6 | 5 5 6 | i | 6 i | 5 | 3 | i i 6 | 6 6 5 | 6 | 5 | 3 | 仓七 | 仓七令七

逢! 自(啊)从 董郎 分(啊)别 去，

仓七仓 | 七令仓 | 6 6 i | 6 5 | 3 3 | 3 6 | i | 6 | 5 5 6 | i | 6 i | 5 | 3 | i i 6 | 6 5 |

带有 身孕 上天 堂。 若(啦)凡 生下 是

6 | 5 | 3 | 仓仓 | 仓七令七 | 仓令仓 | 令七仓 | 6 6 i | 6 5 | 3 3 | 3 6 | i | 6 | 5 6 | i |

女子， 留在 身旁 做神 仙。 今 日

6 i | 5 | 3 | i i 6 | 6 i 6 | 6 5 | 6 | 5 | 3 | 仓仓 | 仓七令七 | 仓令仓 | 令七仓 | 6 6 i |

临盆 生下 是男 子， 送与

6 5 | 3 3 | 3 6 | i | 6 | 5 6 | i | 6 i | 5 | 3 | i i 6 | 6 5 | 6 | 5 | 3 | 仓仓

董郎 养成 人。 将 把 儿子 交 付 你，

仓七令七 | 仓令仓 | 令七仓 | 6 6 i | 6 5 | 3 3 | 3 6 | i | 6 | 3 | 6 | 5 6 3 | 5 6 | 5 | 6 |

送与 董郎 接宗 支。 麒麟 生下 麒麟 子，

1=E

6 6 i | 6 5 | 3.2 | i | 6 3 | 3 2 | 3 |)0(| 大 采 | 仓采仓采 | 仓七令 | 仓 | 6 5 |

状元 还生 状 元 郎。 (科介) (董唱)不见

5 3 / 3 | 2 | 2 | 5 5 | 3.5 | 2 | 2 2 | 2 6 | 5 | 5 2 | 2 2 #1 | 2 | 7 3 3 |

仙妻， 渺渺 茫 茫 在何 处？ 不见 我仙 妻， 只见

2.7 | 2 | 3.5 | 2 | 2 2 | 1.3 | 2 | i 6 | 6 i 5 | 6 | 5 3 5 | 2 | #1 2 | 5 2 |

我 儿子！ 心中 多 快 乐， 喜 气 浓， 将把

2 2 | 2 6 | 7 3 | 2.7 | 2 | 3.5 | 2 | 3.7 | 7 7 | 3 3 2 | 2 | 2 2 | 3.2 | 2 |

儿子 抱回 家 中 养， 养大 成人 接宗 支， 养大 成 人

2 2 | 2 6 | 5 |)0(| 2 2 | 2.1 | 6 | 2 2 | 2 6 | 5 |)0(| 大 采 | 仓令七令 | 仓 |

接宗 支，(科介) 状元 归 去 马如 飞！ (董白：左右，咳，打道回府！)

1=F （唢呐，【过堂】）

1 5 | 3.2 | 1 5 | 5 1 | 1 2 | 3.2 | 5 3 | 2 5 | 3 2 | 1 | 仓仓 | 仓七仓 | 仓 ‖

287

四、器 乐

(一)吹 牌

1.泣 颜 回

1 = C

$\frac{2}{4}$ 6 $\dot{1}$ 6 5 | 3 5 $\dot{1}$ 7 | 6 - | $\dot{1}$ 6 $\dot{1}$ | 5 5 | 3 5 | 6 $\dot{1}$ 6 53 | 2 3 2 | 2 1 3 2 |

3 3 ‖: 3 5 53 | 2 2 | 2 3 56 | 3 3 | 3 5 2 | 2 2 | 2 3 56 | 3 5 3 2 |

1 2 ♯1 | 1 $\dot{1}$ | 6 5 ♯6 | 6 $\dot{1}$ | $\dot{1}$ 3 | 5 3 5 | 6 $\dot{1}$ 6 53 | 2 3 2 | 2 1 3 2 | 3 3 :‖

2.小 过 堂

1 = C

$\frac{1}{4}$ 5 | 6 $\dot{1}$ | 5 | 3 5 | 5 $\dot{1}$ | 6 5 | 3 2 | 5 32 | 6 5 | 5 6 | 321 |

1 | $\dot{1}$ 6 | 6 5 | 3 2 | 5 32 | 1 | 2 | 1 | 2 | 1 | 6 | 5 |

6 $\dot{1}$ | 5 3 | 2 | 3 | 3 | 6 | $\dot{1}$ | 5 | 3 2 | 5 3 | 5 $\dot{1}$ | 6 $\dot{1}$ |

6 $\dot{1}$ | 2 3 | 2 3 | 1 2 | 1 2 | 3 5 | 5 6 | 321 | 1 | 2 1 | 2 1 ‖

3.开 堂

1 = C

ⵙ $\widehat{3}$ 5 $\widehat{1}$ 1 5 1 | $\frac{2}{4}$ 1 6 5 | 21235 | 65456 | 6123 | 312 | 21235 | 25351 ‖

288

4.操 演 吹

1＝C

$\frac{2}{4}$ 5 3 2 3 | 5 6 5 | 5 3 2 1 1 | 2· 3 | 5̣ 6̣1 | 5̣· 6̣ | 1̣ 6̣1 3 | 2 － | 1 2 3 5 |

2 3 1 | 6̣ 2 7̣ 6̣ | 5̣ － | 2 3 2 6̣ | 1 － | 2 3 2 6̣ | 1 － | 6̣ 1 2 3 | 1 2 7̣ 6̣ | 5̣· 6̣ | 5̣ － ‖

5.清　　板（一）

1＝C

$\frac{2}{4}$ 6 i̇ 6 5 | 3 5 i̇ 7 | 6 － | 1 i̇ 6 5 | 1̇ 2̇ 6 5 3 2 5 | 3 2 1̇ 2̇ 1 2 | 3 2 ‖

6.点　　将

1＝C

廿 $\overset{6}{\underset{七}{5}}$ 　　3 6 　5 3 　2̂ 　　3 2 1 　2 3 6 　5̂ | $\frac{2}{4}$ 3 2 1 2 | 1 6 i̇ 5̂ ‖

7.武　点　将

1＝C

廿 i̇ 6 5 3 2 1 3 2 　3 2 1 5 3 2 2 － i̇ 6 5 3 2 1 3 2 | $\frac{2}{4}$ 6 5 6 2̇ | i̇ 6 5 |

3 2 5 3 2 | 1 － | 2̇ i̇ 6 2̇ | $\frac{1}{4}$ i̇ | 2̇ i̇ | 6 5 ‖: i̇ 6 | 5 6 | i̇ 6 | 5 3 |

3 5 | 3 3 | 5 | 3 5 | 2 3 | 2 | 2 1 | 3 2 | 1 :‖ 2̇ i̇ | 6 5 |

4 | 3̂ | 2 2 2 | 3 5 | 1 2 | 3 5 | 1 2 | 2 1 | 2 1 | 6 5 | 6 |

2 1 | 2 1 | 2 1 | 6 5 | 6 | 6 i̇ | 6 5 | 3 5 | i̇ | 7 | 6̂ ‖

8. 全　尾

1 = C

2/4 6 5 3 | 5 3 5 1 | 1 2 3 | 5 3 5 1 | 2 1 | 6 5 | 3 2 3 5 |

1 - | 1 2 3 5 | 2 3 2 1 | 6 5 6 | 1 2 3 5 | 2 3 2 1 | 6 1 5 ‖

9. 清　板 (二)

1 = C

2/4 3 2 3 5 | 2. 3 | 5 3 2 | 1 2 1 2 3 | 2 - ‖

10. 半　尾

1 = C

2/4 1 5 3 2 | 1 2 3 2 | 5 3 2 5 | 3 2 1 3 | 2 5 | 1 - ‖

11. 水　里　鱼 (一)

陈子麒作曲

1 = C 4/4

♩=100

1 - - - ‖: 6 1 5 6 3 - | 5 3 6 3 5 5 3 | 6 1 5 6 1. 2 6 1 |

2 3 2 1 6 - | 2 3 1 3 2 - | 1 6 5 1 6 - | 5 6 1 5 3 6 56 1 | 5 1 6 5 6 3 - |

5 6 3 6 5 6 5 | 4 5 6 3 - | 5. 6 3 - | 5 6 3 5 3 2 1 :‖ 6 5 3 6 1 5 - ‖

12. 傍　妆　台

陈子麒作曲

1 = C 2/4

♩=100

‖: 3 2 3 2 | 1 6 1 | 5 6 1 2 | 1 6 5 1 | 6 3 2. 3 | 2 1 5 6 | 3 5 6 1 | 5 1 6 |

6 3 2 1 | 1 2 3 | 3 6 | 5 1 6 3 | 2 - | 3 2 3 5 3 2 | 1 1 2 | 1 2 1 6 |

5 - | 3 5 6 3 2 | 1 1 2 | 1 2 3 2 | 1 2 1 3 | 2 3 2 1 | 5 6 3 5 | 6 1 5 3 |

5 1 6 3 | 2 3 2 1 | 5 6 1 | 5 1 6 1 | 3 - | 3 1 6 3 2 | 1 - | 5 6 3 2 |

5 5 6 5 | 3 2 5 3 2 | 1 - :‖ 3 2 3 2 | 1 6 1 | 5 6 1 2 | 1 6 5 3 | 6 5 5 ‖

13. 柳 条 金

1 = G 2/4

陈子麒作曲

♩ = 100

5 1 6 5 | 3 2 3 5 5 (6/5) | 1 2 1 6 | 5 - (6/5) ‖: 3 5 6 1 | 6 3 5 | 3 2 1 1 2 | 3 3 |

5 6 1 3 | 2. 3 5 2 | 3 2 3 5 6 | 1 - | 1 2 3 5 | 2 3 5 2 | 3 1 2 | 1 6 1 |

5. 6 3 5 | 6 5 1 3 | 2 3 2 3 | 5 2 3 | 3 2 1 2 | 3 2 1 | 6 5 6 | 1 - | 1 6 5 4 |

3 - | 1 6 5 | 3 2 3 1 | 6 - | 6 1 6 3 | 2 - | 3 1 1 | 3 2 2 | 2 3 5 6 |

3 5 6 1 | 6 5 3 2 | 2 1 3 | 1 6 6 5 | 3 2 3 5 | 6 6 1 2 | 1 6 5 :‖ 3 5 6 1 | 6 3 5 ‖

14. 水 里 鱼 (二)

1 = C 4/4

陈子麒作曲

♩ = 100

1 - - - ‖: 6 1 6 1 3 - | 3 5 6 1 5. 3 | 6 1 5 6 1 6 | 1 2 1 6 1 2 |

1 6 1 5 1 6 3 | 2 - 3 2 3 5 | 5. 3 6 1 5 1 6 | 6 3 2 1 3 2 | 2 3 2 1 1 6 |

$\overline{1\dot2}$ $\dot1$ 6 $\overline{1\dot2}$ | $\dot1$ $\overline{6\,1}$ $\overline{5\,1}$ $\overline{6\,1}$ | 3 $\overline{3\,2}$ $\overline{3\,5}$ $\overline{6\,3}$ 2 | $\overline{5\,5}$ $\overline{6\,5}$ $\overline{4\,3}$ $\overline{4\,3}$ |

$2.$ $\underline{3}$ $\overline{5\,1}$ $\overline{6\,3}$ | $2.$ $\underline{3}$ $\overline{5\,3}$ $\overline{2\,5}$ | $\overline{5\,2}$ 3 3 $\overline{6\,6}$ | $\overline{6\,1}$ $\overline{5\,6}$ $\overline{1\dot2}$ $\overline{1\,6}$ |

$\overline{3\,2}$ $\overline{5\,6}$ $\overline{5\,6}$ $\overline{3\,2}$ $\overline{2\,3}$ | $\overline{1\,3}$ $2.$ $\underline{3}$ $\overline{5\,3}$ | $\overline{5\,3}$ $\overline{2\,1}$ 1 $\overline{2\,3}$ 1 :‖ $\overline{6\,1}$ $\overline{6\,1}$ 5 $-$ ‖

15. 水 里 鱼 (三)

$1 = C$ $\frac{4}{4}$

\quad = 100

陈子麒作曲

$\overset{\overline{i\,\underline{c}}}{1}$ $-$ $-$ $-$ | $\overline{6\,1}$ $\overline{5\,6}$ 3 $-$:‖ $\overline{3\,2}$ $\overline{3\,2}$ $\overline{6\,1}$ 5 | 5 $\overline{3\,2}$ $\overline{6\,1}$ $\overline{5\,6}$ | $\overline{1\dot2}$ $\overline{6\,1}$ $\overline{2\dot3}$ $\overline{2\dot1}$ |

6 $-$ $\overline{2\dot3}$ $\overline{1\dot2}$ | $\overline{6\,1}$ 5 $-$ $\overline{6\,5}$ 3 | 2 $-$ $\overline{3\,2}$ $\overline{3\,5}$ | 5 $\overline{3\,6}$ $\overline{5\,3}$ $\overline{5\,6}$ | 6 $-$ $\overline{3\,2}$ 2 |

2 $\overline{3\,2}$ 2 $-$ | $\overline{3\,2}$ $\overline{3\,2}$ $\overline{3\,5}$ $\overline{1\,6}$ | 6 $\overline{6\,1}$ $\overline{5\,6}$ $\overline{1\,5}$ | $\overline{3\,6}$ $\overline{5\,6}$ $\overline{1\,6}$ $\overline{5\,1}$ |

2 $\overline{3\,3}$ $-$ $\overline{3\,2}$ 3 | 5 $\overline{3\,2}$ $\overline{3\,5}$ $\overline{5\,6}$ 5 | $\overline{4\,3}$ $\overline{4\,3}$ 2 $-$ | $\overline{2\,3}$ $\overline{5\,1}$ $\overline{6\,3}$ 2 |

2 $\overline{2\,3}$ $\overline{5\,3}$ $\overline{2\,5}$ | $\overline{5\,2}$ 3 $-$ $\overline{6\,6}$ | $\overline{6\,1}$ $\overline{5\,6}$ $\overline{1\dot2}$ $\overline{1\,6}$ 5 | $\overline{3\,2}$ $\overline{3\,5}$ $-$ $\overline{6\,5}$ 3 |

结尾

2 $-$ $\overline{3\,5}$ 2 | 2 $\overline{5\,3}$ $\overline{5\,5}$ $\overline{2\,2}$ | $\dot1$ $(\overline{6\,\dot2}\,\overline{1\,2}\,3)$:‖ 6 5 $\overline{3\,5}$ $\overline{6\,\dot1}$ | 5 $-$ ‖

292

（二）锣鼓经

在整理四平戏《白兔记》音乐中,为了节省篇幅,在许多出数的唱段中只注诸如【一小锣】等。现将四平戏常用锣鼓经分类简介如下, 本锣鼓经也适用于其他四平戏剧目。

1.演 唱 锣 鼓 经

①【一小锣】

用于唱段中插白起始。

| | | 太 | 0 | |
| 确 | 打 | 打 | 0 | |

②【四小锣】

用于唱词起始。

| | | 太 | 太 太太 | 太 | 太 | |
| 0 | 打 | 打 | 笃 笃笃 | 打 | 笃 | |

③【五小锣】

快板之用。

| 0 | 太 | 太 | 太 太 | 太 太 | 太 | |
| 打 | 打 | 打 | 打 打 | 打 打 | 打 | |

④【小介】

用于科介接唱腔之处。

| 0 | 0 | 太 | 0 | 太 | 0 | 太 | 太 太太 | 太 | 太 | |
| 0 | 打 | 打 | 笃 | 打 | 笃 | 打 | 笃 笃笃 | 打 | 笃 | |

⑤【天鹅】

用于科介接唱腔之处。

| | 太太 矢太 | 矢太 太 | 太太 矢太 | 矢太 太 | 太 | 太太太 | 太 | 太 | |
| 确打 确 | 打打 确打 | 确打 打 | 打打 打确 | 确打 笃 | 打 | 笃笃笃 | 打 | 笃 | |

293

⑥【一下锣】
唱词参锣。

		况	七	
确	打	**0**	打	笃

⑦【九槌头】

		况况	七况	七太	况	况	七	
确	打	笃	打打	确打	确笃	打	打	笃

⑧【长槌】

		况太	七太	况太	七太	况	七	
确	打	打打	打打	打打	确打	笃	打	笃

⑨【长九】

		况太	七太	况太	七太	况况	七况	七太	况	况	七	
确	打	打打	打打	打打	确打	笃	打打	确打	确笃	打	打	笃

⑩【火透】

		况况	况况	况况	况况	况	太太太	况	七
打	打	打打	打打	打打	笃	打	笃笃笃	打	笃

⑪【宽火透】

	太	况	况	况况	况况	况	太太太	况	七
打	笃	打	打	打打	打打	打	笃笃笃	打	笃

⑫【哭介】

| 0 | 况太 | 况太 | 况太 | 况太 | 况太 | 况况 | 七况 | 七太 | 况 | 况 | 七 |
|---|---|---|---|---|---|---|---|---|---|---|---|---|
| 确打 | 打笃 | 打打 | 打打 | 确打 | 笃 | 打打 | 确打 | 确笃 | 打 | 打 | 笃 |

2. 科 介 锣 鼓 经

① 【一小锣】
道白报名之用。

0	太
打 打	打

② 【二小锣】
点刚道白之用。

0	太 太
打	打 打

③ 【二小锣】
道白之用。

0	太	0	太
打	打	笃	打

④ 【小介】
用于科介。

0	太	0	太	0	太	太	0	太
打	打	笃	打	打打	打	打	笃	打

⑤ 【一下锣】
道白之用。

0	太	况	－
打	打	打	－

⑥ 【槌半锣】
用于大头白、登台白之处，尾声也用。

0	0	况	太	况	0
0	打	打	笃	打	0

⑦ 【二下锣】

0	0	况	－	太	太	况	－
0	打	打	－	打	打	打	－

⑧【三下锣】

| 0 | 0 | 况太 况太 | 况 | 0 |

| 0 | 打 | 八打 八打 | 八 | 0 |

⑨【五下锣】

科介之用。

| 0 | 0 | 况太 | 况太 | 况太 矢太 | 况 | 0 |

| 0 | 打 | 打笃 | 打笃 | 打打 打笃 | 打 | 0 |

⑩【大帽】

或称【九槌尾】，用于科介。

| 0 | 0 | 况 – | 况 – | 况 况 | 矢 太 | 况七 七…… |

| 0 | 滴 | 打 0 | 打 0 | 打 打 | 打 笃 | 打 0 |

⑪【干排】

用于科介。

| 0 | 0 | 况太 况 | 太太 况 | 太太 矢太 | 七太 况 | 0 | 况 | 七况 矢太 | 况 | 0 |

| 0 | 打 | 打笃 打 | 笃笃 打 | 笃笃 打笃 | 打笃 打 | 打 | 打 | 笃打 打笃 | 打 | 0 |

⑫【拳头】

| 0 | 0 | 七况 七太 | 况 | 0 |

| 0 | 笃 | 当冬 当当 | 冬 | 0 |

⑬【离别】

用于科介。

| 况 七 七…… | 况况 况况 | 况太 况太 | 况太 矢太 | 况 太 | 况 | 0 |

| 滴 打 …… | 打打 打打 | 打打 打打 | 打打 笃 | 打 笃 | 打 | 0 |

⑭【金钱花】

| 0 | 0 | 况 太 | 况 太 | 七况 七太 | 况 | 0 | 况 况 | 七况 七太 | 况 | 0 |

| 0 | 打 | 打 笃 | 打 笃 | 打打 打笃 | 打 笃 | 打 打 | 打打 打笃 | 打 笃 |

曲谱 ‖ 2 3 | 2 3 | 1 2 | 1 2 | 3 5 | 5 6 | 3 2 1 | 1 | 2 1 | 2 1 ：‖ 5 | 6 i | 5 | 5 ‖

锣经 七……

鼓点 冬……

⑰【全尾】

曲谱 ‖ 2/4 0 0 | 0 0 | 6 5 3 | 5 3 5 1 | 1 2 3 | 5 3 5 1 | 1 2 1 | 6 5 |

锣经 　 况 | 太 况 | 矢太 况 | 矢太 矢太 | 矢 况 | 矢太 矢太 | 矢 况 | 矢 况 |

鼓点 滴 打 | 笃 打 | 打笃 打 | 打笃 打笃 | 笃 打 | 打笃 打笃 | 打 打 | 打 打 |

曲谱 ‖ 3 2 3 5 | 1 - | 1 2 3 5 | 2 3 2 1 | 6 5 6 | 1 2 3 5 | 2 3 2 1 | 6 i | 5 - ‖

锣经 矢太 矢太 | 况 | 况太 矢太 | 况太 矢太 | 况太 况 | 况太 矢太 | 况太 矢太 | 况 太 | 况 |

鼓点 打笃 打笃 | 打 | 八打 打打 | 八打 打打 | 打笃 打 | 八打 打打 | 八打 打打 | 打 笃 | 打 |

⑱【开堂】

曲谱 ‖ 3 3 5 1 | 2/4 1 5 | 1 - 1 6 | 5. 3 | 2 1 2 3 | 5 - |

锣经 况况 况况 况…… 七…… 七 七

鼓点 ‖ 当当 当当 当当 当……笃 | 当当 当当 | 当 笃 | 当当 当当 | 当 笃 | 当当 当当 | 当 笃 |

曲谱 ‖ 6 5 4 5 | 6 - 6 | 1 2 3 - 3 1 | 2 - 2 1 2 3 | 5 - | 2 5 3 5 | 1 - ‖

锣经 七 七 七 七 七

鼓点 ‖ 当当 当当 | 当 笃 | 当当 当当 | 当 笃 | 当当 当当 | 当 笃 | 当当 当当 | 当 笃 ‖

注 释

◎：帮腔　　　　　C：1—5弦

F：2—5弦

298

五、人物简介

（一）屏　南

1. 陈清永

陈清永（1821~1875），约于清咸丰年间创办了"赛祥云"班。在上代著名艺师中，陈清永是最负盛名的四平戏艺人之一，由于他得到陈振万的艺术真传，且生、旦兼任，文武不挡，因此，他和他的戏班红极一时。相传曾到江西等地去演出。在他的班底中还有陈元猗、陈清雷、陈奕楷等一代优秀艺人，因此该班声名鹊起于闽东北。相传陈清永之妻是从周宁的农村跟他而来的。陈清永40多岁后改当教戏师傅，教过的戏班达三十余班，成为著名的四平戏师傅。他的传说很多，影响很大，以至被后人误认为是明末龙潭四平戏的最早传人。

2. 陈大墩

陈大墩（1861~1925），绰号"棰仔"，是龙潭著名的四平戏班"新和顺"班主和艺人。其戏班因班主绰号"棰仔"而被称"棰仔班"，而"新和顺"却不为人所闻。陈大墩曾师从陈清永演生角。比他小三岁的弟弟陈大双，演旦角，兄弟是一对搭档，也是该班的前班主。该班之名角很多，除了选出本村最好的艺人正旦陈淦仔、乐师陈大秘等人外，还打破宗族班社的限制，在全县网罗四平戏出色人才。相传该班从外村物色到的人员有：张川仔，旦角，甘棠乡楼下里村人；张李仔，生角，甘棠村人；邱代宁，老生，玉洋村人；吴存元，净，北墘村人；苏振杞，杂，后台，山墘村人；余观战，丑，掌鼓，古田县杉洋余家人。

在近代宗族四平戏班之传说中，"棰仔班"是最有影响的班社，至今村人提起它，还引以为荣。相传在建宁府（建瓯）演出时，一个月不出城门，著名旦角川仔，走乡过村都用轿子抬。大墩的扮相并不太佳，但其上台演出，往往倾倒观众，而他在台下从不见客，不与人交谈，引得许多观众要看台下的"小旦"面，其名气更为突显。该班足迹远至闽、浙、赣交界地带，可演剧目达百余本。戏班成员每人每年可享受春秋服各一套、鞋一双、雨伞一把，此为当时民间戏班所罕见。惜该班于民国十二年（1923）前后在霞浦演出中遭遇台风，陈大墩因抢救戏担身受内伤吐血，不久去世，其弟大双亦因其一子病逝而忧伤成疾，不久病逝。1924年左右，"棰仔班"解散。

3. 陈元雪

陈元雪（1900~1968），乳名角口，屏南县熙岭乡龙潭村人，是屏南四平戏承前启后的著

名艺人。他一生致力于四平戏的表演、授艺和古老剧目的挖掘整理工作，为四平戏的传承作出巨大贡献。

陈元雪幼时父母双亡，由叔父——四平戏艺人陈清沐抚养。由于生活在叔父身旁，剧团每有演出，陈元雪均在场观看。他从小耳濡目染，就渐渐对戏曲产生兴趣，有时也在后台跟着"帮腔"。叔父发现他是个演戏的好苗子，便鼓励他悉心学戏并耐心传授技艺。从此陈元雪认真阅读剧本，目识心记叔父教授的一招一式，而后自己反复揣摩，专心领会，技艺便大有长进。

1900年，12岁的陈元雪就登台扮演角色，虽然是配角，却形态稳重，精神专注，受到观众好评，班中同仁也十分赞赏他。陈元雪前期主唱生角，后期改唱净角，也经常扮演其他行当的角色。初露头角的陈元雪更加虚心向前辈学习。功夫不负有心人，20岁后他已成为"台柱子"，随戏班外出闽东各县及闽北的建瓯、崇安和浙江的平阳、温州等地演出，广博好评。其时，广泛流传着"看戏屏南班，下酒老鼠干，零吃地瓜干，配粥豆腐干"，同时在本县也有"会溪出瓷瓶，龙潭好四平"的口头语。

1937年，抗日烽火全面燃起，元雪在老师傅的配合下，大胆地把闽剧《戚继光斩子》等移植为四平戏。他身兼导演和演员，以戏台为战场，宣传团结抗日，鼓舞民心士气，增强民族自尊心。

1940年，陈元雪创建了"元雪班"，该班在当地颇有名气，能演50多个剧目，除了到周边的县市演出外，还教授众多弟子，外出到宁德湄峙，屏南南湾、山墩、茗溪等村落教戏。

抗战胜利后，四平戏艺人为了躲避抓壮丁，纷纷外逃，专业剧团开始解散，农村面临经济破产，老艺人也相继死亡。四平戏面临着后继无人的严重局面。陈元雪认为，四平戏是老祖宗世代相传下来的一份家业，传统不能丢。为续此戏脉，陈元雪选收本地青少年陈官瓦、陈官企等20多名学徒，采取边教、边学、边示范、边演出的方法培养。在陈元雪的精心扶掖下，陈官瓦、陈官企、陈官棒等一批新秀脱颖而出，以精湛的戏艺成为新一代四平戏艺人和名师。这是陈元雪以及龙潭村一批像陈元雪那样的老艺人的功劳。

中华人民共和国成立后，陈元雪积极投身戏剧活动和古老剧目的发掘整理。1953年，他率戏班参加屏南县人民政府组织的农村业余剧团汇演。在上演的《青菜叶》《判芭蕉》等剧目中，他既为导演，又亲饰包公角色。由于他体格魁梧，扮相威武，脸部丰满，动作稳重，唱腔高昂，扮演的包公凛然正义，刚正不阿，活现"包青天"的生动形象，获得政府嘉奖。在繁忙的演出之余，他寒暑不辍，口述唱词、道白，由艺徒轮流执笔记录，整理出传统剧目：《蔡伯喈》《王十朋》《中三元》《沉香破洞》《反五关》《虹桥渡》等28本（出）。

1962年，福建省文化局下文挖掘抢救古老剧种中的传统剧目。陈元雪主动将长期珍藏的《琥珀岭》《蔡伯喈》《王十朋》《赠宝带》《拜月亭》等22本四平戏传统剧目送省艺术研究所收藏。其中好几个剧目是国内珍稀藏本，如《琥珀岭》，就是被《中国戏曲词典》称为在约三百年前明末的时候就已经失传的宋元南戏剧目《崔君瑞江天暮雪》，是难得的一个珍稀抄本。

陈元雪晚年孤身一人，生活清苦，但他欣慰地对人说："剧本已献出，学徒已出师，四平戏后继有人，我死也无憾了！"

1968年8月，享年88岁的陈元雪逝世，全村人主动集结，为他举行隆重的葬礼，学徒们为了表达对陈元雪保护四平戏的不朽功勋和深厚的师徒之情，以乡村祭祀仪式的最高规格，由四平班艺人装扮成"八仙"人物，以琴箫鼓乐伴奏，相送这位为人尊重的四平戏恩师入土。至今每年清明节都由四平戏艺人及其后裔为其添土上香，以表对这位名师的永远怀念。

4. 陈官瓦

陈官瓦（1925~1997），又名阿瓦，出生于屏南县熙岭乡龙潭村一个普通农家。其幼年丧母，家境贫寒。七岁至十二岁，在本村私塾读书。十三岁辍学，放牛以度生计。陈官瓦幼年就酷爱戏乐，村中四平戏班每有排戏和演出，他每场必到，从未缺席，耳濡目染，对戏曲甚感兴趣，于是就踊跃报名学戏。十四岁时拜陈元雪为师，学生行。由于他天资颖悟，加上刻苦用功，十五岁就能登台表演。

陈官瓦为了演好四平戏，一方面虚心请教老师父，学好四平戏各行当角色的唱腔和表演艺术，另一方面到外地观看其他剧种的演出，吸收姊妹艺术精华。经过多年刻苦磨炼，陈官瓦逐渐成为四平戏班的台柱，不但他的演艺得到大家的好评，而且由于对各行当角色人物表演的掌握及后场音乐锣鼓的精通，他在全县四平戏班中名声大噪，好评如潮。

1950年代初，陈元雪因年纪大而退出演出舞台后，陈官瓦便挑起了四平戏主要艺术传承的重担，当起龙潭村四平戏剧团的团长。他既当团长，又当导演，把四平戏班的看家戏一本本地排出来，剧团办得红红火火，深受闽东各地观众的好评。由于看到新兴地方戏对古老的四平戏的冲击，他预感到四平戏面临消亡的威胁，便殚精竭虑地思考如何培养四平戏剧团接班人。1958年，他终于力排众议，做了艰苦的动员工作，在办四平戏学员班时，大胆地招收了六名女学员，从此打破了四平戏班无女性上台的传统，培养出了陈秀雨等一批优秀女演员，使四平戏增添了新的艺术活力，受到观众的普遍赞赏。从1950年代至1980年代的30多年中，陈官瓦在本村培养了陈官务、陈秀雨、韦忠珠、陈彩虹等四批年轻演员，主要骨干有50多人。仅千余人口的龙潭村，办起三个剧团，演员多达100多人。陈官瓦除在本村培养年轻演员外，还经常到本县的南湾、山墩、陆地、茗溪等村四平戏班去传艺授徒，许多村都请他当导演，他竭尽全力地口传心授四平戏艺术，被公认为当代最重要的四平戏传师。

1982年，屏南县文化馆将四平戏剧本及资料寄到福建省文化厅请求鉴定，省戏曲研究所接到文化厅转来的资料后，派研究人员先后三次来龙潭考察。陈官瓦都给予积极配合，做了大量的具体工作，如整理剧本、介绍声腔旋律、配制乐谱、组团往县城和福州为专家学者汇报演出等，为抢救、挖掘四平戏传统艺术作出了巨大贡献。

陈官瓦是四平戏杰出的艺术家，他在五十多年的舞台生涯中，塑造了李三娘、马超、刘智

远、包公等各个不同行当的艺术形象，给广大观众留下了深刻的印象。由于他一生劳碌，积劳成疾，70岁刚过，身体就极度虚弱。但他为了四平戏剧目得以传承下去，自1992年起，用五年时间，与师兄弟陈官企、陈官棒、陈大并等口述整理了《白兔记》《天子图》等11本四平戏剧本。1996年10月，他把弟子陈玉光、陈秀雨等叫到身边，语重心长地说："我的师父陈元雪与师兄弟已先后亡过，我在世的日子也不多了，龙潭村的四平戏已有400多年的历史，万万不能失传，你们一定要继承下去，我死才会瞑目啊！"

1996年11月，陈官瓦这位将一生都奉献给我国珍稀剧种四平戏的著名艺术家与世长辞，享年72岁。出殡时，村里为他举行隆重的葬礼，其弟子们扮成八仙人物，以琴箫鼓乐伴奏，全村人为他送行。至今村人还念念不忘这位毕生为四平戏作出奉献的艺术大师。

5. 陈玉光

陈玉光（1931~　），原名潘华烨，出生在屏南县熙岭乡四坪村，1958年到龙潭村当入门女婿，改名陈玉光。15岁时开始学艺，先是拜四坪村民间鼓乐手潘华曲为师，学吹唢呐。到龙潭后随陈孝金（四平戏剧团鼓师、头把）学习唢呐、笛子、二胡等乐器的演奏。其从事业余剧团音乐演奏有几十年。陈玉光从小就热爱戏剧，在剧团里能尊重前辈艺人，爱护年轻演员，平易近人。从1959年起，他都是龙潭村四平戏业余剧团陈官瓦团长的助理。他不但熟练地掌握了吹唢呐技术，而且为了弘扬四平戏，他几乎把毕生的精力都献给了戏剧事业，他宁可放弃一切，也要专心致志地传好四平戏。

在龙潭仍保留有四平戏剧种的情况被省戏剧研究所发现后，陈玉光深知四平戏存在的价值和自己应该负的责任，便积极配合陈官瓦、陈官企师傅整理四平戏剧本，搜集四平戏各种资料，并分门别类地建立档案，妥善保存。为了便于学习、排练，他把自己的房子腾出来作为活动场所。为取得各级有关部门的重视与支持，他不计个人得失，不辞辛苦，多次跟省、地、县文化部门联系。2002年，县委宣传部成立地方戏研究办公室后，他更是积极主动，做好各方面工作，使龙潭四平戏剧团能得到恢复演出。他的敬业精神，得到领导和群众好评。

在长期从事四平戏业余剧团工作的生涯中，陈玉光除了当好负责人外，还担任剧团的演奏员，他能吹奏60多个四平戏曲牌和社会上吉祥喜事、迎神活动的其他吹奏曲牌。后由于年事已高，除《施三法》《虹桥渡》等四平戏20多个吹牌忘记外，还会演奏【山坡羊】【步步娇】【泣颜回】【深板】【小过堂】【八仙堂】【全尾】【半尾】【驻马听】【玉交枝】【文点绦】【平文武绦】【风流点绦】【茉莉花】【练兵】【秀文娘】【圭卓米】【流水】【反小风】【柳金条】【玉和容】【暂排】【江湖子】【纣王哥】【有头深板】【招晓令】【水里鱼】【圭甲草】【一枝花】【一字排】等40多个吹牌。他的唢呐吹奏技巧娴熟，音乐优美，戏路熟悉，伴奏配戏丝丝入扣，深得戏理。陈玉光不但本身酷爱戏剧文化事业，也善于传艺授徒，培养年轻演奏员，早在1970年代，就培养了陈大并、谢承钟等一批青年骨干。2001年又开始培养陈孝楠（当年12岁）等学习演奏。

不久后，陈孝楠也能演奏十多曲四平戏曲调。

6. 陈秀雨

陈秀雨（1945~　），四平戏国家级非物质文化遗产代表性传承人，专攻四平戏生角表演艺术，能够全面掌握四平戏生角唱腔、科套、特技的表演。成功扮演了四平戏20多个小生、武生角色。同时，能全面掌握四平戏其他角色行当的表演与唱腔艺术，熟练执导《白兔记》《天子图》《沉香破洞》《中三元》《崔君瑞江天暮雪》等20多个四平戏传统剧目，以及一定数量的四平折子戏。

陈秀雨于1982年参加在屏南县举办的全省庶民戏历史研讨会汇报演出，扮演《白兔记》中的刘承佑；1984年参加在福州市举办的华东六省一市四平腔学术研讨会四平戏汇报演出，出演《琥珀岭》中郑廷玉一角。1999年，由她执导的《天子图》一剧参加县庆祝新中国成立50周年文艺汇演。2002年8月参加县四平戏培训班授课工作，担任主要教师。自1992年以来，共培养了陈小兰、陈子生、谢玉珍、陈雀云、陈兰珍、陈孝锃、陈孝楠等四平戏后继人才40多人。2006年10月，执导的四平戏传统剧目《沉香破洞》《井边会》参加"全国四平戏学术研讨会"汇报演出，同时兼演《井边会》中的刘承佑一角，作品与参演角色均深受与会专家、学者一致好评。2007年4月底导演作品《沉香破洞》中的《打枷》，参加福建"海峡两岸文化论坛"专场演出。近年来，陈秀雨积极参与四平戏传承与保护工作，担任"屏南四平戏传习所"专任教师，于2008年至2009年间担任屏南职业中专学校戏剧班专任四平戏教师，为培养四平戏后备人才作出了突出贡献。

7. 陈大并

陈大并（1949~　），四平戏国家级非物质文化遗产代表性传承人，出生在屏南县龙潭村一个普通的农民家庭。陈大并打小就迷上了四平戏音乐与表演，踊跃参加戏班扮演小角色。1971年，22岁的陈大并正式拜龙潭四平戏业余剧团后台头把陈玉光为师，学吹唢呐。1978年又拜同村另一四平戏主板师傅陈孝金为师，学打鼓板，1979年学成四平戏司鼓，任主板乐师。

陈大并参与主板演出的四平戏传统剧目有：《天子图》《沉香破洞》《反五关》《白兔记》《琥珀岭》《中三元》《白罗衫》《虹桥渡》等20多本。

陈大并于1982年参加在屏南县举办的全省庶民戏历史研讨会汇报演出，担任主板乐师。1984年参加在福州市举办的华东六省一市四平腔学术研讨会四平戏汇报演出，任《白兔记》《琥珀岭》《沉香破洞》三剧的主板乐师。1999年参加屏南县庆祝新中国成立50周年文艺汇演，任《天子图》一剧主板乐师。2006年10月，参与执导的《沉香破洞》《井边会》参加全国四平戏学术研讨会汇报演出，并任主板乐师。2007年4月底，参与执导的《沉香破洞》中的《打枷》参加了福建"海峡两岸文化论坛"专场演出。

（二）政　和

1. 张子英

张子英（1721？~1790？），名翔仪，字国华，小名梁灏，政和县杨源乡杨源村人，约生于康熙末年，卒于乾隆末年，相传享年七十多岁，墓在桃洋村坂头亭后，据墓碑载，"葬嘉庆六年（1801）十二月廿四日午时"。

张子英是杨源四平戏史上的重要艺人，因热爱四平戏，被乡人绰号为"戏痴"。宗族世代相传着他的高超技术外，还流传着他许多嗜戏成癖的故事。如有一天早上，张子英之妻叫他上街买米以备午餐，当他提着米袋子来到村中石桥头时，被一帮晒太阳的戏迷们缠住了。为了能使他尽情地讲唱戏文，有人用激将法，故意把他演唱的剧中人物角色和唱词加以颠倒，请他来澄清。这一招果然生效，撩起了他的戏兴，他一屁股坐了下来，又是讲，又是唱，大家听得都入了迷。妻子到处找他拿米做午饭，当她在石桥头找到他时，大家才知道天已过午了。

还有一年的春末间，正值插秧大忙时节，张子英挑着秧苗来到田头。当他正卷袖下田时，猛然想起前几天刚学的几出戏的曲子中有几句总未唱顺，便连忙捡了两根树枝，翻过放秧的秧栳（圆型平底大木盆）当大鼓，在田头自打自唱起来。当他妻子把午饭送到田头时，被眼前的情景惊呆了。丈夫在摇头晃脑地唱戏文，而秧苗一株也没插下田，全被晒干啦。

2. 张香国

张香国（1851~1908？），约清咸丰元年至光绪末年间人，行名弈苾，名芳忠，字香国，邑武庠生，政和县杨源乡杨源村人。其祖张子堂、其父张廷班，都是杨源村乡绅，为酷爱四平戏之梨园世家。由于家道殷实，张香国幼年进过学堂，青年时考中武秀才，成为宗族中出类拔萃的人物。可他偏爱四平戏，在"梨园会"有很高的威望。杨源村的四平戏由于他和同代艺人的努力，艺术水平达到高峰，在邻近县乡中产生反响。于是这种在宗族中每年仅为祭祖演出、自娱自乐的宗族戏剧，在他的倡导下应各地宗亲村落庙会的邀请而开始走向社会，于年节间走乡串村，演出其祖宗传下来的四平戏，在闽东北山乡受到了群众广泛的称赞。杨源四平戏从此名声在外。

大约在光绪初年，杨源四平戏到邻近的寿宁县平溪乡演出，由于几天的连续庙会演出，艺人们都疲倦已极，不料神龛香火位失火，造成一场火灾。不仅烧了村中戏台，梨园会自家的戏装道具也全部烧毁，村人对梨园会的恢复缺乏信心，杨源村四平戏面临灭绝之境。其时，张香国深知此时乃四平戏存亡继绝之关键时刻，他鼓励族人坚持学戏，并倾自家产业而置办戏装行头，自己身体力行地教授学徒，并不停地抄写四平戏剧本。在他和梨园会同仁的共同拼搏下，宗族祭祀演出得以沿续。第二年二月初九的"英节庙会"，四平戏的锣鼓声又在杨源村响起来了。后人为了纪念这位有功于四平戏传承和恢复梨园会活动的功臣，在梨园会之香火神榜"田窦郭三大元帅之神位"之中，增加了张香国的名字，以"田窦郭三大元帅张香

国之神位"供奉于英节庙戏台神位上。在杨源四平戏剧本抄本中,有一本为光绪六年(1880)的抄本《秦世美》(即明末传奇《赛琵琶》,别名《陈世美》),其硃红署名为"张香国记",即是这著名的四平戏艺术家留给后人的宝贵的文化遗产一部分。

3. 张陈炤

张陈炤(1921~2000),行名成招、昌炤,字履祥,政和县杨源乡杨源村人。民国二十四年(1935)政和县中心小学毕业。17岁参加梨园会,开始学四平戏。由于他不仅懂文识字,而且音质高尖亮丽,传送很远,师父便让他学小生,饰《九龙阁》中的杨延昭、《刘文锡沉香破洞》中的刘文锡、《苏秦》中的苏秦等小生角色,以及《蟠桃会》之东方朔、《彭祖求寿》之彭祖等老生(末、外)角色。他不仅成为杨源梨园会的台柱,而且也成为远近闻名的"名角",深受广大观众的喜爱。

1981年2月,张陈炤和张作昕(1929~1986)、张日新(1918~1993)、张应选(1920~1990)四位老艺人发起恢复梨园会。他们都是梨园会原来的艺术骨干,为梨园会之恢复倾注了全部心血。因演出剧本和服装道具于"文化大革命"中被毁,张陈炤找到同事,用你一句、他一句回忆口述的办法,花了半年时间记录了《白兔记》《苏秦》《刘文锡沉香破洞》《英雄会》《蔡伯喈》《王十朋》《八卦图》《九龙阁》(《杨家将》)《二度梅》等十余部剧本。抄录传统折子保留剧目有《卖花女》(《包公判》)《梁祝》《英雄牌》(《花关索》)《芦林会》(《姜诗》)《三进士》《九世同居》(《张公义》)《全家孝》《寻箭》(《赵匡义》)《包文正别嫂》《抢伞》(《拜月亭记》)《张四姐下凡》《刘秀抢饭》《哪吒下山》《八仙庆寿》《东方朔偷桃》《魁星正照》等十多出。在很短时间内培训了张荣有、张荣通、张李林、张荣强、张永昌、张向古、张李温、张陈山、张大恒、张陈灶、张旺洋、张明甲、张其炎等一批年轻艺人,抢救了许多失传的四平戏剧目。还到处求人帮忙集资购置戏装,使梨园会演出得以恢复。1980年代后期,老艺人张作昕、张应选、张日新相继作古,张陈炤也因腿跌伤行走不便,虽不能登台及参与更多的梨园会活动,但他还是梨园会的热心人,潜心教习其子张孝友。每年梨园会时,不顾高龄,有时还上台讲戏及在庙会中为年轻人做示范性演出。2000年,张陈炤病逝于家中,临终还叮嘱其子张孝友:"一定要把祖宗传下来的四平戏传下去!"在得到儿子誓言般的承诺后,老人才安详地闭上眼睛,享年80岁。

4. 张孝友

张孝友,1951年生,政和县杨源乡杨源村人,系国家级非物质文化遗产四平戏项目名录的代表性传承人。1962年杨源小学毕业,1979年起在家跟父亲学唱四平戏,1982年参加梨园会排练演习四平戏表演。受父亲的影响,他深深地爱上了这一传统艺术。因他身材纤细,声音亮丽,父亲让他学旦行。开始学贴旦,后来学正旦(青衣)。由于他勤奋好学,表演出色,很快得到梨园会艺友和村人的认可和赞扬。

在商品经济大潮中，为了发展家庭经济，许多人离开农村到上海打工，张孝友和妻子也到上海安了家。但村里每年两次的梨园会，不是缺人，就是没戏演，其演出活动已难以为继。张孝友眼看梨园会活动就要中断，四平戏即将消亡，心中十分矛盾和痛苦。他想起自己在父亲临终前的承诺，终于痛下决心，当起杨源四平戏剧团团长，毅然挑起保护和传承四平戏的重担。平日里他为了演好剧中人物，自己花钱到处看戏，以丰富自己的艺术表演。他一有时间就整理四平戏的唱腔曲谱，并通过乡政府、乡文化站、杨源中心小学的支持和配合，主动在学校音乐课上教唱四平戏，并挑选三四年级的学生组成四平戏少年班，亲自担任辅导老师，给小演员传授唱腔、身段和角色表演技艺，还组织了专场演出，在当地产生很好的效果。

5. 李式洪

李式洪（1900~1976），法名道祥，为族中祖传阴阳师，出生于政和县杨源乡禾洋村，是禾洋四平戏承上启下的重要传承人之一。其父李建皋（80多岁去世），其祖父李林梓（法名道荣），都是村四平戏班师傅及族中祭祀仪式主持者。李式洪从小对四平戏耳濡目染，了然心中。14岁开始随父学"阴阳"，学演戏。16岁那年七月祭祀张巡的"东平王诞辰"仪式中，出台戏为《英雄会》，他演剧中花脸姚刚。他的师傅"阿娘佬"高兴地对乡人说："这孩子好好学戏，长大会成大师傅。"在每年的神诞演戏中，他都刻苦地学，认真地演，戏路越演越宽，得到族中普遍称赞，成为四平戏班的师傅。

1930年以来，到处兵荒马乱，人心惶惶，眼看每年村里的神诞戏难以为继，李式洪为了不使四平戏中断，费尽苦心联络了一些青少年坚持学戏。功夫不负有心人，在他的辅导下，族中四平班出现一批出类拔萃的角色扮演者，如演武生的李佑仔，演大花兼打鼓的周明富，演正旦的陈马松，演三花的李明佬、李式舒，演正生的李式兴、李宣琳，演二花的李式炉，演花旦的李烈旺等，受欢迎的剧目有《二度梅》《英雄会》《破南阳》《双义记》《金印记》《沉香破洞》等，成为宗族四平戏班史上的一段佳话。

"文革"期间，李式洪因"富农"成份和阴阳师之"迷信"职业被抄家，家中所有剧本和书籍被焚毁一空。李式洪无奈，只好在夜里偷偷地抄一些剧本，希望子孙辈有机会继承祖上流传的这一份文化遗产。1976年，他没看到四平戏恢复的那一天，就憾然离开人世。

6. 李典亮

李典亮（1940~　），李式洪之子，从小就跟父亲学四平戏，15岁也能登台演出，但父亲不让他学阴阳，说这已不适合青年人做。1976年，在父亲临终前，他和四平戏班的戏友们在老人床前承诺："父亲放心，只要我们有生命存在，都要把四平戏这个传家宝传下去。"1978年3月，李典亮联络李宣琳、李式兴、李烈青、陈马松、李式舒、罗陈其、李式青等一批对四平戏有兴趣的人，一起重温和排练部分剧目。此事被杨源乡个别残留极"左"思想的主要领导禁止，并以"旧戏宣传封建迷信，不合法"之罪名，将艺人抓到乡政府批斗，演出剧目

和戏衣再次被毁。但是李典亮和四平戏友们从全国发展形势中看到了保存传统文化的希望，坚信四平戏会有恢复的一天。于是他也效法父亲那样，偷偷地抄写一些能回忆的剧目。1982年五六月，乡人决定恢复"迎东平王神诞"民俗活动，禾洋四平戏在李典亮、李式青等人的努力培训和排演下，终于恢复了演出，不仅实现了父亲的遗愿，而且禾洋四平戏也被列入国家级非物质文化遗产名录。李典亮对禾洋四平戏的贡献也得到社会的肯定和赞赏。

7. 李式青

李式青（1949~　），政和县杨源乡禾洋村人。1977年参加四平戏班，2005年被推选为禾洋四平戏班负责人。李式青从小喜爱四平戏，不但上学在课堂里唱，在家里也唱，经常遭到大人训斥。13岁辍学在家放牛，天天在山上学唱四平戏，村里四平戏班的老艺人李宣琳、李典甘见他唱音圆润，戏也学得有模有样，从心里喜欢他，就跟他说："式青，禾洋今后还有演戏的机会，你一定来学一学，我们收你做徒弟，教你演戏。"1977年冬天，禾洋四平戏班开始恢复排练，李式青头一个报名。在老师傅的培养下，他开始登台演出，学生、净两个行当，如在《沉香破洞》中饰刘文锡，《薛丁山征西》中饰薛丁山，《英雄会》中饰姚刚等角色，获得观众的好评。多年来他坚持参加每年七月的传统神诞活动的演出，并与李典亮等人团结一些戏友参加农村文化节，使传统的四平戏能不断延续下去。后来，他被评为省级和国家级非物质文化遗产四平戏项目名录的代表性传承人。

六、附　录

1. 庶民戏音乐与四平腔

福建师范大学　王耀华

福建省戏曲研究所的同志于去年夏天赴闽东地区调查时，在屏南县发现了一个古老的戏曲剧种——庶民戏。其源流问题，据刘湘如、林庆熙等同志从当地政治、经济、人口迁移，联系剧种流传情况和艺术特点进行考证，认为是明代"四平腔"的遗响。并有从剧本、剧目、表演艺术方面进行论述的文章。本文拟从音乐方面略述庶民戏与四平腔的关系。

关于四平腔的音乐特点，见之于文字记载的较少，并且缺乏具体的音乐资料。但是，即使在这些有限的资料中，我们也仍可窥其大略。

明万历间顾起元在《客座赘语》中说："万历以前，公侯与缙绅及富家，凡有宴会、小集，多用散乐。……大会则用南戏,其始止二腔：一为弋阳，一为海盐。今又有昆山……后则有四平，乃稍变弋阳，而令人可通者。"

清康熙刘廷玑《在园杂志》说：" 近今且变弋阳为四平腔、京腔、卫腔。"

清李渔在《闲情偶寄》中也说："弋阳再变，实为四平、乐平、徽、青阳，当即其类。"

以上记载中，虽有"稍变""且变""再变"之用词不同，但都一致认为，四平腔乃由弋阳腔而来。既是"稍变"，那就是没有大变，亦即弋阳腔的许多重要特点都还保留在四平腔中。这从李渔《闲情偶寄》中，也可以得到证实。他说："弋阳、四平等腔，字多音少，一泄而尽。又有一人启口，数人接腔者，名为一人，实出众口。"在此，他将四平腔和弋阳腔相提并论，而述其共同的音乐特点。1980 年 1 月出版的《辞海·艺术分册》，在"四平腔"一条的释文中也写道："四平腔，古代戏曲剧种。明嘉靖年间由传入徽州（今安徽歙县）一带的江西弋阳腔演变形成。曲调比较活泼，速度较快，有帮腔。"

以上这些弋阳腔、四平腔的音乐特点，在今天庶民戏的音乐唱腔中都较为完整地保存着。

（一）徒歌与帮唱的演唱形式

明代弋阳腔与昆山腔在演唱上的最大区别之一，就在于"唱"与"歌"之不同。清人王正祥在《新定十二律京腔谱》的《总论》中说："夫曲藉乎丝相协者，曰'歌'。一人成声而众人相和者，曰'唱'。古人所以别'歌''唱'之各异也。歌之声也，柔和委婉；唱之声也，慷慨激昂。古之乐府歌章，院本源流规模已列。迨乎有明，乃宗其遗意，而昆、弋分焉。"这就直接说明了弋阳腔的演唱特点是"一人成声而众人相和"，亦即徒歌与帮唱相结合

的"唱""和"形式。这种特点也被四平腔所继承，所谓"一人启口，数人接腔"，"名为一人，实出众口"。同样，它也保存在庶民戏唱腔中。传统的庶民戏唱腔，全部都是没有管弦乐器伴奏的徒歌。除鼓板、大锣、小锣、铙钹等打击乐器衬托之外，常有后台人声帮唱，前台剧中人物的徒歌、独唱与后台的帮唱形成一唱众和的呼应。

这种一唱众和的演唱形式的运用，是有它一定的历史原因、客观条件、艺术效果和审美追求的。其历史原因，是由于早期的戏曲声乐直接从民间歌曲、歌舞音乐中吸收养分，"即村坊小曲而为之"，"徒取其畸农、市女顺口可歌"。自古以来，在民间歌曲的夯歌、号子、秧歌中，就早已存在着这种一人启口、众人接腔的形式，因此，作为早期的戏曲艺术形式，并长期流传民间，与人民群众保持紧密联系的四平腔和庶民戏接受民间歌曲的这一演唱形式是十分自然的。

其客观条件，是因为四平腔、庶民戏多在民间广场或草台演出，场地空旷，观众如堵，为使台下能听清唱词，理解剧情，用管弦乐伴奏有诸多不便，于是就通过"众和"的帮腔来增强音量，渲染气氛。

这种帮腔形式的艺术效果，是对徒歌的表现能力的丰富。它能弥补徒歌无乐器伴奏的不足，用众人接腔与一人启口的结合交替，丰富演唱形式，使独唱者所表达的情绪通过帮唱得以引申渲染。

同时，还表现出朴素的审美追求。在庶民戏唱腔中，各句唱词的帮唱字数较为多样。七字句中，有帮唱一字、二字、三字、四字、五字的；五字句中，有帮唱三字、二字、一字的。在某些唱段中，句与句之间的帮唱，不仅在字数上富于变化，而且在曲调结构方面也常有不同。如《包公判》中，张妙英卖花的一段。

〔例一〕

1=♭G 2/4

```
3 3 3 | 3̇ 1̇ | 1̇ 6 5 ↘ | 6 6 5 | 1̇ 6 | 5 3̇ ↘ | 3 3 3 | 3̇ 1̇ |
奴  这 里   叫 卖   花，        他 那 里  叫 饥   荒。        奴  这 里   叫 卖

1̇ 6 5 ↘ | 6 6 5 | 1̇ 6 | 5 3̇ ↘ | 6 6̇ 1̇ | 5· 5 | 5 5 | 6̇ 6̇ 1̇ |
花，        他 那 里  叫 饥   荒，   好 叫   奴（啊）狼 狼   狈 狈，

5· 1̇ | 6 - | 6 5 | 3· 6 | 3/4 5 - 6 | 2/4 1̇ - | 3 ↘ | ……
狼  狼         狈       狈。
```

注：⊗是帮唱的开始，⌒是帮唱的结束。

例中，从帮唱字数看，有二字、三字、六字（二字、四字）等；从帮唱曲调的小节数看，

有$1\frac{1}{2}$小节、2小节、8小节等。尤其在字数相当的对应的句式之间，帮唱的字数、小节数的变化，打破了结构形式的呆滞、单调，表现出朴素的对于对比、变化的追求。

（二）以锣、鼓为主的伴奏形式

与上相联系的，在弋阳腔、四平腔的伴奏中只有打击乐，因此汤显祖有"其节以鼓"的记载。同样，在庶民戏中，至今也仍然保留着以锣、鼓为主的伴奏形式。全部乐队只有五人，掌板鼓、大锣、小锣、大钹、小钹。演出时，鼓师是三军主帅，负有全台总指挥的职责，演员的唱、念、做、打，一律听从由鼓师统帅的后台锣鼓的节奏，藉此以统一指挥，协调动作，制约和衬托表演。

庶民戏中加用管弦乐伴奏是近年来的事。在传统的伴奏形式中，除打击乐外，仅有加用大、小唢呐，由大钹、小钹兼奏，用于为《天官赐福》伴奏，并且在《沉香破洞》等剧中，在二郎神等天神上下场时，才用吹牌迎送。

正由于打击乐和吹牌在庶民戏的舞台艺术中有重要作用，并且还需依靠他们为独唱演员"帮腔"，所以，在该剧种传统的角色待遇、排行中，司鼓、头把（唢呐）代表着乐队演奏员而居于头等位置。他们把司鼓、头把同大花、正旦、正生并列为第一位；二花、武生、武旦、小生、小旦列为第二位；三花、老外、老旦等列为第三。吃大锅饭时，别的剧种要让三花盛第一碗饭，而庶民戏则让司鼓盛第一碗，头把盛第二碗。

（三）曲牌联缀的唱腔体制

弋阳腔、四平腔继承着宋元南戏的传统，唱腔均采用曲牌联缀的套曲体制。每出戏人物上场的演唱，一般都由引子、过曲（多首）、尾声等不同的曲牌联成一套。但这种形式在后来的发展过程中发生了变化：有时引子之后，只用一支曲牌作过曲，再加尾声而联成一套；也有在引子之后，只是一支曲牌的反复，不另加尾声。这些演变使四平腔的曲牌联套更为灵活自由，表现手法更加多样。

庶民戏的唱腔亦属于较为自由的曲牌联套结构。它由一支支独立的曲牌组成。这些曲牌具有各自的板式、节奏、调式、旋律特点，以及不同的表现性能。在具体运用时，其结构形式大体分为：单曲反复和多曲联缀两大类。

1.单曲反复。即以一个基本曲调的反复歌唱，来表现一定的戏剧情节和故事内容。但在具体演唱时，各段反复之间，常有旋律、节奏的变化，并有加头加尾。按基本曲调的结构形式，又有上下句反复、四句联、长短句反复等。

（1）上下句反复。基本曲调由上下两句组成。一般说来，通常在唱段前后均有加头、加尾的情况，如《沉香破洞》第四场"茅房会"中，刘文锡诉身世的一段唱腔，开头时，"告娘娘且听"一句即以散板形式唱出，类似其他戏曲中的叫头，"容小生说分明"才上板。接着是三个上下句式的反复，到"因此上到此天色晚"开始进入结尾，节奏的紧缩，旋律的变化，为音乐带来新的色彩，最后以高扬的乐句结束。

310

〔例二〕

刘文锡诉身世

张雪妃唱
王耀华记

1=♭A 2/4

告娘娘　且听，　容　小生说　分　明。　家
住　扬州　高田　县，　姓刘　名文锡是小
生，　只　为　朝廷　开大　比，　特意
前来　求功　名。　华岳　山上　还香
愿，　得遇　风雷　打杀　人，　因此上　到此
天色　晚，　借宿　一宵　明天　行。

（2）四句联。基本曲调由四句组成，也有在基本曲调反复的前面加叫头的。如《沉香破洞》第十五场《破洞》，华岳三娘与刘沉香的唱段。开头，刘沉香的三句话，实为附加部分。"哎，娘啊！哎，儿啊！"是叫头，接着就是四句体的基本结构的反复。值得注意的是，到第三遍时，将第四句唱词重复一遍，并在曲调上进行变化，致使结构也发生了变化，由四句扩充为五句。

〔例三〕

破　洞

韦忠珠、陈秀雨唱
王　耀　华　记

1=A 2/4

（香唱）苦痛　悲，　逢山　破洞　救母　亲。

311

i 3 | 2̇ 2̇ 6̇ | 6̇1̇6̇ 5 - | 5 6 | 2̇ 1̇1̇ 6̇ | 6 - | 6̇ 5 5̇ 3 | 5 - |
丁兰刻木为救母， 郭巨埋 儿 天送 金。

头
卅 1̇3̇2̇ - 2̇ 6̇6̇1̇6̇5 - | 6̇3̇2̇ - 2̇ 6̇6̇1̇6̇5 - | 2/4 5 - | 1̇ 6̇ 1̇ 1̇ |
哎 哎，娘啊！（华唱）哎 哎，儿啊！ 尔 看 金 做

6̇ 6̇ | 1̇ - | 1̇ 3̇ | 2̇ · 1̇ | 6̇ - | 6̇ 2̇ | 1̇ · 6̇ | 6 - | 6̇1̇ 5 | 5̇ 3 |
门来 金 做 门， 金 做 门 来 金 做

5 - | 5 6 | 6̇ 2̇ | 2̇ 2̇ | 6̇1̇6̇ 5 - | 5 56 | 2̇ 1̇ · 6̇ | 6̇ · 6̇ | 6̇1̇ 5 |
门， 金门 金壁 团团 围困 住， 叫娘插 翅（啊）也 难

5̇ 3 | 5 - | （打击乐） 5 · 1̇ | 1̇ · 6̇ | 1̇ 1̇ | 6̇ 6̇ | 1̇ - | 1̇ 3̇ | 2̇ · 1̇ |
飞。 （香唱）说什么 金做门 来金 做 门，

6̇ - | 6̇ 2̇ | 2̇ 1̇ · 6̇ | 6̇ · 6̇ | 6̇ 5 | 5̇ 3 | 5 - | 5 56 | 1̇ 2̇ | 2̇ 2̇ |
金做门 来（呀）金 做 门， 金门 金壁 团团

6̇1̇6̇ 5 - | 5 6 | 2̇ 1̇ · 6̇ | 6 - | 6̇ 5 | 5̇ 3 | 5 - | 1̇ 1̇6̇ | 1̇ 1̇ |
围困住， 叫娘插 翅 也 难 飞。 铁拐师 父

1̇ - | 1̇ 3̇ | 2̇ · 1̇ | 6̇ - | 6̇ 2̇2̇ | 1̇ · 6̇ | 6̇ · 6̇ | 6̇ˇ 5 | 5̇ 3 |
云 端 现， 保佑我 沉 香（啊）破 金

重句、扩充
5 - | 5 6 | 2̇ 2̇ | 2̇2̇ 6̇ | 6 3 | 5 - | 6 6̇6 | 5 5̇3 | 5̇ 3 |
门， 手持 开天 岳斧（啊）当头 破， 何怕那 金门 打不

2 - | 2̇ 2̇2̇ | 1̇ · 6̇ | 6̇ · 6̇ | 6̇ 5 | 5̇ 3 | 5 - | （打击乐） 1̇ 1̇6̇ | 1̇ 1̇ |
开， 何怕那 金 门（啊）打不 开。 过了一 重

1̇ - | 1̇ 3̇ | 2̇ · 1̇ | 6̇ - | 2̇ 2̇ | 1̇ 2̇ 1̇ · 6̇ | 6̇ · 6̇ | 6̇ 5 | 5̇ 3 | 5 - |
又 一 重， 重重 叠叠（呀）打不 开，

5 6 | 1̇ 2̇ | 6̇ 1̇6̇ | 5 - | 5 56 | 2̇ 1̇ · 6̇ | 6̇ · 6̇ | 6̇ 5 | 5̇ 3 | 5 - ‖
忽听 我娘 哀哀 苦， 终朝 破洞（啊）救 娘 亲。

312

（3）长短句反复。长短句反复的唱腔结构,首先与一定格式的长短句唱词结构有关,如《董永》剧中《云头送子》的唱词：

（董永唱）麒麟敕赐归来锦,

多蒙君恩重如山。

绿袍光灿烂,

改换金门阁,

今日身荣贵,

喜气浓。

官叫人来改换金门阁,

人似神仙马似龙,

人似神仙马似龙。

（七仙女唱）上有青天,红花洞里去游玩,

离了蓬莱洞,

举头把眼看,

来到云端顶,

等董郎。

将把儿来送与董郎养,

那旁来了是董郎,

那旁来了是董郎。

以上唱词句式的字数是:七、七、五、五、五、三、九、七、七（重句）。与唱词相适应,其唱腔结构亦是不规整句式的组合。开头第一句以散板起始,接着各乐句、乐节的小节数是:5, 3, 5, 5, 3$\frac{1}{2}$, 8$\frac{1}{2}$, 4, 6。

〔例四〕

云 头 送 子

<div align="right">

陈元瑚唱

王耀华记

</div>

1=♭A $\frac{3}{4}$

(董唱)麒麟 敕赐（哎）归 来 锦, 多蒙 君恩 重如 山。

绿袍 光灿 烂, 改换（呐）金 门 阁, 今日 身

313

荣　　贵，喜　气　浓。　官　叫　人　来

改换(呐)金　门　阁，　　人　似　神　仙　马　似　龙，

人　似　神　仙　马　似　　　龙。(仙唱)上　有　青　天，　红　花

洞　里　去　游　玩，　离　了　蓬莱洞，　举　头　把

眼　看，　来　到　云　端　　顶，　等

董　郎。　　将　把　儿　来　　送　与　董　郎　养，

那　旁　来　了　是　董　郎，　那　旁　来　了　是　董　　郎。

　　2.多曲联缀。联合运用两个以上的基本曲调来表现戏剧内容，抒发人物的内心感情。一般说来，在曲牌的联缀、转换过程中，往往在板式、节奏、旋律、调式、调性等方面亦有所变化。如《沉香破洞》中第六场《宝带别》，华岳三娘与刘文锡离别时的唱段，从音乐上看是由两个不同的曲牌联合而成，大体可分两部分：第一部分唱腔以上下句的散板吟唱，来抒发华岳三娘与刘文锡即将别离时的内心悲痛，而开头的“刘郎啊！刘郎”是叫头，起着引导全曲情绪、启示感情的作用。第二部分以规整的节奏，作深情的叙述，然而其结构并不太规整，而是用句式较为自由的字多腔少的演唱形式，使唱词、唱腔具有较大的内容容量。其中在“一旦分离”“南柯梦里”“夫妻再得重相会”等处重句时的小拖腔运用，又有奇峰突起而强调重点唱词的效果。最后的“今朝夫妻分离去，不知何日再相逢”，又用与第一部分相同的散板形式唱出，在音乐上构成首尾呼应。

314

〔例五〕

宝带别

韦忠珠、张雪妃唱
王耀华记

1=F

引头

(华白:唉!)(华唱)刘郎　啊!　　　　　　刘郎!

I

刘郎　听我　说原因,　奴是　华岳　三星娘。

红帘　题诗　相调(戏),调戏　仙家　罪非轻。

奴就　起了　风雷电,赶到　中途　打你们。

月老　送下　姻缘(簿),叫奴与　兰房之内　会佳期。

做了七天七夜　夫妻　满,奴家　依旧　上天堂,上天(堂)。

(刘唱)嗳,　　　三娘妻!　　不说茅房　同相(会),

亲口　许我　做夫妻。　　今日　算来　才七夜,你为何说起上天(堂)。

II

(华唱)刘郎且听启,　奴和你,　七夜夫妻,亲期未满,

夫唱　妇随,　怎舍得　一旦分离,　一旦　分离。

315

(刘白:没有盘费。)(华唱)你那里没有 盘费，妻子 宝带 有一条， 你今 带在 身旁，

上卖 千千 万， 下卖 有 五千 金。 (刘白:若有灾难?)(华唱)

你那里若有 灾难，妻子难香有一包，你今那带在 身旁， 有火 则烧。

有水 则漂。 (刘白:若无水火?)(华唱)若无 水火， 将口 咬烂 喷上

天堂， 连叫 几声 华岳 三娘妻，妻子就来 救你么 夫。

奴有宝带 (哝啰) 做盘费， 送君千里难相会， 牢牢谨记 (哝啰)

在心头。 妻子在此 一别， 灾难 临身， 若要 相逢啊，

则除非 南柯 梦里， 南柯 梦 里。 奴和你夫妻

分离 去， 去分 离， 难离 一别， 又不知何 年 何月，

何日 何时， 夫妻再得 重相会， 夫妻再得 重相 会。

今朝 夫妻分离 去， 不知(呀)何日 再相逢， 不知何日 再 相逢。

在庶民戏唱腔的多曲联缀中，曲牌与曲牌之间，不仅有节奏、旋律的对比，同时，还有在调式、调性上产生变化和转换的。如在《云头送子》中，共有五段唱词，在"段Ⅲ"引过

的两段唱词之后，第三段唱词结构与上相同，因此，继续用同一曲牌演唱。到第四段唱词时，其结构变为上下句反复，为了适应唱词结构和情绪、内容的变化，唱腔改用与"段Ⅰ"相同的曲调，前后两个曲牌之间，除旋律、节奏的不同之外，在调式、调性方面也有变化。在调式方面，"段Ⅲ"所引曲调为♭A徵调式，而"段Ⅰ"则为♭B角调式；在调性方面，前者为♭A宫音系统与♭E宫音系统的交替变换，记谱时1=♭A，后者为♭G宫音系统。二者之间以等音转调手法，自然过渡，由前者往后者转换时是：前**2**=后**3**（即前商＝后角），而后者转回前者，则以羽为徵（**6=5**），同时还在"之间我儿子"处，引出和后面曲调紧相联系的旋律音调 **5 6 | 6 5 | 6 - | 7. 2̇ 6 - |** 它实际上就是后调的 **4 5 | 5 4 | 5 - | 6. 1̇ | 5 - |** 作为过渡。

〔例六〕

云 头 送 子

陈元瑚唱
王耀华记

1 = ♭A

Ⅲ
（董唱）多 蒙 君 恩　　游 街 来 到 大 街 上。

思 念 我 仙 妻，　不 见（呐）在　何　处，　何 人（呐）

何 人 叫 董　　郎。　持 马

鞭，　举 头 观 看，　却 原 来 我 仙 妻，

丈 夫 今 日 身 荣 贵，　何 不 下　凡 会 相　　逢。

Ⅳ
（仙唱）奉 旨 命 离 蓬 莱，　结 成

317

转 **1** = ♭G

6̲ 6. 6̲ 5̲6̲5̲ 5. 2̲ 2. 5̲♭7 - 5̲ ＼ 3̲. 6̲ i̲ - 6̲ - | $\frac{2}{4}$ 5̲. 6̲ | i̲ - 6̲ 5̲ | 3 - |

七 天 七 夜 夫 妻， 还 相 逢。 自 从

i̲ i̲6̲ | 6 6̲5̲ | 6 - 5 - | 3 - | 3 - ＼ | 6 6̲i̲ | 6 6̲5̲ | 3 3 | 3 6 | i -

董 郎 分(呀) 别 去， 带 有 身 孕 上 天 堂，

6 - | 5. 6̲ | i - 6̲ - 5. 6̲ | 5̲̄i̲ 3 - | i i | 6 6̲5̲ | 6 - | 5 - |

若(啦) 凡 生 下 是 女 子 啊，

3 - | 3 - ＼ | 6 6̲i̲ | 6 6̲5̲ | 3 3 | 3 6 | i - | 6 - ＼ | 5. 6̲ | i -

留 在 身 旁 做 神 仙。 今 日

6̲. i̲ 5̲ - | 3 - | 6̲ i̲ | i̲ i̲6̲ | 6 6̲5̲ | 6 - | 5 - | 3 - | 3 - ＼ |

临 盆 生 下 是 个 男 子，

6 6̲i̲ | 6 6̲5̲ | 3 3 | 3 6 | i - | 6 - ＼ | 5. 6̲ | i - 5̲̄i̲ | 5 - | 3 - |

送 与 董 郎 接 宗 支。 将 把

i̲ i̲6̲ | 6 5̲ | 6 - | 5 - | 3 - ＼ | 6 6̲i̲ | 6 6̲5̲ | 3 3 | 3 6 | i - |

儿 子 交 付 与 你， 送 与 董 郎 接 宗 支。

6 - ＼ | 3 - | i̲6̲i̲6̲ | 6̲6̲. | 5̲ 6̲ | 5 - | 6 - ＼ | i̲ 6̲i̲ | i̲6̲ 3̇ | 3̇. 2̇ |

麒 麟 生 下 麒 麟 子， 状 元 还 是 状

i̇ - | 6̲ 3̇ | 3̇ 2̇ | 3 - ＼ | サ 2̇ 5̲̄i̲ - | 6 - 6̲ - ＼ | $\frac{6}{4}$ i̇ i̇ | i̇. 6̲ | 6 - |

元 郎。 (董唱) 不 见 仙 妻， 渺 渺 茫 茫

6̲ 6̲ | 6̲ 3̇ | 3̇ - ＼ | 3̲ 6̲ | 6̲ 5̲ | 6 - ＼ | 5̲ 6̲ | 6̲ 5̲ | 6 - ＼ | 7. 2̇ |

在 何 处， 不 见 我 仙 妻， 只 见 我 儿 子，

318

转1=♭A（前6＝后5）

心中多快　　　乐，喜气

浓，将把　儿子　　抱回家中养，

养大成人接宗　支，养大成　人　接宗　　支。

（董白：一色香花香十里，状元归府马如飞。）状元　归　府　马　如　飞。

（四）滚唱

这是弋阳诸腔所经常运用的一种唱腔形式。通常是在曲牌原有固定唱词格式的前后或中间，加进一些接近口语的语句，使思想情感得以更为充分地抒发。在音乐上，滚唱的曲调常具有字多音少、多句唱词紧接连唱的特点。庶民戏唱腔中，也时会出现与此相类似的段落。如《包公判》中，张妙英《卖花》唱段。

〔例七〕

1=♭G

唉，　　　长者（嗳）!　　古道说话说给知音，　送饭送给

饥人。　　古道宝剑赠与力　士，　花粉送与　　佳人。

你那里讲的　是长者，奴这里叫卖是绒花，你那

里何事乱叫，何事　乱　　叫？

319

例中自"古道说话说给知音"到"奴这里叫卖是绒花"，与滚唱形式十分接近。连续六句滚唱形式的运用，突破了原有结构形式的限制，为音乐带来了新的变化。

（五）"宋人词而益以俚巷歌谣"的曲牌来源

四平腔的唱腔曲牌甚为丰富，其名目来自宋元南戏和北曲杂剧。据林庆熙查考，《群音类选》中收辑的四平等弋阳诸腔的剧目所用的曲牌，与唐宋大曲同名的有【梁州序】【降黄龙】【八声甘州】【六么令】【催滚】【么篇】【渔父第一】【煞】等。与宋元词曲同名的有【泣颜回】【浣溪纱】【生查子】【古轮台】【风入松】【西江月】【驻马听】【江儿水】【太师引】【香柳娘】【大影戏】【沉醉东风】【赏宫花】【叨叨令】【上下楼】【四边静】【惜奴娇】【锦缠道】【步步娇】【园林好】【刮鼓令】【侥侥令】【清江引】【光光乍】【驻云飞】【玉交枝】【排歌】【菊花新】【锁南枝】【粉蝶儿】【桂枝香】【玉抱肚】【狮子序】【解三酲】【绣带儿】【捣白练】【青衲袄】【画眉序】等。与宋金诸宫调同名的有【胜葫芦】【石榴花】【出队子】【麻婆子】【神杖儿】【啄木儿】【琥珀猫儿坠】等。来自北曲杂剧的有【北折桂令】【北收江令】【北沽美酒】【北雁儿落】【北得胜令】【北新水令】等。来自民歌小调的有【采茶歌】【双蝴蝶】【川拔棹】【叹四季】等。其中分量最重的是宋元词调，这就与徐渭【南词叙录】中对南戏曲牌的论述"其曲则宋人词而益以俚巷歌谣"相印证。

庶民戏唱腔曲牌的考源中遇到的困难，是现见于手抄剧本的曲牌艺人不会唱，艺人口头传唱的曲牌又叫不出名字。但是从这些唱腔的唱词结构和曲调风格，却仍可分辨出它的大致来源，并试分为三类：

一是从四平腔直接继承下来的曲牌。如前所述，其结构包括上下句式、四联句和长短句。再联系刘湘如所统计庶民戏《全十义》和其他手抄残本中发现的82个曲牌名目，与宋元词调对照竟达20余个之多，我们可以看出这一部分的主要成分是宋人词改调而歌，在改调的过程中，"只沿土俗"，"错用乡语"。

二是从民歌小调中吸收而来的曲牌。它们具有结构短小精悍，曲调生动活泼的特点。如《白兔记》第四出《撒青》里，刘智远与李三娘成亲时，两位公婆正坐在堂上，女婢请出新娘、新郎举行拜堂仪式，这时，女婢手里端一装着五谷米花的小圆箩，绕着新娘与新郎，边舞边唱，边撒米花。其音乐轻松活泼、充满民歌风味；其舞蹈洋溢着浓厚的生活气息，是民间风俗的再现。正如老艺人说的，《撒青》这场戏与当地的民俗一样，因此，演来生动逼真，看来十分亲切。再如《沉香破洞》最后一场，小沉香手持开天岳斧，重重劈开金门、银门、铜门、铁门，最后用火葫芦烧开纸门，演出时，歌唱、念白、科介三者相间，其歌唱亦具有较浓厚的民歌风味。

三是从宗教音乐以及其他艺术形式中吸收来的曲牌。如《天子图》中，刘承佑与王惠英对阵时，王惠英在铜台排下"青龙白虎阵"时，她所唱的《调五方》显然来源于宗教音乐，但在运用过程中有所变化，使其适应戏曲情节和舞台动作的要求。

由此可见，庶民戏的唱腔来源和类别亦承接着四平腔和南戏的传统："宋人词而益以俚巷

歌谣"，"只沿土俗"，"错用乡语"。

（六）"字多音少，一泄而尽"的节奏特点

"字多音少，一泄而尽"，这是四平和弋阳诸腔在处理强调节奏方面的重要特点。同样的，这一特点至今仍然保留在庶民戏唱腔之中。

从目前所记录的庶民戏唱腔曲谱看，其板式以一眼板为主，其次是散板，偶尔有三眼板、二眼板穿插在一眼板之中。

一眼板作为庶民戏的基本板式，多以一字一拍、一字一音的形式出现，在一些曲牌中，某些段落的结尾处往往有拖腔形式出现，这些拖腔具有平中见奇，突出主要唱词，渲染人物感情的效果。

散板，在庶民戏中常出现于唱段的开头，作为引句，并且这些引句在旋律上有着一定的联系。如：

（1）

告 娘 娘　　且 听，　容　小 生 说　分　明

（2）

容 奴 家　　说（噢），　容　奴 家　　说 原　因。

（3）

可 恨 扬 州　　刘 生，

散板亦有用来演唱某些段落唱词的。在曲牌联缀时，常有"散—整—散"的节奏形式的变化。

（七）高亢、粗犷的唱腔风格

四平腔乃"稍变弋阳"而来，因此，其音乐唱腔也仍然保留着弋阳腔"其调喧"的特点，亦即较为高亢、激昂、粗犷、奔放。这种特点在庶民戏唱腔中的体现，除了以上所述的一唱众和的演唱形式和以锣鼓吹为主的伴奏之外，还有真假声相结合的演唱方法和大幅度跳进的旋律进行。

庶民戏传统唱法中，常用真假声交替的方法来演唱，艺人们将真声称为"沉音"，真假声

交替称为"沉下去之后高上去",这种唱法往往能比真声传得更远,适宜于广场上演唱,而容易被广大观众所听清。

庶民戏旋法上的显著特点之一,就是常有七度、八度,以至于八度以上的大跳进行。如:

云 头 送 子

这种大幅跳进的旋律进行经常具有激昂、奔放的效果,从而不断加深人们对于庶民戏唱腔的高亢、粗犷特点的感受。

综上所述,福建省屏南县的庶民戏的音乐唱腔,无论在演唱形式、伴奏、唱腔体制、曲牌来源与类别、节奏、旋法和唱腔风格等方面,都同四平腔保持着紧密的联系,承其神韵,继其传统,成为研究四平腔的重要活资料。

发表于文化艺术出版社 1983 年版《全国高腔学术讨论会论文集》

2. 庶民戏唱腔介绍

福州市红旗闽剧团　魏朝国

　　福建省屏南县庶民戏，其唱腔确有许多方面保留着弋阳腔—四平腔"字多音少，一泄而尽"，"向无曲谱，只沿土俗"，"错用乡语"，"其节以鼓，其调喧"，"一人唱，众人和"的特点。从声腔来看，似乎是属于徽池雅调和徽州腔。它的上下四五度的转音和徽池雅调一样。庶民戏中有高腔、昆腔和花腔小调。据老艺人说，原来是有一曲笛伴奏，同时也有些工尺谱和牌名，因几百年来只靠口传，代代相承，以讹传讹，难免牌名丢失，调不完整，更加帮腔纷乱，有的帮二三字，有的帮四五字，没有规定，以至行腔粗糙，互夺板眼，造成"不分调名，又无板眼"的现象。老艺人说，过去帮腔是严格的，即"三帮一，四帮二，其余都三字"，就是说三字句帮一个字，四字句帮两个字，五六七字句都帮三个字。当然，"三四"式的七字句和"四四"式的八字句要帮四个字。

　　从目前整理出来的曲谱来看，庶民戏的唱腔板式有：散板、快板、一眼板和快三眼等。调式系用徵、商、羽、角。音阶以五声音阶为主，还有六声音阶（五声音阶附加变宫或清角）。

　　庶民戏唱腔的那种调性调式的转换和交替，以及腔格变化，按词换腔，变头加尾等处理手法，和高亢激昂的尾声帮唱，都是弋阳诸腔古老剧种的独特风格。他们为适应群众的需要，吸收了一些民歌民谣和昆腔曲牌，这也是戏曲唱腔的趋势。

　　庶民戏牌名多丢失，这里的牌名除有原名的，其他都以剧团的习惯把某曲调的唱词的第一句或中间有意义又容易记忆的词句作为牌名，老艺人也同意这样做。

　　这里的调名是我们按演员的唱腔实况而定的，至于板眼差错的曲牌，我们和老艺人互相讨论，都更正过来，这未必正确，待以后再做研究。

　　关于六声音阶的记谱我想说几句：

　　六声音阶是五度相生五次得到小二度的音阶，但我们不应从曲调所用音的数量着眼，应由五度相生次数的多少来理解。所以调式如果包含了小二度，即使只用五个音，也起码是六声音阶。六声音阶的记谱若从抽象的音阶图式着眼，认为"加7"的曲子可以改成"加4"的曲子，"加4"的也可以改成"加7"的。这样脱离具体曲调对调式的运用，会混淆两种形态的，在实际的曲调里两者的区别是抹不掉的。这是因为在五声音阶调式的曲调里，如果有两个音相距小二或大七度，其中总有一个是基本音，另一个是附加音，这样就有两个可能：或者高半音的是基本音，或者低半音的是基本音。在六声音阶的形态里，情况必然是这样：若高半音的是基本音，调式就是附加变宫的；若低半音的是基本音，调式就是附加清角的。

<div align="right">于 1982 年 5 月</div>

3. 中国戏曲音乐集成·福建卷·四平戏·概述

宁德市歌舞团　丁献之

四平戏因方言谐音关系在流传地区又有"素平戏""说平戏""庶民戏""赐民戏"之称。主要流行于闽东北的宁德、屏南、政和、建瓯等县市。清末民初鼎盛时期，其足迹北逾浙江温州入浙东，南达福州、闽清，并见于闽粤交界诸县，西至江西资溪、弋阳，共覆盖三十余个州县。

（一）历史沿革

历史上关于"四平"的文字记载仅见于几个明清文人的著述。明代顾启元《客座赘语》中述及"南都万历以前，公侯与缙绅及富家，凡有燕会小集，多用散乐……大会则用南戏，其始止二腔，一为弋阳，一为海盐"，之后提到"后则又有四平，乃稍变弋阳，而令可通者"。清代李渔《闲情偶寄》的记述则将"四平"与"四平戏（剧）"并提："弋阳再变，实为四平、乐平、徽、青阳，当即其类。"接着说"予生平最恶弋阳、四平等剧，见则趋而避之，但闻其搬演《西厢》，则乐观恐后……"可知四平戏也就是用四平腔演唱的"剧"。

四平戏在闽东北的发现始于1962年，当时屏南县文化馆记录并上送了熙岭乡龙潭村四平戏老艺人回忆、口述的传统剧目22本。直到1981年省戏曲研究所的同志赴闽东进行闽剧调查时，进一步发现了署名"四平戏"的清咸丰、同治年间古抄本，方才引起各方的高度重视。

四平戏传入福建时在明末清初。据艺人世代相传，约在明末时期，由于社会动乱，有几个南京耍拳术的人流落到屏南龙潭乡来，招收门徒，传授武艺，乡里有一个名叫陈清英的成了他们的得意门生。不久，陈清英艺满出师，自立教馆，从屏南县到建瓯、建阳、浦城等地沿途传艺。因浦城与江西毗邻，当地居民多是江西人，于是陈清英便被邀请到江西设馆授拳。正好江西当时有四平戏班，陈清英便参加学戏，前后达十几年之久，开头学小生，以后多演老生。不久，因陈母亡故，陈清英从江西回到屏南龙潭乡。乡亲们询问他在外地情况，他把在江西参加戏班的生活作了详细介绍，引起乡人的兴趣，许多人拜陈清英为师，并纷纷集资，派他到江西买来剧本和服装。陈返回故里龙潭乡后，便成立了戏班。这样，四平戏便在龙潭扎下根来。

四平戏在闽东北的据点除屏南龙潭外，还有宁德湄峁、政和杨源。这些地方共同的特点是地处偏僻，村庄贫穷，文娱缺乏。四平戏一旦传入，村民即如获至宝，代代相传，并以之作为谋生的重要手段。龙潭四平戏用只教媳妇不教女儿的封闭性传承方式，至今已十五代。宁德湄峁全村詹姓，族谱记载祖宗因避乱自江西龙虎山迁来。村民流传四平戏系祖宗迁来时带入的说法，至迟在清道光年间已盛演不衰。至1994年，尚存由年逾六十的老人组成的一个戏班，计17人。杨源四平戏因该村有康熙元年（1662）建的戏台一座，村民每年要为该村祖公张谨夫妇生日（一为二月初九，一为八月初五）演戏三天，风俗至今，由此推测四平戏至迟

于康熙年间已在杨源扎根。

湄屿四平戏、杨源四平戏男女角色至今均由男演，龙潭四平戏自 1960 年代中期始改变了以往传承方式，训练出第一代女演员班后，现成为以女子为主的女子班。四平戏的传统剧目十分丰富。屏南四平戏世代相传的传统剧目称为"总本"的，共有 81 本，"文革"期间遭毁损后由老艺人凭记忆背出的，尚有《王十朋》《白兔记》《沉香破洞》《杀狗》《蔡伯喈》《奇逢夺伞》《中三元》等 56 个，老艺人陈官企等家里保存了一批清代同治、光绪年间手抄本，1980 年代新发现《吞九龙》《种葵花》《八仙白王母娘娘》等 25 个剧目。湄屿村民亦保留有一批传统剧目，其中最有影响的为"十三本头"，它们是《赶白兔》《白飞虎逼反》《破曹》《天子图》《白虎堂》《三天香》《养闲堂》《判芭蕉》《双包判》《中三元》《刘沉香破洞》等。杨源四平戏 60 年来尚保留有《苏秦》《刘文锡沉香破洞》《英雄会》《蔡伯喈》等 50 余个剧目。

四平戏音乐雅俗共赏，充满乡土气息和民间色彩，唱白均用"土官话"，俗称"南音"。杨源四平戏并有"正字戏"的称谓，意思是所用语言为官话而非乡谈。四平戏的行当有正生、小生、副生（末角）、正旦、小旦、夫旦、大花、二花、三花，俗称为"九角头"。

上述是明清时代传入闽东北的四平戏概况。与此同时，还有一支四平戏自赣东南经闽西传入闽南落户于平和，曾广泛流行于漳浦、诏安、云霄、南靖等地，清末民初由于受竹马戏、芗剧，特别是京剧、潮剧的冲击，于 1920 年代开始走向衰落，日本发动侵华战争后消亡。所余艺人改唱了潮剧、汉剧。

（二）唱腔

四平戏音乐的最大特点是各式人物演唱均运用帮腔，间插锣鼓，形成帮、打、唱一体，气氛热烈，情绪激昂。

1."帮"——帮腔

传统四平戏的唱全部都是没有弦管伴奏的"徒歌"，除用打击乐器营造气氛，后台人声帮唱是该剧种最主要的特点。前台剧中人物的独唱与后台帮唱形成一唱众和的呼应，这种帮唱不仅起着丰富演唱形式的作用，而且还具有将独唱或者所表达的感情作进一步渲染的意义。

四平戏唱腔的帮唱规则是："三帮一，四帮二，其余为三字，帮活不守死。"意思是三字句帮唱一个字，四字句帮唱两个字，五、六、七字句都帮三个字；但不"守死"，常出现例外，如前三后四结构的七字句，或四四的八字句，就不只帮三个字，而是帮四字或更多的字。根据剧情、情绪等的需要，他们的帮腔常即兴作灵活变化，有时甚至整句帮。

四平戏传统唱法是真假声交替演唱，音域极宽，演员易乏力，帮腔也常起到替台上演员"接力"的作用。

2."唱"——唱腔

这是四平戏音乐的主体部分。

四平腔由于"向无曲谱，只沿土俗"，流传过程中采用口传心授方式，绝大部分唱腔的曲牌名称已佚失。现搜集到的曲牌（包括变体）有近百种，存曲牌名的仅有几支。

四平腔的曲牌大部分为"起—平—落"式，散板起，平板行腔，落腔则有正板落腔和散板落腔两种，以正板落腔为主；其次是散唱式，即散板起，散板到底，常用在表现激烈思想冲突时。

四平腔的散板头一般较短，有的仅有一个叫头，一个字加上两个语气词；也有开口好入板的。小段唱腔基本为单曲及其反复。这种单曲反复与唱词格式对应，可分上下句反复、长短句反复、四句联即四句体的基本结构的反复三种。遇有表现复杂感情的唱段，多取多曲联缀式。四平腔较多运用滚唱，字多音少，连续叠用，"一泄而尽"，以表现激烈的情绪。

四平腔曲牌行腔比较灵活，根据人物语言和感情的需要常有各种润腔变化；腔节加头，腔腹撑开，变尾、重句、装饰等。当一句唱词的前面加冠，曲调也就相应地在腔节前面"加头"。当情绪需要或者字数增多时，相应的唱腔腔腹有时就"撑开"。为使色彩变化或为适应唱词要求，一些唱腔还常变化唱腔的句尾即作"变尾"处理。为加强语气，突出重点唱词，四平腔唱腔中还常将某些唱词整句或部分加以重复咏唱，出现"重句"，这种重句往往伴有曲调的一些变化以求新鲜。四平腔有时还为充分表达人物思想感情，对宫音作微升，"软化"语气，丰富情感。

四平腔旋律的特点是简朴畅达，常是一字一音，间插小腔，多见八度以上大跳，形成大起大落。四平腔曲调具较大包容性，能使不同身份不同年龄不同性别的人物，借同样曲牌的不同处理，抒发、表达各自的感情。为避免行腔过程中的冗长乏味，传统四平腔唱腔中还常运用"提腔"，在单句或两句唱腔多次重复的中间，忽然出现一挺拔腔句，使旋律"平中出奇"。

传统四平腔的板式，有散板、无眼板、一眼板、三眼板，偶见二眼板。曲调发展常用重复（含局部重复、变化重复等）、衍展手法。调式多为徵调式、羽调式、商调式、角调式，不见宫调式。

四平戏中也有一些昆腔曲牌。所见的不上十支，但用得频繁。多数为配合特定情景引入。如【步步娇】在《杨门女将》寿堂喜庆场合的应用，【莲花迷】用于《双串钱》中的自叹，以及《吕蒙正·游街》中为了表现吕蒙正得中状元时的得意心境所运用的曲牌，都较好地突显了人物性格与规定情景中人物的情感，丰富了四平戏音乐的色彩。

昆腔曲牌在四平戏中较少原封不动搬用，而是经过或多或少的改造。有时行腔上还糅进四平腔的旋法；唱法上，咬字、运腔也都带入了一些四平腔的韵味。突出的变化是运用了帮腔。其调式多为羽调式和商调式。

四平戏中还根据剧情需要引入了一些民间小调。有的清新活泼，如《赶白兔》中的【撒青】；有的十分口语化，如【啰哩哇调】；有的激烈昂扬，如《沉香破洞》的【破五门】；有些特定场合则根据需要引入必须的特定音调，如《天子图》中【调五方】，其来自宗教音乐。

民间小调以其芬芳的泥土气息和多色调的个性有力地丰富了四平戏的音乐特色，为规定情境带来盎然生机。

四平戏所吸收运用的民间小调有十余种，多为徵调式或羽调式。

（三）器乐

四平戏原本是纯粹锣鼓伴唱的剧种，所以打击乐的地位十分突出，艺人习惯称"半台戏"。锣鼓套路不多，始终伴唱而行。主要有起腔锣鼓、间插锣鼓、结尾锣鼓。杨源四平戏显得古老些，使用低音锣钹，击打简朴。龙潭四平戏介头多些，受京剧、越剧等兄弟剧种的影响较大。湄屿四平戏介于两者之间。

四平戏原本没有吹牌，但在长期的演出实践中，从兄弟剧种昆曲中吸收了吹牌等一些气氛音乐，对本剧种进行了充实与丰富。

四平戏的吹牌共有三十来支，每支吹牌的应用都有其规定场景，如武将点兵采用【武点将】，文官拂袖亮相用【文点将】（一），王母娘娘出场用【文点将】（二），天子同小生或正生出场则用【文点将】（三），朝官面圣用【大文武点将】，而哪吒出台则用【茉莉花】等，各各对应，不容含糊。也有一些通用牌子，如【全尾】用在戏收场等。凡台上需用牌子的场合，均有对应的吹牌可以供用。

四平戏的乐队，传统的只有 5 人：鼓板、大锣、小锣、大钹、小钹。坐在舞台中堂靠后或台侧。乐队除司锣鼓外还兼帮唱。演出时，鼓师负有全台总指挥的职责，演员的唱做念打，一律由鼓师统率的乐队予以紧密配合，互相协调。现在杨源四平戏的乐队仍是传统编制 5 人，而龙潭四平戏乐队，则已加入唢呐、笛子、二胡、中胡等乐器，剧种音乐有所丰富。

发表于中国 ISBN 中心 2003 年版《中国戏曲音乐集成·福建卷》

4. 试析大腔戏与四平戏①的关系

尤溪县文联　周治彬

内容提要：大腔戏和四平戏都是流行于福建的两个古老的剧种，它们之间有着非常密切的关系。拙文试图就这两个剧种的声腔及其他艺术形态，从唱腔体制、演唱形式、节奏特点、伴奏形式、唱腔风格、行腔特点和口白声韵，以及传统剧目、曲牌曲调等方面进行比较，并就这两个剧种的声腔源流进行粗浅的分析，从中找出它们之间的亲缘关系。

关键词：大腔　大腔戏　四平腔　四平戏　弋阳腔　弋阳诸腔　高腔　青阳腔

不久前，笔者收到福建省艺研所叶明生研究员寄来的《四平戏〈刘智远·白兔记〉音乐》及《四平戏研究文集》等资料，如得至宝。细细拜读之后，发现四平戏与笔者涉猎的大腔戏是两个古老剧种，且存有颇多的相似之处。声腔是一个剧种的主要载体，是判别一个剧种的主要特征。为此，笔者试着就大腔戏与四平戏的音乐声腔及其他艺术形态进行粗浅的比较分析，以期探寻出它们之间的亲缘关系，并寄望通过本次"四平腔学术研讨会"请教于各位专家学者，以求进一步弄清大腔戏声腔的本源面目。

（一）先从大腔戏谈起

大腔戏鲜为人知，为了便于说明问题及与四平腔作比较分析，有必要先对大腔戏的源流作个简要的介绍，至于四平腔、四平戏因是本次学术会议重点讨论的对象，这里就无需赘述。

大腔戏，因用大嗓唱高腔，大锣大鼓演大戏而得名，主要流行于福建省永安、尤溪、大田、沙县、三明城区及南平等地的偏远山村。它是明代弋阳腔发展时期，由江西传入福建的，但具体如何传入这些地方，尚无史料记载，多据艺人口传。

据老艺人熊德树说，明景泰（1450~1456）年间，永安青水乡大坪村（今丰田村）有个名叫熊明荣的十分爱好戏曲，每年赴祖籍地江西石城祭祖时都找当地的戏班师傅学戏，回村后便邀族人习演。为迎神赛会和祭祖祈福的需要，熊明荣在本村的熊氏家族中办起一个戏班，自己任师傅，平时自唱自娱，逢年过节，便在村头祠堂搭台演出。自此，大腔戏就在丰田村代代传了下来。之后，熊明荣四兄弟先后分家，熊明华留居大坪村，其他分别迁到大田的东坡、沙县的后坑和尤溪的南山（今属永安槐南乡），大腔戏也随之传到各迁居地。

清初，熊明荣的后代熊高光接任班主，广泛收徒传艺，永安的龙吴、郭坑、上坪，以及大田、三明、沙县一些乡村纷纷派人前往学戏。大田前坪村有个叫大田巽的人，出师后除在本村组织戏班外，还到邻近乡村去教戏。永安槐南村的萧阿楼（因先前学过木偶戏，有人称其为"傀儡楼"）又将大腔戏传到大田的德安、东坂和尤溪的黄龙等村。

① 四平戏，又称庶民戏、素平戏、说平戏、赐民戏，本文除引文外，统一用"四平戏"称之。

关于大腔戏最早传入永安丰田村的时间，叶明生先生另有一说。他根据田野调查及对熊姓族谱资料分析，认为丰田村大腔戏的传入应为明嘉靖四十一年（1562）左右，并认为"其时，不仅江西流行弋阳腔，而与江西毗邻的闽北也已盛行弋阳腔了"[1]。因本文不对历史沿革问题进行讨论，故仅将此说并存于此。

另据尤溪乾美村老艺人康章植、陈祖德口述，明末清初，南平的石步坑、土堡、洋下等村，大腔戏颇为盛行，不少戏班除在本地演出外，还经常到与其毗邻的尤溪县乾美、焦坑、上云、下云等乡村演出，不久，这些村子也相继办起了大腔班。一时间，在这些偏远的小山村中，锣鼓之声相闻，大腔之音相传。[2]

（二）大腔戏与四平戏

众多研究资料表明，四平戏是明代四平腔的遗响，是"弋阳稍变"后又"错用乡音"而形成的一个戏曲剧种。大腔戏也属弋阳腔系，其唱腔特点及主要艺术形态与四平戏十分相似，都较为完整地保留着弋阳诸腔所共有的特征。

特征一：曲牌联套的唱腔体制。

王耀华先生在《庶民戏音乐与四平腔》一文中，将四平戏唱腔的曲牌联套结构归纳为单曲反复和多曲联缀两大类。单曲反复中，又归有上下句反复、四句联、长短句反复等三种形式。大腔戏同样具有这样的特点，如单曲反复的曲牌：

〔例一〕

合刀记·辱君
皇帝〔老生〕唱[3]

1=♭B
中速稍慢

萧先规演唱
周治彬记谱

（帝唱）三（啊）弟（哎）　无　干，　文（啊）武（啊）　无　恨（啊），

（大花白：尔可慢慢写来耶——）（帝唱）赦（呀）却（啦）刘（啊）　智（啊）　远（啊），

一（啦）家（嘞）　无　罪（啦），　官（啊）还（嘞）原

① 叶明生：《宗族社会与古戏遗存》，见《首届福建省艺术科学研究学术年会论文汇编》，福建省艺研所内部资料，2005 年 12 月，第 13 页。

② 周治彬：《大腔戏》，见《中国戏曲音乐集成·福建卷》，中国 ISBN 中心 2003 年版，第 1121 页。

③ 周治彬：《大腔戏》，见《中国戏曲音乐集成·福建卷》，中国 ISBN 中心 2003 年版，第 1142 页。

（帮）

1 1 2 — | 2 3 2 1 2ˇ 2 0 | 2̇ 1 2 6 | 4/4 6/乙 3̇ 0ˇ 2̇ 1 2 6 |

职（呀 啦），　　　　与（啦）寡人　同　　　　掌

（止）

4 4 5 6 — | 5. 3 2 3 2 1 | 2 2 3 5 3 | 2 3 2 6 6 2 #1 | 2 — — 0 ‖

江（啊　哎　　　　　　　　呀 哎）　　山（啊）。

〔例二〕

合刀记·接旨拜别

刘智远〔正生〕刘承佑〔小生〕唱①

1=C

【和顺牌】 中速

萧则育演唱
周治彬记谱

2/4 （冬况冬况 | 0 冬况 | 冬况冬况 | 0 冬况 | 冬况 冬 | 况 才） | 1 3 | 1 3 1 6 |

众　　英

尔　　帅

（帮）　　　　　　　　　　　　　（止）

1 6 6 | 6 6 6 | 1 6 6 — | （冬况冬况 | 0 冬况 | 冬况 冬 | 况 才）|

雄（啊）听（啊）言　因（咿），

爷（啊）小（啊）提　兵（咿），

1 1 3 | 3. 1 | 3 3 3 1 | 1 2 1 6 | 1 0 3 | 6 1 1 6 5 |

众（啦）英　雄（噢）听（啦）言　因　（啦），　两军　阵前（呀）

尔（呀）帅　爷（啊）小（啊）提　兵　（啦），　军中　之事（啊）

（帮）　　　　　　　　（止）

1 1 3 | 1 3 1 6 5 | 6 — | 1 ♭2 1 1 #5 | 6 #5 | 6 — | （衣大 衣大 | 况 大）‖（下略）

须（呀 啊）前　行　　　（啊）。

须（呀 啊）殷　勤　　　（啊）。

　　多曲联缀的曲牌在大腔戏中也比比可见，如大腔戏《闹宫连逼反》中的"起解"唱段，即由【清水令】【步步娇】【折桂令】【江儿水】【雁儿落】5个曲牌中的不同乐句联缀而成。

〔例三〕

（花、童上，唱【清水令】）乘鸾跨鹤离丹霄，

（花、童下，哪吒上，唱【步步娇】）承风帝德行正道；

（哪吒下，花、童上，唱【折桂令】）一更阑漏人尽悄，

① 周治彬：《大腔戏》，见《中国戏曲音乐集成·福建卷》，中国 ISBN 中心 2003 年版，第 1135 页。

330

（花、童下，哪吒上，唱【江儿水】）玉帝传宣诏。

（哪吒立椅上，花、童又上，童唱【雁儿落】）为甚的结叮当铁马摇？莫不是投宿林鸟惊巢？莫不是断肠猿枝上叫？莫不是心下里多颠倒？（白：呀）。[1]

在大腔戏的曲牌中，节拍速度变化的原则为散（散板）——正（正板）——散和慢——快——慢。多数曲牌的连接方式是：叫唱——锣鼓——散板——正板——尾腔。

〔例四〕

<p style="text-align:center">**白兔记·汲水**</p>

<p style="text-align:center">李三娘〔正旦〕唱[2]</p>

1＝G

萧星期演唱
周治彬记谱

【哭牌】

（叫唱：哥——嫂——）狠 心（呷），

中速
逼勒奴家改嫁（嘞）人（啰）。

（哎呷呷 啊）我想爹娘在日（耶），莫说

在此井边汲水（呀啊），就是行也

不（哇）能够（哇），（么）苦（哎 啊）。

这种连接方式与四平戏也是一样的，正如王耀华先生说的四平戏"每出戏人物上场的演唱，一般都由引子、过曲（多首）、尾声等不同的曲牌联成一套"，"也有在基本曲调反复的前面加叫头的"[3]。《中国戏曲音乐集成·福建卷》中关于四平戏的唱腔特点也有类似表述：四平戏的曲牌大部分为"起—平—落"式，散板起，平板行腔，落腔则有正板落腔和散板落腔两种，以正板落腔为主。

① 周治彬：《大腔戏》，见《中国戏曲音乐集成·福建卷》，中国 ISBN 中心 2003 年版，第 1122 页。

② 周治彬：《大腔戏》，见《中国戏曲音乐集成·福建卷》，中国 ISBN 中心 2003 年版，第 1145 页。

③ 王耀华：《庶民戏音乐与四平腔》，见《四平戏研究文集》，屏南县遗保办，2006 年内部资料，第 100 页。

特征二：一唱众和的演唱形式。

弋阳腔区别于其他声腔的最大特点，就是演唱采取"一人唱而众人和之"（清·李调元《雨村剧话》）的形式，亦所谓"一人启口，数人接腔"，"名为一人，实出众口"（清·李渔《闲情偶寄》）。大腔戏和四平戏都一样地保存这种徒歌帮唱的演唱特点。

四平戏的帮腔规则是："三帮一，四帮二，其余为三字，帮活不帮死。"意思是三字句帮唱一个字，四字句帮唱两个字，五六七字句帮三个字，但不守死，常出现例外，如前三后四结构的七字句或四四的八字句，就不只帮三个字，而是帮四字或更多的字。根据剧情、情绪等需要，他们的帮腔常即兴做灵活变化，有时甚至整句帮。王耀华先生说："在庶民戏唱腔中，各句唱词的帮唱字数较为多样。七字句中，有帮一字、二字、三字、四字、五字的；五字句中，有帮唱三字、二字、一字的。"①

大腔戏的帮腔特点是：有帮全句的，有帮半句的；有帮句尾的，有帮重复句的。句尾帮腔多从该句唱词倒数第三字、第二字或第一字加入，分别称为三字帮、二字帮和一字帮。

〔例五〕

白兔记·打猎

刘承佑〔小生〕唱②

大腔戏有的曲牌还有徒歌清唱不帮腔的。帮腔时还根据不同剧情和舞台气氛分字帮和腔帮。字帮，即与角色演员同唱一样字句；腔帮，即用衬字相帮，无具体词句。

① 王耀华：《庶民戏音乐与四平腔》，见《四平戏研究文集》，屏南县遗保办，2006 年内部资料，第 98 页。
② 周治彬：《大腔戏》，见《中国戏曲音乐集成·福建卷》，中国 ISBN 中心 2003 年版，第 1144 页。

特征三：字多音少的节奏特点。

"字多音少，一泄而尽"（清·李渔《闲情偶寄》），这是弋阳诸腔在处理腔调节奏方面的重要特点。这一特点，至今也保留在四平戏和大腔戏的唱腔之中。

大腔戏的板式结构只有两类，即散板和正板。正板是曲牌的核心部分，其板式有一眼板、三眼板，还有些是无眼板。二眼板较少见，一般插在一眼板和三眼板之间。在句或逗间常有拖腔出现。拖腔有长拖腔和短拖腔，短拖腔较为多用。在唱腔的唱词和拖腔的腔尾中，常常加上"呀、啦、啊、嗳、啰、噢、哟"和"嗳呀""伊呀"等衬词。

〔例六〕短拖腔

合刀记·看守瓜园

管家［丑］唱

萧则育演唱

【五更星】

$\frac{2}{4}$ 5 3 3 5 | 3 2 1 2 · 3 | 5 · 6 1 1 | 2 3 2 1 ‖

透 天 明（啊） 咿 呀 嗳 咿）

白兔记·打猎①

刘承佑［小生］唱

萧星期演唱

【点将牌】

$\frac{4}{4}$ 0 2 2 3 5 3 | 2 2 1 6 1 6 — | 2 — 1 2 1 6 #5 | 6 #5 6 — ‖

赛（啰） 天（啰）神 （啊）

〔例七〕长拖腔

取盔甲·贺寿

杨八娘［正旦］唱

康章植演唱

$\frac{2}{4}$ 2 2 2 6 | $\frac{3}{4}$ 1 3 2 6 | $\frac{2}{4}$ 2 1 2 6 | 1 2 6 | 5 6 5 | 5 — | 2 4 2 4 | 5 — ‖

听（啊）说起 珠泪（呃） 涟（呀），

合刀记·辱君②

郭威［大花］唱

萧则育演唱

【清水令】

卅 3 3 2 1 1 2 2 0 2 3 5 5 6 3 · 2 1 2 3 1 — 2 1 6 1 #5 6 — ‖

怒 气 冲（啊）斗（啊） 牛（哎 啊），

① 周治彬：《大腔戏》，见《中国戏曲音乐集成·福建卷》，中国ISBN中心2003年版，第1125页。
② 周治彬：《大腔戏》，见《中国戏曲音乐集成·福建卷》，中国ISBN中心2003年版，第1126页。

特征四：其节以鼓的伴奏形式。

弋阳诸腔还有一个基本特征，那就是它的唱腔伴奏只用打击乐，没有管弦。明代戏曲家汤显祖谓之"其节以鼓，其调喧"，同朝文学家冯梦龙在《三遂平妖传·序》中也说："如弋阳劣戏，一味锣鼓了事。"同样，在大腔戏和四平戏中，至今还保留这种以锣鼓为主的伴奏形式。

这两个剧种的乐队都只有5人，主要乐器有：鼓（大小各一只）、板鼓（大腔戏称"拉大"）、板（大腔戏称"速板"，以上三种由鼓师一人负责）和大锣、大钹、小钹、小锣（大腔戏分别称"大闹""小闹""碗锣"，这四种各由一人负责）。乐队队员除伴奏外，还兼帮腔。

唢呐吹牌，也称唢呐曲牌，也是这两个剧种伴奏的组成部分，以达渲染气氛的作用。曲牌多用于开场、场间、结束，以及一些表演科套上。

大腔戏的曲牌有近百首，珍藏于永安青水乡丰田村大腔戏老艺人熊德钦手中民国初年的抄本《连岛传集样排甫全集》（排甫即吹牌谱），记有的曲牌名就有72个，现艺人尚能吹奏的还有40多首。这些曲牌大多源于唐宋大曲或宋元词曲，如【红绣鞋】【风入松】【庆元回】（即【泣颜回】）【清水令】【江儿水】【懒画眉】【驻马听】【得胜令】【步步娇】等。大腔戏的曲牌一般都与锣鼓一并吹打，有大过场和小过场之分，区别在于锣鼓演奏的轻重、快慢，以及节奏的缓急等方面，大过场要重、慢、缓，小过场宜轻、快、急。大腔戏音乐把"唱、帮、打"三个部分有机结合起来，即唱腔、帮腔和打击乐在每个曲牌中都交错进行，完美地保持着弋阳腔"其节以鼓，其调喧"的艺术特色。

〔例八〕

合刀记·三打大战①

刘承佑〔小生〕唱

萧先规演唱
周治彬记谱

──────────

① 周治彬：《大腔戏》，见《中国戏曲音乐集成·福建卷》，中国 ISBN 中心 2003 年版，第 1138 页。

（帮）　　　　　（止）

```
（帮）
3  3 6  | 6  -  6  -  |（冬况 冬况 | 0 冬况 | 冬况 冬 | 况 才）| 2  3 2 |
却（啰 呜） 尔，                                              鲜血
```

```
（帮）                         （止）
1  1 2  | 3. 5 3 2 | 3/4 2 2 3 | 6  3 | 2/4 2 #1 | 2  -  |（冬况 冬况 | 0 冬况）|（下略）
漂（啊） 流，      鲜（啊）血（咿）     流。
```

特征五：高亢粗犷的唱腔风格。

由于大腔戏和四平戏过去大多是在广场、草台演出，所以，要求他们除采用一唱众和的演唱形式和打击乐为主的伴奏外，还要求演员用高亢、响亮、粗犷的声调和翻高跳进的行腔方法，达到其声远传的演唱效果。

在大腔戏的"四门九行头"中，不同角色的用嗓行腔也各有规矩，即净、丑用本嗓（大嗓）演唱，生、旦用小嗓演唱。各行当行腔还有一定要求，艺人拟之口诀曰："旦阴、生阳、大花昂、二花赤、老外（即老生）冇（pàn）、三花唱来有快慢。"意思是：小旦用小嗓，行腔自如而委婉；小生用小嗓，声音明亮又清爽；大花用本嗓，唱得高亢且激昂；二花用喉嗓，声音带刺感；老外用鼻音，慢唱而空泛；三花演唱时，可以有快慢变化。①

大腔戏和四平戏的唱腔曲牌，在旋法上都有大幅跳进的特点，常出现七度、八度乃至十度以上的大跳。这种大幅跳进，使得该唱腔更显得高亢、粗犷。

〔例九〕

合 刀 记

刘智远〔正生〕唱

萧先规演唱

```
6 7 6 6 | 6  6  | 6 |
听我 一言 嘱（咿）
```

合 刀 记

娄英〔小旦〕唱

萧先规演唱

```
4/4 6 1 6 5  6 5 3 | 3  2 3 2 1 6 | 1  1 1 1/2 2 - |
人（咿嗬） 倚（呀） 照栏 （哎）   杆（哎）。
```

① 周治彬：《大腔戏》，见《中国戏曲音乐集成·福建卷》，中国 ISBN 中心 2003 年版，第 1126 页。

白 兔 记①

刘智远［正生］唱

熊德树演唱

景 致　　依　　原。

特征六：滚唱帮腔的唱腔形式。

何谓"滚"？中国艺术研究院资深研究员刘念慈先生解释说："滚是叙述性的发展，补充曲牌用整齐的语句唱或吟诵出来，这是我们古代戏曲中常用的。"②滚唱也是弋阳诸腔惯用的手法，这在大腔戏和四平戏中都可以找到实例，如大腔戏《破庆阳·拆散》娘娘和苏秦唱段。

〔例十〕

破庆阳·拆散③

娘娘［正旦］苏秦［正生］唱

康章植演唱
周治彬记谱

① 周治彬：《大腔戏》，见《中国戏曲音乐集成·福建卷》，中国 ISBN 中心 2003 年版，第 1125 页。

② 刘念慈：《在讨论会上的发言》，见《四平戏研究文集》，屏南县遗保办，2006 年内部资料，第 94 页。

③ 周治彬：《大腔戏》，见《中国戏曲音乐集成·福建卷》，中国 ISBN 中心 2003 年版，第 1156 页。

（止）
2 4 2 1 2 — | 2/4 6 6 5 | 6 5 6 i | 2 3 2 i | 6 — | （帮）6 6 i |
　　　　　　　　　　　古（哇）道　天　地　有　盛　衰，　　日（呀）月

（止）
2 3 2 i | 6 — | 6 6 i | 2 3 2 i | 6 — | （帮）6 6 i |
有　圆　亏，　　泰（呀）山　有（呀）分　离，　　山（呀）河

（止）
2 3 2 i | 6 — | 6 6 6 | 6. 6 | 5 i 6 5 | 4 2 5 |
有　沉　浮，　　岂　有　人　无　（啊）得　　运

（帮）　　　　　　　　　　　　　　　　　　　　　　（止）
5 6 5 6 | i. 2 | 6. 5 | 4 5 4 | 0 5 4 | 2 4 2 1 | 2 — ‖
时　　（啊）。

谱例中，唱词用的是很通俗的词语，旋法则采用吟诵式的反复（四平戏称"滚"为"叹"，即是此意）。① 前半段"古道天地有盛衰……"4 句，用的是一个乐句 4 次反复，其中的帮腔为"半帮"；后半段"古道天地有盛衰，日月有圆亏……"5 句，前 4 句用一个乐句 4 次反复，第五句用拖腔的变化结束，其中帮腔用的则是"全帮"。这种滚唱帮腔形式的应用，突破原有结构形式的限制，使曲调显得更加新颖、活泼。

特征七："错用乡语"的土洋声韵。

弋阳诸腔还有一个最大的特点就是"错用乡语"。明代戏曲大家顾起元在其《客座赘语》一文中说："弋阳则错用乡语，四方士客喜闻之……"大腔戏和四平戏至今仍然保留着这种传统的艺术形态。这两个剧种的唱腔和道白用的都是中州韵，当地称之为"官话"。由于它们"向无曲谱，只沿土俗"（明·李调元《雨村剧话》），在传入及流行过程中又吸收了当地的方言俚语，使之成了错杂乡音的"土官话"。在曲牌上，也大量吸收当地流行的民间音乐成分，包括民间小调、道士音乐和山歌俚曲等，实现了弋阳腔流传中的"稍变"乃至再变。

此外，大腔戏和四平戏一样都还不同程度地保存宋元南戏一些艺术特征，如首场副末登场的剧本结构、丑角打诨插科的艺术形式、以人当道具的舞台处理，以及贴近生活的歌舞表演等。从传统剧本的文学性看有雅有俗，有的源于百姓生活，有的却直接引用唐诗宋词，如大腔戏《合刀记·观花得宝》娄英唱段中，有唱词用的就是唐代诗人孟浩然的《春晓》一诗：

① 刘念慈：《在讨论会上的发言》，见《四平戏研究文集》，屏南县遗保办，2006 年内部资料，第 94 页。

〔例十一〕

合刀记·观花得宝①

娄英〔小旦〕唱

萧先规演唱
周治彬记谱

当然，大腔戏与四平戏毕竟是两个不同的剧种，它们之间存在着许多迥异之处，就它们演出的剧目和演唱的曲牌上看仍是显而易见。

以《中国戏曲剧种大辞典》"四平戏"条目所列的八十多个剧目名称进行对照②，大腔戏演出过的剧目与之相同或相近的只有《白兔记》《抛绣球》(《吕蒙正》)《中三元》《金印记》(《苏秦》，与大腔戏《破庆阳》相似)《葵花记》(《种葵花》)和折子戏《打花鼓》《蒙正玩月》(大腔戏名《蒙正游街》)等六七个。而大腔戏演出过的有些剧目，如《合刀记》《双鞭记》《硃砂记》《七星记》《五桂记》《鲤鱼记》《取盔甲》《黄飞虎过西岐》《封门官奏朝》及折子戏《买花线》《大补缸》等，在四平戏的剧目中也难觅踪影。就是同样的《白兔记》，也有很大的差别。从屏南龙潭村四平戏剧团保存的清同治四年（1865）的《刘智远·白兔记》本和永安丰田村老艺人熊德树保存的明末顺治甲申年（1644）抄本进行比较，就可见一斑。这两个本子所叙述的剧情基本是一样的，但每一出名字却是不同，前者用两字或三字为名，后者用四字为名，如前者"扫地""观花""离别""对战""磨房会""大团圆"，后者分别名为"刘高扫地""观花得宝""接旨拜别""三打大战""磨房相会""合欢团圆"等。剧中设置的情节也有很多不同，前者有"上店""聚赌""撒青"等情节，后者没有；而后者有"索债拜灵""井边汲水""小鬼托梦""打猎回书"等场次，前者却没有。

从唱腔曲牌看，虽然这两个剧种声腔的主要特征基本相同，但具体的曲调却不大一样。同一曲牌的旋律，听来也只有似曾相识的感觉，有的曲牌用谱面对照更觉得似是而非。下面

① 周治彬：《大腔戏》，见《中国戏曲音乐集成·福建卷》，中国 ISBN 中心 2003 年版，第 1131 页。
② 参见《中国戏曲剧种大辞典》之"闽北四平戏"，上海辞书出版社 1995 年版，第 711 页。

两则谱例，选自大腔戏《白兔记·打猎》和四平戏《白兔记·赶兔》中刘承佑的唱段，唱词除个别字眼不同外，基本一样，但旋律却大相径庭。正是这个不同，反倒进一步印证了"弋阳腔稍变"、再变、且变的说法。

〔例十二〕大腔戏

白兔记·打猎①

刘承佑〔小生〕唱

1＝C

萧星期演唱
周治彬记谱

【点将牌】

〔例十三〕四平戏

白兔记·赶兔②

刘承佑〔小生〕唱

1＝C

【散板】

① 周治彬：《大腔戏》，见《中国戏曲音乐集成·福建卷》，中国 ISBN 中心 2003 年版，第 1144 页。

② 选自《四平戏〈刘智远·白兔记〉音乐》，屏南县委宣传部地方戏研究办公室，内部资料，第 85 页。

（三）四平腔与大腔

四平腔，是明中叶弋阳腔"稍变"且"错用乡语"后产生的一个剧种，这一点已由古代戏曲家和近现代众多戏曲专家所论证，并业已形成比较一致的说法。如明代顾起元在《客座赘语》一文中说："大会则用南戏，其始止二腔，一为弋阳，一为海盐，弋阳则错用乡语，四方士客喜闻之……后则有四平，乃稍变弋阳而令人可通者。"清代李渔在《闲情偶寄》中也说："弋阳再变，实为四平、乐平、徽、青阳，当即其类。"中国艺术研究院研究员刘念慈及福建省专家林庆熙、刘湘如、叶明生等，对此说也都有过专门的研究和独到的论述。

大腔，过去从未见有文字资料记载，也鲜有学者专家对其进行过专门的研究，直到20世纪80年代初省里组织编纂《中国戏曲志·福建卷》时，大腔戏才作为一个剧种出现在人们面前。1984年3月福建省屏南四平戏学术讨论会后，部分专家学者又赴永安观摩丰田村演出的大腔戏《白兔记》，并进行座谈。与会专家对弋阳腔、大腔、四平腔及相关的问题，各抒己见，发表了许多看法。

关于大腔的看法，湖南戏研所贾古先生说："如【清水令】【山坡羊】【桂枝香】【红衲袄】等，上3下6，这类曲牌有青阳的，有弋阳的，跟尤溪黄龙的大腔很相似，青阳腔的底子还保留弋阳腔的因素。"见下附谱例。

〔例十四〕

合刀记·辱君①

郭威〔大花〕唱

1＝F

萧则育演唱
周治彬记谱

【清水令】

① 周治彬：《大腔戏》，见《中国戏曲音乐集成·福建卷》，中国 ISBN 中心 2003 年版，第 1144 页。

（止）

$\frac{2}{4}$ 3. 2 | 1 2 1 | 1 2 1 | 6 1 #5 | 6 - |（衣大 衣大 | 况 大）|

啊），

（帮）

6 | 6 6 | $\frac{3}{4}$ 6 6 6 | 6 6 6 | 5 3 5 3 | 3 | $\frac{2}{4}$ 6. 1 #5 | 6. 5 |

也 须 念 结（啦）拜（啦） 之 交（啦）。 这 江 山

（止）

6 | 6 5 | 6 | 6 5 | $\frac{3}{4}$ 5 3 5 3 | 3 2 | 3 3 6 6 | 6 | 5 3 5 3 | 3 2 |

也 是 俺 三 兄 弟（呀） 筑（呀）成（啊） 其 业（啊），

（帮）

$\frac{2}{4}$ 6 6 2 2 | 0 2 3 | 5. 6 | 3. 2 | 1 2 1 | 1 2 1 | 6 1 #5 | 6 - ‖（下略）

筑（呀）成（啊） 其 业 （啊）。

又如湖南湘剧院张九先生说的："黄龙的【清水令】，实际上是【新水令】，这是个线索，要抓住不放。【清水令】在高腔系统里，与关汉卿的套曲【新水令】【驻马听】等是一类的。"再如江西戏研所万叶先生说的："弋阳腔发展有三个阶段，一是萌芽阶段，像大腔戏，主要标志是唱目连；二是成熟阶段，标志是出现连台本戏剧；三是发展阶段，标志是有了传奇戏"①等。

叶明生先生在《福建四平戏与四平腔关系考》文中也谈到大腔戏与相关剧种的关系，他说："四平戏演出的《天子图》是《白兔记》的续集，……浙江高腔也有此类剧目。如浙南松阳高腔即将《刘智远白兔记》分为《玩花记》《赶白兔》《拜刀记》三本演出，而与四平戏声腔十分接近的大腔戏也是将《白兔记》分为《白兔记》和《合刀记》两种。从这种剧目现象中可以看到福建高腔中的大腔、四平腔与浙江高腔有着密切关系。"②

上面所引的专家高论，未见有充足的依据，也无文献资料为佐证，故不敢认为都是正确的，但对大腔戏的研究可以说提供了不少难得的线索和有益的帮助。说到这里，还得引用刘念慈先生的一段话，他说："谈到四平，必须谈到弋阳，谈到弋阳诸腔。弋阳腔是历史上的一个形态，或者是历史的变迁。……原来是有弋阳腔，这是一个专用名词，后来是否形成了一个通用名词的泛称？……这里就谈到一个问题，就是所谓弋阳诸腔的问题。在明代，许多声腔出现了，南北出现了很多腔，四大腔也好，五大腔也好，如余姚、海盐、昆山、弋阳、四平、乐平、徽州、青阳……《群音类选》归纳得好，称'弋阳诸腔'。"③这段话，对我们认识一些问题，澄清

① 两则引文均引自1984年3月永安大腔戏座谈会上的发言，周治彬记录。

② 叶明生：《福建四平戏与四平腔关系考》，见《四平戏研究文集》，屏南县遗保办，2006年内部资料，第30页。

③ 刘念慈：《在讨论会上的发言》，见《四平戏研究文集》，屏南县遗保办，2006年内部资料，第95、96页。

一些看法，大有裨益。

笔者综合专家们的看法，并结合多年来对大腔戏探索之所得，认为，大腔就是高腔在福建的遗存。中国文字里的"高"和"大"，经常可以连用，表达的基本是同一个意思。《辞海》关于"高腔"的解释是："高腔，戏曲声腔，江西弋阳腔、安徽青阳腔自明代流传各地，或同各地剧种结合，成为当地戏曲的组成部分；或同地方语言、曲调结合，演变为新的剧种。这些剧种都具有声调高亢、后台帮腔以及只用打击乐、不用管弦乐伴奏的特点，因而形成一种声腔系统，统称为高腔。"①大腔戏当属高腔系统里的一个剧种，是"弋阳诸腔"大家族中的一个成员，应当与四平腔、青阳腔生同一代，或者说是同一辈分的。如果李渔老先生尚在世上，笔者还会建议他将那句"弋阳再变……"修改为"弋阳再变，实为四平、乐平、徽州、青阳、大腔，当即此类"。至于大腔生成于何地，形成于哪方，因缺乏资料，无法定论，因为它也是"历史上的一个形态"，也是"历史上的变迁"（刘念慈语），也是弋阳腔流到各地且"错用乡语"后的产物。

这里还有一个剧种之间互相影响的问题，刘湘如先生在《庶民戏新探》中提到："自清代中叶至清末民初，是庶民戏繁盛时期，小小的村子就有二三个戏班，其中比较有名的如老祥云、新祥云、赛祥云等，长年累月外出演出，往西经古田沿南平、闽清、尤溪、顺昌、邵武、光泽进入江西资溪、临川等地……"《中国戏曲志·福建卷》"闽北四平戏"条目说到："陈清英艺成出师，自立教馆，从屏南到建瓯、建阳、浦城等地方沿途传艺。"戏班到处演出，不但可以吸收各地的养分，还可以传播自己的东西，大腔与四平腔的关系如此相近，更有可能互相渗透，互相吸收。那么，这两个剧种既有着密切的亲缘关系，又存在很大的差别，就不足为怪了。

（四）结语

综上所述，从大腔戏与四平戏在声腔和表演形态的主要特征上看，二者极为相似，有的还犹如同一个模子倒出来的东西；但若从具体剧目、具体曲调及细部情节上看，又存在很大的差异。因而，笔者认为：大腔戏与四平戏都是弋阳腔系统里的剧种，都是高腔类的声腔体系，同祖同宗，同根同源，好像一条老枝上的两朵姐妹花，绽放在八闽大地的剧坛艺苑之中。笔者热切希望通过本次研讨会，能再找出些许有关大腔及其相关问题的蛛丝马迹来。在此，笔者还要呕声呼吁，有请各位领导和专家学者给大腔戏以更多的关心、关注和关爱，让这朵濒临凋谢的山中小花，能够重新开放，再次吐露芳香！

由于笔者水平有限，见少识浅，手头掌握的资料又十分匮乏，拙文所述的情况，特别是个中的观点，定有不少谬误之处，恳盼方家批评赐教！

发表于中国戏剧出版社2006年版《中国四平腔研究论文集》

① 《辞海》之"高腔"，上海辞书出版社1990年版，第2045页。

5. 政和县杨源村四平戏唱腔音乐初探

李家回　杨慕震

内容提要：政和县杨源村至今保留了一种古老的戏曲品种——四平戏。本文对其唱腔音乐作一些初步分析，认为其可能保留了一些古代戏曲音乐的重要信息，其文化意义值得深入挖掘和研究。

关　键　词：政和　杨源　四平戏　高腔

作者简介：李家回，群文馆员，福建省南平市文化与出版局社文科科长

杨慕震，福建省南平市群艺馆副研究馆员（退休）

一、杨源村四平戏的现状

政和县位于闽北东北部。宋政和五年（1115）正式立为政和县至今。面积1749平方公里，人口近20万人，是个面积和人口都较小较少的山区县。杨源村又是该县的一个高山乡村，距县城60公里，平均海拔860米，人口约2720人。

杨源人近95%为张姓，据《杨源张氏族谱》（1982年重修版）介绍，张氏祖先唐末随王潮入闽，居闽县（今闽侯县），唐乾符间为征剿黄巢起义，唐招讨使张谨率兵于关隶镇（今属政和）铁山与黄巢激战，因兵力悬殊战死，并葬于此。其后人建英节庙祀奉之，其子孙为守坟守庙亦留居政和繁衍生息。每逢纪念张谨庙会期间，当地的张姓四平剧团（原称梨园会）都要演出各种必演剧目和选择演出的剧目。演戏所需的所有费用，均由张姓后人认捐筹集，故延续数百年的四平戏才得以保存至今。

距杨源村十余公里的禾洋村也在每年东平王张巡生日（农历七月二十五日）和正月演四平戏。据当地老人李典焕（71岁）说，听老辈们口传，当地四平戏是由来自江西的师傅教授的，时间约在清代。此说在当地被普遍认可，故此说为政和及附近的四平戏的传入方式与时间，提供了极有参考意义的信息。

二、四平戏唱腔音乐的主要结构

政和四平戏大致在屏南县发现庶民戏时，同时为人们知晓。但因种种原因，长期未对其唱腔音乐挖掘整理，更未将其与其他类似剧种进行比较研究。除叶明生先生与熊源泉先生在《民俗曲艺》（台湾）122、123合刊中发表的《政和县杨源村英节庙会与梨园会之四平戏》一文中对杨源四平戏的存在状况作了详细的报告外，未见其他印刷材料介绍。2006年在申报国家级非物质文化遗产成功后，为落实保护措施，于近期将杨源四平戏的实际面貌，以音像资料方式保存下来，对珍贵的手抄剧本均予以复印，将来再影印。对四平戏的唱腔音乐的记谱管理工作才开始筹备。为参加此次学术会议，我们只好仓促整理了几首有代表意义的唱腔曲牌，向各位专家介绍，以抛砖引玉。

在写此篇文章之前，我们拜阅了王耀华教授所撰写的《庶民戏音乐浅析》（载福建省戏曲研究所戏曲历史研究室编《福建庶民戏唱腔》，内刊）及《庶民戏音乐与四平腔》（载福建教育出版社出版的王耀华《民族音乐论集》），并顺着王教授的思路对杨源四平戏唱腔音乐作初步报告。

四平戏唱腔属于高腔艺术。何谓高腔，学术界颇有些不同看法。我们参考《辞海》"高腔"条释文，"具有声调高亢，后场帮腔以及只用打击乐，不用管弦伴奏"，加之一般认为的"字多音少，一泄而尽"，"后台帮腔，翻高调"，"向无曲谱，只沿土俗"等等。与以上描述对照，杨源四平戏的唱腔及演唱形式，完全符合高腔艺术的表现形式，现分类介绍。

1. 唱腔结构：四平戏唱腔属曲牌体结构，不同的剧目有不同的曲牌。艺人们已不能说出这些曲牌的名称，只知道在什么剧目中用什么曲牌。这些曲牌的板式、节奏、调式、旋律特点各不相同，有的还保留了比较明显的高腔音乐特色，如《五桂联芳》的曲一和《九龙阁》，一个人演唱，后台帮腔，翻高调。这都是高腔这一古老艺术传统的遗响。

从目前发现的唱腔曲牌来看，在同一个剧目中，一般只用一个曲牌，如《五桂联芳》；也有上半场用一个曲牌，下半场换另一个曲牌，如《九龙阁》，故多为单曲反复（上下句反复）。尚未见有曲牌连缀现象。

2. 唱腔变化：四平戏唱腔曲牌为上下句结构，故为适应不同人物心理变化及场景变化，艺人们对上下句结构也作一些调整，如《五桂联芳》曲一，开始将上句处理成缓慢的散板，然后再逐步加快，不断反复此上下句。亦有个别曲牌具有"起、承、转、合"的"四句头"结构，如《白兔记》所用曲牌在唱至第三句（上句）时落音转到调式下属音，然后再接下句。

滚唱。在演唱一些叙述性的唱段时，为解决字多音少加入滚唱形式。一般在下句某几个字后，用同样的音型叠加唱词（根据剧本内容），叠加完成后回到下句的结尾部分。实际录音中，本文所附谱例的曲牌都有这种现象。

3. 帮腔：四平戏全部都是没有丝竹乐器伴奏的徒歌形式，伴奏只有锣、鼓、鼓板、小锣、铙钹等打击乐器。有报告说还有唢呐，乐手还兼帮腔。此次调查所见，多为帮后三字，但少有翻高八度的"翻高调"现象。有的剧目已少见有帮腔，如《九龙阁》。

4. 板式、节奏：从此次调查录音观察，杨源四平戏执鼓板艺人无板眼知识，完全属随意击节。唱得快，击节也快；唱得慢，击节也慢。在多数情况下，开始唱时为散板，逐渐上板可视为一板一眼节拍，尚未见有慢板速度的曲牌。

伴奏锣鼓亦无锣鼓经，只是模仿京戏锣鼓【抽头】【扑灯蛾】【急急风】之类的节奏。

5. 音阶、调式：杨源四平戏唱腔以五声音阶为主，有时出现一些变化音作为装饰音，见《五桂联芳》。唱腔调式宫、商、角、徵、羽都有出现，如《五桂联芳》曲一，虽存在商、徵交替调式现象，但结束句落音为徵，《九龙阁》曲一为宫调式。这与屏南庶民戏未见宫调式有别。《九龙阁》曲二为羽调式。《白兔记》则为商调式。在已录的音像资料中还有一些剧目是角调式，极似歌仔戏的【七字仔连】和【七字哭调】。这可能会引起戏史专家的兴趣。

三、几点认识

1. 对政和四平戏生存空间的再认识。政和杨源四平戏用的土官话，剧中听不到一句当地方言。从语言角度来考查，它并非纯本土民间艺术；从剧团的市场效益看，据史料记载，中华人民共和国成立之前，四平戏剧团有在临近的寿宁、周宁县演出的记录，中华人民共和国成立后，剧团没有商业演出的记录。既没有方言基础，又不靠市场养剧团，它却奇迹般地在这偏僻的小山村中存活了几百年，不得不让人对其生存空间感兴趣。这个空间包括两种民俗形态，其一是张谨的信仰，其二是庙会（迎翁会）的存在，再加上英节庙这个融祭祀、演出两种功能于一体的场所的存在，都对四平戏的存活产生重要作用。为此，保护四平戏这个处于濒危状态的非物质文化遗产，不仅要保护其作为戏剧的各种形态，更应注意保护影响其生存的三个文化空间。

2. 高腔艺术与弋阳腔、青阳腔、四平调的关系，历史文献见仁见智，说法不一。现仍按《辞海》有关高腔的释文来理解"具有声调高亢，后场帮腔以及只用打击乐，不用管弦伴奏……形成一种声腔系统，统称为高腔"。这些高腔剧种是由"江西弋阳腔、安徽青阳腔自明代流传各地，或同各地剧种结合，成为当地戏曲的组成部分；或同地方语言、曲调结合，演变为新的剧种"。四平调则是在稍变高腔后的一种腔调。稍变即变化不大，杨源四平戏唱腔与上述高腔特点还是比较符合，但流变也是存在的。"平高调"是"四平腔"名称由来，也许自产生"四平调"开始就不"翻高调"了。我们观察杨源四平剧团演出时，后台帮腔已很少用假声"翻高调"，仅在《九龙阁》吕洞宾唱腔中，由角色自己翻高八度，用假声唱个"衣"字。

3. 高腔系统不用管弦，只用打击乐。原始的打击乐定有不少曲牌名称出现，但杨源四平剧团鼓手已说不出这些名称，锣鼓亦多模仿京戏中的【抽头】【扑灯蛾】【急急风】之类。原始高腔的锣鼓伴奏形式是否就是如此，还是别有程式，还值得进一步挖掘研究，因为这是高腔艺术组成的重要成分。目前一些有关四平戏的资料中，都忽略了打击乐记谱，我们望同仁们能一道重视四平戏打击乐研究。

4. 曾在与政和相邻的寿宁县做官的冯梦龙说过"弋阳劣戏，一味锣鼓了事"。这是文人对"山野村夫"的"下里巴人"艺术的贬低。而今在杨源村来看四平戏的观众也多为带有怀旧情绪的中老年人，青年人已极少涉足其间。四平戏是只能作为"活化石"供专家研究，还是要面对受众，这也是一个亟待研究的课题。我们将一首与歌剧《江姐》中华为的唱段极为相似的曲牌（《九龙阁》曲二）记谱后，再用"民族唱法"唱给大家听，老艺人们认可，年轻人也说好听了。这给了我们启示，改革发展唱腔，四平戏仍有生存空间。王骥德说："世之腔调卅年一变。"在明代，腔调就卅年一变。四平戏发展至今已数百年，其腔调已经数变，或许也应再变一次了。

我们初涉四平戏的音乐及生存形态的研究，浅陋在所难免，望行家教正。

发表于中国戏剧出版社 2006 年版《中国四平腔研究论文集》

后　记

在本书稿初步杀青交付出版社时，真有点如释重负之感。有几句并非多余的话，想附此说明之。此书稿之编写任务，本已有专家承担，后因故而于2010年秋才转给我们。比起其他许多年前已开展编辑工作的兄弟剧种之课题项目来说，我们的起步实是太晚了。尽管我们对闽东北之政和、屏南两地的四平戏已关注多年，也写过一些与此剧种有关的声腔剧种源流沿革、艺术形态及发展衍变等方面的文章，也于2006年由我策划主持，在屏南县召开了大型的"四平腔学术研讨会"，对于四平戏这一剧种并不陌生，但是，以音乐为专题来为这一剧种做一本非常专业的书，我们却感到力不从心，因为我们对于音乐的语言，特别作为一个有着数百年历史的古声腔剧种的音乐，仅能做一些资料的搜集，而对它们的音乐知识方面的底蕴及文化的真谛，实在是知之甚少，更谈不上研究。因此，在"概述"中也没有太多地为其剧种唱腔音乐专业方面作很清晰的理论分析和深入的解读。这是本书存在的一大缺憾，有必要说明之。

在编辑过程中，前人已为四平戏做了大量的工作，为四平戏音乐结集打下了很好的基础。如早在1982年至1984年间，闽剧音乐专家魏朝国先生就开始做四平戏音乐录音译谱工作，整理和印刷了《庶民戏唱腔音乐曲牌选》，其中收入四平戏唱腔曲牌60首，对龙潭四平戏的唱腔曲牌、曲调第一次做了汇总；同时，我省著名音乐学专家王耀华教授也经过深入的实地调查，写出了《庶民戏音乐和四平腔》一文，对四平戏唱腔音乐特征进行科学的梳理；宁德市文化局的音乐家丁献之先生也根据《中国戏曲音乐集成·福建卷》的要求，到屏南、政和两地录音和记谱，完成了"四平戏音乐"的撰写任务，对四平戏做了很好的总结；屏南县宣传部地方戏研究办公室，也于2003年至2006年间组织四平戏音乐艺人陈大并、李朱生、陆则起、王让梨、周回利、鲍丽苹等人对其唱腔曲调进行录音整理，其中特别对四平戏重点剧目《白兔记》全本的唱腔及伴奏乐进行记谱，整理出了一本有音乐旋律、人物唱词、锣鼓打击乐相配套的《四平戏〈白兔记〉音乐》，使四平戏的音乐全貌得以展示，并通过这本音乐专集对未来的传承作出重大的贡献。上述成果，是研究和整理四平戏音乐的基础，我们都尽可能地吸收在本书稿中。

但是，由于各地四平戏艺人对其唱腔有着传承的不同、语言的差异，以及记谱者的方法不统一，在一些整理出来的音乐资料中，有不少曲调、曲牌在唱述中歧异很明显，有的甚至存在错误，如果不加整理地编辑在一起，这些问题将给后人带来许多不必要的困惑。对于流传两县三处的四平戏音乐如何整合、梳理，却是我们面临的一大难题。为此，我们多次到屏南、政和，和老艺人们一起对已印行的曲调、曲谱进行逐句逐字的核对、甄别，在得到艺人们的普遍认同后，才将每首入选于本书的曲调确定下来。在这些大量繁复而又细微的工作中，

曾宪林为之付出许多艰辛劳动。特别是他只身一人到禾洋村请老艺人重新演唱，并当场记谱定调和艺人核实每一支曲调，终于完成了以往从未被关注的"禾洋四平戏音乐"的记录工作，使四平戏音乐研究增添了新的参照系。

在我们的编辑过程中，我和曾宪林先生作了分工，"概述"和"人物简介"部分由我负责，而音乐曲谱的整理、归类及分析由他承担，我们配合得很快乐。而在记谱、整理曲谱中，他比我付出更多，并为"概述"的修改提出许多宝贵的意见。此外，本书全部音乐的打谱工作系由曾宪林之爱人陈林华女士承担。

因四平戏为高腔剧种，向无曲谱，唱腔音乐仅靠世代艺人口口相传，其音乐的整理并非易事，也非几个人于一时一地所能完成的。应该说本书稿是多年来许多从事四平戏音乐研究的专家和数代艺人心血的结晶。20世纪80年代初以来，在四平戏音乐调查、录音到修改的全过程中，给予大力支持的有屏南县龙潭村的四平戏艺人陈官瓦、陈元瑚、陈秀雨、陈大并、陈秀平、张雪妃、韦忠珠，政和县杨源村的四平戏艺人张陈焰、张陈山、张明甲、张荣通、张李林、张孝友；政和禾洋村的李式青、李典亮等。同时，在调查工作中，给我们以大力支持的有屏南县委宣传部周芬芳部长、屏南县文化局陆则起副局长、龙潭村委会以及政和县杨源乡政府、禾洋村委会等单位和个人。周治彬先生对"概述"提出修改意见，并修订其中文字。对于以上给予四平戏音乐整理和本书编辑工作大力支持的单位和个人，我们在此向大家致以衷心的感谢！

此外，承蒙丛书负责人王耀华教授的抬爱，委以我们主编本书的重担，使我们才有这样一次学习和体验的机会。负责本书组稿的福建省艺术研究院王评章院长和老领导钟天骥先生，在我们的编辑工作中给予了大力的支持和指导，使我们的调查和编辑得以顺利完成，在此也特别要深深道声谢！

但愿经过我们的努力，能为福建非物质文化遗产的保护和研究作出绵薄贡献。书中错误之处一定不少，请专家及广大读者给予批评指正为盼！

叶明生
2021年7月15日
于福建省艺术研究院

图书在版编目（CIP）数据

四平戏/叶明生，曾宪林编著. －福州：福建教
育出版社，2023.9
（福建省非物质文化遗产（音乐卷）丛书/王州主
编）
ISBN 978-7-5334-9686-9

Ⅰ.①四… Ⅱ.①叶… ②曾… Ⅲ.①地方戏－介绍
－福建 Ⅳ.①J825.57

中国国家版本馆 CIP 数据核字（2023）第 093647 号

Fujiansheng Feiwuzhi Wenhua Yichan（Yinyue Juan）Congshu
福建省非物质文化遗产（音乐卷）丛书
丛书主编 王 州

Si Ping Xi
四平戏
编著 叶明生 曾宪林

出版发行	福建教育出版社
	（福州市梦山路 27 号 邮编：350025 网址：www.fep.com.cn
	编辑部电话：0591-83786905
	发行部电话：0591-83721876 87115073 010-62024258）
出 版 人	江金辉
印 刷	福建新华联合印务集团有限公司
	（福州市晋安区福兴大道 42 号 邮编：350014）
开 本	787 毫米×1092 毫米 1/16
印 张	22.75
字 数	582 千字
插 页	2
版 次	2023 年 9 月第 1 版 2023 年 9 月第 1 次印刷
书 号	ISBN 978-7-5334-9686-9
定 价	71.00 元

如发现本书印装质量问题，请向本社出版科（电话：0591-83726019）调换。